U0107128

形象的趋同与内涵的嬗变

——汉唐中外美术交流研究

常　艳　著

商务印书馆
The Commercial Press

本书为 2016 年度国家社会科学基金艺术学青年项目"汉唐中外美术交流史"（批准号：16CF164）的最终成果

目录

　　人类的历史证明，一个社会集团，其文化的进步往往取决于它是否有机会吸取邻近集团的经验。

　　　　　　　　　　　　　　　　——美国人类学家弗朗兹·博厄斯

　　人类的精神产品之所以显得有某种精确的相似，并且可以在许多偏僻的地方发现，就因为它们之间存在过一种错综复杂的传播过程。

　　　　　　　　　　——德国考古学家和历史学家雨果·温克勒

　　文化的发展是由传播决定的，而传播是由接触决定的。

　　　　　　　　——德国人类学家和地理学家弗里德里希·拉策尔

　　关于文化交流与传播的问题，法国人类学家克洛德·列维－斯特劳斯（Claude Lévi-Strauss）早在 20 世纪 40 年代就提出了自己的质疑：那些以声望为基础的等级化社会是不是在世界不同地区独立出现的？北美洲西北沿岸地区、古代中国、西伯利亚以及新西兰的早期人类艺术中的种种相似之处，是否有一些曾在某个地方有一个共同的摇篮？他认为"不惜一切代价地寻找相似之处的仓促做法会造成严重弊端"，他试图探索使用诸如"裂分表现法"的结构主义方式去归纳不同地域形象相似性根源的方式，从而证明相似性的出现不是文化传播的必然结果。我国文艺理论家朱狄也提出："文化的趋同性不能完全归结为传播的作用，有理由相信，绝大多数的趋同并非传播的作用……人类有相同的头脑，相同的头脑产生相同的思想，相同的思想产生相同的行为方式，

这就是文化趋同性的最大来源。"① 尽管如此，学者们依然无法否定交流与传播在人类文明发展史上的重要地位。如果说史前时期由于地理、物质、科技等条件的局限性阻碍了人们行为与思想的交流，当时简易的石器工具、陶器的相似性是人类为满足生存需要的必然结果，那么随着文明的发展、生产条件的进步，出现结构更复杂、更精美的物质产品，如若没有思想的碰撞和经验的传授，是很难达到快速进步的。因此，越先进的文明形态，一定是多元文化融合后的最具普适性、最符合人的需求与审美的结果。

同样，在美术史领域，不同地域、不同民族的思想、文化的碰撞是不可或缺的一部分，也是最有意思的一部分，因为它代表着文明的优胜劣汰与进步。艺术语言的交流是比其他任何文字等方式更容易让人接受的形式，比如音乐、舞蹈、绘画、雕塑、手工艺品等，不仅给人更直观的感受，更重要的是能快速被模仿与传播。即使是分布在世界遥远距离两端的地域、民族、文化，讲着不同语言甚至是更早期还没有使用系统性文字的人群，都能被这种视觉或听觉的冲击力直接或间接影响着去临摹、传播甚至融合与改造。

本书研究的是中外美术史中体现频繁交流的第一个高峰期——汉唐时期。因为在汉代，张骞第一次以官方的名义凿空西域，首次为中国打开通往中亚各国的西域之门，由长安通往中亚，从北至南，途经大宛、康居、粟特和大夏。而再往西的部分，则是"亚历山大大帝进军时由马其顿人开拓出来，从西方出发，由地中海国家通往中亚，一直通到锡尔河"②。东西之间的路最终在中亚交汇，也就奠定了中亚几个国家在文明交流中的重要地位。张骞与亚历山大的贡献是人类交通历史上前所未有的，将欧洲与东亚连接起来，也就是把世界与中国连接起来。从西汉中期开始，美术作品呈现出越来越多的外来特征，同时中亚、西亚以及欧洲国家也受到东方艺术风格的影响，世界开始变得越来越"小"。唐中期之后的海路则是对陆路交通的延续：从东南沿海出发，经南海、马六甲海峡，到印度东西海岸，再到波斯湾、阿拉伯半岛、红海和地中海，乃

① 朱狄：《信仰时代的文明——中西文化的趋同与差异》，中国青年出版社 1999 年版，第 412—413 页。

② 〔乌兹别克斯坦〕瑞德维拉扎著，高原译：《张骞探险之地》，漓江出版社 2017 年版，第 1 页。

至北非东岸。陆上丝路和海上丝路带给汉唐美术的，是各个艺术门类前所未有的碰撞与交融，同时伴随着民族大迁徙以及商业利益的驱使，人口的流动就成为汉唐中外美术交流中最大的诱因。先进的文化与美好的事物总是人们追求的目标，这就决定了中外美术交流中传播的直接性与广泛性，同时这种广泛的交流也奠定了众所周知的盛唐时期经济、文化、艺术的辉煌。

根据现阶段研究可以判断，人类文明的传播并不是从汉代之后才开始的。张骞通西域之前，不同地域、族群之间的文化交流已经存在。虽然史料中并没有明确记载，从近些年丝绸之路上各个国家的考古发现得知，在西周甚至是更早的时期，在我国的新疆、内蒙古，在早期的草原游牧民族地区，已经存在商业贸易的民间道路。近些年关于更早的亚欧草原族群之间的文化关联、草原游牧不同地域人群的溯源、文化特征、属性等涉及各领域更深入的研究，也随着新的考古发掘而越发得到各国学者的重视。在本书第一章中，增加了春秋战国时期早期交流的部分，希望能让读者了解到汉代官方丝绸之路形成之前的情况。

汉代与唐代美术的中外交流史，应该是整个美术史中最引人入胜的，同时也是最难以整理的一部分。因为在亚欧大陆内部，这种一体化和相互影响的进行并不是连续不断的。在丝绸之路以及分支上的各个国家大小众多，相互征战连绵，此消彼长，甚至有的被吞并消失，有的又重新建立。交通道路有时畅通有时阻塞，呈现出一种多线索、错综复杂的交流状况。因此，汉唐时代中外美术的交流，是一项工作量巨大的研究，既要研究历史、地理、文化、语言，也要研究人、人创作的美术作品以及作品背后的精神内涵，同时要兼顾传播中的中西融合在作品中的呈现。本书将研究内容分为七个大的专题阐述，包括战汉时期早期草原游牧民族的艺术交流情况、遍布于亚欧大陆上使用极频繁的各类珠饰艺术、玻璃器皿的东传与再创造、唐代陶瓷造型中的中外交流、汉唐墓葬艺术形式与内容的多元化、联珠纹在西亚、中亚以及汉唐时期的表现以及中唐之后中国瓷器艺术对海外瓷器发展的影响。各部分内容自成体系又相互紧密关联，共同诉说着交流、趋同与嬗变的故事。

需要说明的是，本书并未专门涉及宗教美术的问题。首先，宗教美术最重要的研究部分应该就是传播与交流带来的新形象与新气质，这也是宗教存在的

使命，仅用一个专题根本无法全面论述。其次，虽然在研究过程中，笔者曾调研了我国新疆的克孜尔、克孜尔尕哈、库木吐喇、柏孜克里克等石窟，甘肃敦煌莫高窟、麦积山、炳灵寺等重要的佛教遗址，远赴意大利访学的过程中也收集了欧洲各大博物馆的相关壁画和造像资料，但仍然因故未能到佛教发展和交流最重要的中亚和南亚各地调研。想要真正理解宗教发展过程中错综复杂的脉络以及具体造型形成的细节，超越前人研究的成就，是极具难度的。不过在本书所涉猎的日常的物质资料中也有涉及宗教思想的部分内容，例如古埃及或商周时期的珠饰艺术中呈现了早期的巫术、神话以及具备宗教仪式性功能；汉唐墓葬艺术、唐代陶瓷造型中同样渗透着中国早期的哲学思想。因此，本书并不期望能一次做到面面俱到，但是力求构建一个汉唐时期物质生活资料的框架，让读者能清晰和直观地感受汉唐美术究竟与西方文明有着怎样的交流与联系，受到什么影响，又带给它们怎样的影响，是怎样的趋同性与嬗变。结合近些年国内外大量考古新发现，以及政治学、经济学、历史学、语言学、文献学等相关研究，借助人类学、古基因学的最新资料，并从美术史的角度点、线、面综合研究，希望既能宏观地看待一类问题，又能微观地在某些具体问题上作深入探讨。

亚欧大陆早期草原游牧民族
与中原地区的美术交流

　　首先，我们需要明确的是亚欧大陆草原的范围。自欧洲多瑙河下游起，呈连续带状往东延伸，经东欧平原、阿尔泰山脉、西西伯利亚平原、哈萨克丘陵、蒙古高原，直达中国东北平原，东西长 7500 公里左右，南北宽 400—500 公里。亚欧草原地貌多样，包括草原、森林、戈壁沙漠、山地等多种景观，构成地球上最宽广的亚欧草原区。亚欧草原地理位置特殊，在人类文明早期就已经与世界主要文明有着密切联系：亚欧草原的西端是古希腊克里特-迈锡尼文明；西端南侧是两河流域的美索不达美亚文明；东边南侧是东亚中国文明。本章中我们要探讨的是实际在这片地域中生活的各游牧民族的文明以及它们之间的相互影响。

　　目前学术界已经证明了最晚从旧石器时代晚期开始，中国北方地区就存在着人类文明间的交流。早在 1923 年，法国古生物学家桑志华、德日进对宁夏水洞沟旧石器时代遗址进行了第一次发掘，后来在考古报告中，提出了水洞沟遗址中至少有三分之一的石制品可以与欧洲、西非、北非的石制品"相提并论"的观点；[①] 此外在 1980 年中国水洞沟遗址发掘报告中，专家也讨论了出土石器材料与莫斯特（Moustérien）、奥瑞纳（Aurignacien）等西方文化的关系问题。[②] 三万多年前的人类遗迹及相关研究证明，交流是随着人类文明的进程而发生的，人们在不断改善物质条件的同时，也在不停地相互学习和借鉴。

　　生活在亚欧大陆北方草原的早期人类族群，既具有游牧生产、生活方式

① 薛正昌：《宁夏水洞沟·西方与东方的最初相遇》，《大众考古》2014 年第 4 期。
② 钟侃、张国典、董居安：《1980 年水洞沟遗址发掘报告》，《考古学报》1987 年第 4 期。

图 1-1　左：河南安阳出土商代后母戊鼎局部纹饰；

右：内蒙古鄂尔多斯市伊金霍洛旗朱开沟遗址出土"虎纹青铜戈"手柄部虎纹

的共通性，又在不同族群中体现出特殊性。为获取更多的物质生活资料发生战争，或由于气候、环境的改变而导致大规模的人群迁徙，也从客观上促进了文化的交流。商周时期的亚欧大陆草原，几乎没有任何文字资料留存，我们唯一能借鉴的，就是在这片土地上发掘的出土资料和散落在民间的遗存。这些物质生活资料及装饰用品体现了游牧民族的生活特征，与中原地区商周农耕文明的重视祭祀礼仪的器皿有很大不同，也与四川巴蜀三星堆神秘的巫术面具文化大相径庭。在距今 3000 年左右，亚洲北部的草原地区曾经出现过大面积干旱和沙漠化，生活在这里的游牧民族不得已向南方进行了大规模的迁徙，形成了中国北方早期的游牧民族体系。[①] 这些民族在西周时期被称为戎、鬼方以及羌。

　　商周时期中原地区农耕文明中的青铜器对北方草原以及四川巴蜀都有一定的影响，这在内蒙古朱开沟遗址的出土器物中体现得比较明显。朱开沟遗址位于内蒙古自治区伊克昭盟，即现在的鄂尔多斯东部纳塔林乡。在该遗址不仅发现了史前时期受中原文化影响的各类陶器，更重要的是发现了商代早期的青铜器：青铜鼎、爵，但是器壁很薄，制作粗糙；青铜刀、戈、匕首、指环、耳环等，明显是该地文化与中原文化融合的结果。特别是该遗址中发现的一件"虎纹青铜戈"（见图 1-1 右），尾端装饰的虎头纹与中原地区商代青铜器上的虎纹

① 　田广金：《内蒙古朱开沟遗址》，《考古学报》1988 年第 3 期；卢明辉：《"草原丝绸之路"——亚欧大陆草原通道与中原地区的经济交流》，《内蒙古社会科学》1993 年第 3 期。

图案非常类似（见图 1-1 左）。[①] 可见北方草原地区的青铜器在商代已经受到中原文化的影响。甚至在四川成都、广元、重庆、广汉三星堆等处也发现有中原地区风格的大型青铜器，说明早在商周时期，中原地区不仅与北方草原的游牧民族有交流，与远在崇山峻岭之外的四川盆地也有往来。

第一节　亚欧大陆早期草原民族与中国北方游牧民族概况

杨建华等学者 2017 年出版的著作《欧亚草原东部的金属之路——丝绸之路与匈奴联盟的孕育过程》，从考古学的角度对早期铁器时代的中国北方与欧亚草原各民族的文化遗存和内涵作了比较清晰的梳理，为我们研究这些民族与中原地区的美术交流提供了科学基础与依据。在过去的研究成果中，有的学者将"东起中国蒙古草原，西至亚欧大陆之间的古代游牧民族"笼统地称为"塞人"，并没有从考古学的角度作具体区分。[②] 但是近些年随着"一带一路"建设相关政策的实施，亚欧草原上不断有新的考古发现，为我们提供了深入研究的可能。事实上根据考古发现，不同地域游牧民族之间的文化也是有很大区别的。

根据新近研究，亚欧草原游牧民族文化类型包括位于黑海北岸及临近地区的最为著名的斯基泰文化（Scythian Culture）；伏尔加 - 南乌拉尔地区的萨夫罗马泰 - 萨尔马提亚文化（Sauro-Sarmatian Culture）、哈萨克斯坦的萨卡文化（Saka Culture）、米努辛斯克盆地的塔加尔文化（Tagar Culture）、阿尔泰巴泽雷克文化（Altai-Pazyryk Culture）、图瓦（Tuva）等地的游牧部落文化以及蒙古高原的石板墓文化（Ancestry-Slab Grave Culture）。这些早期人类文化普遍于公元前 7 世纪陆续拉开序幕，横向对比中原地区的春秋战国时期，它们既各自有着独特的美术造型，又通过游牧生活的迁徙与其他地域相互影响。"这些文化中与中国北

① 内蒙古自治区文物考古研究所：《文物华章——内蒙古自治区文物考古研究所 60 年重要出土文物》，文物出版社 2014 年版，第 16—17 页。

② 纪宗安：《9 世纪前的中亚北部与中西交通》，中华书局 2008 年版，第 54 页。

方地区关系较为密切的是乌拉尔山以东的亚洲草原部分，主要包括两大部分：一个是中国北方的蒙古高原与外贝加尔地区，一个是中国西北方内陆亚洲的山麓地带，从东北向西南分别是西萨彦岭的米努辛斯克盆地、图瓦和阿尔泰山地区以及中亚的哈萨克斯坦，尤其是东部的天山七河地区。更遥远的黑海沿岸的斯基泰文化和萨尔马提亚文化对中国北方的影响，也要通过这个山麓地带。"①考古成果证明了中国北方的内蒙古高原与更北的地区，新疆的天山、阿尔泰山区与更西北的地区之间，有着非常密切的联系。我们从出土的资料中能看到，春秋战国时期中国北方、西北方的游牧民族与外贝加尔地区以及中亚、西亚甚至东欧都有着千丝万缕的联系。

春秋战国时期，我国北方系游牧民族主要分布在今呼和浩特、包头、鄂尔多斯以及张家口一带，是活跃在北方长城沿线地带，以狄、匈奴为代表的中国北方早期畜牧、游牧民族。"在匈奴兴起以前，大漠南北曾先后出现过被称为鬼方、荤粥、猃狁和戎、狄的各族，经过长期的分、合、聚、散，经过斗争与融合，匈奴终于于公元前3世纪登上历史舞台。"②匈奴联盟在当时占据了我国长城一带的广大区域。这些游牧民族应该就是早期从蒙古高原南迁的那一支，后来趁战国战乱又继续南迁，定居在长城沿线地带，逐渐形成了我国北方的游牧族群。《晋书》卷七《北狄匈奴传》记载："匈奴之类，总谓之北狄。……夏曰荤粥，殷曰鬼方，周曰猃狁，汉曰匈奴。"可见在汉之前的不同时代，对于这一支游牧民族的称谓并不一致，也不能明确匈奴究竟来自哪一支。但是我们可以大概划分一个范围，在河套地区以东是匈奴，河套以西为伊兰语族的月氏的势力，再向西向南是塞人的范围，这是中国史料中记载的名称，与上文中讲到的考古学上的地理范畴是一致的。

可以明确的是，春秋战国时期逐渐强大的匈奴部落已经建立了私有制，由青铜时代向铁器时代过渡，手工业中的冶铁业和制铜业发达，其次还有金银铸造业与陶器制造业等。匈奴族重视与汉族互通关市，与羌族、乌桓族和西域各族均有商业往来。因此，代表春秋战国时期的北方重要的游牧民族——匈奴以

① 杨建华、邵会秋、潘玲：《欧亚草原东部的金属之路——丝绸之路与匈奴联盟的孕育过程》，上海古籍出版社2017年版，第402页。

② 林幹：《匈奴史》，内蒙古人民出版社2007年版，第1页。

及它的文化与艺术，由于其特殊的地理位置以及与其他各民族的商业交流，成为中国内地与亚欧草原美术交流的纽带。本章我们将结合考古发现的资料，从美术史的角度探讨它们之间的关联。

第二节 青铜鍑——游牧文化 与农耕文化的交流与碰撞

中原地区的青铜器最早在二里头文化时期开始出现，到了商周时期盛极一时，在中国美术史上具有很高的艺术价值。这种青铜铸造技术最早掌握在统治阶级手中，在天然的红铜中加入锡或铅之后，熔点变得更低、可塑性更强，制作出的青铜器也被统治者用来作为权力的象征；青铜器的纹饰从草创时期的素面到鼎盛时期的精致细腻，内容上从抽象到生活化；在功能上最初是被统治阶级放在太庙中用于祭祀，后来随着青铜制造技术的传播，也逐渐在各地方的百姓日常生活中使用。正是因为技术的传承与传播，才有了吸收、融合外来文化的可能性。在中原地区出土的春秋战国时期器皿与饰件中，陆续发现了一些与中原地区传统器型、纹饰不同的青铜艺术特点，明显是受到了亚欧草原民族艺术的影响。本节中我们选取早期青铜艺术的几个类别具体分析。

在我国北方的内蒙古、山西北部和陕西北部、关中等地的春秋战国墓葬中，都有青铜鍑的出土，特别是在内蒙古鄂尔多斯博物馆收藏了各地征集以及个人捐赠的青铜鍑，数量较大，可见这类器皿在早期北方人生活中的重要地位。"鍑"的称谓，最早发现于汉代帛书《五十二病方》中。铜鍑并不是商周中原地区的传统器型，它的出现与草原游牧民族的生活特点密切相关：双耳的设置主要是为了马背上的民族迁徙时搬运方便；镂空高圈足则是因为草原民族的饮食特点，方便在底部生火加热烹煮食物。

考古报告中有时会把"鍑"描述为"釜"。笔者认为这二者是同一类器物，因为这类器物的时代晚于西周，汉代文献中也是写作"鍑"。后来《说文》第十四篇中才指出"鍑，如釜而大口者，从金复声"，但是也并没有说出有什么

具体区别，说明"釜"是之后人们对该器物的称谓，单从出土资料的造型上看是一类器物，陈光祖先生将这类器物称为"镀类器"。镀除了铜制，还有铁制。据推测最重要的功能就是用于祭祀仪式、殉葬品及炊具。①

出土于俄罗斯与乌克兰境内斯基泰文化的镀，少数体形较大的可以容纳整只马或者羊，在斯基泰首领的殉葬仪式中使用；在当地的岩画中，发现有大型的镀被用于某种巫术仪式中；此外，它也是北方早期草原地区普遍使用的一种炊具。这类中小型器皿的器壁很薄，比起中原地区笨重的青铜鼎，更方便携带迁徙。从考古发掘资料看，镀的质地有青铜也有铁制；从出土的范围看，从黑海北岸及邻近地区，到乌拉尔山脉哈萨克斯坦的西边，往东南到锡尔河和伊犁河今乌兹别克斯坦、吉尔吉斯斯坦的境内，再往东到阿尔泰山地，一直到中国内蒙古、河北北部、山西北部、陕西北部以及关中地区都有发现，分布范围非常广泛。"'镀类器'的一般特征为鼓腹，有直立或斜出的两耳，两耳为环形或矩形，多数有圈足；在不同的时空环境中其器型有所差异，或以三足代替圈足，或以列兽代替把手，或有流，或有盖，有的还附有竖耳。"② 以下我们通过青铜镀的存在时间、区域和基本特征来具体分析。

表 1-1　镀的分布情况 ③

序号	时间	分布区	图例	艺术特征描述
1	公元前 700—公元前 600 年	斯基泰文化早期		基本都出土于墓葬，鼓腹，口沿外侧装饰锯齿纹，有大角羊为把手，有的大型镀内有马或者羊骨残留

① 陈光祖：《欧亚草原地带出土"镀类器"研究三题》，《欧亚学刊》2006 年第 8 辑。

② 同上。

③ 序号 1—5 图片采自杨建华、邵会秋、潘玲：《欧亚草原东部的金属之路——丝绸之路与匈奴联盟的孕育过程》，上海古籍出版社，2017 年版，第 276、282、300、323 页；序号 6 图片采自王志浩、杨泽蒙：《内蒙古准格尔旗宝亥社发现青铜器》，《文物》1987 年第 12 期；序号 7 图片采自陶正刚：《山西浑源县李峪村东周墓》，《考古》1983 年第 8 期；序号 8 图片采自卢桂兰：《榆林地区收藏的部分匈奴文物》，《文博》1988 年第 6 期；序号 9 图片采自庞文龙、崔玫英：《岐山王家村出土青铜器》，《文博》1989 年第 1 期。

序号	时间	分布区	图例	艺术特征描述
2	公元前800—公元前600年	萨夫罗马泰-萨尔马提亚文化		零星发现铸造铜鍑，口沿上一般有两个对称的立耳，足部中空，出土时器内经常装有牲畜骨骼，主要是羊骨，有时也装有马骨
3	公元前700—公元前400年	萨卡文化（哈萨克斯坦东部）		发现少量铜鍑，双耳、鼓腹，口沿外部有折线装饰，后来发现了模仿铜鍑而制造的陶鍑
4	公元前300—公元前100年	塔加尔文化晚期		一般都有较大的双环，有的环顶端有动物形装饰，有的则有单个或三个蘑菇形的凸起
5	公元前500—公元前300年	石板墓文化早期		腹部呈筒形，上腹有一圈波纹，口沿处立有两个圆环形的提耳，耳顶有一乳突
6	春秋	内蒙古（准格尔旗宝亥社）		考古报告中称为豆形器，一件平面呈椭圆形，子母口微敛，弧腹，圆底，柄下为粗矮圈足，未发现盖。腹上部以"S"形云雷纹衬底，上饰一周变体窃曲纹；中部饰一周凸弦纹。腹部有对称扁环耳，中部饰十个刻画的鸭形图案，上下饰两道凸弦纹，柄中部饰一弦纹，下饰四片垂叶纹，每片内刻两条相背的夔龙

序号	时间	分布区	图例	艺术特征描述
7	春秋中期至战国早期	山西（原平）、河北北部（中山、李峪）		考古报告中称为簋形器，高16.4厘米，口径11.5厘米×17.4厘米，椭方口，有盖，装饰麻花纽四个，喇叭状高圈足，两侧有耳，饰麻花纹，勾连云纹
8	春秋至战国早期	陕西北部（神木、靖边、绥德、志丹）		敞口圆腹或椭方口，环形直耳或者双方形耳，喇叭形高足，制作粗糙
9	西周中晚期	陕西关中地区（岐山）		筒形，方唇外侈，立耳，顶端有小乳突，深腹，腹壁较直，圈底，圈足。耳部饰回纹。下腹及底部有修补痕迹和烟炱，当因长期使用之故。通高39.5厘米，腹深28厘米，口径37.6厘米

通过对亚欧草原地区以及中国北方草原、关中地区出土或民间搜集的部分有资料依据的青铜鍑艺术特征的列举（见表1-1），可以看出这种器物分布的广泛性。从时间上看，从公元前8世纪一直延续到两汉时期；从艺术造型上看，青铜鍑与别的器物有着显著不同的特征：双耳、鼓腹、高足，有的足部镂空。亚欧大陆的各种文化类型的青铜鍑与当地的文化艺术特征密切联系，例如斯基泰文化中的青铜鍑双耳的造型采用北方草原流行的大角羊艺术造型装饰；萨卡文化的青铜鍑则是用折线纹装饰腹部。这种草原游牧民族所用的特殊的器物，在我国陕北和山西地区大量发现并不惊奇，因为当时该地区也是游牧民族聚集的区域，受到内蒙古草原文化的影响较深。但是为何在关中地区也发现了使用青铜鍑的情况，并且制作年代较早？有的学者认为宝鸡地区也是青铜鍑的发源地之一。从我国发现的商周青铜器型来看，西周中期的青铜器仍然

图 1-2　内蒙古鄂尔多斯青铜器博物馆藏青铜鍑岩画拓片

被当作礼器使用，器型笨重，制作工艺十分讲究，装饰纹样也有统一的模式。而用于日常生活器皿的青铜器是到了春秋战国时期才逐渐流行。宝鸡地区发现的这批青铜鍑与陕北、内蒙古等地的器型类似，应该是早期在该地域活动的戎、狄等少数民族部落的遗留，仍然与游牧民族生活习惯有关。

　　鄂尔多斯青铜器博物馆的青铜鍑岩画资料展示了当时人们使用鍑的具体细节（见图 1-2）：三件鍑，造型均不同，右上角双耳有乳突的一件与西伯利亚出土的青铜鍑类似，内部应该是放置了谷物或者其他食物；而另一件内部应该盛放着酒类的液体，因为旁边有人正在用吸管吮吸里面的液体。有学者认为体形较大的青铜鍑与当时人们的随葬与仪式活动有关。[①] 使用吸管吸饮容器内液体的行为可追溯至公元前 4000 年的美索不达米亚，反映了当时集体啜饮圣餐的仪式性活动。尽管岩画中关于鍑与人物、动物的比例关系需要商榷，但是至少能看出这类器皿在骑马的游牧民族生活中的普遍性与重要性。

　　亚洲草原地区，包括我国新疆、内蒙古等地发现的青铜鍑，除了个别在大型墓葬中出土的装饰精美，大部分制作都比较简陋和粗糙，器壁较薄，装饰很少，浇铸拼接的痕迹明显。但是这种器型却影响了中国战汉时代器物造型的发展。山西浑源县李峪村东周墓以及内蒙古准格尔旗宝亥社发现的青铜鍑，在器物的上半部分都雕刻精美的装饰，使用了我国传统的装饰元素：在器身上装饰商周时期流行的夔纹、云雷纹、变体窃曲纹、凸弦纹等纹饰；在造型上也借鉴了椭方

① 陈光祖：《欧亚草原地带出土"鍑类器"研究三题》，《欧亚学刊》2006 年第 8 辑。

口、立耳的手段，进而对我国小型食器物"豆"和"缶"的器型发展产生了深刻的影响。如图 1-3 内蒙古鄂尔多斯青铜器博物馆收藏的三件不同造型的青铜鍑，制作年代大概都在战国至西汉时期。前两件显然制作都比较粗陋，镂空的高圈足突出了草原文化的特征。第三件应是草原文化与中原文化融合后的产物：实心的底座，扁圆的鼓腹，精细的装饰，只是没有盖，与商周青铜中的小型盛食器青铜"豆"极其类似。这件作品尽管在博物馆的标注说明中显示的是春秋战国时期的"立耳青铜鍑"，实际上却是青铜"豆"的造型与游牧民族"铜鍑"的融合，体现了中西方美术形式的相互影响与借鉴。

西汉时期三件作品来源于私人收藏（见图 1-4），我们能更清晰地看到草

图 1-3　青铜鍑，战国至西汉，内蒙古鄂尔多斯青铜器博物馆藏

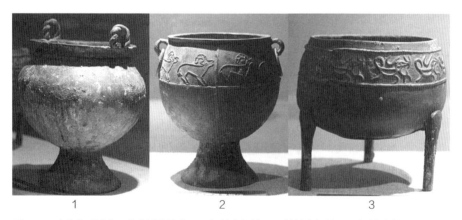

图 1-4　内蒙古明博草原文化博物馆藏。1.绳纹青铜鍑；2.羊纹青铜鍑；3.怪兽纹青铜鼎

原文化与农耕文化的交流痕迹，这种交流甚至从公元前 8 世纪一直延续到西汉时期。第三件作品为腹部装饰有一圈怪兽纹的青铜鼎，将三足鼎的造型与怪兽纹装饰相结合，更加证实了草原游牧文化受到中原文化的深远影响。

总之，鍑这类器型的产生正好迎合了春秋战国时期人们对青铜器皿实用功能的需求。从目前的考古资料分析，在亚欧草原和我国宝鸡地区均发现了年代大概在西周中期的青铜鍑，从造型与装饰上分析它们各自有不同的序列，因此我们无法定论青铜鍑一定是诞生于亚欧草原然后传入我国境内，但是有理由判断它由于使用地域与环境、生活习惯的不同而产生变化。它由草原游牧民族的战争或者迁徙带入关中地区，受到中国传统装饰的影响，同时也将精美的装饰与先进的文化传播给周边的游牧民族。这种早期的交流已经在青铜鍑的铸造工艺中表现出明显的痕迹。

第三节　金属动物纹饰
——游牧民族艺术交流的符号

一、春秋战国时期关于铁与金银器的使用

有学者认为中国早期青铜文化肇始于中亚早期青铜文化，因为在青海省齐家文化墓地和河南淅川下王岗史前遗址中，发现了塞伊玛 - 图尔宾诺文化（Seima-Turbino Culture）代表性器物单钩铜矛，说明甘肃及中原地区早在史前时期已经受到了中亚青铜文化的影响。[①] 发展到春秋战国时期，铸造铜的技术已经逐渐传播开，青铜器皿呈现出贴近生活的气息，体积小巧，便于日常使用。此时的北方草原民族在掌握了铸铜技术的基础上，比中原地区更早地进入

① 王国道：《西宁市沈那齐家文化遗址》，《中国考古学年鉴（1993）》，北京文物出版社 1995 年版，第 278—279 页；高江涛：《河南淅川下王岗遗址出土铜矛观摩座谈会纪要》，《中国文物报》2009 年 3 月 6 日；河南省博物馆：《河南淅川下王岗遗址的试掘》，《文物》1972 年第 10 期。

铁器时代。"匈奴在公元前三世纪兴起的时候，其所掌握的劳动工具，主要已不是铜器而是铁器。……经济生活以畜牧业为主，狩猎业和农业也有一定的地位。"[1] 铁矿分布更广、易锻造、柔韧性好，而且制成的武器更加锋利，显然比青铜器更适合作为生产工具。因此在我国北方地区出土的考古资料中，发现了大量的铁制生活用品及兵器，比如铁马嚼、铁锥、铁镞、铁剑、铁镞、铁刀等。但是在铁制品普及之前的很长一段时期，甚至到商周时期，大约在公元前11世纪还是以青铜器皿为主。在漠北最古老的方形石墓出土了公元前 7 至公元前 3 世纪的铜斧、钢刀、铜镞、铜马嚼、铜镜和铜制颈饰，之后青铜器皿仍在使用，只是更多用于饰品中，比如马车的配饰、服装牌饰、挂钩等。与此同时，金银器受到西方加工技术的影响逐渐在中国北方流行，西方人擅长的更加节省材料又轻便的锤揲工艺也备受青睐。

二、金属动物纹牌饰艺术中的文化多样性

如果要寻找一种代表广袤的亚欧草原游牧民族的艺术符号，非金属牌饰莫属。牌饰并不是某一件独立的艺术作品，而是草原游牧民族人们的服装、车马、生活用具等的装饰。虽然体积较小，但由于一件器具上装饰的牌饰数量较多，材质又易于保存，因此无论是民间流传还是墓葬出土的牌饰数量都相当可观，特别是在我国内蒙古鄂尔多斯地区发现了数量庞大的青铜牌饰品，也被学术界称为"绥远式青铜器"或"鄂尔多斯式青铜器"。在我国新疆、甘肃、内蒙古以及中亚、西亚、欧洲各大博物馆藏品中发现数目可观的金属牌饰，它们有着类似的功能和特征，但又表现出地域文化的差异性。可以说这类金属牌饰成为草原游牧族群特殊的艺术符号。

春秋战国时期我国北方系青铜文化主要分布在内蒙古呼和浩特、鄂尔多斯市区周边，河北张家口周边以及宁夏部分地区。金属动物纹牌饰品主要为青铜工艺，也包括少量铁与金银工艺，使用者的身份与地位决定了动物牌饰的材

① 林幹：《匈奴史》，内蒙古人民出版社 2007 年版，第 118 页。

质。动物装饰在草原文化与艺术中占据了举足轻重的地位，这与游牧民族狩猎与放牧的生活习惯息息相关。他们既把动物作为赖以生存的资源，也将它们奉为神灵，从中获得庇佑。因此，在金属动物纹牌饰中，表现内容涉及游牧生活中丰富的动物种类，如猛兽类常见虎纹、豹纹、熊纹，食草类动物如马纹、鹿纹、羊纹、牛纹，以及各种鸟类造型。草原游牧民族工匠极富想象力，在有限的空间内创作出动物四肢翻转、扭曲变形、多个动物打斗撕咬的场面。虽然金属牌饰仅限于二维空间，但是其生动的再现绝对不亚于高浮雕甚至圆雕的表现方式。

金属动物牌饰不仅有作为服装、车马配饰的属性，其纹样也作为精神的寄托，随着游牧族群的迁徙而广泛交流与传播，最终形成多元文化结合的特征。

三、东方神兽造型的前世今生

中国内蒙古高原和陕西北部神木地区出土了一种造型相似的大角神兽（见图1-5、1-6）。最醒目的特点是它们都长着由多个鸟喙组成的巨大的角，整体向后背弯曲。身体为偶蹄类动物形象，但是嘴巴表现为鸟类的勾喙。神木纳林高兔出土的这件为纯金制作的圆雕装饰，全身錾刻满卷曲纹样，尾巴也打造为

图1-5 怪兽咬斗纹青铜牌饰，战国，内蒙古明博草原文化博物馆藏

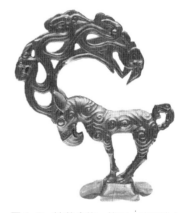

图1-6 神兽金饰，战国，陕西神木纳林高兔出土，陕西历史博物馆藏

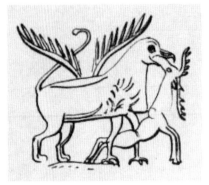
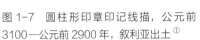

图 1-7　圆柱形印章印记线描，公元前 3100—公元前 2900 年，叙利亚出土①

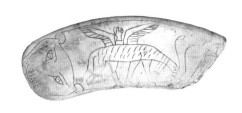

图 1-8　装饰有斯芬克斯图案的象牙化妆调色板，古埃及中王国时期，佛罗伦萨考古博物馆藏

鸟喙，华丽无比。根据器物的尺寸和游牧民族的习惯推测，它很可能为帽子顶部装饰，用于某种仪式活动中。此类造型是我国北方草原地区常见的装饰纹样，大都表现为青铜牌饰，与流行于亚欧草原上的格里芬（Griffin）主题有十分密切的关系。

公元前 3000 年左右叙利亚出土的圆柱印章雕刻图案（见图 1-7）和出土于埃及的象牙化妆调色板（见图 1-8），记录了早期格里芬的造型：一只半鹰半鹫的怪兽，嘴里经常叼着野鹿，兽身，张开双翼，也经常被描绘为某一个神祇的坐骑。格里芬在古典拉丁语中称为 Grȳps 或 Grȳpus，在古法语、英语中称为 Griffin、Griffon 或 Gryphon。关于它的相关研究，日本学者林俊雄在其著作《格里芬的飞翔——圣兽所见之文化交流》一书中做了详细的分析和论述，表明至少在公元前 3500—公元前 3000 年的伊朗高原及两河流域早期文明中就已经有了最初的造型。林俊雄认为同时具备鸟兽与兽身的较为成熟的格里芬造型出现的时间，是在两河流域地区的欧贝德时期（公元前 4500—公元前 4000 年）到乌鲁克时期（公元前 4000—公元前 3100 年）。

以两河流域和伊朗高原东部为中心，这种相对成熟的造型逐渐辐射至周

① 图片采自〔日〕林俊雄：《格里芬的飞翔——圣兽所见之文化交流》，雄山阁 2006 年版，第 16 页。

边地区，特别是对地中海周边的埃及文明和古希腊文明产生了深刻的影响。图1-8 是一件埃及中王国时期的象牙质化妆调色板，上面完整地雕刻有一只行走中的鸟首兽身、张开双翼的怪兽形象。有趣的是，在它的双翼之间还有一个人头造型。从时间跨度来看，比叙利亚出土的印迹晚 1000 多年。同时期在希腊克里特岛的克诺索斯宫（Knossos）的大厅东壁上描绘了两只被拴在圆柱上的高浮雕的侧面格里芬（见图 1-9），回首高昂，舒展的翅膀，姿态极其优美，被称为"神兽"毫不过分。该大厅位于宫殿大楼梯旁，被宫廷统治者用来举行正式典礼。以上例证说明了格里芬形象都是在非常正式的场合使用，与统治者的身份、地位密切相关。

古希腊彩绘陶瓶（见图 1-10）中同样描绘了大量的格里芬图案，可以看出关于格里芬神兽在古希腊的艺术中也是受到两河流域鹰首狮身以及古埃及狮身人面像斯芬克斯造型等多种文化的影响；在向东扩散的过程中，对中亚的塞人、阿尔泰山南西伯利亚以及中国北方都产生了深刻的影响。

格里芬扑咬偶蹄兽的形象普遍见于草原游牧部落的艺术作品，这样的艺术作品流行于公元前长达一千年的时间跨度中。[①] 中国北方地区发现的格里芬（见图 1-6）显然不是本土传统纹饰，而是受到地中海东部或中亚草原游牧民族的影响。在文化交流的过程中，将当时流行的纹饰同样用在了艺术创作中，比如卷云纹与神兽造型的结合，而这种文化与斯基泰文化的野兽纹装饰有着密不可分的联系。将鹿角表达为庞大的卷云纹造型特征是西亚、中亚草原地区以及中国北方游牧民族中常见的类型，也被称为夸张重复鹿角。在俄罗斯冬宫博物馆收藏了若干件公元前 6 至公元前 5 世纪出土于克斯特隆姆卡亚古墓以及克里米亚的大角鹿黄金饰牌（见图 1-11），侧卧着的鹿牌黄金饰品，头部上扬，非常写实。令人瞩目的就是它占据身体近一半空间的鹿角，身体上方从头至尾都布满了"S"形卷云纹装饰，属于斯基泰文化早期非常典型的动物装饰类型，在匈牙利布达佩斯博物馆也收藏着类似的作品。有趣的是，这只鹿身上额外雕刻了狮子、兔以及典型的鹰

① 段晴：《神话与仪式——以观察新疆洛浦博物馆氍毹为基础》，《民族艺术》2018 年第 5 期。

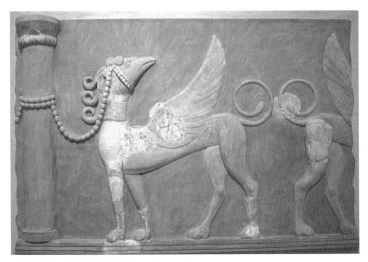

图1-9 被拴在柱子上的高浮雕格里芬复原图，希腊克里特岛克诺索斯宫的大厅东壁，公元前1600—公元前1450年，希腊伊拉克利翁考古博物馆藏

图1-10 希腊化的格里芬神兽，古希腊陶瓶彩绘，约公元前1000年，法国卢浮宫藏（苗鹏摄）

喙狮身格里芬，是多种艺术形象的综合体，也是近东艺术与斯基泰艺术融合的例证。另一件作品出土于南西伯利亚巴泽雷克古墓（Pazyryk Cemetery），使用木头雕刻、皮革配饰制作成的一只叼着雄鹿头的格里芬头部，可能是用于部落首领帽子顶部装饰或手杖柄端。这件作品表现出艺术家更加丰富的想象力和创造力（见图1-13），将鹿与鹰喙格里芬进行完美而有创意的组合，同时也反映出与叙利亚出土的滚筒印章图案之间的关联。这些遗存说明至少在公元前5世纪，两河流域古老的格里芬雏形已经在阿尔泰及北高加索地区普遍流行，并且与大角鹿的造型并行发展，甚至已经融入当地的文化系统中，成为本土的图腾象征物。实际上这种鹿角在往后的时空里逐渐变得抽象化，用浪漫而更抽象的方式表现（见图1-12）。

中亚伊塞克墓地也出土了大量格里芬造型的金牌饰（见图1-14）。该墓地位于吉尔吉斯斯坦境内伊斯克湖附近，在这里发现了大量的鹿形、叶子形、虎形、羚羊以及鸟类等腰带黄金饰品，富丽堂皇，雕饰精美。这类黄金透雕是作为贵族衣服上的配饰，其中的格里芬金牌饰用于腰带一圈的装饰，批量化制作，造型相似。但是这种精心雕琢的配饰涵盖了丰富的内容：大角鹿的身体与格里芬巧妙结合，二者共用一个兽类身体。此时的大角鹿也仿佛拥有了鸟类的

图1-11 卧鹿牌饰，公元前5世纪，克里米亚出土，俄罗斯冬宫博物馆藏

图1-12 一只鹿的小雕像，公元前5—公元前4世纪，伊朗东部出土，俄罗斯冬宫博物馆藏

图1-13 叼着雄鹿头的格里芬头部，阿尔泰地区巴泽雷克文化，公元前5世纪，俄罗斯冬宫博物馆藏

图 1-14 格里芬腰带牌饰，公元前 4—公元前 3 世纪，伊塞克墓地，哈萨克斯坦国家博物馆藏

翅膀，整体造型被卷曲的线条融汇在一起，与克里米亚、巴泽雷克等文化中的造型类似，对我国新疆早期游牧民族的艺术样式也产生了深远影响。

因此，格里芬的造型被认为是多元化的，它不仅历史久远，而且横跨亚、非、欧大陆，融合了多地域的造型样式，也影响了沿线地带动物纹的发展。中国境内陕西神木纳林高兔以及内蒙古鄂尔多斯等地发现的勾喙神兽，结合了流传地域广泛的两河流域格里芬造型与中亚游牧民族斯基泰文化夸张重复鹿角的特征，最终形成了具有东方特色的神兽范本。中国北方青铜牌饰关于此类造型的塑造数量较多，一方面体现了写实与浪漫结合的艺术特征，另一方面也传达出当时的北方游牧民族对于古老神兽的敬畏与崇拜。

四、青铜器中动物纽装饰溯源

本书中的动物纽指的是器物上可以抓住提起来的部分。在我国商周至战国时期特定的青铜器中，使用了动物纽装饰，不禁让人猜想这究竟是本土历史遗留下来的一种习惯还是受到其他地域文化的影响？

在追溯早期青铜文化的时候，我们发现中原地区青铜器的发展是有规律可循的。中原地区从夏代开始就已经有了草创期的青铜器皿，制作工艺比较粗糙，几乎没有装饰，能够满足基本的功能；商代的青铜器中开始出现用动物纽作为装饰要素的情况。妇好墓中发现的一百多件有"妇好"铭文的铜器中，只有在铜爵的鋬（器物上可用手提的部分）上装饰有兽首，大部分器物盖上都是

用"T"字形或蘑菇头、瓜棱样式等简单造型的纽。其他地区在特定的器型中比如饮酒器觥的顶盖上，如图1-15牛觥上装饰了虎造型盖纽。1984年湖南湘潭九华出土的豕尊同样是在盖顶上用一只鸟作为盖纽装饰，器身有鳞甲、龙纹和兽面纹。同样类型的盖纽装饰也发现于宝鸡市岐山县贺家山出土的西周牛尊（见图1-16）上面，牛背开方口设盖，盖纽为一立虎，盖与牛背以环纽相连，可随意开启而不脱落，腹背及足部满饰云纹和夔龙纹。这种造型模式同样也发现于春秋战国时期的河南和江苏。例如河南新郑李家楼出土的青铜壶上塑造了一只振翅欲飞的立鹤，姿态优美（见图1-17）。从商、西周到春秋战国漫长的岁月里，此类动物盖纽装饰始终有着一席之地，这种装饰习惯或者说约定俗成的规矩从何而来？

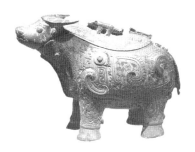

图1-15 牛尊，商，衡阳市包家山出土，衡阳市博物馆藏

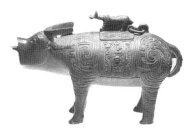

图1-16 牛尊，西周，宝鸡市岐山县贺家山出土，陕西历史博物馆藏

图1-17 立鹤方壶，春秋，河南新郑李家楼出土，故宫博物院藏[①]

① 图片采自中国青铜器全集编辑委员会：《中国青铜器全集7·东周1》，文物出版社1998年版，图22。

动物装饰在黄河流域史前时代的彩陶纹饰中普遍存在，它们不仅作为一种装饰，更有可能是代表族群的图腾象征。比如众所周知的装饰有鱼纹的"人面鱼纹彩陶盆"，底部一侧钻有几个十分规则的小孔，极有可能是盛放夭折孩童遗骸瓮棺顶部的盖子，小孔可能是作为孩童灵魂的进入口。而"人面鱼纹"在彩陶上的装饰是一种生殖崇拜的图腾符号，它象征史前人类对生命延续的渴望。史前时代人们直接将动物纹样描绘在陶器表面。黄河流域在商代之前的器皿很少发现有"盖纽"的装饰，但是商之后这种样式的确非常成熟和系统。既然没有直接的传承关系，那是不是受到了其他地域文化的影响？

我们发现在陕西省榆林市清涧县谢家沟出土的羊首勺（见图1-18）上同样也装饰了类似站立的动物纽。陕北地区在商代属于羌与鬼方的地域，也是古代游牧民族的聚集地。通过羊首勺的制作工艺能看出这种站立动物纽的造型在此时已经呈现非常成熟的样式，并不是孤立存在。草原地区的青铜用具用站立动物造型装饰器物是一种很普遍现象，例如上文中提到的斯基泰文化与塔加尔文化中的铜鍑耳部造型就属于此类。在我国内蒙古草原文化中也发现了大量的站立动物的车马具杆头装饰，以及武器类比如头盔上的站立动物造型，这些动物包括羊、马、虎等，与其生活环境密切相关。由此推断，中原地区青铜器很有可能受到了草原文化的影响，与草原文化动物装饰纽有关。

图 1-18　羊首勺，商，榆林市清涧县谢家沟出土，陕西历史博物馆藏

在中原地区，这些特定的装饰有动物盖纽的器物都有着共同的特征：制作精细，造型生动，纹饰华美流畅。而往往这些制作精细的"重器"并不是实用器皿，而是器物主人用来祭祀或者陪葬用的礼器。据说动物造型的尊，艺术地表现了人们的原始宗教观念，作为人与神灵之间的沟通媒介，有巫术与辟邪的作用。这种观念并不是我国商周之后才形成的，而是与人类原始信仰有关。因为在早期人类文明中，就已经存在类似的造型方式。1900 年，埃及探险协会的一个人发掘了埃及南部的一座坟墓。他很严肃地将自己的发现命名为 A23号墓地，并记录道："男性尸体一具。红色条纹泥棒一根，泥制权杖头。小型红色四面陶盒一只……陶罐若干，泥塑母牛像一组（四具）。"在较晚期的埃及神话中，牛已经在宗教中占据了突出位置，以强大的母牛女神"巴"的形象出现。她的典型形象为一张女性面孔，有牛角和牛耳。[①] 牛的形象在西方史前艺术中很常见，在法国拉斯科洞窟以及西班牙阿尔塔米拉洞窟壁画中描绘了大量的野牛形象。牛是作为狩猎对象以及给人们提供食物的最重要的动物之一，人们将它的形象涂绘在岩画上、洞穴里、做成泥塑埋在墓葬中……都是寄托了美好的愿望。此时的动物形象已经承载了原始宗教的功能。古埃及出土的这件距今 5000 多年的四头牛立像连同身下的底座（见图 1-19），很像是一个器皿的盖子，由于年代久远，无法肯定它的具体功能，但是几千年后在甘肃玉门火烧沟出土的另一件彩陶器物让我们对此类造型有了更加深刻的认识。图 1-20 中三狗纽盖彩陶方鼎给人似曾相识的感觉，鼎的造型显然是与中原地区同时期的青铜礼器有关，作为随葬品陶器的材质是经常使用的，值得一提的是位于顶部盖子上的三只站立的动物造型。同一间墓葬里还出土了古埃及法老经常使用的玉制和石制权杖头。这座墓葬的出土器物与古埃及 5000 多年前的器物如此类似，说明西方与东方的多元文化特征在河西走廊的这座墓葬中兼容并蓄，和谐共生，形成了丝绸之路河西走廊地带的一种新的文化形态。

① 〔英〕尼尔·麦格雷戈著，余燕译：《大英博物馆世界简史》（上），新星出版社 2014 年版，第43—47 页。

图 1-19　黏土彩绘牛，公元前 3500 年，埃及古城阿比多斯（今卢克索附近）出土，大英博物馆藏[①]

图 1-20　三狗纽盖彩陶方鼎，四坝文化，公元前 1800—公元前 1500 年，甘肃玉门火烧沟出土，甘肃省博物馆藏

图 1-21　马纽马耳双联青铜罐，战国，内蒙古赤峰市南山根遗址出土，内蒙古博物院藏

图 1-22　马纽青铜三联罐，内蒙古呼和浩特昭君墓出土，内蒙古昭君墓博物院藏[②]

① 图片采自〔英〕尼尔·麦格雷戈著，余燕译：《大英博物馆世界简史》（上），新星出版社 2014 年版，第 44 页。
② 图片采自柯英：《牧歌流韵——中国古代游牧民族文化遗珍·匈奴卷》，甘肃人民出版社 2015 年版，第 62 页。

那么，商代河西走廊的中西方文化融合，是否对中原地区青铜文化有一定影响，或者是相互影响？笔者认为这种影响是一定的。在中国北方草原文化中有一种器物，称为双联罐或者三联罐（见图1-21、图1-22），为多个形制相同的罐身连接，敛口，圆腹，平底，盖呈半圆形。盖顶各立一马形纽，是极具东胡民族特点的器物。这种器物普遍的特征就是在盖顶上装饰有立兽的造型，以马纽为主，为北方游牧民族的惯用器物。由于游牧民族的迁徙，将西方的艺术形式或习惯带到东方，甚至传入中原地区，为青铜文化注入新鲜的血液，使青铜文化融入了草原民族的特色。同时，在盖子上装饰立兽的造型也体现了人们对自然界的敬畏之心，将动物作为图腾或者是媒介，不仅是作为纽的功能，同时还被赋予了特定的含义。因此，中原地区青铜器盖上立兽的装饰，并不是传统的装饰特点，它受到了草原文化，甚至间接受到西方文化影响而逐渐形成的。因此文化的支流与传播始终伴随着人类文明的发展，哪怕是一个小小的动物纽装饰，也会由于人类对美的追求而逐渐传播至更广阔的地域。

中国早期珠饰艺术——以小见大的审美变革

第一节　中国早期的珠饰品

　　珠饰艺术品代表了人类早期的阶级分化。它不仅作为身体、服装的装饰，更意味着人们开始从美的物件中获得精神上的满足和愉悦。它也成为文明发展以后人类永恒追求的饰品类别。考古资料发现，早在距今3万—2万年以前，北京周口店的山顶洞人就已经掌握了钻孔和研磨技术，使用的是生活环境中最容易获取的砾石和动物骨，人们将兽骨以及兽牙在适合的部位打磨、钻孔，然后用绳子穿起来佩戴（见图2-1）。陕西临潼姜寨遗址发现8000多枚仰韶文化早期制作成串的骨珠，主要为穿孔扁珠，应该是史前人类用兽骨切、磨和钻孔制成。骨珠形状不规则，多数为圆形，也有圆角方形和多角形。[①] 陶器发明之后，人们也经常用烧制的陶珠制作配饰和生活用品，比如陶制的纺轮珠在黄河流域的甘肃、宁夏境内被大量发现，也说明随着早期人类原始畜牧业的发展以及毛纺织业的兴盛，天然石材和兽骨已经无法满足日常生活的需求。

　　学者赵德云将珠饰分为串珠和坠子两类：串珠带有孔，以便于穿系成串，是最为常见的种类；坠子作为串饰下方的突出装饰，一般和其他与之共同组成串饰整体的串珠，具有形制或材质的区别。还有一种特殊的珠子叫作护身符，种类不只限于珠子，其他的一些人体装饰品往往也具有辟邪祈福的寓

[①]　西安半坡博物馆、临潼县文化馆：《1972年春临潼姜寨遗址发掘简报》，《考古》1973年第3期。

意。[①] 由于本书是站在宏观的角度去研究美术史的问题，因此对于珠饰艺术的概念涵盖更为广泛的内容，包括各类材质的串珠、坠子以及组成礼器艺术品的碎片等。由于科技的限制以及对未知世界的恐惧，早期的珠饰艺术往往带有强烈的宗教含义。本章研究的是从中国史前至西周到两汉时期西方的珠饰艺术，分别从最常见的制作珠饰的不同天然材质包括玉、绿松石以及玛瑙入手，分析当时人们使用珠饰艺术品的情况和特征，从而深刻认识中国早期人类在满足物质生活之外所追求的精神状况。通过研究珠饰艺术，了解当时的中国与西方文明交流的情况，也为现代人更好地理解早期人类的各种行为提供依据。

一、玉器珠饰

中国境内早期珠饰中使用较多的名贵材质莫过于玉。玉是中华民族自古至今都喜爱的佩戴饰品，但是这类材料获取不易。早期制成的玉珠饰很少，都被雕刻成较大的礼器，诸如内蒙古红山文化的碧玉龙、玉龟；浙江良渚文化的玉琮、玉璧、玉璜、玉兽面等。早期较为常见的日常使用的饰品就是玉镯、玉瑗以及玉玦。而玉器做成的珠饰，则是使用边角料，在史前时期发现的并不多。史前良渚文化、大汶口文化中都发现有制作讲究、使用级别较高的玉串饰。比如图 2-2 中大汶口文化的玉串饰周长 92 厘米，"由琮形管、冠状饰、弹头形管、鼓形珠串联组成，其中的冠状饰扁平体，腰两侧锯割又深凹槽，正反两面由相同的兽面纹。顶端圆弧，中段有凹缺，其中心有小尖状凸起。整组串饰洁白光润，制作精致，构思奇巧，具有极高的艺术价值"[②]。可见这件珠串并不是随便制作，里面包含了很多玉琮等礼器的元素。此外良渚文化的两件玉串饰（见图 2-3）中也将当时特有的神徽标志缩小用于项链坠牌重要的位置。这种形制的玉配饰发展到商周时期则更加复杂与华丽，体量更大，设计更加讲究，到了西汉时期玉器配饰的使用则达到巅峰。

① 赵德云：《西周至汉晋时期中国外来珠饰研究》，科学出版社 2016 年版，第 4、7 页。

② 牟永抗、云希正：《中国玉器全集 1·原始社会》，河北美术出版社 1993 年版，第 287 页。

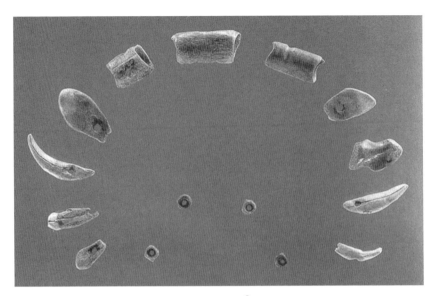

图 2-1　骨制饰品，动物骨，北京周口店山顶洞人 [1]

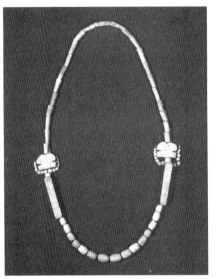

图 2-2　玉串饰，大汶口文化，1987 年江苏
新沂花厅 1 号墓出土，南京博物院藏

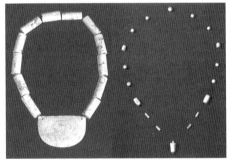

图 2-3　玉串饰，良渚文化，左图为浙江省文物
考古研究所藏，右图为南京博物院藏

① 图 2-1、图 2-2、图 2-3 采自牟永抗、云希正：《中国玉器全集 1·原始社会》，河北美术出版
社 1993 年版，第 287、152、153 页。

由上文可知，用于玉料珠饰的使用并不是随意而为，将神兽纹的母题纹饰用于珠饰中的行为与史前的原始宗教密不可分，很有可能是在进行宗教活动时才能佩戴或者摆放的，因此仅发现于高级别的墓葬中。它已经成为人们祭祀仪式的一部分，承担着极其重要的社会使命。

二、绿松石珠饰

我国史前时代的遗址中出土多件绿松石饰品，代表这种材质使用的本土化特征。绿松石在我国境内的陕西、湖北、安徽、河南等地均有矿产，因此人们是可以在中原地区获取这种昂贵的材料，只是不同地域的矿产密度、品质有很大差异。由于其特殊的蓝、绿色格外鲜艳夺目，在后来的艺术饰品中，它经常会被用来制作等级较高的图腾艺术品或被镶嵌在象牙、玛瑙等名贵的材料之上。新石器时代绿松石配饰非常少，造型比较简单，河南省洛阳博物馆藏的绿松石佩饰呈梯形（见图2-4），器身上部分钻了喇叭形孔，明显是为了穿绳佩戴的。到了二里头文化至商周时期，绿松石的使用增多，以镶嵌及珠串装饰为主。二里头遗址发现了多件镶嵌绿松石牌饰以及龙形器。绿松石由于质地不像玉器那么坚硬，有的甚至比较松散，不适合做成大件器物，这大概是它被切成小块镶嵌于其他器物之上的原因：既能凸显其色彩之美，也弥补了它质地松散的缺陷。

图2-4　绿松石饰，龙山文化，河南省洛阳博物馆藏[1]

河南偃师二里头出土的这件镶嵌绿松石兽面纹青铜牌饰（见图2-5）长十几厘米，凸面由许多不同形状的绿松石片粘嵌排列成兽面纹。凹面附着麻布纹。四边有可系绳的四个纽，在出土时是放置于墓主人骨架的胸部略偏左，可能是佩戴使用。同时出土的还包括了绿松石管饰2件和87枚绿松石串珠（见

[1]　图片采自牟永抗、云希正：《中国玉器全集1·原始社会》，河北美术出版社1993年版，第41页。

图 2-5　绿松石镶嵌兽面纹青铜牌饰，河南偃师二里头遗址出土，中国社会科学院考古研究所藏[1]

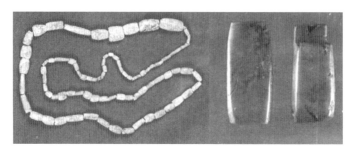

图 2-6　绿松石串饰和管饰，河南偃师二里头遗址出土[2]

图 2-6）长扁管状，通体精磨，两端钻孔，放置在墓主人的颈部，当是串绳系颈部作为装饰之用。绿松石串珠 87 枚，均为粗细长短不同的管状，两端皆穿喇叭孔，应该也是装饰品。[3] 同样形制的器物在河南偃师二里头发现了多件。特别是 2002 年出土的龙形器，巨头卷尾，红漆木板梯形底座上镶嵌绿松石片 2000 余片，每片绿松石的大小仅有 0.2—0.9 厘米。在龙体中部一边的前后等距离位置，有少数绿松石碎片构成的与龙体连接的图案，很有可能是龙爪的造型。[4] 在商代早期，绿松石能被制成如此精美的龙形器，不仅代表了当时的工艺水平，而且证明了中国早期绿松石被用作昂贵礼器材料的事实。

　　由此可知，绿松石珠饰在中原地区的使用很早，至晚到商早期已经非常成

①　图片采自中国青铜器全集编辑委员会：《中国青铜器全集 1·夏商（一）》，文物出版社 1996 年版，第 20—22 页。

②　图片采自杨国忠：《1981 年河南偃师二里头墓葬发掘简报》，《考古》1984 年第 1 期。

③　杨国忠：《1981 年河南偃师二里头墓葬发掘简报》，《考古》1984 年第 1 期。

④　朱乃诚：《二里头文化"龙"遗存研究》，《中原文物》2006 年第 4 期。

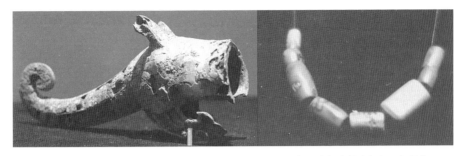

图2-7 镶嵌绿松石铜虎和串饰，河南安阳小屯妇好墓出土，中国社会科学院考古研究所藏

图2-8 绿松石串饰，成都金沙遗址出土，金沙遗址博物馆藏

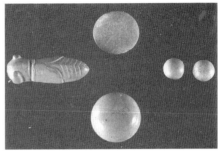

图2-9 绿松石蝉与配饰，商晚期，江西省新干县大洋洲出土，江西省博物馆藏

熟。人们将它作为一种特殊的配饰使用，除了对这种材质的色彩青睐之外，也认为它可以作为大型绿松石龙形器和绿松石铜牌饰，是当时社会贵族中少数人使用的一种表明其有专门技能、特殊身份的特殊物品。他们甚至相信这类材质镶嵌的兽面或龙形器能与另一个世界产生联系。① 这也是绿松石珠饰当时都在身份显赫的人的墓葬中出土的原因。

　　商中期之后绿松石的镶嵌工艺更加细致和精美。河南安阳妇好墓出土的镶嵌绿松石铜虎（见图2-7），主要以头部为主要造型，体积虽小，造型别致，张着大嘴巴，立耳，卷尾，让人怀疑它的功能与盛放液体的容器有关，类似角杯那样的酒杯。整个器物身上都用绿松石镶嵌，虽然有些残缺，仍然掩盖不住这件器物的美妙。四川成都金沙遗址出土了大量的装饰类玉器、绿松石散珠、

① 朱乃诚：《二里头文化"龙"遗存研究》，《中原文物》2006年第4期。

中国早期珠饰艺术——以小见大的审美变革

手串与玛瑙珠（见图2-8）。将绿松石碎片镶嵌在玉人面部，与妇好墓出土的铜虎类似，绿松石手串倒是保存得十分完整。可见绿松石珠饰品在中原地区是肇始于史前，发展于商周，兴盛于战国至西汉时期。中国自史前时期就开始使用绿松石，虽然规模上没有玉器那么大，但从目前出土的艺术作品品质来讲，水准较高，只是由于材质质地的局限性以及当时人们的审美认知习惯，没有大规模地流行，而是作为镶嵌材质和珠饰品使用。

三、玛瑙珠饰

我国的玛瑙产地分布非常广泛，几乎遍布各个省区，主要产地包括辽宁、内蒙古、湖北、河北、山东、新疆、宁夏和江苏等十个省区。但是中原地区使用玛瑙的历史却没有玉器、绿松石那样悠久，发现于新石器时代有确切的考古资料依据的是位于辽西地区的夏家店下层文化，距今4000—3400年，属于夏代纪年。在内蒙古自治区夏家店下层文化中发现了用玛瑙珠和玉管饰串成的项链、玛瑙簇、玛瑙珠以及玛瑙玦。[①] 甘肃玉门火烧沟四坝文化中发现了红玛瑙和绿松石串珠，距今大约3700年。甘肃瓜州兔葫芦遗址骟马文化发现了红玛瑙珠，距今约3000年。[②] 河北省唐山市迁西县新石器时代遗址出土的一组玛瑙器，包括人头像、裸乳女人像、猴头像、蛙形、驼形等器型，数量较多，形状各异。[③] 目前新石器时代以及夏代文化中发现的玛瑙质地器物分布在河西走廊以及北方草原地区，这些地区诸如内蒙古、辽宁、河北、新疆有玛瑙的矿产资源，也就是说发现于这些地域的玛瑙珠饰的材料来源有可能就地取材。但是在中原地区至少在新石器时代，玛瑙并没有发现像绿松石那样大量使用的痕迹。

玛瑙珠饰艺术在中原地区的大量发现始于西周。在河南安阳小屯妇好墓发

① 周宇杰：《夏家店下层文化玉器的初步研究》，《辽宁师范大学学报》（社会科学版）2017年第1期。

② 叶舒宪：《草原玉石之路与红玛瑙珠的传播中国（公元前2000年—前1000年）——兼评杰西卡·罗森的文化传播观》，《内蒙古社会科学》（汉文版）2018年第4期。

③ 陈环：《迁西西寨新石器时代遗址出土一组玛瑙石器》，《文物春秋》1998年第1期。

现了佩戴痕迹明显的红玛瑙串珠（见图2-10），说明墓主人在生前就很喜欢此类饰品。发现的大量西周时期玛瑙珠饰与玉佩、玉珠、绿松石共同组成了具备明显礼器功能的配饰。例如陕西韩城梁带村出土的西周晚期的玛瑙与玉项饰（见图2-11），宝鸡市扶风县刘家村西周丰姬墓出土的组玉佩（见图2-12）均是西周时期玛瑙珠饰品的经典。尤其是梁带村玛瑙珠饰是作为主要的配饰组成，并与玉璜、玉佩组成了阵容强大的组玉佩，这种复杂的形式在西周之前则

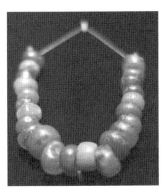

图2-10 玛瑙串饰，商，河南安阳小屯妇好墓出土，中国社会科学院考古研究所藏

单纯是由玉器构成，并未有玛瑙材质。此类组合特征更加明显的是河南三门峡西周虢国贵族墓出土的金玉面罩与配饰（见图2-13），饰物整体可以分为面罩、胸饰、腰饰等部分。胸饰由7块玉玦缀饰、200多个绿松石质地的枣核形珠、红玛瑙管、珠饰组成。从以上例证来看，玛瑙珠饰在西周时期大量使用，

图2-11 玛瑙与玉项饰，西周晚期，陕西韩城梁带村出土，陕西省考古博物馆藏

图2-12 组玉佩，西周，宝鸡市扶风县刘家村西周丰姬墓出土，陕西历史博物馆藏

图2-13　金玉面罩、配饰，西周，河南省三门峡市西周虢国贵族墓出土，河南省文物考古研究院藏[①]

并且与玉器、绿松石共同构成了重要的珠饰素材，有着非常重要的地位。

那么玛瑙珠饰在西周以及之后大量出现，而西周之前并未流行，是不是意味着此类饰品是由于受到西方珠饰的影响？虽然我国玛瑙矿产丰富，但是我们发现较早使用玛瑙的地域分布在河西走廊以及河北，均是与西方联系紧密的地区，也就是说后来在中原地区流行的玛瑙珠饰也很有可能是通过这些地域传播的。

中国早期上层阶级或贵族的生活比我们想象的更精致，珠饰艺术在当时频繁使用就是典型例证。它体积小，不需要太多的材料，方便携带和传播，又可以通过不同时代、地域、民族以及不同的材料特征塑造不同的样式，承载着几万年的人类文明与历史以及相互传播的印记。从史前到西周时期是中国早期珠饰艺术的萌芽和发展阶段，在物质生活不充裕的情况下，它的功能更多的是服务于原始宗教，作为祈求美好生活的象征物，这个特点在古代尼罗河流域、地中海周围和西亚、中亚等国家都是一致的。因此我们看到更多的是西周时期的玉器、玛瑙、绿松石以及玻璃等各种在当时昂贵的材料共同构成了一种象征物，那就是组佩。组佩是西周甚至两汉时期最高级别的珠饰艺术的结合，也是珠饰艺术应用的最高层次。由此可知，人类对美好事物的追求是永恒的，熠熠生辉的珠子带给我们的不仅是美的享受，更是一种精神的寄托。

① 　图片采自陈志达、方国锦：《中国玉器全集2·商－西周》，河北美术出版社1993年版，第212—213页。

第二节 古代西方的早期珠饰

一、西方珠饰品的历史渊源

距今 6000—5000 年前，北非和亚洲的大河流域出现了世界上最早的国家。在今天的伊拉克、埃及、印度和巴基斯坦地区也出现了同中国一样拥有先进文明的大国。从珠饰艺术品的流行年代、工艺水平以及种类来讲，西方发展得更完善。黑曜石作为一种天然的玻璃，在距今 9000 年前就出现在近东和地中海东岸地区；两河流域美索不达米亚地区的金属制品与手工艺水平相当出色。叙利亚地区出土了距今 5000 年的用红玛瑙珠与白滑石制成的串珠，是古代两河流域苏美尔人装饰的见证。[1] 在早期苏美尔人的著名城市乌尔遗址，考古学家伦纳德·伍利发掘的公元前 2600 年至公元前 2400 年的贵族坟墓中，王后和数名殉葬女仆浑身都挂满黄金饰品。陪葬品中还有华丽的头饰、黄金与青金石制作的拉琴、棋类游戏等。此外还发现了一块著名的饰板，被称为"乌尔旗"，由木头制成，两面都精致地镶嵌着贝壳、红色大理石与天青石。[2] 这块装饰板不仅反映了古代苏美尔人在对青金石、大理石等天然石材方面的加工、雕刻以及装饰能力，从内容上也体现了当时苏美尔人国家力量的强大。因为在这些工艺品中，我们第一次看到由好几种差别极大、原产地相隔甚远的材料组合而成的。苏美尔地域虽然不出产美石，但是国家有能力调动富余的生产资料沿着漫长的交易路线进行交换，比如他们用农作物换回阿富汗的青金石、西奈半岛的绿松石以及印度的红色大理石等，再往后又换回了印度香料。可见至少在距今 5000 年的两河流域城市，商业贸易以及物质的交流已经成为物产来源的重要组成部分。

① 叶舒宪：《草原玉石之路与红玛瑙珠的传播中国（公元前 2000 年—前 1000 年）——兼评杰西卡·罗森的文化传播观》，《内蒙古社会科学》（汉文版）2018 年第 4 期。

② 〔英〕尼尔·麦格雷戈著，余燕译：《大英博物馆世界简史》（上），新星出版社 2014 年版，第 65—74 页。

二、古埃及的珠饰艺术

古代埃及社会发展到中王朝大约在公元前 2000 年时，工艺美术、手工艺制品水准已经较高。统治阶级使用本土和从国外购买的昂贵材料制作华丽的装饰品。在本土宝石材料缺乏的情况下，古埃及人开始制作与宝石具有同样艳丽色泽的釉陶作为代替品，这是一种在表面涂上蓝色釉料的陶器。比如使用绿松石粉末作为涂料制成的蓝釉陶器，是古代埃及最常见的一种替代宝石的艺术品。

在图 2-14 至 2-17 中，我们看到了古代埃及珠饰的阶段性变化：在早期工艺手段不发达的情况下，就已经用玛瑙制作坠饰。因为在玛瑙上有钻孔，显然是用于佩戴或悬挂，它的形状模仿了手和脚，据说这些护身符可以保护佩戴者的四肢，同时可以赋予他们灵巧的双手，能够创造潜力或速度等能力。此类护身符通常由红色玛瑙制成，这种流动的红颜色，能让人想起血液，为护身符带来力量和能量。[①] 在古代埃及，手部的造型也常见于蓝陶制品中，被制成拳头或者手掌的形状。一些高加索族群还会把敌人的手砍去，将其视为一种标志；他们也会把拳头挂在家门口。手的标志最先在崇拜太阳的古埃及和美索不达米亚盛行，之后被基督教文化所吸收。据说小亚细亚地区（土耳其西部）的弗里吉亚神话中的富饶与天空之神萨巴兹乌斯就是用手掌的形状塑造的。[②] 可见这件玛瑙制成的坠饰虽然被偶然发现，却不是独立存在的现象，印证了玛瑙的使用在当时已经比较广泛，这种宝石由于其艳丽的色彩、通透的质地而在多地域的文化中被使用。

古埃及使用珍贵的宝石制作各种仿生的装饰品，显然不是单纯追求审美，而是借用各类宝石的色泽和质地代表某种特殊的寓意。这与早期其他地域神像塑造中的情况类似。例如中国新石器时代晚期红山文化牛河梁女神形象的塑造中，有使用青色玉石制作眼睛的情况；同样在两河流域也发现有泥塑神像的眼

① 参见美国大都会艺术博物馆官网。

② 〔乌兹别克斯坦〕瑞德维拉扎著，高原译：《张骞探险之地》，漓江出版社 2017 年版，第 82 页。

图 2-14　用红玛瑙制成的手与脚，古埃及，公元前 2465—公元前 2100 年，美国大都会艺术博物馆藏

图 2-15　串珠和护身符，由绿松石、紫水晶、红玛瑙、彩陶、银、植物树脂制成，古埃及，公元前 2051—公元前 2030 年，美国大都会艺术博物馆藏

图 2-16　镶嵌各种宝石的乌龟小雕件，由紫水晶、绿松石、天青石、红宝石和有机材料制成，古埃及，公元前 1991—公元前 1802 年，美国大都会艺术博物馆藏

图 2-17　梅纳特项链珠饰品，由青铜或铜合金、玻璃、玛瑙、红玉髓、青金石、绿松石制成，古埃及，公元前 1532—公元前 1390 年，美国大都会艺术博物馆藏

睛是用宝石镶嵌而成。使用宝石镶嵌在图腾或者神像的关键部位，应该就是一种原始的巫术或宗教信仰。正如赵德云所言："很清楚的一点是，很多时代不同文化的人类都相信神奇的石头能抵御来自外界的侵袭，对于佩戴者而言，这些石头往往还具有健康、财富、繁荣、长寿等方面的寓意。宝石和金属珠子由于其坚固的特性，通常被认为更具有保护作用。"[1] 因此，古埃及人将红玛瑙制

① 赵德云：《西周至汉晋时期中国外来珠饰研究》，科学出版社 2016 年版，第 7 页。

成的护身符佩戴在身体上，应该也与上述功能类似。

在古埃及人越来越熟练掌握宝石加工技术，也就是大约在公元前2000年，大量的珠饰品出现了。他们使用绿松石、紫水晶、红玛瑙、玉髓、彩陶、银、植物树脂等丰富的材料制作装饰品，非常符合古埃及上层阶级身份与权力的追求，大量的宝石不仅代表着财富，更主要是被认为能够赋予他们无限的权力。比如图2-17华丽复杂的珠饰项链，被发现于阿蒙霍特普三世（Amenhotep Ⅲ）王宫附近私人住宅的一个房间角落里，梅纳特是一种与古埃及女神哈托尔密切相关的人工制品，由多股绿松石、玻璃圆珠和一个钥匙形状的大青铜护身牌组成。佩戴此类珠饰品的人以参加宗教仪式的女性为主，走路的时候珠子之间的碰撞会产生一种舒缓的声音，被认为可以安抚神灵或女神。因此，无论在中国还是西方，人类早期的珠饰无论制作得多么华丽，它最重要的功能都具有宗教或者巫术的性质，它承载着人们对未知世界的恐惧以及对未来世界的憧憬。

实际上玻璃珠只是古埃及人较晚使用的珠饰材料，他们早在巴达里文化时期（公元前4500—公元前4000年）就已经使用红海的海贝作为珠饰制作项链。项链是当地人非常喜爱佩戴的一种饰品，他们制作项链的材料丰富多样，使用较多的材料包括绿松石、天青石、玛瑙、长石、水晶、黄金等，特别是金与其他天然材料的结合是古埃及珠饰的亮点。除了项链之外，古埃及人制作的手镯、脚镯、耳环、腰带、皇冠上都使用了大量的珠饰。他们对珠饰有自己的理解，不同的宝石和贵重金属被赋予了特定的魔力功能和象征意义，因此在制作护身符的时候并不是随意而为，而是首先要考虑宗教作用和辟邪功能，再决定选择哪一类宝石。比如产自东沙漠德的红色玛瑙代表血液和生命；产于西奈半岛的绿松石象征春天细长的嫩芽；从阿富汗进口的天青石象征水和清澈的蓝天。用永不腐烂、金灿灿的黄金象征耀眼的太阳；古埃及人认为神拥有青色头发和金色的手臂，因此天青石和黄金常用于制作珠宝首饰。[①] 如图2-18所示，在距今5000年的古埃及珠饰品中就已经体现出精湛的技艺，黄金、绿

① 〔意大利〕亚历山德罗·邦乔安尼、玛丽亚·克罗斯：《古代埃及的宝藏——开罗埃及国家博物馆藏品》，白星出版社2017年版，第343页。

图 2-18　串珠手链，由金、绿松石、天青石和紫水晶制成，阿拜多斯·哲尔墓，古埃及，公元前 2920—公元前 2770 年，埃及博物馆藏

图 2-19　公主努布霍特普的项圈，由黄金和宝石制成，古埃及，公元前 1781—公元前 1650 年，埃及博物馆藏

松石、紫水晶和天青石等多种材料被制成不同形状的珠子，排列成漂亮的手串，华丽而精致。产于西奈半岛的绿松石与产于中亚的天青石在饰品中使用，反映出古代埃及早期与这些地区已经存在贸易往来。之后的中王国和新王国时期统治者使用的珠饰品数不胜数，在各个国王公主的墓葬中出土的珠宝都华丽无比。图 2-19 中这件作品叫作"乌瑟克"，就是宽大的意思，这是古埃及贵族中流行的一种宽幅项饰品，男女都喜欢佩戴，使用黄金和各类宝石制作，也被

称为"黄金项圈"。它不仅配色艳丽，还体现出了高超的设计与锻造水平，代表了古埃及工艺的高度。

由上文的一系列论述可知，古埃及在制作珠宝饰品、黄金首饰工艺方面比其他地域要先进很多，不仅样式丰富，材质多样，制作工艺也非常复杂。更重要的是，珠饰品已经成为当时社会的流行风尚，贵族和统治阶级的墓葬中都有发现，这也是其他国家受其影响的一个根本原因。古埃及像是一个辐射的点，它先进的文化、信仰、美术都在不断往外传播与渗透，逐渐影响到欧洲、中亚甚至中国。

三、古埃及影响下的地中海周边珠饰艺术

《汉书·西域传》记载："大秦国出赤、白、黑、黄、青、绿、缥、绀、红、紫十种琉璃。"[1] 当时的大秦盛产各种颜色的琉璃，目前学术界普遍认为大秦指的是整个罗马帝国。[2] 罗马帝国的玻璃珠特别是蜻蜓眼历史较早，色彩艳丽，符合文献中的记载。在意大利的罗马国家博物馆收藏了多件较早时期的玻璃珠串（见图 2-20），制作年代相当于我国的战国时期，包括蜻蜓眼、各种颜色的瓜棱珠、苹果珠、花瓣形珠等，可见当时的珠饰艺术品已经非常成熟。古埃及人为了抵御"恶眼"邪恶力量，制作了蜻蜓眼。但是在对外传播的过程中，虽然很多地域也同样使用蜻蜓眼作为饰品，但其中的含义已经发生了改变。笔者认为，战国时代中亚和东亚使用蜻蜓眼的象征意义与古埃及不同，与内蒙古阿拉善、新疆以及蒙古国等戈壁地区一种自然风化而成的类似眼睛的玛瑙有关。这种石头一般被称作眼石或者钱币石，它形成于数亿年前的火山爆发时期，流动的岩浆在快速冷却时，存在里面的水汽迅速蒸发掉，在其表面冒出了大小不一的散气孔，后来逐渐冷却后，这些气孔成了它独特的"眼睛"，于是成就了神奇的眼石。这种石头至今仍然被人们喜爱和收藏，不仅因为其独特的造型，

[1] ［汉］班固撰，［唐］颜师古注：《汉书》第 12 册，中华书局 2016 年版，第 3885 页。
[2] 张绪山：《百余年来黎轩、大秦研究综述》，《中国史研究动态》2005 年第 3 期。

图 2-20　玻璃（含蜻蜓眼）珠串，公元前 700—公元前 500
年，意大利罗马国家博物馆藏

图 2-21　项链，由玻璃、金制成，东地中海地区，公元前 300—公元 100 年，日本平山郁夫丝
绸之路美术馆藏

图 2-22　项链，主要由玻璃、彩陶、黄金、玉髓等制成，古罗马，公元前 100—公元 100 年，
美国弗利尔美术馆藏

更被认为有"庇护""圆满""长久"的寓意。我们知道很多地域的琉璃珠的产生是源于人们对于玛瑙等天然材料的模仿,诸如模仿蚕丝玛瑙的层状纹理、模仿和田玉温润的质感、模仿绿松石和青金石绚丽的色彩等。因此在蜻蜓眼琉璃珠传入中国之后,也许正好迎合了人们对于天然戈壁玛瑙珠的青睐,也便自然成为当时中国人制作琉璃珠的主要类型。

日本艺术家平山郁夫收藏的几件玻璃项链(见图 2-21)可以说是受到古埃及影响的东地中海地区的经典之作,它们形制类似,但是细节有很大区别。有的是模仿宝石的天然造型;有的与金饰搭配;有的则在玻璃压上印章的印记作为坠饰品,每一种似乎都有一种规定的程式。虽然仅是玻璃材质,但是从工艺精湛的角度来看,西方的玻璃同中国一样,在当时都是珍贵的材料。

第三节　西周至汉晋时期中原地区与
外来珠饰艺术的融合与再创造

一、西周至春秋时期本土与外来珠饰概况

古代中国的珠饰明显具有外来文化的因素始于西周,大约从公元前 11 世纪开始一直延续到汉晋时期的 1400 多年的漫长时间。在此期间,中国古代珠饰品由早期的骨制、玉制、绿松石珠饰品,逐渐融合了外来的玛瑙、青金石、绿松石以及其他特殊材料和造型,特别是与黄金质地的融合以及受到了来自不同地域玻璃珠饰艺术的影响,对我国的手工艺制造业、玻璃制造业以及首饰制造行业产生了深刻的影响。有考古资料证明这种影响间接来自遥远的两河流域与古埃及文明。在中亚发现了流行于古罗马、古埃及的蓝瓷制品,生产地主要是亚历山德里亚和瑙克拉提斯。在贵霜的墓葬中几乎都有埃及物件存在,在花剌子模、粟特和北大夏很常见。[1]具有埃及特色的带有手、青蛙、乌龟、河

[1] 〔乌兹别克斯坦〕瑞德维拉扎著,高原译:《张骞探险之地》,漓江出版社 2017 年版,第 80 页。

马、圣甲虫等吊坠以及各种各样的项链层出不穷，其中用各类宝石雕刻成的圣甲虫吊坠，在近东、中东、南俄罗斯、高加索和中亚以及新疆、甘肃、宁夏等地都有发现。圣甲虫坠饰在古代埃及非常普遍，因为它包含了生命力旺盛的寓意，而我国境内以及周边地区发现此类坠饰有可能存在一种偶然性或单纯模仿的结果。

西周时期具有西方文化元素的珠饰主要通过草原游牧民族迁徙的形式辗转进入今天中国的境内，以传入为主，涉及的种类较少。春秋早期中原地区仍然沿用了西周的一些装饰习惯，例如将玉饰、玛瑙、松石等珠子串在一起制成串饰。这种装饰手段由于非常符合人们的审美视角，至今仍在沿用。

此时的中原地区还发现了外来玻璃珠，考古学上把它们分为纳钙玻璃珠、蜻蜓眼式玻璃珠和蚀花肉红石髓珠等种类。事实上我国从西周就有了"原始玻璃"，发现的范围也非常广泛，包括陕西、山东、河南、江苏、四川等地。以冶炼青铜的矿渣混合氧化铝硅低温熔炼而成，是含有铅钡的早期玻璃，这与西方传进来的纳钙玻璃不同，与战国时期兴起的高温透明多彩玻璃也不同。[①] 笔者认为这种玻璃起初是为了模仿昂贵的玉器、松石等天然材质，以及可以自由模仿它们的色彩，同样起到了装饰点缀的效果。汉代王充在《论衡·乱龙篇》提到："阳燧取火于天，五月丙午日中之时，消炼五石，铸以为器，乃能得火。"可见起初人们只是将玻璃作为昂贵的天然材质的替代品，力求做到相似，以至于我们发现许多具有"磨砂"特征的原始玻璃经常会被误认为天然的玛瑙和松石。图 2-24 中出土于河南省三门峡市上村岭战国墓地不同墓葬中的几件珠串腕饰说明了这一点：图 2-24-2 与图 2-24-3 从形制、搭配到色彩上都非常类似，只是图 2-24-3 使用了蓝色玻璃珠代替了绿松石，虽说现代工业制的玻璃非常廉价，但是在当时，玻璃与玛瑙、绿松石一样都是非常珍贵的装饰材料。

这种模仿与西方早期玻璃模仿天然宝石的状况类似。图 2-23 来自日本收藏家平山郁夫的收藏，产自 2000 多年前的北美索不达米亚地区，其中青色的玻璃珠是模仿青金石、土耳其石制作的，茶色的玻璃珠模仿缟玛瑙，这种模仿

① 杨伯达：《西周至南北朝自制玻璃概述》，《故宫博物院院刊》2003 年第 5 期。

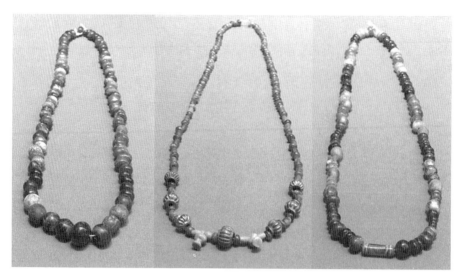

图 2-23　项链，由玻璃、金制成，北美索不达米亚，公元前 14 世纪，日本平山郁夫丝绸之路美术馆藏

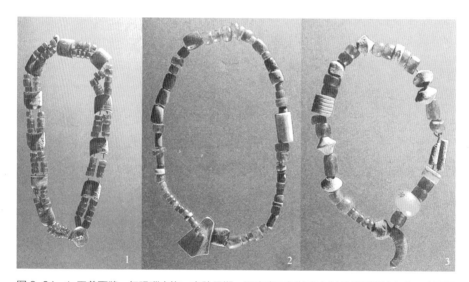

图 2-24　1. 玉兽面牌、红玛瑙串饰，春秋早期，河南省三门峡市上村岭战国墓地出土，中国国家博物馆藏；2. 红玛瑙、绿松石串饰，春秋早期，河南省三门峡市上村岭战国墓地出土，中国国家博物馆藏；3. 玉珠、玻璃珠、红玛瑙串饰，春秋早期，河南省三门峡市上村岭战国墓地出土，中国国家博物馆藏 [1]

[1]　图片采自贾峨：《中国玉器全集 3·春秋－战国》，河北美术出版社 1993 年版，图 18—20。

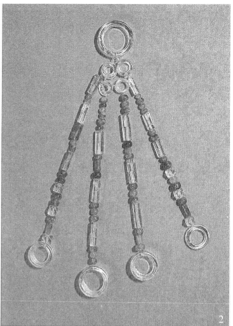

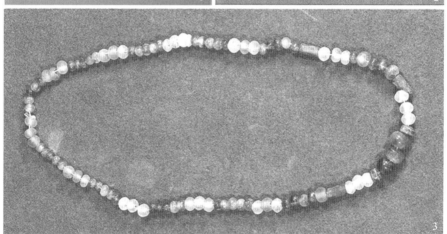

图 2-25 1.玛瑙管饰，春秋晚期，山东省淄博市临淄故城乡郎家庄一号墓出土，山东省淄博市
齐国故城遗址博物馆藏；2.水晶、红玛瑙配饰，春秋晚期，山东省淄博市临淄故城乡郎家庄一号
墓出土，山东省淄博市齐国故城遗址博物馆藏；3.紫水晶、白水晶、骨管项饰，战国早期，河南
省叶县旧县一号墓出土，河南省文物考古研究院藏[1]

①　图片采自贾峨：《中国玉器全集 3·春秋－战国》，河北美术出版社 1993 年版，图 27、28、
160。

要比我国西周时期原始玻璃更早。由此可见，虽然中国制造玻璃的历史比西方晚，二者技术也有很大差别，但是人们对模仿天然材料中美的追求是相同的。

水晶这种材质早在中国旧石器时代就被山顶洞人用于制作工具，那时候还是人类早期阶段，属于玉石并用时代，当时水晶与玉器几乎同时被史前人类使用。可是在后来的发展过程中，水晶却没有像玉器一样受人喜爱而被频繁使用，只是统治阶级偶尔会用作配饰或者吊坠。河南安阳小屯妇好墓中就发现了多件绿色的水晶料珠，有的还未钻孔，说明人们对这种材料非常珍惜。直到春秋晚期到战国时期，玛瑙、水晶的加工与使用量突然增大，这是否与外来珠饰有很大的关系？我们知道在距今4000年左右的古埃及，水晶制作技术已经纯熟。如图2-16一件紫水晶的乌龟雕件壳背上镶嵌各种宝石，包括绿松石、天青石、红宝石和有机材料，乌龟造型概括精美，龟背部的镶嵌均匀，打磨或者使用痕迹明显，可见它曾是墓主人生前非常喜爱的饰品。由此可知西方人更加喜欢纯净通透的宝石类饰，而中国的传统观念则更加青睐于温润含蓄的和田玉的质地。

水晶珠饰艺术直到春秋晚期至战国时期开始流行，被制成水晶环、水晶珠以及水晶管，与玛瑙、玉器搭配使用，也有将水晶单独串成一串的情况。虽然水晶作为天然的矿物质不能像玻璃饰品一样，不能通过分析成分断定是不是外来传入，但是从战国时期突然被大量使用，以及装饰习惯上分析，也许是受到了西方饰品习俗的影响，也证明人们逐渐接受了玉器之外的多元化的装饰材质与风格。

二、战国至两汉时期珠饰品的盛行

（一）战国至西汉中期珠饰品的盛行

战国时期开始生产独具特色的铅钡玻璃。玉珠、玉兽牌、玛瑙以及水晶、玻璃的组合串饰很常见，制作更加细致精美。一种流行的外来珠饰品蚀花肉红石髓珠，从西周时期开始传入我国，至战国时期盛行，后来也用玻璃仿制此类珠饰。图2-25中的1和2是玻璃珠和玛瑙管，都是我国山东地区出土的春秋晚期珠饰，很明显能看出玻璃珠的质感与玛瑙非常接近，且它的白色纹带是用

某种药剂腐蚀，微微下凹，没有光泽也不透光，是为了模仿蚕丝玛瑙的纹理，因此被称为"蚀花石髓"。①

战国时期是我国珠饰艺术发展最辉煌的时期，大量的玛瑙、青金石、水晶、琥珀以及小金球等饰品通过贸易、战争或人群迁徙传入我国，尤其是各类玛瑙、玻璃珠比西周时期更加丰富。全国大部分地区都出土了大量的来自西方或者本土生产的珠饰品，包括陕西、河南、山东、山西、甘肃、四川、安徽、福建、辽宁、广东等地，范围广泛，并且出土的珠饰中蜻蜓眼玻璃珠是最主要的门类。②王光尧在《琉璃涅槃：从外来方物到神权与皇权的象征》中提到玻璃技术东渐路线为可归纳为：埃及→古巴比伦→波斯帝国→中国（北魏）。玻璃最早是地中海东岸的腓尼基人发明的，古埃及人也是早期制作玻璃的国家，在古埃及发现了公元前 1400 年左右的蜻蜓眼玻璃珠项链。据说这种珠饰始于古埃及人抵御"恶眼"邪恶力量的护身符，由于其外观特殊华丽又具有神秘之美，很快在亚欧大陆盛行。蜻蜓眼式玻璃珠从春秋晚期传入我国，战国时期在楚地发现的数量庞大，于是在洛阳及楚地形成了模仿生产的中心，经过对外来玻璃珠的模仿与再创造，逐渐演变出了离心圆纹层状眼珠、几何形线状间隔眼珠等具有中国特色的玻璃珠饰。③

战国时期我国掌握的铅钡玻璃制作技术，带给中原地区的是对西亚玻璃造型样式的热情模仿。但是中国毕竟和古埃及有很大不同，有着自己根深蒂固的传统观念和喜好。外来珠饰到了中国之后，原本的护身符功能被削弱，蜻蜓眼等珠饰已经成为贵族彰显身份地位的珍奇之物，成为器物的装饰，甚至介入到礼制配饰的范畴。考古资料证实，在我国的新疆、甘肃、陕西、内蒙古、山西、河北、山东、河南、湖北、湖南、四川、云南、广东、浙江等地均发现有蜻蜓眼玻璃珠，特别是在湖南、湖北发现的战国中期蜻蜓眼玻璃珠数量最多。玻璃珠饰已经成为战国之后贵族阶级模仿天然宝石的重要代替品，继而玻璃珠饰品在中国也逐渐成为人造饰品种类，代表了当时的时代风尚。

① 贾峨：《中国玉器全集 3·春秋－战国》，河北美术出版社 1993 年版，第 225 页。
② 高至喜：《论我国春秋战国的玻璃器及有关问题》，《文物》1985 年第 12 期。
③ 赵德云：《西周至汉晋时期中国外来珠饰研究》，科学出版社 2016 年版，第 223 页。

图 2-26　多眼琉璃珠，战国，长沙博物馆藏

　　如图 2-26 是一组长沙博物馆藏的琉璃珠，出土于长沙楚墓的国产蜻蜓眼玻璃珠，以蓝白色相间以及白点装饰、鼓出的眼睛状装饰、交错排列椭圆形装饰、绿色圆点外凸等装饰为主。尽管出土时呈现零散的状态，但是由于玻璃珠上均有孔，可见这些珠饰曾经作为串饰或者坠物。在我国新疆发现的蜻蜓眼除了串珠以外，还经常装饰在织物袋的底部作为收口使用。战国时期的玻璃珠不仅分布范围广，造型多样，而且已经成为贵族阶级重要的装饰物类型。

　　（二）中亚、印度北部及新疆南部地区珠饰艺术的大融合

　　《汉书·西域传》记载："（罽宾）出封牛、水牛、象、大狗、沐猴、孔爵、珠玑、珊瑚、虎魄、璧流离。它畜与诸国同。"孟康解释琉璃青色如玉。文献记载中的罽宾在汉代的范围应指的是"乾陀罗、呾叉始罗为中心，其势力范围一度包括喀布尔河上游地区和斯瓦特（Swat）河流域"[1]，也就是现在的印度北部地区。史书记载该地域出产各类宝石如珠玑、琥珀以及琉璃。事实上至少在战国时期，位于现在中亚的阿富汗、巴基斯坦等地的艺术品不仅受到了来自西方的影响，也受到中国中原地区的深刻影响。阿富汗境内出土的工艺品融合了中西方经典的文化元素，也融合了来自印度的文明。金饰品工艺精湛，还镶嵌了各类宝石。如图 2-28 金项链的造型与上文中古埃及项链有千丝万缕的联系，镶嵌了绿松石、石榴石、黄铁矿等，材料众多、工艺繁复、色彩绚丽，类似的装饰在中亚和巴基斯坦境内都有发现。出土于同一墓葬的手链（见图 2-29）上镶嵌玻璃材料并不是来自西方而是中国。手链上镶嵌了琥珀、绿松石印章和石珠等饰物，下端的椭圆形饰物为铅钡玻璃，该工艺成熟于中国的战国时期，由此推测该玻璃来自中国而非西方。

① 余太山：《罽宾考》，《西域研究》1992 年第 1 期。

图 2-27　1. 蚀花石髓管，玻璃珠，春秋晚期，河南省淅川县下寺二号墓出土，河南省文物考古研究院藏；2. 玛瑙管，春秋晚期，河南省固始县侯古堆一号墓出土，河南省文物考古研究院藏 [1]

图 2-28　镶嵌宝石金项链，公元 25—50 年，蒂拉丘地五号墓出土，阿富汗国家博物馆藏

[1]　图片采自贾峨：《中国玉器全集 3·春秋－战国》，河北美术出版社 1993 年版，图 69、130。

图 2-29 镶嵌宝石金手链，公元 25—50 年，蒂拉丘地五号墓出土，阿富汗国家博物馆藏

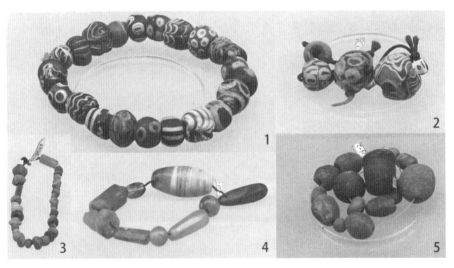

图 2-30 新疆阿克苏地区博物馆藏玻璃珠。1、2 蜻蜓眼玻璃珠串；3、5 彩色玻璃珠；4. 玻璃、玛瑙珠串，公元前 220—公元 221 年

 我国新疆是陆上丝绸之路的重要区域，是中西方美术交流的融汇之地。在这里珠饰艺术被大量发现，使用的材料也多种多样，包括绿松石、玛瑙、青金

石、玉髓、碳晶、琉璃等。在新疆各地区的博物馆都普遍收藏有珠饰品，在民间也有大量的珠饰品留存（见图2-30）。根据中国考古资料，新疆地区早至西周、晚至宋代都在使用蜻蜓眼式玻璃珠，而内地省份发现的蜻蜓眼式玻璃珠则集中在战国至西汉早期。可见新疆地区使用玻璃珠的历史悠久且跨度长、情况复杂，呈现的风格多样化。在北疆以及吐鲁番地区受哈萨克斯坦、内蒙古草原地区文化的影响较多；而在南疆则受到中亚、印度等外来移民文化影响较多。新疆地区占祖国领土的六分之一，是体现各民族文化交融的重要地域。

考古报告显示，汉晋以前发现的钠钙玻璃珠集中在南疆拜城、轮台、且末、民丰尼雅遗址等地。[①]也就是说，此时期西方珠饰的影响主要集中在丝绸之路南道古城一线。有些学者认为新疆早期（西周到春秋时期）钠钙玻璃珠含有较多气泡，技术并不成熟，是借鉴了西亚的玻璃制造技术，采用当地的矿物，诸如滑石、辉石、蛇纹石以及草木灰等原料制成。在新疆出土的公元前10至公元前8世纪的钠钾钙硅酸盐玻璃珠属从西亚传入玻璃制造技术，由塞族古人在当地制作。[②]但是赵德云认为，首先，即便是同属西亚地区的制造作坊，也可能存在工艺水平的高低问题；其次，没有考古证据表明新疆地区先秦时期存在玻璃制造的迹象；最后，这批玻璃依然存在外来传入的可能性。[③]新疆天山以南，西周至春秋时期（公元前1100—公元前500年），游牧民族已经东迁，从尼雅遗址等多地出土的干尸体型外貌特征，以及他们的随葬品可以判断，与中原地区的人种有很大区别，且末以及小河墓地发现的干尸，有多具在

① 张平、张铁男：《新疆拜城县克孜尔吐尔墓地第一次发掘》，《考古》2002年第6期；丛德新、陈戈：《新疆轮台县群巴克墓葬第二、三次发掘简报》，《考古》1991年第8期；王博等：《新疆且末扎滚鲁克一号墓地发掘报告》，《考古学报》2003年第1期；李青会等：《一批中国古代镶嵌玻璃珠化学成分的检测报告》，《江汉考古》2005年第4期；新疆维吾尔自治区博物馆、新疆文物考古研究所：《中国新疆山普拉——古代于阗文明的揭示与研究》，新疆人民出版社2001年版，第30—35页；新疆文物考古研究所：《尼雅95一号墓地3号墓发掘报告》，《新疆文物》1999年第2期；新疆文物考古研究所：《新疆民丰尼雅遗址95MNI号墓地M8发掘简报》，《文物》2000年第1期；赵德云：《西周至汉晋时期中国外来珠饰研究》，科学出版社2016年版，第241—242页。
② 干福熹等：《新疆拜城和塔城出土的早期玻璃珠的研究》，《硅酸盐学报》2003年第31卷第7期；干福熹等：《中国古代玻璃的起源——中国最早的古代玻璃研究》，《中国科学》（E辑：技术科学）2007年第37卷第3期。
③ 赵德云：《西周至汉晋时期中国外来珠饰研究》，科学出版社2016年版，第51页。

脸部和手部都绘有明显的彩绘，有学者认为这是雅利安人种。而由于其游牧民族迁徙的特征，雅利安人分布在中亚甚至向西迁到了伊朗高原。也有一些小部落继续向西，迁到了两河流域。[1] 那么，这个不断迁徙的游牧民族将外来的珠饰带到我国新疆是很有可能的。

 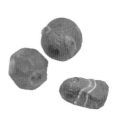

图 2-31　彩色玻璃珠串和蜻蜓眼玻璃珠，新疆民丰县尼雅遗址，汉晋，新疆维吾尔自治区博物馆藏

如图 2-31 中在尼雅遗址发现的蜻蜓眼及彩色玻璃珠，色彩绚丽，保存完整，属于钠钙玻璃珠，极有可能为外来传入。之后汉朝政府在新疆设立了西域都护府，与中原地区加强了交流，此时的珠饰及其他艺术形式的呈现就更为复杂，比如尼雅遗址中发现了大量用丝织品做的服饰，具有非常鲜明的地域特征。这些锦缎的织造技术显然来自中原，证明了交流的双向性。但是在该地域仍然发现有钠钙玻璃珠的使用。

由以上分析可以推断的是，新疆地区是西亚、中亚、印度、中原文化的大融合之地，在这里能发现多个民族文化的身影。珠饰艺术由于其体积较小，形态多样且装饰性强，方便携带，制作也相对容易，因此它能充分反映中西文化的交流与融合，是非常重要的考察资料，也是古代重要的美术形式。

（三）战国至两汉新疆北部、内蒙古地区珠饰艺术与草原文化的融合

从东欧平原、中亚的哈萨克斯坦到新疆北部的阿勒泰山，再到内蒙古高原都是古代游牧民族的聚集地，在这一带出土了大量的草原文化金属饰品，比

[1]　刘云：《中亚在古代文明交往中的地位》，《西北大学学报》（哲学社会科学版）1998 年第 1 期。

如铜（金）牌饰和车饰。由于阿勒泰山盛产金矿，为周边游牧族群饰品的制作提供充足的原材料。同时该地域属于中西方交通要道，不同族群的人之间不断迁徙与交融，不仅促进了草原文化中金属牌饰工艺的发展，而且受到西亚、中亚艺术风格影响很深。其结果是将金属与宝石结合起来，形成了新的草原风格。宝石与金属结合的工艺早在古埃及、亚欧大陆的北方草原、中亚地区就很流行，图2-18、图2-22、图2-28显示古埃及、古罗马以及中亚阿富汗人在将金属与宝石结合的工艺方面是非常精湛的。内蒙古鄂尔多斯不仅出土了大量的玛瑙、琉璃、绿松石项链，同时也出土了多件玛瑙与金、绿松石与金组合的例证。内蒙古的贵族墓中经常发现有金牌饰上镶嵌有绿松石的情况，与上文中中亚阿富汗出土的装饰类似（见图2-32、图2-33）。此外从饰品中有联珠纹的

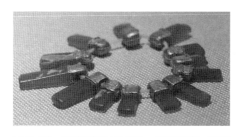

图2-32 条形玛瑙包金饰件，战国晚期，鄂尔多斯东胜区碾房渠窖藏出土，鄂尔多斯青铜器博物馆藏

图2-33 红玛瑙金耳环，战国，鄂尔多斯博物馆藏

图2-34 左：项链，右：坠饰，公元1—2世纪，乌克兰普拉塔博物馆藏（冯青摄）

特征看，与西亚和中亚的影响有关。尽管我国出土的工艺与古埃及、东欧草原（见图 2-34）、中亚草原地区的工艺有较大差距，但是从装饰手段来看既显示出当地草原金属工艺的特点，也反映出游牧民族的装饰习惯。

（四）汉晋时期珠饰艺术的中国式演变

两汉时期珠饰品材质的种类已经不局限于之前的玉器、金属器、玛瑙、玻璃、水晶、琥珀等。此时期我国的琥珀制品发现于广西、广东、云南、江苏、湖南、湖北等多个省份，特别是两广地区发现较多。珠饰品不仅从陆上丝路传入，当时诸如广州等南方港口城市已经成为贸易集散地，物质资料包括装饰品、手工艺品，非常丰富。《汉书》中记载："粤地……近于海，多犀、象、毒冒、珠玑、银、铜、果、布之凑，中国往商贾者多取富焉。番禺，其一都会也。"韦昭解释，果代表龙眼、荔枝之类的水果；布指的是葛布（用名叫葛的植物纤维制成的布，历史非常悠久）。颜师古解释玑指的是"形状不圆的珠子"。[①] 此时的玻璃材质已经不再局限于珠子，逐渐开始模仿中国传统的礼器造型。我们知道传统的玛瑙环、玉环、玉珠均是组佩中的组成部分（见图 2-35），而在长沙市出土了一件非常精美的模仿玛瑙环的蓝色琉璃环（见图 2-36），该琉璃环并没有做成完全透明，目的是模仿玛瑙温润的质感。虽然此类琉璃环目前只发现了这一件，但它很可能是作为组佩中的一枚。在此地也同样发现有水晶、琉璃串饰，证明汉代的贵族使用珠饰品形式已经非常多样化。

西汉时期用于连接组玉佩的玉配珠经常被琉璃珠代替，说明此时的琉璃珠不仅实现了量产，更重要的是汉人已经将这种外来饰品逐渐融入更高的生活层面，足以说明琉璃珠与玉器同样珍贵。图 2-37 南越王赵眜的墓葬中埋藏的多套组玉佩，由玉璧、玉璜、玉人和金、玻璃、煤精等三十二件不同质地的饰物组成，发现的时候它摆在墓主人胸腹间的组玉璧之上。[②] 此时的琉璃珠饰地位如此之高，作为礼制的装饰使用，可见传统的造型与外来饰品的融合在汉代已经习以为常，它代表着人类多元化文明又进了一步。

① ［汉］班固撰，［唐］颜师古注：《汉书》第 6 册，中华书局 2016 年版，第 1670 页。
② 卢兆荫：《中国玉器全集 4·秦汉－南北朝》，河北美术出版社 1993 年版，第 242 页。

图 2-35　玛瑙环，战国，长沙博物馆藏

图 2-36　蓝色琉璃环，西汉，1975 年长沙市咸嘉湖陡壁山 1 号墓出土，长沙博物馆藏[①]

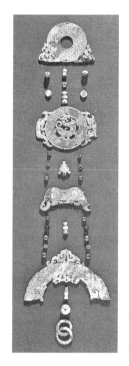

图 2-37　组玉佩，西汉前期，1983 年广州市象岗南越王赵眜墓出土，南越王博物院藏

　　琥珀饰品从西汉晚期开始流行于我国境内，后来随着佛教的传播被视为佛教七宝之一。虽然在我国辽宁、河南、云南、福建、西藏等地也出产琥珀，但是在汉代之前，在中国的传统艺术造型中使用得非常少。《后汉书·王符传》李贤注引三国时期魏人张辑撰《广雅》曰："虎魄，珠也。生地中，其上及旁不生草，深者八九尺。初时如桃胶，凝坚乃成。"[②] 上文提到《汉书》中描写罽

① 图 2-36、图 2-37 采自卢兆荫：《中国玉器全集 4·秦汉 – 南北朝》，河北美术出版社 1993 年版，图 41。

② ［南朝·宋］范晔：《后汉书》，中华书局 2016 年版，第 292 页。

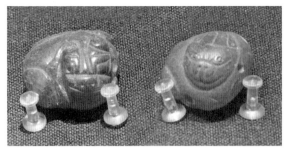

图 2-38　卧虎形琥珀珠，东汉，甘肃武威雷台汉墓出土，甘肃省博物馆藏

图 2-39　狮形琥珀吊坠，公元25—50年，阿富汗蒂拉丘地5号墓地出土，阿富汗国家博物馆藏

宾以及大秦均出"虎魄"，可见汉代人们已经开始关注琥珀，只是不知道来源，认为它生长在土地中。可能当时人们并不知道中国境内琥珀的产地及获取的途径，因此最初见到的琥珀饰品可能是在丝绸之路开通之后随西方的物资传播过来的。

　　中国境内发现的琥珀经常被做成圆形或橄榄形中间穿孔的珠子，且使用的材料均为血红色，而并非常见的鸡油黄色，有可能就是现在所说的"血珀"。发现有琥珀制品的考古报告中经常称呼琥珀的颜色为"深红色""褐色""暗赭色"。这种情况应与这类琥珀的产地有关，因为中国并不是血珀的产地，它主要产于缅甸、波罗的海等地。因此我国两汉时期特别是东汉发现的琥珀材料应该都是与战争、贸易、人群迁徙相关。图 2-39 是在阿富汗蒂拉丘地墓地出土的琥珀狮子珠，与在我国甘肃武威雷台发现的非常类似（见图 2-38）。另一方面琥珀的使用也与中国人使用红色朱砂用来辟邪的习惯有很大关系。朱砂在古代经常被制作成饰品佩戴，或者研磨成粉末涂抹，伴随丧葬仪式使用。这意味着汉人选取了与红色的朱砂最为接近的血红色琥珀，来满足传统意义上的镇墓或者辟邪的作用。因此，两汉时期琥珀是外来的稀有材料，有一些是成品的珠饰传到中国，另有一些是通过物资交流将原料直接输入中国，再由中国的工匠加工。由于琥珀质地松软，雕刻造型比起玉器工艺来讲较容易，多为虎、狮子、羊、猪、蝉等这些中国传统造型。虽然这些琥珀珠小巧玲珑，但整体造型浑厚大气，与西汉霍去病墓石雕有着类似的

气魄，并且散发出阵阵松香味，深受人们的喜爱。琥珀珠的动物造型丰富，均沿用了中国传统玉礼器的形态。虽然当时使用的材料以外来传入为主，但雕刻的作品符合中国传统文化的特质，也是一种新材料与中原文化碰撞后的结果。

**玻璃器皿的东传
与再创造**

第一节　地中海沿岸早期的玻璃

一、两河流域与古埃及早期玻璃

上一章中提到玻璃材质已经成为人类生活中的重要组成部分，是既可模仿天然宝石，又相对廉价的人工制品。它被打造成串珠、坠子或者护身符，作为重要的材料被制作成丰富的艺术作品和生活器具，反映了中西方文化的交流与进步。因此，本章继续探讨有关玻璃器皿的主题。

根据现有资料，公元前 3000 年中期，古代两河流域的先民最早制造出了玻璃。古人在很早的时候就使用天然玻璃和水晶制作装饰品，但是玻璃的产生是有很大偶然性的，在当时它几乎都来自其他产品制作过程中的衍生品：在烧造陶瓷的时候，多出的陶釉偶尔会形成玻璃珠；在炼制金属制品的时候，偶尔也会得到矿物质里凝结的玻璃。偶然发生之后，人们发现这种材质通透美观并易于塑造，便开始尝试制作成各类装饰品。公元前 16 世纪中叶，北两河流域、北叙利亚的先民革新了玻璃制造技术：发明了芯制法、模铸法，创造了熔接、磨琢、彩饰等工艺，制作了各种颜色的玻璃器皿。[①]

在掌握了玻璃制作技术之后的古埃及人，开始使用模铸法将着色玻璃压模

① 袁指挥：《玻璃技术的演化及其传播》，《光明日报》2017 年 12 月 25 日。

成各类小型神像、动物的造型，然后将它镶嵌在家具上作为装饰（见图3-1）。从公元前1500年左右开始只是做各种小颗的玻璃珠，到采用芯制法制作艺术品，这种材料迅速被使用在生活的方方面面。后来古埃及的玻璃制造技术突飞

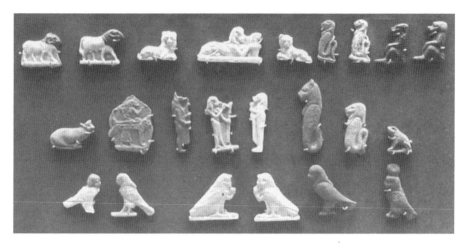

图3-1 镶嵌在家具上的玻璃装饰，古埃及第三王朝，公元前2686—公元前1000年，法国卢浮宫藏（苗鹏摄）

图3-2 玻璃珠，古埃及新王国时期，公元前1500—公元前1000年，美国弗利尔美术馆藏

图3-3 细颈波浪纹玻璃瓶，古埃及第十八王朝，约公元前1567年，法国卢浮宫藏（苗鹏摄）

猛进，开始大规模生产玻璃制品。"古代埃及的玻璃是由沙、石灰及天然碳酸苏打的混合物加热制成，属于原始状态的玻璃，并不透明。至新王国时期，人类发明了为玻璃着色的技术。起初只有提取自铜原料的色料，呈绿色和蓝色效果，之后又逐渐发展为加入白、黄、红等鲜艳明亮的色彩"。[1] 可是从收藏于卢浮宫，镶嵌在家具上的玻璃饰品来看，似乎着色玻璃产生的时间要再提前至公元前2000年前了。古埃及人积极研究玻璃的制造技术大概也是源于对玛瑙、玉髓、水晶天然宝石制作饰品的喜爱。

新王国时期，古埃及人的玻璃生产规模扩大，生产技术已经达到很高的水平。在迪比斯发现了几个属于第十八王朝的玻璃工厂或作坊，其中最早的是阿蒙霍特普三世时期的，还有几个属于埃赫那吞时期。他们生产有紫水晶玻璃，黑、蓝、绿、红、白、黄等有色及无色透明玻璃。[2] 如图3-3法国卢浮宫藏的多件第十八王朝时期细颈波浪纹玻璃瓶，瓶口都有沿，有的呈荷叶边形，瓶颈部和腹部有波浪纹，有的颈部有双耳。波浪纹也称"睡莲纹"或者"海水纹"，流行于古埃及第十八王朝时期，是当时最有特色的纹饰，使用冷暖交替色进行大面积装饰，比如红色与绿色、黄色与蓝色等，同时中间穿插底色，色彩对比鲜明，有强烈的跳跃感，反映出当时古埃及人制作玻璃的独特审美。

二、古罗马时期的玻璃

吹制玻璃产生于公元前1世纪，由埃及、两河流域、叙利亚、巴勒斯坦地区的工匠发明。玻璃吹制技术产生以后，大大降低了成本，促使很多日用玻璃器皿大量生产。公元200年之后他们又把吹制法与模铸法结合起来，发明了有模吹制法。[3] 之后，这种技术逐渐向西欧和东方包括印度、中国等地传播。正是有了这次技术的飞跃，为人类的物质生活和艺术品位提供了更优质和廉价的材料。

① 张夫也：《外国工艺美术史》，中央编译出版社2004年版，第22页。
② 周启迪：《文物中的古埃及文明》，商务印书馆2012年版，第175页。
③ 袁指挥：《玻璃技术的演化及其传播》，《光明日报》2017年12月25日。

图 3-4　吹制玻璃壶，罗马帝国早期、克劳迪安时期或弗拉维安时期，公元前 1—公元 1 世纪，美国大都会艺术博物馆藏

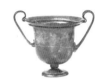

图 3-5　吹制玻璃杯，罗马帝国早期、克劳迪安时期或弗拉维安时期，公元40—80 年，美国大都会艺术博物馆藏

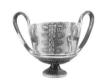

图 3-6　黑绘风格双耳陶杯，古希腊，公元前 6—公元前 5 世纪，法国卢浮宫藏（苗鹏摄）

图 3-7　黄金康塔罗斯酒杯，古希腊，公元前1550—公元前 1500 年，美国大都会艺术博物馆藏

位于西欧的罗马帝国就是典型的例证。罗马帝国的玻璃制品在西亚、中亚、东亚的各个国家都有出土，有的国家还模仿其造型制作，充分说明罗马玻璃技术的先进性。帝国早期流行一种吹制玻璃，在材质上类似于古埃及早期生产的玻璃装饰，形状类似于金属容器，它代表了新成立的罗马玻璃工业最初的状况。图 3-4 属于罗马帝国早期玻璃工艺的杰作，制作好水壶的毛坯样本之后，将手柄和细节冷雕成最终形状，并在车床上添加和切割好的底座。这种工艺结合了热加工和冷加工，被用于生产早期的罗马浮雕玻璃，典型例证是大英博物馆的波特兰花瓶。我们不确定这种不透明玻璃的材料配比是否与古代埃及早期的技术有关，但是从制作工艺和呈现效果来看非常类似。

玻璃制品在罗马帝国的使用非常普遍，从日用器皿到艺术装饰；小到戒指、珠饰品，大到建筑装饰墙，甚至教堂的彩色花窗。罗马帝国的玻璃有其独到的艺术特点，它几乎都是纯色的，而且比起现在的吹制玻璃更加厚重，也没有像古埃及第十九王朝时期那样花哨的色彩，这与其吹制技术的限制有很大关系。例如图 3-5 的吹制玻璃杯据说是来自罗马城，这是一种早期的酒杯，它明显继承了古希腊双耳陶杯（见图 3-6）以及金属杯的形制（见图 3-7），这种有着巨大双耳杯的造型源于古希腊神话中酒神经常使用的康塔罗斯酒杯（Kantharos），后来还用于奥林匹克的奖杯，有着神圣的象征含义。罗马时代，它普遍被用于富有的罗马人的晚宴或酒会中，也是一种权力与财富的象征物。酒杯的制作工

艺纯熟讲究，宝石蓝模仿蓝色宝石的质感，艳丽夺目。

　　罗马人非常喜欢在珠宝设计中使用天然的石头和玻璃，并广泛使用玻璃来模仿宝石，比如祖母绿、葡萄石和紫水晶，并通过注重视觉效果来扩展希腊传统，因为多色的石头和玻璃碎片可以降低珠宝的成本。由于玻璃更容易雕刻，玻璃制造商可以随心所欲地控制想要的颜色和图案。玻璃器物在罗马社会具有广泛的吸引力，相对便宜的玻璃器皿使不太富裕的罗马人也能够追随帝国和贵族的时尚。由于其非凡的适应性和适合模仿更珍贵材料的潜力，玻璃为当时的社会提供了一种独特的可负担的宝石替代品，同时也可以体现出宝石的魅力。

　　翡翠绿色、宝石蓝色玻璃可以说是罗马玻璃工业的创新。日用器皿中的单色透明或者是半透明玻璃都在罗马帝国被大量发现，这类玻璃最初是为了模仿天然矿物质材料的色彩和质感而生，虽然矿物质中的天然纹理并不明显，但是依然厚重凝练，成为当时重要的大众消费产品，此时玻璃制品已经不局限在贵族阶级中使用，逐步进入了普通家庭作为日常器皿。

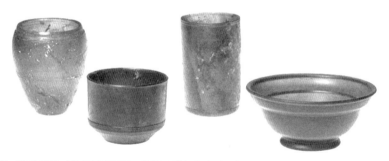

图 3-8　玻璃容器，罗马帝国早期，公元 1 世纪上半叶，美国大都会艺术博物馆藏

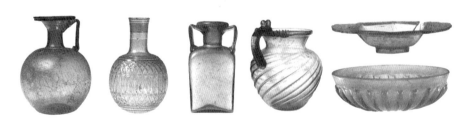

图 3-9　玻璃容器，罗马帝国，公元 1—4 世纪，美国大都会艺术博物馆藏

公元 1 世纪中叶，为了适应人们喝葡萄酒及各类饮料的需求，更能衬托出葡萄酒美丽的色泽，罗马工匠开始追求玻璃杯透明、纯净的效果。因此，制造者开始用玻璃模仿水晶晶莹剔透的质感，于是原色玻璃逐渐取代了有色玻璃（见图 3-9）。这类玻璃没有添加任何着色剂，一般呈现的是淡淡的蓝绿色。此时的器型表现多样化，有的是模仿金属器皿和陶器制作而成；有的融合了当时流行的纹饰，比如几何纹；也有的为了方便生活使用、降低成本而设计得非常简单。

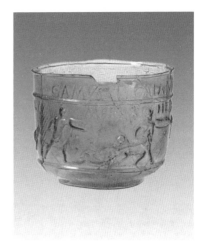

图 3-10　角斗士玻璃杯，罗马帝国早期，公元 50—80 年，美国大都会艺术博物馆藏

玻璃器皿由于其损耗较小，除了用作日用器皿之外，还用作装饰品和纪念品。图 3-10 的角斗士玻璃杯，有着淡淡的黄绿色，杯壁很薄，透明度高。在杯身下半部分描绘了四对角斗士的战斗，每个人的名字都用拉丁文标识出，其中一些与朱利奥克劳迪安时期在罗马举行的运动会上出名的角斗士的名字相匹配，这表明这些杯子可能是作为重要事件或人物的纪念品而制作的。在吹制工艺普及之后玻璃的成本低廉，图案精美，又可以批量生产，作为纪念品又适合长期保存。古希腊和罗马人习惯在特殊的容器上绘制纪念性图案，用于歌颂某个人物或者历史事件。比如古希腊陶瓶上就经常绘有希腊神话人物、爱情故事或者某战争场面等。在玻璃容器上的表现需要用模制加吹制的特殊工艺，说明用于纪念意义的玻璃容器在当时的罗马帝国是作为更受追捧的载体存在的，需要将这一类型与普通日用器皿区分开。

随着罗马帝国玻璃制造业的发展，这种材质逐渐被用在更广的范围，诸如灯具、建筑装饰、工艺品摆件等。此时期制作玻璃的方法也多样化，一方面继续保留古埃及传统的芯制法制作容器；另一方面不断提高技术，制造更透明、精美的玻璃工艺品以及多种视觉效果的艺术品，进而发明了单色玻璃、绞胎玻璃、干花玻璃、彩绘玻璃等工艺品种。图 3-11、图 3-12、图 3-13 中的玻璃瓶

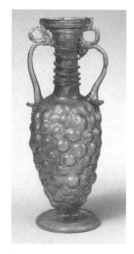
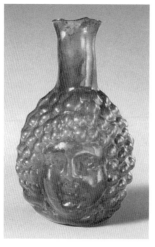
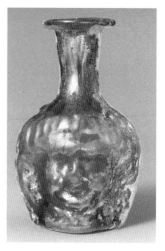

图 3-11 形状像一串葡萄的玻璃瓶，罗马，公元 4 世纪，美国大都会艺术博物馆藏

图 3-12 双人面玻璃花瓶，罗马，公元 3 世纪，美国大都会艺术博物馆藏

图 3-13 双人面玻璃花瓶，罗马，公元 3 世纪，美国大都会艺术博物馆藏

都是在吹制工艺的基础上进行再创造的结果，虽然它们都采用了仿生的艺术手法，却各有千秋。图 3-11 展现的是像一串葡萄的玻璃瓶，它需要在两部分模具中吹塑并拖拽，最终做成葡萄的造型；图 3-12 中的双人面玻璃瓶是在吹制的基础上制作出前后两个人脸的造型，鼓起的一个个球体充当了人物卷曲的头发，构思巧妙；图 3-13 中的玻璃瓶则用花瓶腹部模仿两个人的面部，并在使用的原材料中加入特殊材料而使花瓶有了金属质感。

　　几百年间古罗马的玻璃制作工艺逐渐发展得非常成熟，不仅继承了周边国家如埃及等地的玻璃生产技术，同时不断革新自身的工艺水平，在满足日常生活的各种需求之外，玻璃制品也作为贸易交换的产品远销中亚和东亚，对这些国家的玻璃制造业也产生了深远的影响。

第二节　波斯萨珊时代玻璃工艺的绽放

　　玻璃器皿在地中海沿岸文明进程中的重要地位，就如同瓷器对于中国一

样。波斯萨珊文明对玻璃工艺的发展起到了至关重要的作用。

波斯艺术按照年代划分，包括阿契美尼德王朝时期（公元前550—公元前330年）、亚历山大征服之后建立的帕提亚-塞琉古帝国时期（公元前330—公元224年）、萨珊帝国时期（公元224—651年）和伊斯兰时代（公元651年至近代）四个阶段。波斯帝国领土上的早期游牧民族塞迦-斯基泰人（Saka-Scythian）在亚欧草原上十分活跃，他们将地中海所出产的希腊工匠制作的黄金制品带到遥远的匈奴地区，以换取来自中原地区的青铜镜和丝绸；波斯的安息（帕提亚）帝国则充当了汉朝与罗马帝国间的丝绸贸易中介；波斯萨珊王朝与中国的魏晋、隋和初唐同时代，多次派遣使臣到北魏、隋、唐进贡物品。[①] 由此可以得知，波斯经历了2500年的漫长历程，在经历多种文化洗礼的同时，它的艺术也由于特殊的地理优势与活跃的波斯人影响了西方和东方。萨珊王朝艺术是波斯艺术的巅峰，而波斯的玻璃业在萨珊时代继续发展，不但继承了罗马玻璃工艺，而且发展了冷加工的磨琢工艺。

由于西亚处于非常重要的地理位置，资源也非常丰富。因此文化和艺术在这里交流、融合、绽放。从图3-14叙利亚境内出土的玻璃器皿来看，西亚早期的玻璃器皿主要是以有模吹制和无模吹制工艺技术为主，虽然没有罗马那么精致的工艺，但是种类齐全，显然是受到了古埃及、罗马艺术风格的影响。因此西亚早期的玻璃工艺实际上是对罗马玻璃的继承和发扬，其中又包含了多种文化内涵。

波斯萨珊时代是西亚玻璃业迅速发展的阶段。公元224年，波斯贵族阿尔达希尔灭掉安息，建立了萨珊波斯王朝，统治范围非常广阔，包括现在的伊朗、阿富汗、叙利亚、伊拉克、高加索地区、中亚西南部、土耳其部分地区、阿拉伯半岛海岸部分地区、巴基斯坦西南部、波斯湾地区，甚至延伸到印度。萨珊帝国取代了安息帝国成为西亚最重要的势力，一直持续到阿拉伯帝国入侵为止，至公元651年灭亡。

① 〔意〕康马泰著，毛铭译：《唐风吹拂撒马尔罕——粟特艺术与中国、波斯、印度、拜占庭》，漓江出版社2016年版，第70—72页。

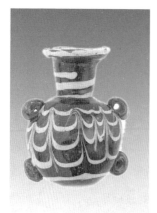
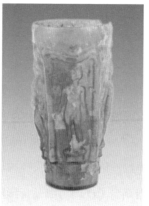
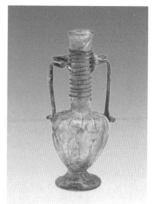
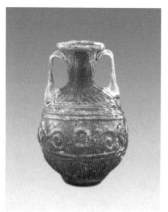
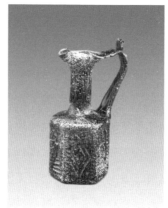

图 3-14　叙利亚出土的各类玻璃器，公元 50—300 年，美国弗利尔美术馆藏

　　萨珊时代的玻璃较普遍地采用了有模吹制和无模吹制技术，吹制技术的普遍使用大大提高了玻璃的生产效率，促使当时伊朗高原的玻璃生产技术突飞猛进。萨珊时代玻璃器皿装饰最多的图案就是圆形、玻璃条贴塑装饰以及执壶造型的玻璃器。根据考古资料，总结出以下类型。

　　第一种类型是凹球面磨饰玻璃碗。这种类型的碗在伊朗流行的时间最长，发现的数量最多；这类半球形碗可以通过将熔融玻璃吹入敞开的模具中制成，也有可能是自由吹制的。然后将模制出来的圆形用砂磨磨出成排的圆形，最后进行抛光。如图 3-15 藏于美国大都会艺术博物馆的波斯萨珊王朝玻璃碗，玻璃壁很厚，呈浅绿色，但是经过岁月的洗礼，部分表面颜色已经失去。口沿部

有的为敛口，口径大部分在 7—10 厘米。
这类器物在伊朗吉兰州出土了 100 多件，[1]
足以说明该器型在当时的流行程度。在我
国新疆等地也发现了类似冷磨圆形纹饰工
艺的玻璃容器。新疆营盘遗址 9 号墓出土
的玻璃碗（见图 3-17）器型为喇叭口、平
唇、平底，白黄色、半透明，采用模制工
艺，作为陪葬品放置在墓主人周边。该墓
葬出土的作为生活用具的玻璃制品仅此一
件，其余均为项链、耳坠等玻璃饰品。玻
璃碗在下腹部装饰有两周凹面圆圈纹。从
杯上的纹样、制作方法分析，具有萨珊玻
璃器皿的特点。[2]新疆且末扎滚鲁克 49 号
墓出土的玻璃杯（见图 3-18），根据其考
古报告描述其颜色为淡绿色，吹制，斜直
口。碗口径 6.8 厘米，底径 1.3 厘米，高
6.8 厘米。杯子的腹部加工琢磨 3 排椭圆
纹，上、中排 13 个，下排 7 个，底部为
一个磨制的单圆纹。此外，日本平山郁夫
丝绸之路美术馆（见图 3-16）以及美国康
宁玻璃博物馆均收藏有类似的萨珊磨花玻
璃器。这些机构判断这类器皿属于波斯萨
珊风格。

经过进一步发展，凹球面磨饰工艺逐
渐细致与多样化。山西大同市南郊出土的

图 3-15　切面玻璃碗，波斯萨珊王
朝玻璃器，公元 6—7 世纪，美国
大都会艺术博物馆藏

图 3-16　圆形玻璃切子碗，伊朗，
公元 5—7 世纪，日本平山郁夫丝
绸之路美术馆藏（于晖摄）

①　安家瑶：《北周李贤墓出土的玻璃碗——萨珊玻璃器的发现与研究》，《考古》1986 年第 2 期。
②　周金玲：《营盘墓地出土文物反映的中外交流》，《文博》1999 年第 5 期。

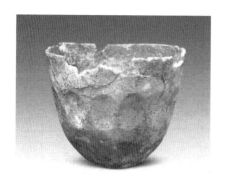 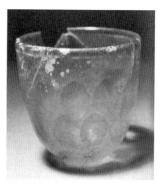

图 3-17　玻璃碗，公元 3—4 世纪，新疆
尉犁县营盘遗址 9 号墓出土[①]

图 3-18　玻璃杯，公元 3—4
世纪，新疆且末扎滚鲁克 49 号
墓出土[②]

图 3-19　玻璃碗，北魏，1988 年山西省大同市南郊北魏墓群 M107 出土[③]

玻璃碗（见图 3-19），不是正圆而是由更密集的椭圆代替，但是底部的 7 个切
面保留了原来的特点。颜色呈淡绿色，透明，表面很光滑。腹部磨出交互排
列的 4 排，每排 35 个椭圆形的纹样。工艺更加精细，透明度也更高。日本也
保存了多件类似的造型完整的玻璃器皿及残片，包括大阪安闲陵出土的玻璃

[①]　图片采自国家文物局:《丝绸之路》，文物出版社 2014 年版，第 42 页。

[②]　图片采自葛嶷、齐东方:《异宝西来——考古发现的丝绸之路舶来品研究》，上海古籍出版社
2017 年版，第 124 页。

[③]　图片采自罗世平、齐东方:《波斯和伊斯兰美术》，中国人民大学出版社 2010 年版，第 96 页。

碗、京都上贺茂神社出土的玻璃碗残片、福冈
冲之岛出土的玻璃碗残片以及奈良东大寺正仓
院收藏的白琉璃碗（见图 3-20）[③]。正仓院收藏
的这一件应该是目前为止发现的此类器皿最精
美、完整的一件。器身上的六边形紧密排列成
蜂窝状，上下错开共有四层，表面进行过抛光，
保存状况良好，呈现最初的光泽和透明度。经
检测，其材料是不含铅的碱性石灰玻璃，产地
为西亚。之所以把它列为第一种类型的衍生品，
是因为它的底部与前面的若干件如出一辙，底
部中央有一个大的圆形切面，四周围绕着六个
小切面圆。这种底部装饰似乎已经成为此类器
皿的固定模式。制造这件精美器皿显然不是为
了使用，而是观赏。通透的蜂窝状切面，能使
人在观赏的时候透过一个切面看到对面多个六
边形的折射，产生梦幻般的感觉，从而提高了
玻璃材质本身的魅力。我国江苏句容春城刘宋
墓也出土了一件蜂窝状切面的玻璃碗，不同的
是该器型束颈球腹而非直口，采用冷加工技术，
碗壁较薄，碗肩上横饰一周凸弦纹，碗底装饰
五边形凹面，这是比较罕见的做法。不仅从器
型上创新，同时也突破了磨花玻璃厚度的限制。
这类器型在美国康宁玻璃博物馆也有收藏，说
明交流与融合使不同地域和时空的玻璃有了一
些共同特征。

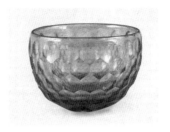

图 3-20　白琉璃碗，公元 752
年，日本奈良东大寺正仓院藏[①]

图 3-21　玻璃碗，公元 439 年，
江苏句容春城刘宋墓出土[②]

图 3-22　蜂窝状玻璃瓶，公元
9—10 世纪，德国佩加蒙博物
馆藏

①　图片采自日本奈良国立博物馆：《正仓院展第 60 回》，内部资料，2010 年版，第 26 页。
②　图片采自齐东方、李雨生：《中国古代物质文化史·玻璃器》，开明出版社 2018 年版，第 92 页。
③　齐东方、李雨生：《中国古代物质文化史·玻璃器》，开明出版社 2018 年版，第 81 页。

图 3-23　玻璃碗，北周，公元 569 年，宁夏固原李贤墓出土，宁夏固原博物馆藏

图 3-24　玻璃杯，推测伊朗制造，萨珊帝国，美国康宁玻璃博物馆藏

　　赵永认为波斯萨珊人"喜欢在器皿的外壁装饰出圆形饰或环形饰，可能是萨珊文化中联珠纹在玻璃器皿上的反映"[①]。笔者认为这种说法是有道理的，虽然波斯的玻璃工艺是继承了地中海沿岸罗马等地的技术，但是像模制、吹制然后冷磨加工工艺制作出的连续圆形装饰，只有在伊朗地区被大规模发现。罗马人制作的玻璃几何纹装饰主要是模仿金属制品的罗纹或者葡萄纹（见图 3-9、图 3-11），而波斯人特别喜欢用连续圆形装饰，比如在纺织品、钱币以及陶瓷制品上使用的联珠纹屡见不鲜，因连续圆形图案装饰是波斯帝国玻璃工艺中最重要的装饰内容。关于联珠纹，我们在后面章节具体探讨。

　　第二种类型是凸起的圆形凹球面装饰器。这种类型与第一类都是由圆形装饰组成，不同的是凸起浮雕式的圆。"这种类型玻璃碗的颜色多是淡绿色和褐色，口径多在 10 厘米上下，碗壁很厚，腹部的圆形装饰都是成形冷却后磨琢而成。"[②]最典型的就是宁夏固原李贤墓出土的一件保存完好、色彩纯净的玻璃碗（见图 3-23）。"碧绿色，直口，圈底，矮圈足。外壁饰两周凸起的圆圈，上层 8 个，下层 6 个，上下部分错位排列，从一个圆圈内可透视对面三个圆

[①]　赵永：《新疆且末扎滚鲁克 49 号墓出土玻璃杯的年代问题》，《考古与文物》2014 年第 4 期。

[②]　安家瑶：《北周李贤墓出土的玻璃碗——萨珊玻璃器的发现与研究》，《考古》1986 年第 2 期。

圈。"^①同样造型的玻璃器还发现于美国康宁玻璃博物馆（见图 3-24）^②和德国佩加蒙博物馆（见图 3-27）。虽然所呈现出的颜色为无色透明状，但是造型特点与李贤墓玻璃碗如出一辙。具有同样圆形凸起装饰的绿玻璃瓶被发现于西安市长乐路的隋代墓葬中（见图 3-25）。这件玻璃器皿主体呈绿色透明圆球体，模制成型，瓶底圈足外侈，小巧玲珑，晶莹剔透，比李贤墓出土的颜色稍浅，球腹外壁装饰有三角形和圆形凸起。三者都是模制而成，再采用冷加工工艺琢磨，琢磨之后器壁比之前薄，表面形成高浮雕的效果。在同一墓葬中出土的还包括陶瓷器、玻璃器、玛瑙、水晶玉石、琥珀。其中发现的玻璃器除玻璃瓶之外，还包括 10 颗玻璃彩珠、13 枚玻璃棋子、3 颗纽扣形玻璃饰、1 件枣核形玻璃饰。^③学者董理根据中外古代文献与图像资料推测，西安东郊隋舍利墓所出之物并非围棋子，而是古代博具双陆子，应定名作"隋琉璃、玛瑙双陆子"。^④此外在我国新疆库车森木塞姆石窟出土了一件具有类似装饰的高足玻璃杯（见图 3-26），浅绿色，透明度不高，敞口，杯壁饰两排上下交错的 12 枚圆形凸起。^⑤这件器物虽然出土于我国新疆地区，但显然是由西方高脚杯器型演化而来，在我国同样也出土了不加任何装饰的玻璃高足杯。在不同种类和功能的玻璃器皿上装饰凸起的圆圈纹，足以证明当时的萨珊人对这类纹饰的喜爱。经过检测，这些玻璃器皿含铁量低，不含铅钡，为钠钙玻璃。钠钙添加剂、铁棒顶底加工技术、粘贴玻璃条装饰是西方玻璃成分和工艺技术的普遍特征，隋代以前中国本土制作的玻璃器物中很少发现这类现象。这四件装饰有凸起圆圈纹的玻璃器皿均发现于丝绸之路沿线，充分说明了在隋唐时期中西交流的频繁，也体现了波斯萨珊艺术形式的强大影响力。

第三种类型是凸圆圈纹装饰器。这种类型虽然也是用圆形进行装饰，但是

① 马丽亚·艾海提等：《丝绸之路上的中亚玻璃器——兼论中亚玻璃器向中国、朝鲜半岛和日本之传播》，《考古与文物》2017 年第 6 期。

② Whitehouse, David & Brill, Robert H., *Sasanian and Post-Sasanian Glass in the Corning Museum of Glass*, Hudson Hills Press, 2005, p.54, fig64.

③ 郑洪春：《西安东郊隋舍利墓清理简报》，《考古与文物》1988 年第 1 期。

④ 董理：《"隋琉璃、玛瑙围棋子"考辨》，《考古与文物》2001 年第 5 期。

⑤ 国家文物局：《丝绸之路》，文物出版社 2014 年版，第 190 页。

图 3-25 绿玻璃瓶，隋，1986年陕西省西安市东郊长乐路舍利墓出土，陕西历史博物馆藏 　图 3-26 玻璃高足杯，唐，1989年新疆库车森木赛姆石窟出土，新疆维吾尔自治区博物馆藏① 　图 3-27 玻璃瓶，萨珊帝国时期，德国佩加蒙博物馆藏

与之前的类型又有很大区别。至少在中国和日本发现的工艺是在加热的器壁上用玻璃条贴上圆环装饰，然后再修剪好口沿。现存藏品中最有代表性的就是西安何家村窖藏和日本奈良正仓院收藏的两件器皿。何家村窖藏的凸纹玻璃杯为平底（见图 3-28），口径 14.1 厘米，高 9.8 厘米，淡黄色，透明度较好，直筒形、深腹、平底，器腹外壁有凸环纹装饰，器盖墨书称之为"琉璃碗"。② 根据陕西历史博物馆工作人员的检测，其成分为钠钙硅酸盐玻璃，也就是说何家村唐代窖藏的凸环纹玻璃碗与新疆和田塔古寨遗址采集的凸环纹玻璃片均属中亚玻璃。③ 另一件正仓院玻璃高足杯口径 8.6 厘米，高 11.2 厘米，重 262.5 克（见图 3-29）。圆唇、侈口、筒形腹、圆底，杯体有 21 个凸起的圆环纹装饰。银足金莲瓣托底，底部还雕刻有中国传统的龙纹。④ 正仓院专家认为这件器物有可能是中国工匠修复后的结果，代表了西亚与东亚工艺美术的结合，是一件

①　图片采自国家文物局：《丝绸之路》，文物出版社 2014 年版，第 190 页。

②　陕西历史博物馆、北京大学考古文博学院等：《花舞大唐春：何家村遗宝精粹》，文物出版社 2003 年版，第 101 页。

③　卢轩等：《何家村唐代窖藏宝石及玻璃碗检测报告》，《考古与文物》2017 年第 6 期。

④　日本奈良国立博物馆：《正仓院展第 64 回》，内部资料，2012 年版，第 48 页；傅芸子：《正仓院考古记》，上海书画出版社 2014 年版，第 82 页。

象征丝绸之路文化的宝物。^①目前只知道玻璃成分中加了钴，并没有检测这件器物的具体材料成分，但是从工艺手段来看与中国、西亚或者中亚的玻璃工艺密不可分。

在器壁上使用热玻璃条缠出环纹作装饰的工艺早在罗马时期就有，但是缠成规则的圆圈装饰却很少见，甚至在西亚也很少发现。笔者认为这种纹饰极有可能是中亚地区工匠为了模仿凸起的圆形凹球面装饰器而进行的简化版。中亚生产的玻璃器壁较薄，不适合冷磨工艺，索性就在薄玻璃壁上用热玻璃条缠出圆圈纹也是有可能的。因此，中国和日本收藏的这几件凸圆圈纹装饰器皿，均是文化交流与融合的产物，既继承了传统的经典审美，又在不同的地域形成了新的艺术风格。

图 3-28　凸纹玻璃杯，西安何家村遗宝，唐，公元 8 世纪，陕西历史博物馆藏

图 3-29　藏蓝玻璃高足杯，唐，公元 8 世纪，日本奈良正仓院藏^②

第四种类型是乳突纹玻璃器。早在帕提亚时代就已经流行于伊朗高原，一般是用无模吹制成形的薄壁碗，敞口，颈部微收，圜底，腹部和底部有乳突状装饰。乳突纹饰没有严格的规定，与前面三种类型有部分类似，但制作工艺不同。前三种类型的装饰都是在冷却后磨出来的，而此类装饰是在玻璃炉前趁热

① 日本奈良国立博物馆：《正仓院展第 64 回》，内部资料，2012 年版，第 47 页。
② 图片采自日本奈良国立博物馆：《正仓院展第 64 回》，内部资料，2012 年版，第 26 页。

图 3-30　乳突纹玻璃碗，伊朗，公元 7—8 世纪，日本平山郁夫丝绸之路美术馆藏（于晖摄）

图 3-31　乳突纹玻璃碗，公元 265—317 年，北京市西晋华芳墓出土，中国国家博物馆藏[①]

图 3-32　乳突纹玻璃碗，伊朗，德国佩加蒙博物馆藏

粘贴或钳挑出来的，模仿了早期阿契美尼德王朝时期的银器造型。矿产资源丰富的伊朗高原生产出大量的金银器，吸收了古代埃及、亚述、希腊的样式，造型细腻而丰富。因此玻璃工艺兴盛之后，金银器的纹饰也经常被视为经典，应用于玻璃器皿中。乳突纹也经常被使用在早期波斯釉陶造型中（见图 3-33），说明波斯帝国艺术审美的一致性。

　　平山郁夫丝绸之路美术馆收藏的这一件（见图 3-30），造型与我国西晋华芳墓（见图 3-31）出土的玻璃碗非常类似：淡绿色的玻璃材质，采用无模吹制，器腹部中间排列乳突，底部有一些小乳突，既可以当装饰，又有支撑的功能。然后由于器壁较厚，整体银化，呈现彩虹的光泽，该美术馆认定它的生产年代为公元 7—8 世纪。根据多件类似作品出土的年代数据总结，这类造型流行于伊朗高原的时间跨度是公元 1—5 世纪，因此关于断代问题还需再商榷。华芳墓玻璃碗出土时残碎不全，简报描述"料盘一件，观其口沿和底足，是盘形器。足作乳头状，从两头的间距及弧度推测，该盘应有八足。盘口径为 10.4 厘米。盘壁极薄，断面呈绿色"[②]。但是经过修复后仔细研究，判断该器皿腹部的乳钉有 8 个，底部有 7 对凸起排成椭圆形，刺高 2 毫米，这些刺既是装饰又是足，能使圜底放稳。器物底部的凸起是成形后在炉边趁热用小钳子夹挑出来

① 图片采自首都博物馆：《首都博物馆：二十周年纪念·馆藏精品撷英》，北京燕山出版社 2001 年版，第 175 页。

② 郑仁：《北京西郊西晋王浚妻华芳墓清理简报》，《文物》1965 年第 12 期。

形象的趋同与内涵的嬗变　▶076

——汉唐中外美术交流研究

的，腹部的乳钉是用烧软的玻璃条趁热粘贴上去的。[1] 类似的器物在世界各地的博物馆藏品中多有所见，在伊朗北部、伊拉克北部以及阿联酋等地遗址的考古发掘中均有出土，时代为公元3—4世纪或稍早。[2] 地理区域均属于波斯帝国的统治范围内，从化学定量的分析结果也显示华芳墓所出玻璃碗的成分与伊朗高原玻璃产品类似。[3] 玻璃工艺技术的纯熟，折射出萨珊时代文化和工艺的繁荣。

　　第五种类型是玻璃条贴塑器。玻璃条贴塑在中国也叫贴花，这种工艺流行于西亚的罗马、叙利亚等地区。公元2—4世纪古代近东地区的玻璃工艺中广泛使用玻璃条贴花工艺（见图3-35）。这种贴花工艺只是局限在器物的表面，作简单的折线装饰，制作较为粗糙。随着工艺水平的不断进步，人们开始对这种玻璃条的造型提出了更高的要求。为了堆塑出动物的造型，在吹制的器皿表面用玻璃条缠绕贴塑。在罗马和伊斯兰时代早期，动物形状的器皿往往使用复杂装饰的双层或四层玻璃管制成。先吹制出动物的身体，然后用玻璃

图 3-33　青釉双把手壶，伊朗西南部，公元 1—3 世纪，日本平山郁夫丝绸之路美术馆藏

图 3-34　有铭银壶，伊朗埃兰，公元前7—公元前 6 世纪，日本平山郁夫丝绸之路美术馆藏（于晖摄）

① 安家瑶：《北周李贤墓出土的玻璃碗——萨珊玻璃器的发现与研究》，《考古》1986 年第 2 期。
② 齐东方、李雨生：《中国古代物质文化史·玻璃器》，开明出版社 2018 年版，第 90 页。
③ 安家瑶：《北周李贤墓出土的玻璃碗——萨珊玻璃器的发现与研究》，《考古》1986 年第 2 期。

图 3-35　玻璃罐，罗马时期，叙利亚，公元 2—4 世纪，美国弗利尔美术馆藏

图 3-36　动物玻璃瓶，罗马时期，叙利亚，公元 7—8 世纪，美国大都会艺术博物馆藏

丝围绕动物身体缠绕，最后进行金属光泽彩绘。这种操作是在控制范围内的随机效果，表现出更强烈的艺术气息。动物造型的瓶子可能用作盛放香水的容器（见图 3-36）。此类装饰手法一直持续到伊斯兰早期，也就是说伊斯兰风格的玻璃装饰与这种工艺基础密不可分。因此，萨珊玻璃艺人被认为是美索不达米亚古老玻璃制作传统的追随者以及早期伊斯兰玻璃工艺的先驱者，它在世界工艺美术史上起到了承上启下的重要作用。

公元 6 世纪之后的西亚玻璃已经逐渐开始向伊斯兰风格过渡。早期伊斯兰政权的核心区域包括叙利亚、巴基斯坦、两河流域等地区，同时也是罗马、波斯萨珊时期的两个重要的玻璃制作中心所在地。因此在叙利亚发现大量的伊斯

兰早期玻璃也是源于此。美国大都会艺术博物馆藏的这件高颈玻璃瓶（见图 3-37），是所谓的眼镜图案中装饰的热加工玻璃的罕见例证。吹制成型，器壁薄，使用加热的玻璃条在瓶颈缠绕出螺旋纹，和在瓶身上塑出连续椭圆形。这种长颈瓶是后来伊斯兰风格玻璃的典型器型，同时也是从罗马向伊斯兰玻璃逐渐过渡的例证。

图 3-37　玻璃瓶，罗马时期，埃及或叙利亚，公元 7—8 世纪初，美国大都会艺术博物馆藏

在中国陕西扶风法门寺地宫、陕西临潼庆山寺塔基地宫也出土了类似的玻璃器（见图 3-38）。法门寺出土的盘口玻璃瓶集合了圆圈纹和线条浮雕纹饰，吹塑成形，淡黄色，质地透明，有细小且密集的气泡，肩部缠贴一圈底色玻璃丝，第一层为 8 个深蓝色同心圆装饰；第二层为腹部中心，玻璃丝拉出五角星装饰；第三层为 6 个圆形莲心样装饰，底部装饰 6 个深蓝色水滴样纹饰。这些用不同工具或拉丝或模印产生的不同纹饰，是在制成瓶体后，再用熔融的玻璃条在玻璃体外壁堆塑成点、几何形等图案，冷却后就成为一个整体，在瓶底内部有铁棒加工痕迹。[①] 这件器物的贴塑手段以及呈现出的质感与前文例证非常相似，都属于罗马帝国东部地区萨珊玻璃伊斯兰风格早期的作品，模仿萨珊时期银器浮雕装饰的效果。这类器皿已经脱离罗马厚实的器壁特点，质感通透轻盈，也成了萨珊玻璃工艺的显著特征。

在 400 多年的统治时间里，萨珊王朝艺术成

图 3-38　贴花盘口玻璃瓶，唐，公元 618—907 年，法门寺博物馆藏[②]

① 任新来：《法门寺地宫出土伊斯兰琉璃器之研究》，《文博》2011 年第 1 期；国家文物局：《丝绸之路》，文物出版社 2014 年版，第 192 页。

② 图片采用国家文物局：《丝绸之路》，文物出版社 2014 年版，第 192 页。

就了波斯艺术的巅峰，波斯玻璃业得到了很大提升，成为继地中海地区罗马玻璃系统之后又一个玻璃制造中心。萨珊时代衰退后逐渐被伊斯兰风格取代，伊斯兰早期的控制范围非常广阔，几乎在一个世纪内控制了西至大西洋、东至印度河流域的广大地域。大约从公元6世纪开始，波斯艺术进入了伊斯兰时代，直到9世纪伊斯兰玻璃器形成了自己独特的风格。这种风格将玻璃装饰的手段发扬光大，发展了"马赛克（Mosaic）、刻花（Cutting）、刻纹（Engraving）、热塑（Trailing）、模吹（Mold Blowing）、镀金（Gilding）等"[①] 工艺手段。更加丰富的工艺为玻璃艺术的发展提供了更多的可能性，成就了伊斯兰玻璃工艺在世界美术史上的地位。

第三节　以阿富汗为中心的巴克特里亚-贵霜王朝的玻璃

阿富汗伊斯兰共和国位于亚洲腹部，跨西亚、中亚和南亚，由于其独特的地理位置与自然环境，在亚欧大陆的相互交流方面有着非常重要的作用。阿富汗在我国教科书上被划到西亚的范围，是因为它曾经是传统的波斯国家。从公元前6世纪居鲁士大帝远征时就并入了波斯，当时的波斯正处于阿契美尼德王朝时期，后来在亚历山大东征后又并入罗马帝国。亚历山大大帝死后，罗马帝国分裂为三个部分，阿富汗地区历经波折最终并入了东部的塞琉古王国。约公元前250年，位于阿姆河与兴都库什山间（包括阿富汗北部）的巴克特里亚总督狄奥多德据地脱离塞琉古王朝而独立，建立了希腊化的巴克特里亚王朝（中国史书上称大夏、吐火罗等），也称为中亚希腊王国。根据铭文研究，希腊语是当时使用的官方语言，并且希腊的宗教、建筑风格、雕塑技艺、钱币和金属器皿的铸造技术在中亚及南亚北部广泛流行。公元前2世纪上半叶，原驻于河西走廊的大月氏人被匈奴人所败，被迫西迁至阿姆河流域，并于公元前140年

① 　齐东方、李雨生：《中国古代物质文化史·玻璃器》，开明出版社2018年版，第124页。

至公元前 130 年左右征服巴克特里亚，将中亚地区的希腊人驱逐至印度西北部地区。公元 1 世纪时，贵霜统一各部，扩张为强大的贵霜王国。从史料看，阿富汗本土战乱不断，帝国纷争以及移民迁徙，导致这个该地区具备了多种文化的基因。美索不达米亚文明、波斯文明、希腊罗马文明、中国游牧民族文化以及印度文明在这里交汇，它也是东西方陆路交通上的枢纽地区。研究丝绸之路的学者把阿富汗看作古代东西方"文明的十字路口"[①]。

公元 1—4 世纪，在世界历史上出现了以阿富汗为中心的贵霜帝国，同汉帝国、罗马帝国、安息帝国一起组成了强大文化交往的四重奏。[②]仅几百年历史的贵霜帝国玻璃工艺水平却很高，这与希腊人在这里统治，带来先进的技术有密不可分的关系。阿富汗的蒂拉丘地（Tillia Tepe 或 Tillya Tepe，公元 25—50 年）和贝格拉姆（Begram）遗址（公元 1—40 年）中出土了大量希腊风格的青铜雕像、金饰品、建筑柱头，罗马的金币、琉璃小瓶、带手柄的铜镜，伊朗的金银币和玻璃制品，印度式样的象牙装饰板，草原文化的金头冠、步摇、项饰，以及中国汉代的连弧纹铜镜。据说蒂拉丘地遗址 3 号墓女性墓主人的胸前放置了一面西汉连弧纹铜镜，镜背面还有汉字的诗文。手中握有伊朗银币，脚下还放置罗马皇帝提比留斯的金币。[③]在墓葬中出现多元的文化特征是比较常见的，但是像这样东西方大跨度的交融极其稀有。

在阿富汗以及巴基斯坦出土的各类玻璃器皿中，能明显看出具有地中海沿岸的埃及、罗马玻璃的造型、技术和图案特征。玻璃冷磨、彩绘、金属光泽涂层以及刻花的伊斯兰早期工艺是在波斯萨珊时代发展的。但是在这里，此类风格的产生时间可追溯至更早。不仅仅是玻璃，在建筑、雕塑、钱币以及各类艺术作品中反映得都非常明显。因此阿富汗及周边区域是非常特殊的地理位置，多种文化交汇带给玻璃工艺更多的创新。贝格拉姆遗址出土的各类玻璃器皿

① 〔日〕樋口隆康:《阿富汗 —— 文明的十字路口》，载《丝路文明》，日本奈良美术馆 1988 年版，第 232—233 页。

② 彭树智:《阿富汗与古代东西方文化交往》，《历史研究》1994 年第 2 期。

③ Hackin, J., *Recherches archeologiques a Begram,* Paris, 1939. Hackin, Joseph, *Nouvelles recherches archéologiques à Begram (ancienne Kâpici): 1939-1940,* Paris, 1954.

（见图 3-39）几乎涵盖了早期玻璃器的所有类型。我们会惊讶于远在中亚腹地的阿富汗玻璃工艺中体现出的异常丰富的多元文化要素。美国康宁玻璃博物馆的布利尔（R. H. Brill）对其中 35 件样品进行过化学成分检测，除其中 1 件的氧化钠检测值无效外，其余 34 件皆为泡花碱玻璃，与地中海东南岸古玻璃的成分一致。[①] 虽然贵霜帝国是由游牧民族统治的国家，但是巴克特里亚遗留下来的先进工艺对它产生了深刻的影响，于是出现了希腊－罗马美术与草原文化共生的现象。

贝格拉姆遗址出土的玻璃器器壁很薄，能做到非常通透的效果，彩绘故事也非常生动。有学者认为该遗址第十、第十三号房间保存的并不是皇家宝藏，而是印度－帕提亚帝国时期罗马人经营的一处商站，所谓的贝格拉姆宝藏其实是该商站的最后一批存货。[②] 笔者认为这是有道理的，因为仅在一个遗址就发现这么多流行于地中海沿岸、尼罗河流域甚至是中国汉代的珍宝，把它理解成商站非常合理。亚历山大在东征途中，首先用军事力量以及鼓励与当地人通婚的政策使罗马文化与当地文化尽快融合，他自己也同巴克特里亚波斯贵族的女儿罗克珊结婚；其次尾随军队而来的希腊和腓尼基人组成的商队，其中许多人迁移到此地后就定居下来，并同当地人通婚，建立新的城市。[③] 其中因为战争和移民定居在巴克特里亚的这些人中，也一定有制造玻璃器皿的工匠，为了生存重操旧业，发展了巴克特里亚本土的玻璃业。

蒂拉丘地遗址则代表着贵霜帝国建立之后的游牧文化遗存，它位于阿富汗北部朱兹詹省首府希比尔甘附近的考古遗址，距离巴克特里亚 100 多公里。由于玻璃器皿不适合长途跋涉和居无定所的游牧生产模式，因此在该墓地发现最多的就是既华丽夺目又方便携带的黄金饰品。日本平山郁夫丝绸之路美术馆收藏的一件黄金制品虽然不能确定具体的出土地点，但是它独特的造型与古希腊、阿富汗的宝石密不可分（见图 3-40）。简约而华丽的橄榄枝黄金冠是古希

① 罗帅：《阿富汗贝格拉姆宝藏的年代与性质》，《考古》2011 年第 2 期。

② 同上。

③ 彭树智：《阿富汗与古代东西方文化交往》，《历史研究》1994 年第 2 期。

图3-39　玻璃器，公元1—40年，贝格拉姆遗址出土，阿富汗国家博物馆藏

腊贵族流行的黄金饰品，橄榄枝是和平的象征，引人注目的是在它中间镶嵌着的一颗宝石——青金石，被精心雕刻成近似不规则的菱形，整体造型低调而奢华。青金石产自阿富汗北部山岳地带，非常珍贵，而橄榄枝的黄金冠饰却被大量发现于古希腊。虽然在公元前3000年青金石就作为珍贵的宝石出口到埃及、两河流域等地，但是公元前后的犍陀罗及其周边地区很少有装饰青金石的工艺品。这也说明了巴克特里亚人将希腊的传统带到阿富汗，同时将本地产的青金石镶嵌于希腊风格的饰品中。

　　总之，阿富汗是一个特殊而神奇的地域，这里出土的玻璃直接继承了地中

图 3-40　金冠，阿富汗，巴克特里亚，金、青金石，公元前 2—公元 2 世纪，日本平山郁夫丝绸之路美术馆藏

海地区的玻璃工艺，这里的巴克特里亚人保留着希腊人的审美和传统，同时也传播着古代希腊的文明。它近距离地影响着东亚的工艺美术，对亚洲大陆美术史发展起到非常重要的作用。

第四节　西方影响下的汉唐玻璃器皿

一、战国至两汉时期本土玻璃造型

随着西周时期外来珠饰在中国出现，之后战国时期大量外来玻璃珠的传入，受到影响的中原地区开始自主生产蜻蜓眼玻璃珠。但是中国的玻璃制作工艺与西方不同，最早的古玻璃是从原始瓷的制作过程中偶然发现的瓷釉，后来演变成独立的玻璃；春秋战国时代发明了用草木灰作为助溶剂，形成了碱钙硅酸盐玻璃系统；在战国中晚期采用了在古代青铜制作技术和炼丹术中使用的

氧化铅，发展了成分特殊的铅钡硅酸盐玻璃。[1] 起初中原地区以制作珠饰品为主，比如湖北随州擂鼓墩二号墓出土的战国时期的蓝色玻璃管与蜻蜓眼式玻璃珠，就属于国产的铅钡硅酸盐玻璃。[2]

战国晚期至东汉中期，蜻蜓眼式玻璃珠已经不再流行，但是单色玻璃珠以及模仿中国传统器型的本土玻璃制作技术得到发展。此时，西方玻璃器的造型还没有大规模传入中国，大都是使用玻璃材质模仿的传统玉器、玛瑙器皿的造型。多个地区的战国晚期墓葬与汉墓中都出土了本土制作的铅钡玻璃珠、玻璃璧。湖南长沙楚墓出土了 400 多件玻璃器，以璧、环、珠居多，经过专家检测大部分都含有铅和钡成分，为战国时期长沙本土制造（见图 3-41、图 3-42）。玻璃璧的造型在全国的楚墓和汉墓中共出土了 233 件，湖南出土的玻璃璧占全国总数的 87%，说明中国古代玻璃璧的主要产地在湖南。[3] 玻璃璧质感大多模仿碧玉和青玉，其上还雕刻有传统的谷纹，说明在战国时期玻璃材质的地位较高，已经被用于传统的礼器制作中。傅举有认为："湖南玻璃璧始于战国早期，盛行于战国中晚期，衰落于汉代，前后六百多年。"[4] 不仅在湖南地区，安徽、福建、广西、新疆等地也有玻璃璧发现，此外还出土了模仿玉器的龟形器和大量的玻璃珠、耳珰、鼻塞等器型。这些玻璃器都是采用本土的制作方式。之所以用玻璃仿造玉器，一方面是因为玉料的昂贵和不易获得，品质好的新疆和田玉要经过长途跋涉才能到达内地，耗尽人力财力；另一方面玻璃不仅能够模仿出碧玉、青玉、白玉、黄玉等玉质的效果，还可以模印和冷磨出凹凸纹饰，进行批量化生产，作为当时贵族渴望用玉作为礼器的廉价替代品。

发展到西汉时期，本土的玻璃材质用于饰品和礼器的情况越来越多。例如上一章中提到长沙市咸嘉湖陡壁山 1 号墓出土的蓝色琉璃环（见图 2-36），用蓝色的玻璃模仿战国玛瑙环的造型，透光，素面无纹，表面有黑褐色自然斑

[1] 干福熹等：《中国古代玻璃的起源——中国最早的古代玻璃研究》，《中国科学》（E 辑：技术科学）2007 年第 37 卷第 3 期。

[2] 秦颖等：《湖北随州擂鼓墩二号墓出土的战国玻璃组成》，《硅酸盐学报》2009 年第 4 期。

[3] 傅举有、徐克勤：《湖南出土的战国秦汉玻璃璧》，《上海文博论丛》2010 年第 2 期。

[4] 同上。

图 3-41　深绿色与浅绿色谷纹玻璃璧，战国，长沙市出土，长沙博物馆藏

1　　　　　　　　　2

图 3-42　1.仿玉谷纹玻璃璧，战国，湖南长沙市桂花园出土；2.仿玉谷纹玻璃璜，战国，湖南博物院藏

块，古朴逼真，不仔细看很难分辨出是用玻璃制作的。广西地区汉代玻璃璧，其造型与湖南春秋战国时期的玻璃璧基本相似，但湖南玻璃璧所饰的纹饰只有云纹、谷纹，而广西玻璃璧则是汉代常见的方格纹，为我国传统的礼制品，经密度测定，结果也证明它是我国自制的铅玻璃产品。[①]西汉时期，多地也出土了玻璃璧，特别是陕西兴平茂陵附近发现的蓝色谷纹玻璃璧，色泽艳丽，做工精美。古代文献中对于玻璃器的记载也很多。《战国策·楚策》记载"楚献鸡骇之犀，夜光之璧于秦王"，其中"夜光璧"指的就是玻璃璧。中国古代的玻璃仿玉质的特点做成不透明或半透明的，其外观像玉，但比玉有更加明亮的光

① 黄启善:《广西古代玻璃制品的发现及其研究》,《考古》1988 年第 3 期。

泽。《汉书·西域传》注:"琉璃色泽光润,踰于众玉。"《汉书·邹阳传》载:"臣闻明月之珠,夜光之璧。"班固《西都赋》说昭阳殿"悬黎垂棘,夜光在焉"。唐人王翰诗:"葡萄美酒夜光杯,欲饮琵琶马上催。醉卧沙场君莫笑,古来征战几人回。"这些文献都是表达了诗人对玻璃器物的赞美,有些描述甚至比玉还要美,由此可知玻璃在战国至唐代如同珍宝一样被人爱惜。

图 3-43 1. 黄白色谷纹玻璃璧,西汉,1953 年广州市西汉墓出土,广州市博物馆藏;2. 蓝色谷纹玻璃璧,西汉,1971 年广西合浦县望牛岭 2 号汉墓出土,广西壮族自治区博物馆藏;3. 深蓝色蒲纹玻璃璧,西汉,1975 年陕西兴平茂陵附近出土,陕西历史博物馆藏[1]

除了玻璃璧之外,广西地区还出土了多件两汉时期本土制作的琉璃器皿,器型包括玻璃蝉、兽、印章、杯、耳杯、盘、带钩、矛等小型器物以及玻璃平板装饰等大型器皿。图 3-44 这一组广西壮族自治区博物馆藏的玻璃器分别出土于广西各地,代表着两汉时期广西地区玻璃器皿的典型样式。广西地区尤其是合浦县出土汉代物品种类丰富,包括大量的琥珀、玛瑙、肉红石髓、水晶、绿松石、金花球、石榴子串饰及香料、胡人俑等。玻璃器皿不仅发现有产自东地中海的钠钙玻璃,也有产自当地的钾玻璃。[2] 合浦县位于广西最南端,在汉代贸易发达,交流物资种类丰富,是当时重要的港口之一,也是海上丝绸之路重要的枢纽地。尽管如此,产自广西本土的钾玻璃造型也非常丰富,有着中国独有的纹饰特色。图 3-44 中的凸弦纹杯和碗,在我国黄河流域仰韶文化以及

① 图片采自傅举有:《随珠明月·楚璧夜光——中国古代的玻璃(二)》,《收藏界》2002 年第 10 期。
② 广西文物考古研究所、合浦县博物馆、广西师范大学文旅学院:《广西合浦寮尾东汉三国墓发掘报告》,《考古学报》2012 年第 4 期。

商周时代青铜器中就有类似装饰。高足杯则在史前大汶口文化中的蛋壳黑陶杯就是典型器型，后来在两汉时期的玉器、陶器、铜制器皿中经常出现，也具有我国传统器型的特征。德国学者碧姬·博雷尔（Brigitte Borell）综合分析了广西地区发现的玻璃器皿，认为这批玻璃器在地中海地区找不到同类，器型和凸弦纹装饰均源自中国南方，推断这类玻璃原本就是在本土制作完成。[1] 这些例证均说明了两汉时期国产玻璃与外来玻璃器皿存在一种共存的现象，相互之间也存在影响的可能性。

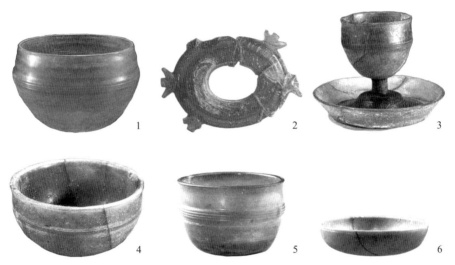

图 3-44　广西壮族自治区博物馆藏玻璃器。1.淡绿色玻璃杯，西汉，1987 年合浦县文昌塔 70 号墓出土；2.玻璃龟形器，西汉，1982 年合浦县文昌路 1 号墓出土；3.淡青色玻璃承盘高足杯，东汉，1957 年广西贵县南斗村汉墓出土；4.深蓝色玻璃杯，东汉，1955 年贵县汽车路 5 号墓出土；5.深蓝色玻璃杯，合浦汉墓出土；6.绿色玻璃盘，东汉，1955 年贵县汽车路 5 号墓出土

更充分的例证是 2009 年江苏盱眙大云山 1 号汉墓（江都易王刘非墓）出土了一套仿玉玻璃编磬（见图 3-45），共 20 件，形制相同，底长从 15.3 厘米

① 齐东方、李雨生：《中国古代物质文化史·玻璃器》，开明出版社 2018 年版，第 68 页；〔德〕碧姬·博雷尔著，刘炎鸿译：《早期北部湾地区的汉代玻璃器皿》，《海洋史研究》2013 年 12 月总第 4 辑。

图 3-45　江苏盱眙大云山 1 号汉墓出土的仿玉玻璃编磬的复原图及单片磬照片 ①

至 51.45 厘米，器表为灰白色，内壁琉璃质为半透明色，② 是目前所见体量最大的汉代玻璃器具。有专家认为它与人们一般称为"青（白）玉"的材料吻合，完全可以与天然青玉媲美，是一种完全不同于西方的、中国特有的高铅钡硅酸盐玻璃。③《尚书·益稷》载："夔曰：'戛击鸣球、搏拊、琴、瑟、以咏。'祖考来格，虞宾在位，群后德让。下管鼗鼓，合止柷敔，笙镛以间。鸟兽跄跄；箫韶九成，凤皇来仪。夔曰：'於！予击石拊石，百兽率舞。'"上文大概的意思就是夔说："各位宾客就位了，把磬敲起来，小鼓打起来，琴瑟弹起来，歌唱起来！"笙和大钟交替演奏，扮演飞禽走兽的舞队踩着节奏开始跳舞。等韶乐演奏了九次以后，扮演凤凰的舞队出来表演了。夔又说："我轻敲重击着磬，扮演百兽的舞队都跳起舞来，各位大人也请趁着乐曲一同跳起来！"

通过文献描述，我们能感受到当时主人宴请宾客时载歌载舞的情形。磬是作为当时一种重要的大型乐器，与编钟和其他乐器组合表演。唐代孔颖达认为文中"球"指的是玉，所以判断是玉磬。④ 刘勇也认为"球"的本义是一种美玉，用玉制的磬是其引申义。⑤ 但是原文还有一句话是"击石拊石，百兽率舞"。《蔡沉集传》解释为："重击曰击，轻击曰拊。石，磬也。"清代乾隆时期

① 　图片采自李则斌、陈刚：《江苏盱眙县大云山西汉江都王陵一号墓》，《考古》2013 年第 10 期。

② 　李则斌、陈刚：《江苏盱眙县大云山西汉江都王陵一号墓》，《考古》2013 年第 10 期。

③ 　王子初：《江苏盱眙大云山一号墓出土仿玉玻璃编磬的复原研究》，《艺术百家》2016 年第 2 期。

④ 　[汉] 孔安国传，[唐] 孔颖达正义：《尚书正义》，上海古籍出版社 2007 年版，第 179—180 页。

⑤ 　刘勇：《"戛击鸣球"之"球"到底是什么》，《中国音乐》1990 年第 4 期。

根据古书中先秦雅乐有"玉磬"之说，在宫廷中搞复古，制作了一些真正的玉磬。这些乐器也仅作祭祀时的礼仪摆设，并不能真的用于音乐的演奏。[1] 由于玉器的性能问题，导致我们对玉磬作为乐器材质的怀疑。中国早期大量的玉器被用于礼制，而礼制用乐也是标配，因此《尚书·益稷》中的记载显然是宴请宾客时奏乐表演的，由此关于文献中所述磬的材质，有待进一步商榷。

且不论原文中的磬到底指的是石质还是玉质，玻璃材质的磬一定有比传统的石与玉更多的优点。首先，玻璃的工艺虽然复杂，但是能够用于制作这么大型的玉器，且陪葬在诸侯王陵墓葬中，证明了技术的掌握已非常成熟，其成本不会比玉质磬更高；其次，天然玉料质地紧密，硬度过大，材质虽然珍贵但音质较差，而铅钡玻璃除质地上可以仿造玉的质感之外，还具有极佳的音响性能，音色清澈透明，宛如金属。王子初的课题组对出土仿玉玻璃编磬进行了大量的实验，全面复原出了多套仿玉玻璃编磬。这些编磬形制数据精确，色泽质地逼真，而且音响优美悦耳，不失为音乐性能优良的打击乐器。[2] 再次，玻璃可以说是战国晚期才逐渐发展起来的一种新的材质，通常是贵族使用。一整套大型的玻璃编钟在当时是财富和地位的象征。然而，由于高铅钡玻璃工艺上的缺陷，材质易碎，所以并没有被大规模用来制造打击乐器。江都王使用的这一套也就非常罕见了。

总之，战国至两汉时期的本土玻璃造型有自己的发展模式。虽然此时随着贸易传入了地中海东部的外来玻璃，给当时人们的生活带来新鲜的内容，但是本土的玻璃造型依然继承了中国传统，坚持中国特有的造型特征。

二、南北朝至唐代本土及外来玻璃

汉唐之后中西方交流更加频繁，西方的玻璃制作技术随着商业贸易或国家活动传入中原地区，从此开始了多元化的制作状态。唐代出土的玻璃成分中钙

[1] 王子初：《略论西汉刘非墓出土的仿玉玻璃编磬》，《中国音乐》2017 年第 4 期。
[2] 同上。

碱硅酸盐玻璃与铅钡硅酸盐玻璃都占有相当比重，因此情况复杂。

　　一方面持续着本土玻璃制作工具和原料发展。比如西安东郊韩森寨出土的中国传统样式的玻璃梳，[①]制作精细美观，梳背上的花纹清晰可见。陕西乾县唐僖宗靖陵出土玻璃佩、玻璃璧，[②]模仿玉璧器型和纹饰。西安西郊小土门村出土了一套玻璃镜，模仿铜镜的样式制作，非常罕见。镜子背面正中有一桥形纽，周边有四道弦纹装饰，电子扫描显微镜和能谱仪分析显示属于高铅硅玻璃系统。这件玻璃镜子能发光，也不具映像的功能，专家推测为专门用于陪葬的冥镜。[③]湖南博物院收藏了一件模仿中国传统金属器皿蒜头壶造型的镶嵌玻璃瓶（见图 3-46 右），天蓝色的瓶身镶嵌彩色条纹，洒脱飘逸，有中国传统器型的特征。另外三件玻璃钗（见图 3-46 左），模仿中国传统金属发饰制成，简洁精美。《新唐书·志第二十四·五行一》记载："唐末，京都妇人梳发以两鬓抱面，状如椎髻，时谓之'抛家髻'。又世俗尚以琉璃为钗钏。近服妖也。抛家、流离，皆播迁之兆云。"[④]欧阳修、宋祁记述唐代末年琉璃钗钏已经成为当时妇女的流行时尚，但是琉璃玉与颠沛流离中的"流离"有谐音，寓意流离失所，有不祥的征兆。尽管如此，也挡不住当时人们对外来装束的追逐。唐朝末年的琉璃钗钏非常少见，湖南博物院所藏的这几件也印证了史书的记载，说明玻璃制品是当时人们珍视的材料，用这种材料模仿金属材质的

图 3-46　镶嵌玻璃瓶和玻璃钗，唐，湖南博物院藏

① 陕西历史博物馆：《寻觅散落的瑰宝——陕西历史博物馆征集文物精粹》，三秦出版社 2001 年版，第 79 页。

② 杨伯达：《中国金银玻璃珐琅器全集·第 4 卷·玻璃器（一）》，河北美术出版社 2004 年版，第 54—55 页。

③ 韩建武：《神韵与辉煌：陕西历史博物馆国宝鉴赏·玉杂器卷》，三秦出版社 2006 年版，第 82—83 页。

④ ［宋］欧阳修、［宋］宋祁：《新唐书·志第二十四·五行一》，中华书局 2003 年版，第 879 页。

发钗也说明了这一点。后来玻璃钗钏在宋元之后继续流行，《宋史·五行志三》记载："绍熙元年，里巷妇女以琉璃为首饰。"宋代的琉璃饰品已经形成了一定规模，"宋代出土的琉璃饰品中，主要为琉璃簪和琉璃钗，其中以簪为多，钗较少"①。

　　另一方面考古出土了大量南北朝到唐代的外来玻璃器皿，这些器皿从玻璃的成分到造型都体现了波斯、粟特或伊斯兰玻璃的特点。"考古发现表明，中国早期的外来器物主要发现于南方，到南北朝时北方的数量超过南方。虽然外来物品在中国内地也有转送，但总体上看，汉代主要通过海上丝绸之路传入，数量不多，主要发现在东南沿海。其后，多从北方陆路传入，地点扩大到新疆、甘肃、宁夏、山西、河北、山东等。"②上文中专门讲到波斯萨珊工艺在南北朝的出土器物，如山西大同出土的北魏时期磨花玻璃碗、日本正仓院藏白琉璃碗、江苏句容刘宋墓出土玻璃碗以及李贤墓出土的玻璃碗等。这些器物经鉴定后均为魏晋至唐代传入的波斯玻璃。此外陕西扶风法门寺地宫中发现了20件玻璃器，以盘类最多，另有瓶、杯、碗和茶托。其中一套茶盏、茶托为中国典型的造型，产自本土，几件素面盘无法确定产地，剩余均属于伊斯兰装饰风格，产于地中海西岸至西亚地区。这些玻璃器均为精品，为外国使臣进献。由唐僖宗供奉，咸通十五年（874年）正月藏入地宫。③贴花盘口瓶（见图3-38）在上文中提到过，早期的罗马玻璃采用加热玻璃条粘贴的工艺，萨珊工匠继承并将其发扬，最终成为波斯萨珊工艺的显著特征。

　　地宫中发现的六件刻花玻璃盘均为伊斯兰风格：以植物的枝叶、花瓣为主要题材雕刻花纹，包括枝条纹、葵花纹、葡萄叶纹、绳纹等，还有一些几何图案如菱形、十字、三角、正弦纹等，在这些纹饰周边还装饰平行斜线纹作为底纹（见图3-47）。整个画面复杂但有秩序，最主要的线条上还描绘了金色，显得华丽无比。美国大都会艺术博物馆所藏的一件刻花玻璃盘与法门寺地宫所出

①　陆锡兴：《宋代以来的琉璃簪和琉璃钗》，《上海文博论丛》2009年第1期。

②　齐东方：《丝绸之路与金银玻璃》，载《丝绸之路》，文物出版社2014年版，第42页。

③　韩伟等：《扶风法门寺塔唐代地宫发掘简报》，《文物》1988年第10期；刘刚：《法门寺出土玻璃器——伊斯兰早期玻璃的发现与探索》，《上海文博论丛》2005年第1期。

图3-47 法门寺地宫出土的刻花纹玻璃盘，唐，陕西历史博物馆藏

图3-48 刻花玻璃盘，公元9世纪，伊朗尼沙普尔出土，美国大都会艺术博物馆藏

图3-49 刻花玻璃高脚杯，公元8—9世纪，伊朗或叙利亚制造，美国大都会艺术博物馆藏

如出一辙（见图3-48），尽管盘底中间凸起的部分破损，仍然能看出蓝色盘底其他部分的刻花装饰，包括装饰周围一圈的绳纹、内部的植物枝叶纹、菱形几何纹等。在材料中添加了钴实现其蓝色，表面上刻有各种图案，排列在中央圆形周围。刻花工艺在西亚9—10世纪的木制品、铜器、金银器以及玻璃器皿

中广泛使用，特别是金属器皿与玻璃器皿中复杂细致的刻花工艺深受当地人喜爱。早期阿拉伯玻璃装饰手法比较单一，在玻璃表面用尖头工具刻画是很重要的手段，使器皿的整个表面都刻满装饰物。安家瑶认为："刻纹是用比玻璃硬的尖头材料，一般认为是用钻石，在成形冷却的玻璃表面浅浅地刻画出来的单线条纹饰……用不同规格的砂轮在玻璃表面切割打磨出来的纹饰……刻花纹蓝玻璃盘产于伊朗的尼沙普尔。"[①]

图3-49和图3-50的玻璃杯与玻璃瓶就属于此类，器身上划痕雕刻的装饰，属于独特的玻璃器皿，有些器物上还刻有铭文。例如图3-49高脚杯上的文字，写着："喝！上帝赐福给高脚杯的主人。"这些美好愿望的铭文通常能在陶器和玻璃杯中的饮食容器中找到。此外高颈玻璃瓶也是当时最流行的器型之一，由于其高于平常的颈部和修长的曲线而看起来很特殊。图3-51和图3-52是收藏于美国克利夫兰艺术博物馆中的两件高颈瓶，器壁较厚，上面刻有纹饰。虽然不能与细腻的刻画纹饰相比，但也风格独特。玻璃高颈瓶的器型也是模仿金属器皿而来，这种器型也同样影响了后来的中国宋代官

图3-50 刻花瓶，可能产自叙利亚，公元9—10世纪　　图3-51 刻花玻璃瓶，公元9—10世纪，美国克利夫兰艺术博物馆藏　　图3-52 刻花玻璃瓶，公元9—10世纪，美国克利夫兰艺术博物馆藏

① 安家瑶：《试探中国近年出土的伊斯兰早期玻璃器》，《考古》1990年第12期。

窑瓷器造型。

　　目前发现的法门寺与美国大都会艺术博物馆所藏的这几件玻璃盘纹饰都很复杂，在许多伊斯兰刻花玻璃上都可以找到铭文。美国大都会艺术博物馆所藏的这件作品可能制造于叙利亚，后来被运往伊朗，是当时人们从西向东进行玻璃贸易的重要证据。在中国法门寺的地下室发现的六件此类玻璃器，表明了通过伊朗连接的贸易路线直达远东地区。而陕西扶风法门寺封存这批玻璃器的时间，也为同样类型的伊斯兰玻璃器的时代断定提供了参考。

　　直筒玻璃杯在罗马帝国早期开始流行，除了素面玻璃直口杯，带纹饰的压模玻璃杯技术已经出现（见图3-10）。这种直口杯在公元10—11世纪的伊斯兰世界广泛交易。法门寺地宫出土了三件直筒杯，两件素面没有装饰，另外一件有压模的纹饰（见图3-53），腹部外壁间隔竖着四组联珠纹，将四组几何纹装饰分割开。联珠纹是波斯文化中的典型纹饰，也充分说明了这件玻璃器皿的外来特征。同样的类型，时代相近的器皿也发现于美国大都会艺术博物馆以及美国康宁玻璃博物馆。美国大都会艺术博物馆收藏的这一件（见图3-54）与法门寺地宫出土的杯子形制更接近，腹部外壁用竖排的联珠纹分隔开，中间部分有重复使用八次的铭文装饰"baraka li-sahibihi"，该铭文意为"祝福它的主人"。这只杯子据推测来自埃及、叙利亚或者伊拉克。美国康宁玻璃博物馆收藏的这一件（见图3-55），虽然造型类似，都是直筒杯，但是装饰手法并不是

图3-53　玻璃杯，唐，法门寺地宫出土，陕西历史博物馆藏　　图3-54　玻璃杯，公元9—10世纪，产于埃及、叙利亚或伊拉克，美国大都会艺术博物馆藏　　图3-55　玻璃杯，伊斯兰早期，公元9—10世纪，美国康宁玻璃博物馆藏

模印，而是在热的玻璃胚上用尖头的钳子夹住表面，夹出三角形、圆形和心形图案，待冷却后形成装饰。这件藏品说明这些玻璃杯的制造者希望能在传统模印装饰的基础上，用一些特殊的工具使装饰更自由和随意，通过使用不同的钳子工艺来实现纹饰的自由组合。因此，法门寺地宫出土的直筒玻璃杯样式，实际上在地中海沿岸的伊斯兰早期世界已经流行了800—900年，它在古罗马时期通过亚欧大陆的贸易，融合了波斯文化，最后传入我国境内，从它被珍藏在法门寺地宫中可知在当时是非常稀罕的物件。

此外，法门寺地宫中出土的贴花盘口玻璃瓶（见图3-38）在本章第二小节中有具体论述，关于贴花工艺的起源也在该小节中说明。萨珊工匠继承了罗马的这一技术，并融合波斯传统纹饰，制造出了独具特色的玻璃器。这件贴花玻璃瓶也是融合创新的体现。

陕西历史博物馆收集的玻璃瓶中，从魏晋到宋代外来器物很多。虽然我国很早就有自产玻璃，但是从材料和工艺以及品质看，与进口玻璃还是有一定差距，所以当时仍然以贸易进口为主。如图3-56这批玻璃中，长颈瓶居多。长颈瓶是古罗马帝国的典型器型，这种玻璃瓶的样式来源复杂，受到周边古代埃及、伊斯兰文化的影响而呈现出丰富的造型特点。意大利那不勒斯国家考古博物馆收藏的长颈玻璃瓶有多种样式，制作手法也跨越了模制、吹制以及伊斯兰风格特征（见图3-57）。这些玻璃瓶无论是透水性、美观性还是在成本的控制上，都比瓷器表现出更强的优越性，因此在当时成为贵族储存液体、各种香膏和药膏的主要容器。

上文中我们还讨论了来自叙利亚或者埃及的刻花纹长颈瓶，美国康宁玻璃博物馆里同样也收藏了多件长颈玻璃瓶，其中有素纹、瓜棱纹以及模印装饰，与陕西历史博物馆的收藏类似，可见长颈玻璃瓶在地中海周边地区的成熟的技术及使用的广泛性。其次图3-56-1是魏晋时期的绿色U形缠丝玻璃管，实际上这种器型应该是古代埃及常见的尖底瓶，极少在中国发现。此类器物在台北"国立"历史博物馆也收藏了一件，认为是叙利亚所产，时间在公元4—5世纪。古埃及的尖底瓶出现得非常早，距今有2000多年的历史。材料种类很多，包括铜制尖底瓶、陶器尖底瓶、金银制尖底瓶，以及我们看到的玻璃制的尖底

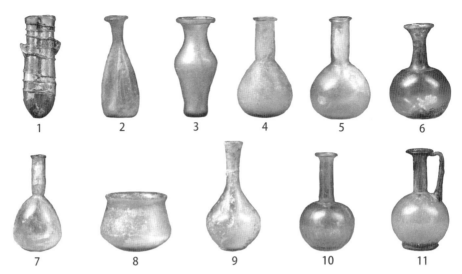

图 3-56　陕西历史博物馆藏玻璃器。1.绿色 U 形双连缠丝玻璃管，9.4 厘米，魏晋；2.瓜棱形小口玻璃瓶，7 厘米，唐晚期；3.淡蓝色广口小底玻璃瓶，10.4 厘米，唐—北宋；4.淡蓝色长颈垂腹玻璃瓶，15.9 厘米，唐—北宋；5.透明长颈鼓腹玻璃瓶，14.1 厘米，唐—北宋；6.透明喇叭口长颈玻璃瓶，13.1 厘米，唐及以后时代；7.透明长颈垂腹玻璃瓶，13.9 厘米，唐及以后时代；8.透明深腹玻璃钵，5.4 厘米，唐及以后时代；9.透明长颈玻璃瓶，18.6 厘米，唐及以后时代；10.透明瓜棱腹长颈玻璃瓶，11.7 厘米，北宋；11.淡蓝色带把长颈玻璃瓶，15.1 厘米，北宋及以后时代 [①]

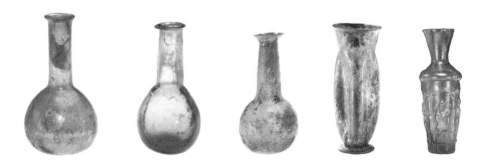

图 3-57　高颈玻璃瓶，罗马帝国，意大利那不勒斯国家考古博物馆藏

① 图片采自呼啸、卢轩:《轻如云魄　五色焕然——陕西历史博物馆新征集玻璃器》,《文物天地》2015 年第 2 期。

瓶。这些尖底瓶的用处很广泛，大型的陶器尖底瓶一般用于盛水或者葡萄酒，小型的金属制或者玻璃制用于盛放葡萄酒或者香油，一些黄金或者银制的尖底瓶上往往刻有古埃及文字，作为祭祀用品使用（见图 3-58）。

在器皿上用缠丝作为装饰，也是地中海地区常见的装饰，同时收集的玻璃器还有一些带有罗纹装饰，我国一般称之为瓜棱纹。这种纹饰盛行于罗马帝国时期，在世界各大博物馆中都收藏了此类装饰的玻璃器。如图 3-61 至图 3-63 的三件造型相似但颜色不同的罗纹碗，分别来自罗马本土以及美国不同博物馆的收藏，代表了罗马帝国当时玻璃制造业的突破，高品质玻璃器皿首次得到广泛应用。罗马人早期生产最多的玻璃类型是铸造单色容器。在一些风格和技术方面，罗马的罗纹碗与其希腊化前期非常相似，可以说古罗马的罗纹碗继承了希腊化风格，但是他们并没有完全模仿，而是进行了一些改进，比如使用艳丽的色彩，主要是绿色、紫色和蓝色。此外，这些碗的肋条间隔均匀，形成对称的图案。根据意大利专家的研究推测，罗纹碗类型的玻璃器加工技术比较复杂，包括了三种技术。第一种为形状建模，是由两层模具组成，将第一层开口按半径排列的放射状罗纹模具压在加热的内圈素玻璃上，形成两层模具的重叠，然后再次加热，即可得到确定的形状，再进行表面的打磨和抛光；第二种为铸模技术，在事先做好的内外层模具夹层中注入玻璃溶液，形成最后的罗纹容器；第三种为直接雕刻，将一个加热的玻璃圆盘扣在冷却的玻璃碗上，使其黏附在基体上，用专用工具雕刻罗纹成形。这三种技术都能从考古出土的玻璃器中找出踪迹。

到奥古斯都时期（公元前 27—公元 14 年），罗纹玻璃碗在整个地中海地区使用，并迅速蔓延到北部省份，还出口到罗马帝国的东部，在伊朗、阿富汗、巴基斯坦和印度都有发现。这类器型成了地中海地区的传统器型，代表当时人们对器物的习惯性审美。因此，罗纹玻璃碗在中国被发现并不稀奇，它作为贸易商品在亚欧大陆上广泛传播。由于特殊的制作工艺和呈现出一种有秩序的装饰特点，它也影响了当时汉唐时代人们对于日常生活器皿的认知。

除了法门寺地宫出土、陕西历史博物馆的收藏品之外，我国一些博物馆和地区也收藏和出土了外来玻璃器。比如江西吉安永新县下周村舍利塔基出土

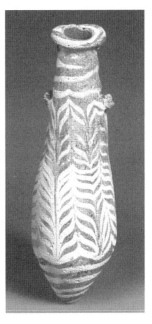

图 3-58　黄金容器，古埃及，公元前 1353—公元前 1336 年，美国大都会艺术博物馆藏

图 3-59　带花卉装饰的桶状容器，古埃及，公元前 1279—公元前 1213 年，美国大都会艺术博物馆藏

图 3-60　玻璃细颈瓶，公元前 2—公元前 1 世纪，地中海东部，美国大都会艺术博物馆藏

的玻璃瓶，[①] 长颈鼓腹、平底内凹，半透明，内装大半瓶黄色灰烬。其造型与图 3-56-4 相近，经专家分析判断玻璃材质为钠钙玻璃，其功能为佛教用来装骨灰的容器。由于该墓地同时出土了棺椁、铜熏熏炉、铜盒，又根据墓葬的地理位置和出土文物的文化特征，墓仪带有浓厚的佛教色彩，可能是佛教僧侣象征性墓葬。湖南博物院藏常德市三湘酒厂出土的贴花玻璃杯也属于传入的伊斯兰容器。这件容器浅黄绿色，口沿较宽，下腹部内敛，平底假圈足，腹部有一圈蓝色贴料连弧纹。据专家论述，这种装饰手法是通过两层釉料实现的，叫贴料浮雕玻璃，在我国叫作套料浮雕玻璃。其生产过程是先把不同颜色的玻璃薄片贴在已生产的素描玻璃器上，形成不同颜色的玻璃胚件，等到贴料冷却之后，再用轮磨技法浮雕出各种纹饰。由于上下玻璃层的颜色不同，上层玻璃膜

① 李志荣：《永新古墓出土青铜棺及玻璃器》，《南方文物》1991 年第 3 期。

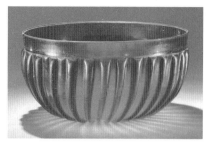

图 3-61 罗纹玻璃碗，罗马帝国，公元 50—75 年，美国康宁玻璃博物馆藏

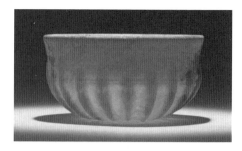

图 3-62 罗纹玻璃碗，罗马帝国，公元 1 世纪，美国克利夫兰艺术博物馆藏

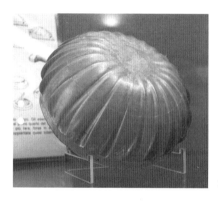

图 3-63 罗纹玻璃碗，罗马帝国，公元 1 世纪，意大利那不勒斯国家考古博物馆藏

精致的浮雕装饰被底层的玻璃衬托出来，产生出奇妙的效果。[①] 由于整个过程工艺复杂，这种套料玻璃非常稀少，我国直至清代才有此项技术。因此在湖南博物院收藏的这一件黄绿色贴花玻璃杯无疑是西方传入。另一件长沙博物馆收藏的唐代琉璃香薰，从造型看香薰的盖子为印度佛塔的形制，很有可能与佛教文化相关，基本判断为外来器物。之所以这些外来的器物在常德及周围出土，是由于此地位于当时京城至两广的交通枢纽，而唐代的长沙窑又以外销为主，对外交流频繁，在此地发现伊斯兰玻璃器也符合大的历史背景。魏晋之后中西方贸易频繁，玻璃器皿作为畅销的日用品大量涌入中国境内，成为上层阶级能够日常使用的器物。

① 马文宽：《从湖南常德出土唐代进口伊斯兰贴花玻璃碗谈起》，《中国历史文物》2006 年第 3 期。

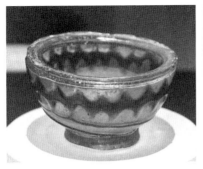 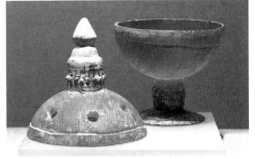

图 3-64 贴花玻璃杯，唐，常德市三湘 图 3-65 蓝色琉璃香薰，唐，长沙博物馆藏
酒厂出土，湖南博物院藏

三、受西方器物造型影响的唐代玻璃器

南北朝至唐代是中国学习西方先进技术及造型特点最辉煌的时代，在外来玻璃器大量传入的基础上，本土玻璃制造技术进一步成熟，模仿西方造型的玻璃器皿逐渐增多。"唐人开始对外来文化进行切合实际的吸收与借鉴，日益精巧化、多样化……崭新的器物群体展示着大唐盛世的风貌，多元的、兼容并蓄的大唐文化呈现出全面的极度繁荣。"[①] 受西方特别是草原地区使用金银器皿生活方式的影响，加之金银器昂贵的价值和华丽的外观，成为统治阶级狂热追求的对象。同时，西方金银器皿的造型也成为唐代其他材质的器皿的蓝本。

比如唐代制造的多曲长杯，也是学术界有争论的器型。齐东方认为："隆起较高凸鼓明显的曲瓣形器物或许可追溯到地中海沿岸地区的希腊罗马……代表性器物是多曲长杯，他们以突出高隆的曲瓣为造型特征……波斯萨珊金银器对中亚地区有极大的影响，早在公元 1 世纪中亚已经使用曲瓣式金银器。"[②] 20 世纪 50 年代瑞典学者俞博（Bo Gyllensvard）推测中国唐代多

① 国家文物局：《丝绸之路》，文物出版社 2014 年版，第 328 页。
② 齐东方：《唐代金银器研究》，中国社会科学出版社 1999 年版，第 340—341 页。

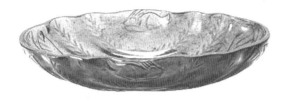

短侧面 1

长侧面 1

长侧面 2

短侧面 2

图 3-66　十二曲绿玻璃长杯，唐，日本奈良正仓院藏

图 3-67　白玉忍冬纹八曲长杯，唐，西安何家村窖藏，陕西历史博物馆藏

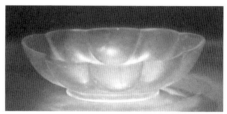

图 3-68　水晶八曲长杯，唐，西安何家村窖藏，陕西历史博物馆藏

曲长杯起源于萨珊。① 后来在我国陆续发现的中亚人墓葬出土文物中逐步证实了这一点，在长安生活的中亚人墓葬中发现了多件粟特人使用此种酒杯饮酒的图像。例如山西太原出土的隋代虞弘彩绘浮雕石椁图像（见图 3-72），据文献记载墓主人虞弘为中亚鱼国人，北齐时入华，曾经任职北齐、北周和隋三个时代。两幅不同的画面中都描绘了墓主人拿着多曲长杯与客人或者独

① Bo Gyllensvärd, "T'ang Gold and Silver", *The Museum of Far Eastern Antiquities*, 1957. No.29, p.57.

图 3-69　八曲银洗，北魏，山西省大同市出土，大同市博物馆藏[①]

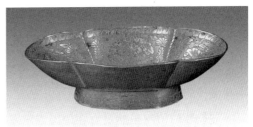

图 3-70　摩羯纹四曲海棠金杯，陕西省西安市太乙路出土，陕西历史博物馆藏

图 3-71　黄铜八曲长杯，唐，日本奈良正仓院藏

自饮酒的场景。整个画面人物的服饰、动作以及场景均有浓厚的波斯风格，表现了与中原本土完全不同的文化背景。因此可以认为这种多曲长杯的器型并不是中国传统的造型，与汉代流行的"耳杯"[②]关系也不大，最早可以上溯到古罗马和希腊时期，但是最终将该器型发扬光大的是波斯萨珊文化体系。

　　我国山西大同市出土的一件北魏时期八曲银洗，八曲花口式杯口，圈足为花瓣形，器内雕摩羯相搏图（见图 3-69）。齐东方判断它为制作于中亚的"萨珊式"器物。[③]也有的专家认为这是大夏银器，因为在其外壁发现有大夏

① 图片 3-69、图 3-70、图 3-73 采自国家文物局：《丝绸之路》，文物出版社 2014 年版，第 163、329、42 页。

② "耳杯"是中国汉代人日常生活中使用较多的饮食器，杯的平面接近双手合掬所形成的椭圆形，左右拇指则相当于杯耳，又名"羽觞"，《楚辞·招魂》《汉书·外戚传》等古文献中都有记载，其功能为饮酒。

③ 齐东方：《唐代金银器研究》，中国社会科学出版社 1999 年版，第 386 页。

铭文。①公元 5—6 世纪大夏银器在国内极少见，有可能意味着该类型的器物在北魏时期就已经传入我国。此外西安市太乙路的考古成果与正仓院的收藏中均显示有多曲长杯的例证（见图 3-70、图 3-71），再次证明了这类器物在唐代流传的广泛性。

玻璃器的仿制虽然没有在中国本土发现，但是日本正仓院收藏了完整的一件，就是著名的十二曲绿玻璃长杯（见图 3-66）。该器物为圆底，采用吹制手法成形。长 22.5 厘米，宽 10.7 厘米，高 5 厘米，重 775 克。玻璃器壁较厚，底部没有用于放置的底座，器壁上刻画了各种各样的植物图案，器物短侧面的图案是郁金香的花纹，长侧面两面各刻画了一只兔子。根据分析，器物上的纹饰与日本文化没有关系，器物材质中铅含量较大，绿色的呈现是由于用了铜为着色剂，判断为中国产。西亚、中亚、东欧、中国都发现有类似的器型，比如在乌克兰波尔塔夫市周围就有发现。②这种说法是有根据的，因为唐代也发现有仿造这种形状的水晶与玉器等。何家村窖藏发现了一件白玉忍冬纹八曲长杯与水晶八曲长杯（见图 3-67、图 3-68），这说明唐代上层阶级对这种器型的喜爱，令工匠使用各种昂贵材料模仿。虽然唐人也在努力模仿波斯金银器皿，但是从造型和材质上始终在探索，将口沿的弯曲增多，像波浪纹；使用玻璃或者水晶等透明材质，给这种器型赋予了更美的外观以及更深刻的内涵。由于没有底座，正仓院的十二曲绿玻璃长杯并不能独立放置，显然器物下方需要增加一个额外的底座，这也就使其更像摆件，而实际并没有将其作为独立的酒杯使用。但是这些器物的发现说明了至少从公元 5—6 世纪之后，该器物在亚欧大陆使用的广泛性以及丝绸之路带给各地域文化交流的重要作用。

① 国家文物局：《丝绸之路》，文物出版社 2014 年版，第 163 页。
② 日本奈良国立博物馆：《正仓院展第 69 回》，内部资料，2012 年版，第 64 页。

图 3-72　虞弘墓出土的石椁内壁浮雕图像，隋^①

图 3-73　韩国漆谷郡统一新罗松林寺塔基出土的中亚风格凸环纹绿玻璃杯、高铅玻璃瓶，公元 7 世纪，韩国国立大邱博物馆藏

　　另外一件被推测为中国制造的仿制玻璃杯是韩国漆谷郡统一新罗松林寺塔基出土的玻璃杯，淡绿色透明质地，外壁有十二个环形贴饰（见图 3-73），它仿制的原型就是上文中所讲的凸圆圈纹装饰器（见图 3-29）。此件器物贴饰的圆圈并不如正仓院的那一件规矩，有一定的随意性，但是器壁轻薄通透的工艺也是不容易实现的。这件玻璃杯在出土的时候与旁边的另一件高铅玻璃瓶组合

－－－－－－－－－－

① 　图片采自山西省考古研究所等：《太原隋虞弘墓》，文物出版社 2005 年版，第 106、113 页。

在一起，放置于一个高约 14.2 厘米的金铜殿阁形舍利器内，说明与佛教文化有关。这让我们联想到法门寺出土的多件玻璃器，也充分说明了唐代本土制作的玻璃器和装饰器多发现于寺院遗址、贵族或中亚移民的墓葬中。马丽亚·艾海提等学者认为这件器物来源的可能性，"中亚凸环纹玻璃器主要流行于公元 7 世纪，很有可能是公元 671 年由新罗高僧义湘从中国带回朝鲜半岛"[①]。

总之，魏晋至唐代的玻璃造型及工艺，受到中亚艺术风格影响颇深，甚至继续向东传播至日本和韩国。唐代人开放包容的态度也使这一时期的玻璃艺术呈现出多样化的局面。由于中亚地域的广阔与复杂性，历史上不断征战，此消彼长，我们也很难区分某些器型的真正来源，但是生活在这一片领域的各民族用智慧继承并发展了两河流域、地中海周边以及西亚的艺术形式，并且通过贸易继续东传。我们不得不惊叹亚欧大陆民族的迁徙与文化的流动性竟然这么频繁，高山险阻挡不住人们对未知的探索与好奇心，以及人们相互之间的物质交流。

① 马丽亚·艾海提等：《丝绸之路上的中亚玻璃器——兼论中亚玻璃器向中国、朝鲜半岛和日本之传播》，《考古与文物》2017 年第 6 期。

唐代陶瓷造型中的中外美术交流

第一节　唐代陶瓷执壶

　　执壶是唐代对于一种特殊带柄壶的称呼，造型一般是一侧带手柄，口部有流，方便液体流出，有时候器身呈扁圆形，玻璃材质的执壶一般器身是饱满的。这类器皿造型样式在东地中海地区、西亚、中亚使用频繁，材质最初是以金属为主，后来由于玻璃工艺的发展，玻璃材质的执壶开始普遍使用。金属或者陶瓷材质的执壶经常会在器物身上装饰华丽的纹饰，内容丰富，包括神话故事、动物以及花草等，东传之后也被称为"胡瓶"。唐代类似胡瓶的陶瓷执壶发现较多，有白瓷、三彩瓷等，这些造型在唐代人审美的影响下结合了本土的元素，形成了西方造型样式与中国元素融合的新形象。本节我们针对唐代陶瓷执壶的演变过程做详细分析。

一、商周到秦汉的陶壶

　　"壶"这个字早在商代甲骨文就有，以象形的造字方法，写作：𠱾，到了西周早期更加简洁，写作：𡇡，这两种写法形状大体相同。从其象形文字的造型可以看出，壶应该是有盖、细颈、鼓腹、双耳、有足。实际上在汉代之前，壶的造型区分并不明显，大致为小口、长颈、鼓腹、圈足。商代用作礼器的壶

往往带有提梁。《说文·壶部》中记载："壶，昆吾圜器也，象形。从大，象其盖也。"《周礼·掌客》郑注："壶，酒器也。"秦至西汉时，壶口似盘，颈细长，腹近圆，颈腹之间有明显的界线，上有半球形的壶盖，下为折曲装的高圈足；西汉中期，壶口微向外撇，颈细短而腹扁圆，出现筒状空心假圈足，无盖；东汉末，壶颈作粗筒状或稍斜直，圈足则升高为近斜直的覆筒。[①] 壶与其他日用陶器一样，到汉代日常使用逐渐普及，标志着人们生活质量的提高，因为这种器型主要用于饮酒，是人们对于饮酒的器具有了更高的要求。图 4-1 列举了从西周到西汉时期壶的类型，表明中国传统的壶形中极少发现一侧有单柄，大多是象征性的双耳。从模仿青铜器中壶的造型，到日益简洁的生活化器皿，从商周到西汉的造型越来越注重实用功能。

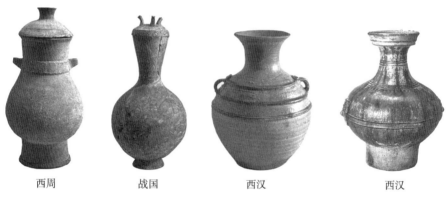

西周　　　　战国　　　　西汉　　　　西汉

图 4-1　西周至西汉时期的陶壶[②]

二、三国两晋南北朝时期的鸡首壶与扁壶

三国、两晋、南北朝是江南瓷业获得迅速发展壮大的时期。此时除了大量日用品陶瓷的生产之外，三国时期还生产了大批殉葬用的明器，这些器物模

① 中国硅酸盐学会：《中国陶瓷史》，文物出版社 1982 年版，第 108 页。

② 图 4-1、图 4-2、图 4-3 采自中国陶瓷全集编辑委员会：《中国陶瓷全集》卷 2—卷 4，上海人民美术出版社 2000 年版。

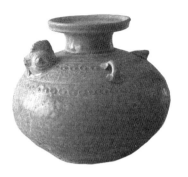
西晋
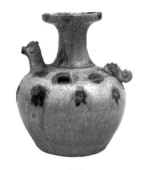
东晋
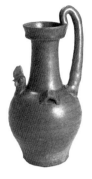
南朝

图 4-2　西晋至南朝的鸡首壶演变

仿墓主人生前的物质财富，比如谷仓罐、猪栏、羊圈、灶台等。三国末年两晋时期的越窑、瓯窑创作出一种新的器型——鸡首壶（见图 4-2），后来各地窑口纷纷烧制。"早期的鸡首壶多数是在小小的盘口壶的肩部，一面贴鸡头，另一面贴鸡尾，头尾前后对称，鸡头都系实心，完全是一种装饰。东晋时，壶身变大，前装鸡头，引颈高冠，后装圆股形把手，上端粘在器口，下端贴于上腹……到了南朝，器身修长，口颈加高，造型更加适合于实用。"①需要注意的是，虽然在东晋时期就使用鸡头鸡尾作为装饰，但仅限于装饰，实际上并没有起到引流的功能，还是依靠顶部的壶口流通液体。鸡首壶的出现似乎与我们要说的执壶的造型更近了一步，到底是什么样的关系，我们在下文具体分析。

　　除了特色鲜明的鸡首壶之外，三国时期开始出现一种青瓷扁壶，这种扁壶显然是模仿了草原民族随身携带用于喝水或者喝酒的皮囊壶而制，器物身上还留有孔洞用于穿绳携带。三国时期这件扁壶（见图 4-3 左），有盖，盖钮似卧着的壁虎形状。方圆唇，短直颈，方圆肩，肩部和下腹部各装饰两个孔钮，应是穿绳使用。装饰有戳印网格纹、联珠纹等组成的装饰带。而北朝时期的这件扁壶装饰更为复杂（见图 4-3 右），上窄下宽，短颈，颈部装饰联珠纹一周。肩两侧各有一小孔，穿带使用。器身前后均装饰有模印相同的"胡腾舞"图案。共有五人，中间一人在莲座上翩翩起舞，左边一人弹奏琵琶，一人拍钹；

①　中国硅酸盐学会：《中国陶瓷史》，文物出版社 1982 年版，第 159 页。

109 ◀　第四章
唐代陶瓷造型中的中外美术交流

三国　　　　　　　　　　北朝

图 4-3　三国、北朝的扁壶

右边一人吹笛子，一人似在击掌。联珠纹为波斯特色的纹饰，这两件扁壶上均有装饰；另外这五人均身着异域服饰，面貌也符合波斯人的特点，这件器物很有可能是在宴乐的场合中用于装酒的容器。因此，陶瓷扁壶的出现本就具有异域的特征，它是中西方交流的产物。

三、隋唐时期从鸡首壶到凤首壶

隋代的青瓷在继承南北朝时期造型的同时，创新了许多新的器型。鸡首壶从两晋到唐沿用时间很久，因此在隋唐时期仍然能看到鸡首壶的造型，只是器型从两晋的矮小发展为高大，盘口逐渐增高，颈部变长，腹部由扁圆发展为高圆，从无柄到有柄。此时的鸡首仍然以贴饰为主，不具备实际带流的功能，出水从顶部的盘口，但是造型趋向美观而实用。唐代之后，鸡首壶的造型逐渐升华，中国北方的白瓷和三彩釉陶中也逐渐出现了一种类似于鸡首壶的造型——凤首壶。"凤头壶在隋唐时已经流行，以三彩最为常见。……是唐代以前所未见的新的风格样式。"[1] 这种造型显然是融合了多种文化元素，是唐代兼容并蓄思想内涵的呈现。

[1]　中国硅酸盐学会：《中国陶瓷史》，文物出版社 1982 年版，第 221 页。

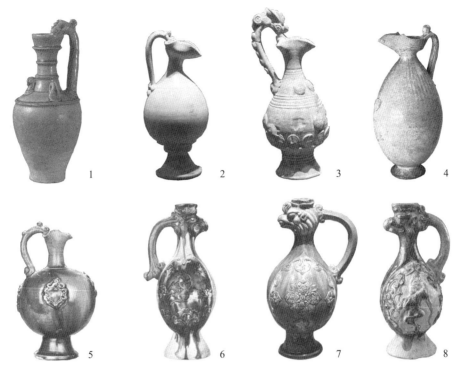

图4-4　1.隋代青釉鸡首壶；2.唐代白瓷执壶；3.唐代白瓷螭柄壶；4.白釉人头柄壶；5.三彩
釉陶提梁壶；6.三彩釉陶骑马狩猎纹凤首壶；7.唐三彩凤首壶；8.三彩釉舞蹈纹凤首壶[①]

　　图4-4中收集了8件有代表性的器物，其中三件唐代白瓷执壶造型简洁，
为了方便出液体，盘口被塑造成花口，底部塑造为喇叭形高圈足。执柄直接连
接盘口，装饰有人头形、龙头形等，功能性更强，颈部更细，比例更加美观。
值得注意的是图4-4-3的陕西历史博物馆所藏白瓷螭柄壶，在器物的上腹部、
下腹部以及手柄上，都有圆形贴饰，上腹部的圆形是人头状，下腹部的两层贴
饰都是卷曲纹。这种贴饰一圈的装饰应该是来源于波斯萨珊联珠纹。联珠纹在
我国唐代器物中使用频繁。萨珊帝国存在于公元224—651年，对我国汉代之
后的隋唐时期艺术造型影响深远。三彩釉陶凤首壶发现较多，国内许多博物

①　图4-4-1、图4-4-3、图4-4-4采自中国陶瓷全集编辑委员会：《中国陶瓷全集4·三国两晋南
北朝》，上海人民美术出版社2000年版；图4-4-5、图4-4-6、图4-4-8采自西安美术学院、西安
市文物局、陶雅网：《中华古代釉陶艺术》，2018年版，第65、67、68页；图4-4-2、图4-4-7为
作者拍摄。

馆都有收藏。陕西历史博物馆藏的这一件（见图4-4-7），平沿，扁圆身，喇叭形高圈足，左右合模制成。壶上部装饰凤首，凤冠为壶口，凤口中所衔宝珠上的圆孔为壶流。壶腹象征凤身，腹部两侧饰心形边框，边框内为浮雕的宝相花。圈足饰覆莲纹，壶柄为花瓣形。通体饰黄、赭、绿、蓝色釉。而与之相似的另外两件图4-4-6和图4-4-8系私人收藏，凤首壶大体外形相似，只是釉色与前后腹部贴花装饰不同。其中一件骑马狩猎纹贴花，表现了一人骑着飞奔的骏马，反身拉弓射箭狩猎的场面，人物动态与飞奔的骏马和谐生动。这类纹饰在唐代许多墓室壁画以及雕塑中都有表现。另一件胡旋舞纹凤首壶的纹饰在此类器物中较为罕见，在一圈卷叶纹中间绘有一胡人舞伎，左腿盘于右腿之上，右腿弯曲，站立于一朵花形物上，身上缠绕的丝带随势飘扬，体态轻盈、婀娜多姿。这位乐伎神态自若，身着胡服，腿部贴身细窄，脖子上戴着圆形的项圈，通体施黄、绿色釉。有专家认为这就是从中亚的康国传入唐朝的胡旋舞。《新唐书·礼乐志十一》记述："胡旋舞，舞者立述上，旋转如风。"关于这类舞蹈的造型，在我国出土的石雕、壁画中都有描绘。那么在唐代凤首壶上装饰有中亚的胡旋舞，也说明了中亚的艺术形式对唐代艺术的影响。图4-4-5三彩釉执壶腹部比另外三件矮，壶身近正圆形，口部使用了花口而非凤首，通体施褐、绿釉。类似的一件器物唐三彩釉提梁壶还收藏于日本东京富士美术馆和美国大都会艺术博物馆，只是三彩釉色不同。凤首壶为唐代制造，但是此类器物在"东南亚、阿拉伯半岛、埃及、日本等国家和地区均有出土，由此可知唐代中外贸易通商、相互往来之盛况是空前的"[1]。对外贸易的出口商品需要满足批量化生产的需求，因此陶瓷上的贴饰采用模印的手段，使用相应的模具方便复制。这种贴饰的方法在唐代长沙窑等出口的商品中也是主要的装饰手段。

四、唐代凤首壶与胡瓶的关系

从两晋时期的鸡首壶到唐代的凤首壶，如果不考虑外来器物纹饰的影响，

[1] 国家文物局：《丝绸之路》，文物出版社2014年版，第358页。

从造型本身看是有一定关联的。使用日常生活中的动物形象以及崇拜的神物形象装饰器物，是世界各个地域人们造物的源泉，所以自然的过渡能够被人们接受。唐代的凤首壶采用了贴花装饰，造型精美。腹部经常堆贴纹饰，有舞蹈的乐伎，有精美的宝相花，周围上下还堆贴有联珠纹、葡萄纹、莲瓣等。融合汉代传入的佛教元素、中亚舞蹈元素、以联珠纹为代表的波斯文化以及本土唐三彩的釉彩工艺，它象征着多元文化艺术的兼容并蓄。

首先，本土鸡首的造型带给凤首壶"凤首"的源泉，自古以来人们对于鸡的吉祥含义是给予肯定的。1959年新疆和田民丰县尼雅遗址出土东汉时期鸡鸣枕，上面由"延年益寿大宜子孙"锦缝制而成，作两鸡首相背状，鸡首尖嘴；1997年新疆营盘墓地M15的东汉夫妇合葬墓发现了鸡鸣枕，用淡黄色对禽对面纹绮缝缀而成，枕端下垂成鸡头样，各缝缀4瓣形花叶状红色绢饰；此外吐鲁番阿斯塔那古墓出土了魏晋南北朝鸡鸣枕。[①] 除了墓室中出土"鸡鸣枕"之外，敦煌莫高窟第61、290石窟等的壁画中也有指引前行的鸡的形象，有形状似凤的鸡的造型。[②] 鸡被使用在随葬品或者壁画中显然有特殊的用意。"延年益寿大宜子孙"是当时常见的吉祥用语，象征子孙后代的福寿安康，把绣有这类吉祥语的鸡鸣枕放置在墓主人头下方，一方面起到辟邪的作用，另一方面作为引导墓主人灵魂升天的灵禽。我国战国时期长沙楚墓中就出土有《人物龙凤帛画》，画面中的龙与凤正是作为引导墓主人升天的灵禽和灵兽。徐整《正历》有这样的记载："黄帝之时，以凤为鸡。"传说中的凤凰也是由鸡的形象加工而成，因此从两晋到隋唐时期，鸡首逐渐升华为凤首的造型是能说得通的。

其次，唐代由于外来文化和艺术样式的传入，对当时的造型样式带来强烈的冲击。"南北朝时期，萨珊波斯是中西交通的重要媒介。它在陆上向东发展，使波斯文化对中亚影响大增并远及东亚。它在海上伸展国势，盛时领土有阿拉伯半岛南部，越阿拉伯海远及斯里兰卡。"[③] 萨珊艺术的传入对中原艺术产生很大影响。将凤首壶的造型仔细分析，它受到西方特别是波斯壶形的影响才有了

① 康晓静、王淑娟：《新疆营盘墓地出土毛枕的保护修复研究》，《吐鲁番学研究》2017年第1期。

② 谭蝉雪：《丧葬用鸡探析》，《敦煌研究》1998年第1期。

③ 李刚、崔峰：《丝绸之路与中西文化交流》，陕西人民出版社2015年版，第61页。

后来凤首壶的样式。单柄执壶的造型样式早在公元前7—公元前6世纪意大利的利比里亚半岛就有制作，同时期古希腊的陶瓶也流行单柄执壶的样式，还经常用人头部或者动物的上半身制作仿生的陶制容器。如图4-5-1的腓尼基风格的青铜水壶，器型非常成熟，三叶形小盘口，细颈，手柄的连接处装饰有花卉纹饰品，矮圈足底，造型简洁，实用性强。后来地中海周边的玻璃工艺成熟之后，出现了大量该造型特征的玻璃制品。罗马帝国早期，公元前后的玻璃执壶非常普遍，成为人们日常生活的常用器皿。图4-8-2制作于公元前后的蓝色优雅的水壶，吹制玻璃后采用冷雕的技术，并不透明，其形状模仿金属容器，显示了新成立的罗马玻璃工业能够快速掌握其不同的材质。值得说明的是，这件器物的底座是非常精致的喇叭口，应该是较早出现喇叭口高圈足的执壶。有学者认为这种执壶的造型是模仿了动物的上半身形象，[①] 容器的流口被称为"流顿"，是从希腊语"流出"派生出来的。当时的陶器、玻璃器较多地采用了这种形式，而在后来中国发现的鸡首壶或者凤首壶则写实地反映了这种观点。

波斯萨珊帝国在继承了古罗马的技艺之后，金属器皿、玻璃器皿沿用并融合了波斯的大量元素，在整个西亚、中亚广泛传播。公元400年之后，巴克特里亚（即后来的Tkoharistan）地区出现带把高圈足银瓶。[②] 图4-5-4是在伊朗发现的公元6—7世纪的大口银水壶，晚期的萨珊银器，通常都装饰着各种节日的女性人物。这些图案的出现证明了与葡萄酒神狄俄尼索斯相关的希腊神话对西亚以及中亚艺术纹饰的持续性影响。在这个银色镀金的壶身上，雕刻了四个被拱廊分开的跳舞的女性人物，每个人手中都拿着一件礼仪物品：葡萄藤和树枝，一个器皿，一个心形花。在一个拱廊下面，鸟儿啄水果，另一个小豹子从水壶里取水。也有人认为这些图案更倾向于是对伊朗阿娜希塔女神（Anahita）的崇拜。[③] 笔者认为这种说法是有一定道理的，因为虽然酒神的随

① A. Carpino and M. James, "Commentary on the Li Xian Silver Ewer", *Bulletin of the Asia Institute*, Vol.3, 1989.

② 罗丰：《北周李贤墓出土的中亚风格鎏金银瓶——以巴克特里亚金属制品为中心》，《考古学报》2000年第3期。

③ 参见美国大都会艺术博物馆官网。

从女性祭司也会拿葡萄藤或者树枝，但是从女性整体的穿着与手持物品来看，并不符合古希腊神话中女祭司拿着手杖或者花环的典型形象。图案中的女性赤裸上身，乳房饱满，更像来自印度。高耸的呈半球形的乳房造型在中亚和印度出土的女性雕塑中频繁出现，代表了印度审美的理想女性的体型。因此，银器中所绘图像应该也是将希腊罗马的形式用当地的文化替代或者进行结合，形成了形式类似而内涵不同的萨珊风格。这种类型的执壶东传后，被称为"胡瓶"。

此类风格的银器在世界各大博物馆都有发现，在各地出土的唐代之前石藏具中也发现雕刻有壶瓶的图案，包括北周安伽墓围屏石榻刻画的 5 件、日本美秀美术馆（Miho Museum）藏石棺床上的 1 件、法国吉美博物馆藏石棺床屏风刻画 2 件以及隋代虞弘墓出土石椁上的画面 2 件等，说明胡瓶与长杯、角杯都是贵族阶层日常生活中使用的物件。在中国发现的类似器皿是宁夏固原李贤墓出土的鎏金银胡瓶（见图 4-5-5）。李贤是作为长期控制丝绸之路陆路东线路交通要塞的将军，有很深的家族背景，利用职务之便获取自西域而来的稀有物品非常便利。在他的墓葬被盗掘的情况下，仍然出土了玻璃碗、金银器、宝石戒指、料珠、玛瑙珠等许多珍贵物品，上文中我们讲到的萨珊玻璃碗就是出自这里。这件器物为"长颈，鸭嘴状流，上腹细长，下腹圆鼓，单把，高圈足座。壶把两端铸两个兽头与壶身相接，把上方面向壶口铸一深目高鼻戴帽的胡人头像。壶颈部与腹部相连处饰有 13 个突起的圆珠，形成一周联珠纹饰。壶腹与高圈足座相接处也焊一周 11 个突起的圆珠，形成一周联珠纹饰。足座下部饰一周由 20 个突起的圆珠组成的联珠纹饰"[①]。腹部刻画 6 人分为 3 组，每组各有一男一女的形象。这三组人物构成了一个连续的希腊神话——金苹果之争故事的三个场景：帕里斯的审判、诱拐海伦及海伦回归。壶柄并没有连到口沿处，顶端装饰人头，壶的下部用细线雕刻一圈水波纹，其中有两只怪兽相向追逐一条鱼，鱼尾甩出水面。雕刻画面中的女性人物中，阿芙罗狄蒂和海伦的乳房凸起呈半球形，上饰两条圆圈，与上文中在伊朗发现的饮水壶表现方式

① 韩兆民：《宁夏固原北周李贤夫妇墓发掘简报》，《文物》1985 年第 11 期。

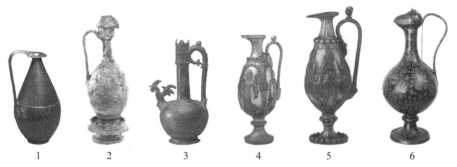

图 4-5 西方古代执壶。1. 腓尼基风格的青铜大口水壶，铁器时代，公元前 7—公元前 6 世纪，伊比利亚半岛，美国大都会艺术博物馆藏；2. 三彩釉陶鸮首执壶，唐，私人收藏；①3. 带有公鸡形喷口的壶，叙利亚，公元 8—9 世纪，美国大都会艺术博物馆藏；4. 在拱廊内跳舞女性的大口银水壶，伊朗，公元 6—7 世纪，美国大都会艺术博物馆藏；5. 鎏金银胡瓶，北周，公元 569 年，宁夏固原博物馆藏；6. 漆胡瓶，唐，日本奈良正仓院藏

类似，这种处理方法完全是印度雕刻艺术的表现手法，并对中亚、西亚的雕刻艺术产生了重要影响。② 这件器物是典型的古代希腊文化、波斯萨珊文化以及南部印度文化融合后的结果。胡瓶作为酒器流传很广，关于胡瓶的产地，日本学者桑山正进认为"这种形制的银器是在与嚈哒关系密切的卑路斯和卡瓦德一世（KavadhI，488—531 年）时期，从罗马传到中亚，由中亚再传到中国境内的"③；罗丰认为："嚈哒艺术品的表现风格有两种，一种是萨珊风格，另一种便是巴克特里亚地区，也就是希腊风格。"他认为胡瓶的理想制造地应该是巴克特里亚，因为伊朗地区没有发现类似的胡瓶样式，大夏帝国在巴克特里亚建立后，大量希腊风格的艺术品便借机涌入，使该地区迅速进入希腊化时代。④ 因此该胡瓶的造型与罗马器物类似，图案中表现古希腊神话故事，同时装饰有萨珊联珠纹和印度女性的形象特征，只有在巴克特里亚这个由部分希腊人统治，

① 图片采自西安美术学院、西安市文物局、陶雅网：《中华古代釉陶艺术》，2018 年版，第 61 页。
② 罗丰：《北周李贤墓出土的中亚风格鎏金银瓶——以巴克特里亚金属制品为中心》，《考古学报》2000 年第 3 期。
③ 〔日〕桑山正进：《一九五六年以来出土的唐代金银器及其编年》，《史林》1977 年第 60 卷，6 号。
④ 罗丰：《北周李贤墓出土的中亚风格鎏金银瓶——以巴克特里亚金属制品为中心》，《考古学报》2000 年第 3 期。

图 4-6 李贤墓出土的鎏金银胡瓶腹部展开图[1]

又处于特殊位置的地域，才能将这么复杂的文化元素联系起来。

此外，日本正仓院收藏的一件漆胡瓶也是世界瞩目的银壶造型。这件器物与中国的凤首壶以及唐代花鸟画有密切关系。据正仓院专家分析，这件作品是唐代武则天皇帝的喜爱之物，在唐代档案中曾有记载。银制器皿的内外均涂上黑色漆，在黑漆表面用平脱技法雕刻纹样，最后露出银的华丽底色。与我们之前看到的胡瓶不同的是，这件作品有

图 4-7 日本正仓院藏漆胡瓶 X 射线图片[2]

盖，瓶身的纹饰也用写实的方法描绘唐人喜欢的花鸟图案（见图 4-7），包括花草、鸟、鹿、蝴蝶等。从器表上看，除了鹿的方向外，几乎都是左右对称的排列。平脱技法是在金属板上涂漆，被认为是去掉漆膜的技术。这种技术在唐代铜镜的背部装饰就已经使用得很成熟。正仓院收藏的一件金银平脱八角镜，

① 图片采自韩兆民:《宁夏固原北周李贤夫妇墓发掘简报》,《文物》1985 年 11 期，第 11 页。

② 图片采自日本奈良国立博物馆:《正仓院展第 68 回》, 内部资料，2012 年版，第 23 页。

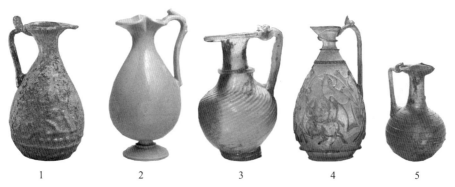

图 4-8 西方古代玻璃制执壶。1. 玻璃壶，可能产自伊朗，公元 9 世纪，美国大都会艺术博物馆藏；2. 吹制玻璃壶，罗马帝国早期、克劳迪安时期或弗拉维安时期，公元前 1—公元 1 世纪，美国大都会艺术博物馆藏；3. 玻璃制柄壶，东地中海，罗马，4 世纪，美国克利夫兰艺术博物馆藏；4. 玻璃壶，可能产自西亚或者埃及，约公元 9 世纪，美国康宁玻璃博物馆藏；5. 玻璃壶，东地中海地区，公元 200 年，美国克利夫兰艺术博物馆藏

以及我国河南洛阳邙山古墓出土的铜镜也采用了类似的技术。这件银胡瓶是为了迎合唐朝统治者的喜好而制作的，极有可能是唐代工匠为统治者定制的一件器物，被赠送给日本，应该不是孤品。这件作品使用了古代罗马执壶的形制，结合唐代精致的工艺技术以及花鸟图案，也是对西方造型样式的继承与创新。

从以上分析可知，首先，细颈、喇叭口高圈足的造型吸收了地中海罗马时代以及后来波斯萨珊的风格。其次，凤首壶的概念应该不局限于写实的凤头造型，演变后的抽象凤头的做法是西方和东方的人们共同的审美取向，因此唐代简化了凤头壶的造型，又吸收了罗马帝国简洁的执壶器型，在具体的实用细节上做了改变。加上高圈足的特征以及我国早在汉代就已经与罗马有所交流的情况，可以肯定简化了的喇叭口高圈足的凤头壶执壶造型与罗马执壶密不可分。再次，唐代凤头壶经常是扁圆的身形，这与中原地区受到草原文化的影响有关，同时在器身上描绘的各类异域风情的内容，充分显示唐代人对外来事物开放包容的态度。最后，唐代的凤首壶以及金银器受到西方影响深远，但是并不是全盘接纳，而是在工艺、图案装饰方面进行了融合与再创造，之后再通过海上丝路贸易或者国家之间的交流传播到更广泛的国家和地区，而隋唐时期在广阔地域上形成的统一局面，客观上为扩大中外文化交流创造了条件。

第二节　西方影响下的唐代陶瓷兽首杯

一、中国史前文化的仿生陶器造型与唐代的陶瓷兽首杯

中国在距今 7000 至 5000 年的史前时期就有用仿生概念制作日用器皿的习惯，这种方式有写实也有抽象出动物轮廓的表达。对于生活中经常见到的动物形象，观察其体态，取其造型，进而再抽象大体轮廓创造出仿生的器物。图 4-9 中仰韶文化的陶鹰尊、大汶口文化陶塑狗形鬶器、龙山文化的白陶鬶以及战国时期鸟形陶豆，模仿的对象既包括飞禽和牲畜，也包括水中的青蛙和鱼类，以及对人类身体局部的模仿，形式多样而活灵活现。尽管其中很多动物造型有可能是作为当时的图腾形象，但是仿生的制作手法也说明了古人对生活的观察能力以及创造的智慧。而在古代西方，仿生的器皿也同样非常盛行，从古代埃及到古代希腊、罗马，用动物或者人物创造的器物比比皆是，虽然与中国史前文化的风格截然不同，但是人类模仿大自然以及对美好事物的追求却有可类比之处。古埃及人习惯将动物或人物身体的一部分作为器皿的功能区，比首

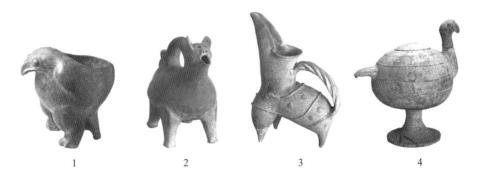

1　　　　　　2　　　　　　3　　　　　　4

图 4-9　中国史前与战国时期仿生动物造型陶器。1. 陶鹰尊，仰韶文化；2. 陶塑狗形陶鬶类器，大汶口文化；3. 白陶鬶，龙山文化；4. 鸟形陶豆，战国[①]

① 　图片采自中国陶瓷全集编辑委员会：《中国陶瓷全集》卷 1—卷 2，上海人民美术出版社 2000 年版。其中，图 4-9-1、图 4-9-2、图 4-9-3 来自卷 1 图 32、158、196；图 4-9-4 来自卷 2 图 239。

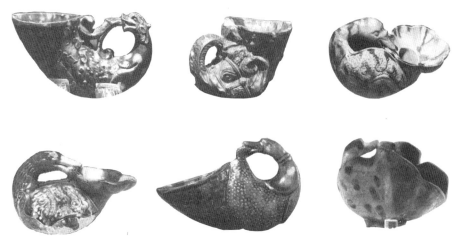

图4-10　唐代兽首杯。1.唐三彩兽首杯，陕西历史博物馆藏；2.唐三彩象首杯，陕西历史博物馆藏；3.唐三彩鸭首杯，河北博物院藏；4.唐三彩鸭首杯，洛阳唐三彩陶艺博物馆藏；5.三彩鸭首杯，唐，故宫博物院藏；6.唐三彩鸭首杯，四川博物院藏

图4-9中使用某动物的腹部作为器皿的功能组成部分，再比如有柄铜镜中手柄的部分也经常会制作成站立着的女人的形象等。不同的地域对于生活的理解决定了最终遗留下来的物质资料。根据以上所述，无论是中国还是西方，最初创作的源泉与生活中经常接触的事物有密切关系，这种行为从远古的时期一直持续到现在。

　　我国出土的流行于唐代的兽首造型角状杯，虽然也是以仿生的造型创作，但并不属于中国传统的造型习惯。这类杯的形状是以兽角为基本原型，将角的一头用兽首代替（见图4-10），而另一头则作为杯口使用。在西安发现的兽首陶瓷杯上的兽首包括龙首、象首、鸭首等。另外1970年在何家村窖藏中发现的镶金牛首玛瑙杯极其罕见，[1] 玛瑙材质，牛头加羊角的造型，制作非常精美，可以说是发现的唐代兽首杯的典型代表。这种杯子的形制至少可以追溯到公元前16世纪位于希腊伯罗奔尼撒半岛的迈锡尼文明，在该遗址发现了一件精美的鸭子造型的水晶杯（见图4-11-1），能看出鸭子的颈部与杯身在当时塑造的并非

① 　陕西省博物馆等：《西安南郊何家村发现唐代窖藏文物》，《文物》1972年第1期。

图 4-11　1. 鸭子形状的水晶容器，迈锡尼文明，公元前 16 世纪，希腊国家考古博物馆藏；2. 水晶雕刻的人面容器，公元 17 世纪初，佛罗伦萨巴杰罗美术馆藏；3. 水晶杯，公元 1650—1700 年，佛罗伦萨皮蒂宫藏

一个整体，而是由两个部分组合而成。虽然经过了 3000 多年漫长的历史，也被磕碰出许多裂痕，但是鸭子颈部后仰的动态生动，水晶容器半透明的效果显示出材质的珍贵，充满了历史的厚重感。在迈锡尼文明消亡之后，这种器型却在地中海北部蔓延开来，用水晶、玛瑙、青金石、孔雀石等珍贵宝石雕刻的鸭形或者其他兽首杯一直延续到近代，其造型也随着人们的喜好而不断调整，鸭子的颈部与杯身逐渐融合在一起，看起来更加协调，有的还加上了底座。在佛罗伦萨巴杰罗美术馆、皮蒂宫等博物馆收藏了大量不同材质的兽首杯（见图 4-11-2、图 4-11-3），由于工艺的复杂和材料的稀少，无疑是给贵族阶层使用。兽首杯的器型在地中海、爱琴海周边的脉络具有延续性，可以推断唐代的陶瓷兽首杯器物的源头可能是地中海北部。西安出土的何家村窖藏中也有模仿西方水晶多曲杯而制成的"白玉忍冬八曲长杯"以及玻璃杯，因此唐人一定见过水晶制的兽首杯一类，它们制作的陶瓷兽首杯是中亚贸易商队通商的结果，只是中原人使用三彩瓷替代了并不擅长雕刻的宝石。我们感叹亚欧大陆文明的交流，它使得古老的文化能够延续和发扬，也说明人们对于美好事物的一致态度。

二、古代西方世界的"来通杯"

孙机先生在关于兽首杯的研究中指出："克里特岛在公元前 1500 年已出现此种器物，但当时其下部尚无兽首，传入希腊后才被加上这种装饰。希腊人

称之为'来通'（rhyton），此词是自希腊语派生出来的……传到亚洲以后，来通杯广泛流行于自美索不达米亚至外阿姆河地带的广大区域中，甚至进入中国。"①目前能够看到的最早的"来通杯"应该是由公元前16世纪迈锡尼人使用天然的大海螺制成的（见图4-12-1），可以看到杯底部留有孔洞。为了满足生活需求，人们开始模仿海螺的形状制作石制和陶制的来通杯，早期的来通杯并没有太多华丽的装饰。后来迈锡尼人占领克里特岛之后，将迈锡尼先进的生活技能带到了岛上，陶器制作技术发展迅速，经海运出口到埃及等国家，也遗留下了丰富的用于祭祀和生活的陶器器皿。

公元前1000年左右的伊朗高原也发现了类似的陶制来通杯（见图4-12-2），当时并没有复杂的装饰，而是将尾部做成类似蛇头的向上弯曲的造型，可能是为了方便手持。后来来通杯上基本都有装饰而不是素面。在古代近东社会，精心制作的碗、使用动物头部装饰的饮用器皿，和在前面留有一个孔的供液体流动的器皿，深受人们的喜爱。

生活中的来通杯作为酒杯使用，在"兽首"的嘴部有一个塞子，打开塞子可以将杯中的液体流入口中，这种饮酒的方式似乎是一种极其优雅的具有仪式感的行为。但是不同的地域和自然环境会促使人们创造出不同的"角杯"样式，比如草原游牧民族使用牛角以及金银器材质的角杯，制作得小巧以便携带而位于海边或者有固定居住场所的人们因为不需要迁徙则给角杯加上底座，使之更容易摆放，还在器身上描绘复杂的图案等，使之更加美观。古代波斯帝国第一王朝阿契美尼德时期和后来亚历山大东征后的帕提亚帝国时期，在伊朗东部和西部的广大地区习惯使用银、金和黏土制作来通杯。杯上装饰的动物包括公羊、马、公牛，以及超自然生物和雌性神灵；有些杯子上还刻有皇家铭文。采用女性头像作为来通杯装饰的例证有很多，图4-12-4、图4-12-5都是如此，这两件作品分别来自私人收藏和美国大都会艺术博物馆，两者除了手柄之外，造型相似，都有女性头部和动物形状的喷口。上部是带有一个手柄（现在丢失）的花瓶形式（美国大都会艺术博物馆藏没有）。女性的头部上方顶着一

① 孙机：《论西安何家村出土的玛瑙兽首杯》，《文物》1991年第6期。

图 4-12　1.海螺状石制角杯，迈锡尼文明，公元前 16 世纪，希腊国家考古博物馆藏；2.陶制来通杯，伊朗，公元前 1350—公元前 800 年；3.石制角杯，可能产自越南，公元前 500—公元100 年；4.绿釉陶器人面来通杯，公元 2—3 世纪，平山郁夫藏；5.有女性头部装饰的绿釉陶器来通杯，帕提亚或萨珊文化，公元 3 世纪；6.马形陶器来通杯，公元前 3—公元 2 世纪，伊朗西北部，帕提亚时代，日本平山郁夫丝绸之路美术馆藏

个高球状冠状物作为杯口，脸部圆润，粗眉大眼，小嘴唇。卷曲的头发很厚重，并且带有包括棕榈、新月、星星以及莲花座的装饰带。在一条联珠纹饰下方，嘴部用一个动物头部置换，留有一个可以倾倒液体的孔洞。从王冠图案可以识别人物为娜娜女神。[①] 这两件釉陶质地的娜娜女神来通杯应该是有固定的粉本样式，杯子底部虽然也有孔洞，但是很有可能仅在祭拜仪式上使用。

采用动物头部装饰的来通杯造型也同样被古代希腊人所使用。在近东地区、希腊和意大利都有使用动物头部装饰生活中的容器的习惯，并且有着悠久

① 娜娜女神的崇拜起源于古代两河流域美索不达米亚，在当地的神话中她被认为是月神的女儿和太阳神的妹妹，后来被波斯帝国所继承。随着亚力山大帝国的建立与希腊化时代的来临，开始与西亚、中亚地区与希腊、印度、伊朗的各种类似神祇和崇拜像混同，最后由拜火教经丝绸之路传入中国中原地区。

图4-13　1.格里芬头来通杯，古希腊，公元前400年，米兰普拉达基金会博物馆藏；2.羊头形来通杯，古希腊，公元前5世纪；3.牛头形来通杯，古希腊，法国卢浮宫藏（苗鹏摄）；4.牛头形来通杯，古希腊，公元前4世纪，美国克利夫兰艺术博物馆藏

的历史。古希腊角杯的底部用牛头、羊头或者马头的造型进行装饰，有的甚至还加上了底座方便放置（见图4-13）。古希腊流行兽首来通杯的时期是古风时期（公元前540—公元前530年），当时流行以红绘风格为主，注重写实，与古希腊其他瓶绘装饰方式一致。值得关注的是，装饰在喇叭口器身上的图案以古希腊神话中的人物或者故事为主，一般表现的是酒神狄俄尼索斯及其随从进行宴乐舞蹈的场面，借以寓意来通杯作为饮酒容器的功能。古希腊陶瓶式样的来通杯基本都额外加了把手，部分加了底座，再加上其陶器的材质，显然是给有固定生活环境的人使用，与游牧民族迁徙生活所使用的来通杯有很大区别。古希腊的来通杯产量巨大，欧洲各大博物馆都有其身影。这种"来通杯"与其同时代的红绘风格的陶瓶一样，并没有实际的功能，主要用作装饰与陪葬，动物的口部也不一定是通畅的，具有一定的象征意义。值得一提的是米兰普拉达（Prada）基金会博物馆中收藏的一件与众不同的来通杯（见图4-13-1），它是用格里芬的头部塑造杯子的，这种造型非常少见，也可以看出来通杯已经被希腊人视为一种象征物，而不再是普通的实用器皿。

　　此外，来通杯金属类材质的造型也非常丰富，有铜、金、银等，也有镀金镀银的工艺。由金、银等珍贵材料制成的来通杯可能是皇家宫廷使用的奢侈品。伊朗早期来通杯的造型是杯子和动物头形成角的形状，较为流畅，变形的较少。后来，在波斯帝国阿契美尼德时期，头部或动物原型组通常与杯子成直角放置。如图4-14-1的狮子形来通金杯，在这个金制容器的制造过程中，几

个部件通过钎焊无缝连接在一起，表现出高超的技术水平。狮子嘴巴大张吐出舌头，咆哮的狮子凶猛的特征在该件作品中经过装饰性处理显得很温和，这是典型的阿契美尼德风格。狮子背上有一排突出的鬃毛，身上的毛制作出有组织的羽毛形象，而他的侧翼雕刻出象征性的翅膀。这种带翅膀的西方兽类的形象代表着来通金杯的特殊功能，是作为皇家宫廷的摆件或者宗教仪式用品使用。

收藏于乌克兰普拉塔博物馆的两件来通金杯的装饰也展示了丰富的文化内涵。图 4-14-5 和图 4-14-8 是普拉塔博物馆的重量级藏品，羊头形的来通杯既体现了东欧平原草原文化的特征，也传达了古希腊文化艺术的精髓。使用羊头特别是大角羊的造型是草原游牧文化的特征，在整个亚欧大陆草原地区都有它的身影。东欧平原地处黑海北部的斯基泰文化圈中，出现羊类的装饰并不稀奇，这与游牧民族的生活环境有很大关系。普拉塔博物馆收藏的这些金器呈现了特里波耶和斯基泰时代的灿烂文化遗产。另一件来通金杯上除了使用

图 4-14　1.狮子形来通金杯，伊朗阿契美尼德时期，约公元前 5 世纪；2.天马形银制来通杯，公元前 4 世纪前后，伊朗，平山郁夫藏；3.山猫装饰头部的银制来通杯，伊朗帕提亚时代，公元前 1 世纪；4.山羊形青铜来通杯，伊朗阿契美尼德王朝，公元前 5—公元前 4 世纪，平山郁夫藏；5.羊头形角状金杯，公元前 4 世纪，乌克兰普拉塔博物馆藏（冯青摄）；6.镀金银来通，中亚或西藏，公元 8 世纪初期；7.娜娜女神头像装饰的银制来通杯，波斯萨珊帝国，公元 7—8 世纪；8.羊头形金来通杯，公元前 2—公元 1 世纪，乌克兰普拉塔博物馆藏（冯青摄）

羊的装饰之外，还出现了古希腊神话故事的场景，通过人物手持松果手杖以及葡萄藤的装饰，我们推断出这些人物的身份是古希腊的酒神狄俄尼索斯以及他的随从。在草原斯基泰文化中，把古希腊神话中用来表示葡萄酒的神祇装饰用在作为酒具的来通杯上，这是多么有深刻内涵的组合！另一件与古希腊神话有关的来通杯是图4-14-3，这件来通杯来自亚历山大东征后的帕提亚时期，是希腊文化持久影响的一个很好例证，很大程度上归功于阿契美尼德伊朗的艺术传统。喇叭形容器底部装饰了一只山猫的前半身，用于倾倒的壶嘴位于胸部中间。一条镀金的葡萄藤缠绕着豹的胸部；在来通杯的另一端，一条常春藤花圈环绕着边缘。山猫是古希腊神话中葡萄酒神狄俄尼索斯的坐骑，常春藤或者葡萄藤也是该人物组合中经常装饰的元素，因此作品有着强烈的古希腊、罗马的文化特征。以上两件作品均说明了随着亚历山大的入侵向东扩散，古希腊、罗马的文化也随之东传，酒神图像、山猫、葡萄藤和跳舞的女性被帕提亚人吸收，并继续出现在萨珊时期的近东文化艺术中。

图4-14-7也是一件关于娜娜女神造型的银制来通杯，这件来通杯较为特殊的是口部被女神的头部完全替代，并且女神的头部被无限夸大。从面部特征上推测更接近于印度女子的形象，在印度被称为湿婆的妻子杜尔加（Durga），在伊朗被称为娜娜女神，流口的部分是一只水牛的头部，说明了女神造型在波斯萨珊帝国时期也受到南部印度文化的影响，也充分说明了来通杯流传地域的广泛性。

三、"来通杯"的东传与中国化嬗变

"20世纪40年代在著名的尼萨（Nasi），位于土库曼斯坦阿什哈巴德西北18公里，古代安息王宫殿遗址曾发掘出40多个象牙角杯，雕刻精致，题材取自希腊神括与波斯古经《阿维斯陀》来通杯的造型。"[①]象牙无论在何时都是极

① 施安昌：《北齐粟特贵族墓石刻考——故宫博物院藏建筑型盛骨瓮初探》，《故宫博物院院刊》1999年第2期。

<div style="text-align:center">1 2</div>

<div style="text-align:center">3 4</div>

图 4-15　来通杯上的图案与西安何家村出土的飞廉纹葵花形银盘对比图。1. 来通杯上的翼兽图像；2. 西安何家村飞廉纹葵花形银盘；3. 来通杯上的神兽图像；4. 河南南阳汉画像石中的白虎图案

其珍贵的材料，安息王用象牙雕刻 40 多件角杯，使用带翅膀与大角的神兽装饰，在杯身上还雕刻有神话故事。这种形式同样是对古希腊和后来波斯艺术的继承，也充分证明了来通杯的东传。再往东传播的直接证据是来自中亚或者中国西藏的镀金银来通杯（见图 4-15-3），这件作品证明了在唐朝时期对外来事物和艺术的强大包容性。该作品将西藏和中亚地区的整体风格融入中原地区的传统艺术中，为己所用，主要以中亚元素装饰，包括葡萄藤、联珠纹装饰边

图 4-16　西安何家村出土的兽首玛瑙杯，唐，陕西历史博物馆藏

沿和心形图案，采用了粟特工匠擅长使用的镀金箔抵消银色的技术。杯子口部装饰的一圈联珠纹说明了它与波斯萨珊文化有一定关系，更重要的是杯身用锤鍱[①]工艺做满了纹饰，加上镀金的效果，显得异常华丽。其中纹饰内容与典型的萨珊、粟特银器风格相同，翼兽图案与西安何家村窖藏中出土的飞廉纹十分相似，图案中类似"龙纹"的神兽图案与我国汉代四神之一的"白虎"图案造型很相似，同时在何家村窖藏中发现的凤纹却是中原地区传统文化中非常流行的。这也说明该类型的来通杯及其装饰在唐代的皇家器皿中已经与中国传统纹饰完全融合，唐人将传统的"朱雀""白虎"的图案与西方来的"翼兽"形象重新加工创造，形成了迎合唐人口味的新器物。同时在杯子底部还发现了中国西藏的文字，意思为这件器物归中国女皇帝所有。这种形式与我们上一节讨论的"胡瓶"的情况类似：许多贵重的装饰有不同文化类型的图案，很有可能是当时的统治者定制，为了彰显皇家的地位和荣誉而制作，这也是从政治的角度推动文化融合的动力。

　　大概在公元 6 世纪，来自中亚的外来民族不仅将来通杯的器物通过商队贸易带入中原地区，同时也将他们使用该器皿饮酒的生活习惯也带入中原地区。陕西西安出土的北周安伽墓和史君墓、太原隋代虞弘墓以及美国波士顿美术馆

①　锤鍱工艺是最主要的金银器成形工艺，它充分利用了金、银质地比较柔软、延展性强的特点，用锤敲打金、银块，使之延伸展开成片状，再按要求打造成各种器型和纹饰。这一工艺来源于西方的金银制作技术，唐代工匠学习并融会贯通。至宋代，获得了更为巧妙的应用，并对瓷器工艺的发展产生了重要影响。

图 4-17　左：北周史君墓石堂北壁第四幅上部宴饮执来通浮雕线描图；右：北周史君墓石门右门框执来通飞天线描图 [1]

图 4-18　塔吉克斯坦片治肯特 XXV 号发掘区 12 号房址壁画线描图 [2]

① 图片采自杨军凯：《北周史君墓》，文物出版社 2014 年版，第 131、176 页。

② 图片采自 Bauolo, Arkadii V. & Marshak, Boris I., "Silver Rhyton from the Khantian Sanctuary", *Archaeology, Ethnology & Anthropology of Eurasia*, 2001。

图 4-19　宴会中举着来通杯的贵族壁画，塔吉克斯坦片治肯特 XXIV 发掘区 1 号遗址，公元 8 世纪上半叶，俄罗斯冬宫博物馆藏

藏石刻都描绘有多处粟特人高举来通杯在宴会上饮酒的场面。北周史君墓石堂北壁第四幅（见图4-17）表现"男女主人与宾客在葡萄园中宴饮的场景，在成熟的葡萄园中铺设两个椭圆形毯子，上面的毯子上坐有五位男子，毯子中间放有三个装满食物的大盘。左侧第二位右手持杯者，似为男主人。该男子头戴平顶圆帽，卷发覆于帽下，神目高鼻，颈戴项圈……男主人右侧有宾客三位，均头戴帽，蓄八字胡，身穿交领或圆领窄袖长袍……分别执杯、来通、长杯"[①]。同样在图4-17中还有一幅石门右门框执来通的飞天图像，是该墓葬中表现39例飞天造型中的一件，右手高举来通杯，左手拿羽毛状器物。这不仅说明了来通杯在粟特人日常生活中的作用，更重要的是作为粟特人祭拜神灵的工具。美国波士顿美术馆收藏的公元6—7世纪石刻局部线描图与史君墓图像类似（图4-20左），刻出一群人在葡萄架下饮酒的场面。该石刻更清晰地反映出只有主人手举来通杯，其他人用的均是碗或者长杯饮酒的情况。杯子的具体材质不清晰，可能是象牙杯，也可能是玛瑙杯，但是能看出这件来通杯制作得非常精美，用牛头装饰，并且在杯口上有一圈联珠纹，包括主人穿的服饰上也多处装饰有联珠纹，戴尖顶帽，说明主人的身份与波斯萨珊有关系，地位尊贵，也说明了来通杯的使用者等级很高。

据专家推测，西安北周安伽墓野宴图的主要图像中，营帐内披头发者可能是突厥首领（见图4-20右），头戴虚帽者可能就是墓主人安伽，画面描写安伽

① 杨军凯:《北周史君墓》，文物出版社 2014 年版，第 127 页。

形象的趋同与内涵的嬗变　▶130
——汉唐中外美术交流研究

图 4-20　左：美国波士顿美术馆藏石刻局部线描图[①]；右：陕西西安安伽墓出土石质葬具浮雕局部线描图[②]

与突厥首领一同接见粟特王子一行人的情形。[③] 该图案中墓主人安伽拿着角杯给突厥首领敬酒，说明了对突厥首领的无上敬意。

　　片治肯特遗址（City Site at Panjikent）曾是中亚古代粟特著名的城市，位于塔吉克斯坦片治肯特城东南 1.5 公里处，在这里发现了多幅描绘来通杯的画面，其中 XXV 号发掘区的 12 号房址以及 XXIV 号发掘区的 1 号遗址内，出土的壁画均表现了不同的宴会场景（见图 4-18、图 4-19），里面出现多只飞兽环绕在主人身旁，坐在中间的主人右手高举兽首来通杯，他旁边的人物双手捧着一个小神灵，整个画面充满了奇幻祥和的氛围。这些壁画描绘的显然不是现实的世界，而是墓主人生前与死后共存的幻想场景。有专家认为："类似翼羊、翼马（即珀伽索斯／Pegasus）和龙是古希腊－伊特鲁里亚（Etruscan）罗马墓葬艺术中最常见的复合怪兽，这些怪兽被认为是 psychopompi（灵魂的向导），

① 图片采自孙机：《中国圣火——中国古文物与东西文化交流中的若干问题》，辽宁教育出版社1996 年版，第 186 页，图 8。

② 图片采自陕西省考古研究所：《西安北周安伽墓》，文物出版社 2003 年版，第 33 页，图 29。

③ 陕西省考古研究所：《西安北周安伽墓》，文物出版社 2003 年版，第 33 页。

图4-21 唐李寿墓石椁内壁的线刻《仕女图》，采自陕西历史博物馆"大唐遗宝"展厅图像资料

即在阴间陪伴死者灵魂的标志性怪兽。"①"小人物"与周围的神兽代表着墓主人死后陪伴他的神祇，神与高贵的主人都有使用来通杯的资格。那么显然粟特这座城址发现的壁画中出现的复合型翼兽、有翼天使等形象与古希腊的墓葬艺术有关，与使用的兽首来通杯起源于希腊的情况相符合。

角状"来通杯"传入中原地区之后，成为上层阶级身份的象征，何家村窖藏出土的兽首玛瑙杯就是一件代表当时贵族使用器物的极品（见图4-16）。这件作品的基本造型结合了牛首与羚羊角的共同特征，使用珍贵的玛瑙材质雕刻得浑然一体，兽首的口鼻部用黄金制成，可以拆卸，内部安装了可以流出液体的流，说明这件来通杯具有功能性，能够作为酒具而非摆设。虽然目前在国内发现仅此一件，仍然可以证明唐朝时中原地区对于来通杯的功能与造型的继承以及该器物中国化演变的事实。唐代李寿墓石椁内壁的线刻《仕女图》（见图4-21）描绘了一位一手提罐一手握"来通"的侍女，这位侍女身着唐装，手握着来通杯举起的姿势表示她小心翼翼，应该是在取来通杯给她的主人饮酒的路途中，这也说明唐代贵族是在日常生活中使用来通杯的。这种情形与古希腊时期伊特鲁里亚人墓葬石棺上的雕塑很类似，雕塑内容经常表现女性墓主人左侧斜卧，右手拿着兽首来通杯（见图4-22）。程式化的人物造型被批量使用于墓葬石棺上，为了节省成本也有可能使用相同的模具。墓主人有时拿的是一面镜子，有时拿着羽毛扇子，都是常见的生活用具。由此可以得知，兽首来通杯早在公元前4—公元前1世

① 〔意〕康马泰:《入华粟特人葬具上的翼兽及其中亚渊源》，载荣新江、罗丰主编《粟特人在中国——考古发现与出土文献的新印证》（上册），科学出版社2016年版，第71—80页。

图 4-22 手持来通杯的墓主人，古希腊时代的伊特鲁里亚丧葬石棺及装饰，公元前 4—公元前 1 世纪。1. 梵蒂冈博物馆藏；2. 佛罗伦萨国立考古博物馆藏

纪就已经作为古希腊早期伊特鲁里亚最平常的生活用具，这种习惯也是来自上文提到过的公元前 16 世纪的克里特－迈锡尼文明，是当时兽首杯的延续。

关于唐朝中原地区发现的陶瓷兽首来通杯，程雅娟认为是在中亚"兽首角形来通杯"基础上演变出来的"兽首执柄角杯"，"功能上舍弃了中亚来通杯的兽首吐水功能，但是器型完全是中亚来通杯形式的延续"。[①] 笔者认为来通杯极有可能是粟特商队在与唐代中原地区进行贸易的时候传入的，制作地有可能是中亚，这些动物角、金银制、玛瑙以及玻璃材质的角杯应该更适合在生活中使用。而我国出土唐代的陶瓷角杯的工艺符合唐代陶器以及唐三彩的装饰风格，应该是唐朝自己的工匠制作。这种兽首杯发现数量较多，但是与中亚传入的来通杯有本质区别，那就是没有口部的引流，使用方式应该与普通的酒杯相同，无非就是使用了兽角的外形，唐三彩的工艺使这种器皿更加符合唐代人的审美，使用起来更加方便，也符合中原人饮酒的习惯。还有一种可能就是唐三

① 程雅娟：《从赫梯血祭器至粟特贵族酒具——跨越欧亚文明的兽饰"来通杯"东传演变考》，《民族艺术》2019 年第 3 期。

彩在唐代本就是作为明器使用的，而这些陶瓷兽首杯也有可能是模仿生活中的角杯器皿而专门制作成的明器，用于给贵族阶层陪葬。因此我们发现这些陶瓷兽首杯几乎没用使用过的痕迹，它们与我国其他类型的唐三彩或者陶器制品有同样的功能。

　　总之，从以上例证可以得出：第一，来通杯的发现最早可以追溯到公元前16世纪的迈锡尼文明，后来这种器型逐渐向地中海周边传播。在公元前4—公元前1世纪的伊特鲁里亚时代发现有用于墓葬的石棺雕刻的墓主人手持来通杯，说明此时来通杯在日常生活中使用频繁；第二，在公元6—8世纪的中亚粟特和安息帝国，角杯或者兽首来通杯是统治阶级经常使用的饮酒器，它是身份与地位的象征，由于统治者对制作工艺的垄断，普通人使用得极少；第三，北周到隋代出土的外来民族使用的来通杯，大部分需要高举饮用，酒汁从下端的孔洞中流出，这种做法据说有防止中毒的神圣作用；也有普通的兽角杯，体积较小，比如安伽墓石刻的例子，底部应该也不带流口，饮用方式与普通的杯子相同，不需要高举；第四，有些角杯是作为统治者的礼器，[①] 也有可能是作为神灵的法器，所以我们能在史君墓中发现有手举来通杯的飞天造型；第五，粟特来通杯的使用与伊朗的波斯文化密不可分，在使用的器物与装饰风格方面玻璃艺术对于粟特以及我国唐代有深刻影响；第六，唐人无论是对于胡瓶还是来通杯等西方来的器皿都是非常好奇和欢迎的，唐人在文化上的包容性超乎我们想象，这个时代兼容并蓄的特征超过了之前任何朝代，这种包容涉及了生活的方方面面。

① 〔乌兹别克斯坦〕普加琴科娃、列穆佩著，陈继周、李琪译：《中亚古代艺术》，新疆美术摄影出版社2013年版，第114页。

第三节　唐代骆驼与胡人商队俑

一、关于唐代的俑

　　"俑的基本定义是专为死者制作的再现类丧葬用品，特别是陶土或木质的人形雕塑。文献和考古证据都表明这类雕塑出现于东周时期。"[①] 先秦时期统治阶级人殉的制度一直延续到战国，位于陕西甘肃礼县大堡子山秦公墓地以及陕西凤翔秦公一号大墓均发现有人殉的情况。[②] 俑的出现是为了替代人殉，它的发展也进一步带动了画像石墓以及壁画墓的产生，代表人类文明的进步。秦始皇陵兵马俑是众所周知的替代秦国人殉的陪葬品，它真实地反映出当时秦人的特点以及军队的装备，符合中国传统的文化气质。西汉之后陪葬的俑尺寸逐渐变小，但是数量和规模仍然庞大，比如陕西汉阳陵发现的10个陪葬坑几乎被人物、动物各类俑及生活器具填满，而这还不到陪葬坑的十分之一。

　　唐代之后，俑的造型和种类不断丰富，其中最典型的类型就是唐代骆驼与胡人商队俑，源自中亚商队带来的异域商品与文化（见图4-23）。公元7世纪之后，胡人及其商队、用于运输的骆驼造型频繁出现在唐代艺术中，随之而来的是唐代艺术造型的多元化。陕西历史博物馆里，陈列着多件骆驼俑以及胡人商队，骆驼品种和体态不同，神采各异；来自各地着胡人装扮的商人造型也都有很大区别：人物、服饰、外貌特征都显示出当时各地的商队来到长安大都市进行商品交易，每组造型都惟妙惟肖，生动的画面证明了长安城中的东市和西市已经成为国际性的交易中心。徜徉在这样的画面中，我们似乎能听到来来往

① 〔美〕巫鸿著，施杰译：《黄泉下的美术：宏观中国古代墓葬》，生活·读书·新知三联书店2016年版，第105页。

② 戴春阳：《礼县大堡子山秦公墓地及有关问题》，《文物》2000年第5期；梁云、田亚岐：《试论雍城秦公陵园的墓主及葬制》，《考古与文物》2015年第4期。

图 4-23　胡人及其骆驼商队俑，唐，陕西历史博物馆藏

往骆驼的嘶鸣声以及商人们的吆喝声此起彼伏、络绎不绝，那种声势浩大的场面让人不禁感慨唐代大都市的繁华与荣耀。

二、早期的骆驼俑

　　唐代的胡人俑与汉代画像石中的乐舞百戏同样表现了胡人的形象特征，而胡人与骆驼则是唐代非常吸引人也有故事情节的一对组合。骆驼俑是从西汉张骞凿空西域开始，被当作奇畜被引进中原地区。这件汉代的灰陶骆驼造型是双峰驼（见图 4-24-1），产自我国及中亚细亚地区。中原地区最早的骆驼发现于西汉昭帝平陵的陪葬坑，33 具骆驼[①]与牛、马共同陪葬于 2 号坑中；此外其他的陪葬坑中也发现有骆驼以及木质骆驼俑的情况。[②] 这么大规模的骆驼陪葬还是第一次被发现，也说明西汉的帝王已经将骆驼视为生活中重要的牲畜，因为骆驼生性温顺，能够负重致远，善于在沙漠中行走，是丝绸之路上重要的运输工具。有可能这些骆驼是西域进贡，统治者将它豢养在上林苑中，供贵族欣赏与乘骑。此外 1996 年在新疆吐鲁番交河故城沟北墓也出土了 2 件汉代的骆驼形金牌饰。该牌饰以金箔模压、锤揲而成，呈卧姿，双

① 　李明等：《巨形动物陪葬少年天子——初探汉平陵从葬坑》，《文物天地》2002 年第 1 期。
② 　岳起等：《西汉昭帝平陵钻探调查简报》，《考古与文物》2007 年第 5 期。

图 4-24　1.灰陶立驼，汉，1982年陕西省西安市沙坡村砖瓦厂汉墓出土，西安博物院藏；2.彩绘陶载物骆驼，西魏，1984年陕西省咸阳胡家沟侯义墓出土，陕西历史博物馆藏；3.灰陶载物骆驼，北朝，陕西历史博物馆藏；4.彩绘陶载物跪驼，北周，陕西历史博物馆藏 [①]

峰。骆驼的嘴、峰和腿部有用以铆合的小孔 。[②] 金牌饰是草原地区经常使用的装饰，一般塑造的是草原地区常见的马、羊等动物造型。能使用黄金打造骆驼牌饰，证明早在汉代，骆驼在西域就已经非常珍贵。西汉时期的骆驼俑发现很少，造型比较僵硬，灰陶质地并没有上色。魏晋之后的骆驼俑的表现内容更加丰富，驼背上经常塑造用于运输的驮囊和各种物资。如图4-24-2这件彩绘陶载物骆驼，驼背上放置一块方形垫板，驮着一大束丝绸，说明了魏晋以来中原地区的骆驼胡人商队逐渐增多，他们日益成为中亚、西域与中原地区物资交流的重要载体，因此也逐渐出现在俑的造型内容中，到了唐代造就了著名的三彩骆驼俑。

三、胡人骆驼俑的角色

　　来自四面八方的入华商人，民族复杂。粟特人是其中数量最多也是最活跃的民族，他们在丝路上东奔西走，出现于公元初年的中国东汉时期、帕提

① 图4-24、图4-25采自国家文物局：《丝绸之路》，文物出版社2014年版，第132—134、139页。

② 深圳博物馆：《丝路遗韵——新疆出土文物展图录》，文物出版社2011年版，第63页。

亚波斯和大秦罗马帝国的欧洲。以撒马尔罕为都城的粟特九姓胡人，在公元313年前后纷纷移居到西域三十六国、河西走廊和西晋的洛阳长安。[①] "汉唐之间，也就是公元3世纪到8世纪之间，由于粟特地区政治时局的动荡和战争，同时也因为商业利益的驱使……粟特人陆续由丝绸之路大规模地东行，经商贸易。"[②] 这些粟特商人在500多年间跋山涉水，不畏艰难险阻，将亚欧大陆上的物资进行交换，从中获取高额的利润。公元7—8世纪他们终于翻越高加索山脉，打通了中亚与欧洲的道路，从此，粟特人遍布丝绸之路沿线的各个国家。"粟特的塞咩列草原，放眼尽是粟特移民城池。"[③] 当时包括突厥、花剌子模、大夏国、拔汗那等地钱币中都有粟特铭文，这也证明了粟特人在当时各个国家政治与经济中的重要地位。实际上我们看到的商队包含多种民族，在当时的中国境内也出土了西安北周安伽墓、山西隋代虞弘墓以及唐代史君墓等多个粟特重要人物的墓葬，随葬品均以粟特人的习俗为主，也充分说明了当时中原地区对粟特人的尊重。胡人商队的人员组成除了粟特人之外，还有披头发的突厥人和白匈奴人、高车人、吐火罗（阿富汗）人以及一些作人和奴婢，作人是身份等级低的雇佣劳动者，主要从事赶脚、保镖等工作。

唐俑中的胡人商队，真实地再现了来自不同地域与民族的商人与骆驼百态，这些俑的造型中反映出从西方带来的文化和艺术新风格。特别是很多制作精美的唐俑或者三彩胡人与骆驼俑，均是出自唐代贵族或帝王墓中。2005年河南洛阳新区安国相王孺人唐氏墓中壁画描绘的胡人商队（见图4-25），是唐人对于胡人商队在沙漠中牵骆驼长途跋涉运送物质的真实反映，也充分说明了唐朝统治者对外来民族的高度认可，也成为唐代艺术形式的一个重要组成部分。

① 〔俄〕马尔夏克著，毛铭译:《突厥人、粟特人与娜娜女神》，漓江出版社2016年版，第8页。
② 单海澜:《长安粟特艺术史》，三秦出版社2015年版，第27页。
③ 〔俄〕马尔夏克著，毛铭译:《突厥人、粟特人与娜娜女神》，漓江出版社2016年版，第13页。

图 4-25　胡商牵驼图壁画，唐真宗神龙二年（公元 706 年），2005 年河南洛阳新区安国相王孺人唐氏墓出土，河南省古代艺术馆藏

四、骆驼俑附属造型中表现出的中西文化融合

（一）骆驼俑与胡人乐舞

骆驼俑是在中西方交流中产生的，因此这类作品本身代表了不同文化的碰撞。在骆驼俑的驼背上，除了塑造与之相匹配的胡人形象以及所驮货物之外，唐人工匠还将中国本土的人物形象与西域来的胡人乐手造型进行融合，组合出新的艺术形象，焕发出新的魅力。

陕西历史博物馆收藏着一件三彩载乐骆驼俑（见图 4-26），骆驼昂首直立于长方形座上，扬颈张口嘶鸣状。唐代的艺术家用浪漫的手法将舞台设置在驼背上的装饰有菱形格三彩图案的坐毯之上，7 名身着唐服的男乐手各持笙、琵琶、排箫、拍板、箜篌、笛、萧正在演奏，面朝外，盘腿而坐，中间站立一微胖女子正在歌唱。乐手和歌者均身穿圆领长袍，面部较为饱满，五官较平，女歌者发式为典型的倭堕髻。从这些人着装和面貌特征分析，应该都是唐代本土人士。但是乐手的头饰非常奇特，每个人的头顶前额处都有一个大圆球的装饰，乐手的这种头部装束叫作"皂丝布头巾"，是当时西域的龟兹、疏勒、康国、安国等国乐工的服饰特点。无独有偶，1957 年陕西省西安市鲜于庭诲墓出土的、

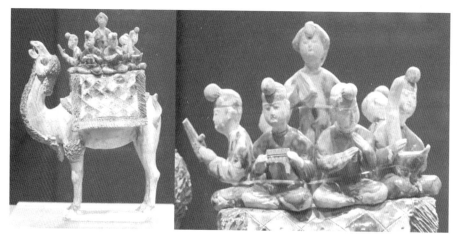

图 4-26　三彩载乐骆驼俑及其局部，唐，陕西历史博物馆藏

现藏中国国家博物馆的另一件唐三彩釉陶载乐骆驼俑（见图 4-27）造型，与之前的一件非常类似，都是扬颈且身材魁梧的骆驼载着一队乐工演奏的场景，包括 5 个汉人、胡人成年男子。中间一个胡人在跳舞，其余 4 人围坐演奏。从他们手拿的乐器来看，应该是一人拨奏琵琶，一人吹筚篥，二人击鼓。从其中部分人的服饰——开襟领、分腿裤子、皮靴等以及高鼻深目、蓄大胡须等特征来看，表演者以西域胡人为主。这件俑应该是长安乐舞百戏杂技中的一个节目的再现，这种杂技挑选骆驼时非常严格，身高一般要在 2 米左右，因此看起来比普通骆驼要高大许多，同时对于乐手的专业素质有更高的要求，需要专门训练。这两件骆驼乐舞俑整体构思相似，但是具体的形象特征又有很大差别。

《旧唐书·志第九·音乐二》中记载："龟兹乐，工人皂丝布头巾，绯丝布袍，锦袖，绯布袴。舞者四人，红抹额，绯袄，白袴帑，乌皮靴。乐用竖箜篌一，琵琶一，五弦琵琶一，笙一，横笛一，箫一，筚篥一，毛员鼓一，都昙鼓一，答腊鼓一，腰鼓一，羯鼓一，鸡娄鼓一，铜钹一，贝一。毛员鼓今亡。疏勒乐，工人皂丝布头巾，白丝布袴，锦襟褾。舞二人，白袄，锦袖，赤皮靴，赤皮带。乐用竖箜篌、琵琶、五弦琵琶、横笛、箫、筚篥、答腊鼓、腰鼓、羯鼓、鸡娄鼓。康国乐，工人皂丝布头巾，绯丝布袍，锦领。舞二人，绯袄，锦领袖，绿绫浑裆袴，赤皮靴，白袴帑。舞急转如风，俗谓之'胡旋'。乐用笛

二，正鼓一，和鼓一，铜钹一。安国乐，工人皂丝布头巾，锦褾领，紫袖袴。舞二人，紫袄，白袴帑，赤皮靴。乐用琵琶、五弦琵琶、竖箜篌、箫、横笛、笙、箫、正鼓、和鼓、铜钹、箜篌。五弦琵琶今亡。"[①]

由文献可知，陕西历史博物馆所藏的这件三彩载乐骆驼俑有些部分借鉴了胡人中的"西戎之乐"[②]以及来自西域胡人长安乐舞百戏中的表现形式。乐工的服饰保持唐朝人的传统圆领长袍，女歌者的发髻仍然是唐朝妇女经典的倭堕髻，而男乐工头部的装束

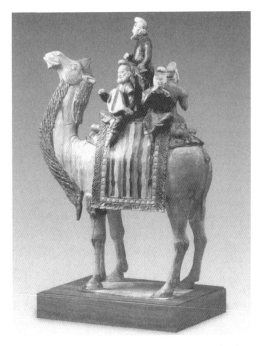

图 4-27　三彩釉陶载乐骆驼俑，唐，1957 年陕西省西安市鲜于庭诲墓出土，中国国家博物馆藏[③]

与使用的乐器的确受到了西域音乐的影响，皂丝布头巾与唐代的服饰结合得很巧妙。乐器主要以管乐和弦乐为主，没有出现鼓。1982 年 6 月甘肃省天水市发现了一座隋唐屏风石棺床墓，墓葬中除了最主要的石棺床之外，还有 5 件乐伎俑随葬（见图 4-28）。这些俑的装束为"头戴束发冠，身着圆领紧袖左衽绯衣，两肩垂带交叉飘起，从左到右为执笙俑、执铜钹俑，弹半梨形曲项琵琶俑、吹洞箫俑、手击腰鼓俑，另一乐伎双手弹奏竖箜篌"[④]。这几件乐伎俑的人面部高鼻深目，虽然也穿着圆领服饰，但显然是左边开襟，并且衣服紧窄，与三彩载乐骆驼俑的乐伎人物特征有很大区别。可以推测的是，唐代的乐伎造型是对胡人乐队的借鉴与融合，加上唐代特有的三彩釉形式和来自西域商队的骆驼，该作

①　[后晋] 刘昫等：《旧唐书》卷二十九，音乐志二，中华书局 1975 年版，第 1071 页。

②　《旧唐书》中将高昌乐、龟兹月、疏勒乐、康国乐与安国乐统称为"西戎之乐"。

③　图片采自《中国国家博物馆馆刊》，2015 年第 3 期。

④　张卉英：《天水市发现隋唐屏风石棺床墓》，《考古》1992 年第 1 期。

品体现了一种复杂的民族交融的艺术形式。《旧唐书·志第九·音乐二》中同样记载了西域各民族齐聚长安的盛况："周武帝聘虏女为后，西域诸国来媵，于是龟兹、疏勒、安国、康国之乐，大聚长安。"[①] 政治的驱使带动了文化与艺术的交融，最终体现在骆驼俑的造型中。不得不说的是，三彩载乐骆驼俑是一件既写实又浪漫的唐三彩作品，它真实地再现了唐人借鉴胡人乐队的装扮与音乐形式，又以一种超乎现实的浪漫形式表达，堪称中西文化融合的经典之作。

图4-28　甘肃省天水市隋唐屏风石棺床墓出土的5件乐伎俑[②]

（二）驼囊模印图像表现出的中西合璧

驼囊是骆驼俑载物造型中经常出现的附属品，它是驼队运送物资的重要工具。魏晋南北朝时期的骆驼俑与驼囊均非常朴素，几乎没有装饰，鼓鼓囊囊地搭在驼峰间（见图4-29）。隋唐之后的驼囊内容就丰富了许多。首先骆驼的总体塑造更加饱满细致，三彩釉色工艺装饰之后就更加精美。驼囊往往与胡瓶、成束的丝织品、胡人乐器搭配在一起，作为驼背上最主要的组成部分。隋代之后的工匠们在驼囊上用模印的手法制作出更特殊的纹饰或者故事情节，这些图案直接反映了骆驼作为交通工具的同时，也把西方的文化带到中原地区。比如在出土的唐代骆驼俑驼囊上发现的古希腊神话故事中的"酒神狄俄尼索斯及其乐队随从"的图像和兽面驼囊，是值得我们研究的。

① ［后晋］刘昫等:《旧唐书》卷二十九，音乐志二，中华书局1975年版，第1069页。
② 图片采自张卉英:《天水市发现隋唐屏风石棺床墓》,《考古》1992年第1期。

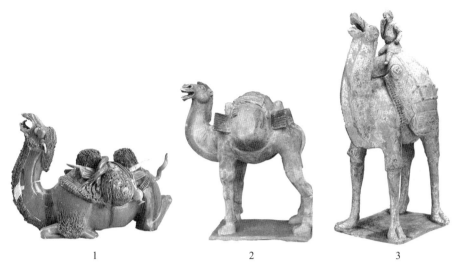

图 4-29　1.三彩釉陶载物跪驼俑，唐，2002 年陕西省西安市长安区郭杜乡唐墓 M31 出土，西安博物院藏；2.彩绘载物骆驼，唐显庆二年（公元 657 年），1972 年陕西省礼泉县烟霞镇马寨村长士贵墓出土，昭陵博物馆藏；3.彩绘陶骑驼俑，隋，1980 年山西省太原市斛律彻墓出土，山西博物院藏 ①

　　"西勒诺斯（Silenus）及其乐队随从"的模印图案在西安茅坡村 M21、长安隋代张綝夫妇合葬墓、咸阳北杜村 M11 出土的数件驮囊残块以及美国大都会艺术博物馆中均有保存，此外还有海外私人收藏的同类造型数件（见图 4-30、图 4-31）。笔者已针对此类型的模印图案做过详细论述并发表。经过论证笔者认为，隋墓骆驼模印图像的原型正是古希腊神话中酒神队伍的宴饮、舞蹈、演奏之中的场景，其养父西勒诺斯醉酒后被两位随从搀扶的片段。我们在继承古希腊传统古罗马雕塑中，多次发现与该幅画面类似的图像。如图 4-32 所示梵蒂冈博物馆中收藏的石雕作品多处表现了该场面：圆柱形的石雕上连续性地雕刻了一周西勒诺斯醉酒被周边随从搀扶的场面，拿着手杖的酒神狄俄尼索斯醉酒被搀扶的场面，随从的姿态有的为杀猪烹饪，有的为演奏乐器。这件作品内容十分完整，也充分说明了西勒诺斯与酒神狄俄尼索斯在故事情节中是独立的，虽然他们都有醉酒的情形，但是在形象、年龄与装束上有巨大的差别。

① 图片采自国家文物局：《丝绸之路》，文物出版社 2014 年版，第 131、138、142 页。

图 4-30　西安茅坡村 M21 出土的骆驼俑及左侧驼囊特写，隋，陕西省考古研究院藏

图 4-31　骆驼俑及左侧驼囊特写，唐，美国大都会艺术博物馆藏

图 4-32　西勒诺斯及其乐队组合石雕图案，古罗马，公元 2 世纪，梵蒂冈博物馆藏

在中国出土的隋代骆驼俑驼囊图案与古罗马雕刻图案有高度的相似性：人物的年龄、形态和西勒诺斯的服饰都很接近，唯独不同的是随从们的服饰以及周围环境。在古希腊和罗马的造型中，随从中一部分是长着羊蹄的萨特人，多数是正常的裸体表现。这种差异性是经过了诸多的转述与模仿，原型中代表的精神内涵可能已经发生变化，该图像也按照墓主人意愿及当地流行的纹饰重新组合。此时的西勒诺斯被加上了基督教和佛教塑像中的背光，而他的随从也从萨特人和裸体的希腊人或罗马人转变为着衣的印度人或波斯人。尽管如此，我们仍然能从现有的"醉拂林"中体会到古希腊神话人物的特征。[①]这种组合的图案构成比较复杂，人物和场景中的任何一个元素都有可能受多种文化的影响，更何况它的源头是来自远在地中海北岸的古希腊。经过地中海周边地域、西亚、中亚和唐代时的西域，然后才来到中原地区，从图像本身可以看到希腊、粟特、印度等多种文化的交融现象。这种模印图像传入中原地区之后，其核心思想和表达形式已经发生了变化，唐代工匠应该并不清楚其中的含义，却做成模具并且批量生产，大量被陪葬在唐代中原人的墓葬中。这充分说明了唐人不仅可以接受这种有着异域风情的纹饰图案，还把它作为当时流行元素的一部分，与中原地区的文化融合为一体。

另外一种在驼囊上模印的图案并非人物组合，而是把整个驼囊做成面目狰狞的兽面造型，很多资料中将其称为"虎头"，主要出现在唐中期三彩釉陶骆驼俑上。比起上文中的人物组合模印图案，这些兽面驼囊制作与骆驼整体造型更加精美和完整，三彩釉自由、流淌和垂滴的效果渲染了驼囊的形状，给兽面增添了更真实、灵活而神秘的气息。唐代三彩骆驼俑中发现的多件兽面驼囊有很大的相似性，就是一个单独的兽面，造型很像西域进贡的狮子：面目狰狞，眼睛凸起，有的龇牙，似乎还长着长长的毛发和胡须，有一对长耳朵，嘴巴有点地包天，又像哈巴狗（见图4-34）。这样的装饰在唐中代墓葬中发现多件：陕西西安唐代裴氏小娘子墓出土的兽面驼囊的骆驼俑[②]（见图4-35）、

─────────────

① 常艳：《西安隋墓出土骆驼俑驼囊模印图像的再认识》，《南京艺术学院学报》（美术与设计版）2019年第3期。

② 李秀兰、卢桂兰：《唐裴氏小娘子墓出土文物》，《文博》1993年第1期。

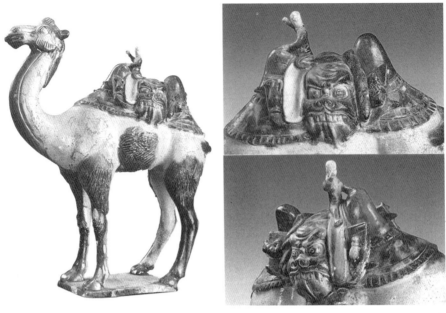

图 4-33　三彩釉陶载人骆驼及驮囊局部，1965 年河南省洛阳关林 59 号唐墓出土，洛阳博物馆藏[①]

　　　　1　　　　　　　　　　　　2　　　　　　　　　　　　3

图 4-34　1.三彩釉陶骆驼俑驮囊局部，唐，1983 年陕西省西安机械化养鸡场出土，西安博物院藏；[②] 2.三彩载物骆驼俑驮囊局部，唐，1959 年陕西省西安市西郊中堡村唐墓出土，陕西历史博物馆藏；[③] 3.三彩釉陶骆驼俑驮囊局部，陕西历史博物馆藏

① 图片采自国家文物局：《丝绸之路》，文物出版社 2014 年版，第 136—137 页。

② 同上注，第 140 页。

③ 图片采自中国陶瓷全集编辑委员会：《中国陶瓷全集 6·唐－五代》，上海人民美术出版社 2000 年版，图 112。

陕西长武县唐代张臣合墓发现的一件陶俑骆驼背上的描金"虎形包囊"①、陕西西安市唐代独孤思贞墓壁龛出土的大型驼俑（见图 4-36）②、西安中堡村唐墓驼俑③（见图 4-34-2）上均有类似的装饰。这种装饰图案也发现于河南洛阳龙门安菩夫妇墓峰间搭兽面驮囊④、关林唐墓驼俑（见图 4-33）等。

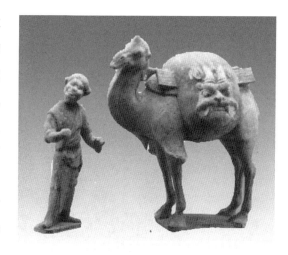

图 4-35 裴氏小娘子墓出土胡人与骆驼俑兽面模印图像，唐，西安碑林博物馆藏

驼背上出现这样的造型不禁让人产生疑问，为什么唐代之前的骆驼俑均没有出现此类形象，而唐代之后的三彩俑上却大量发现？更值得一提的是，图 4-33 中兽面驮囊旁之前经常使用西方来的"执壶"被唐代的"凤首壶"代替，而骑乘骆驼的由之前的胡人改成了汉人模样。这种组合比魏晋南北朝时期的骆驼俑图案更加彰显了唐代中原地区的特点。汉人代替了胡人坐在驼背上，凤首壶代替了执壶，兽面驮囊代替了古希腊的酒神图像……关于兽面驮囊的认定问题，有多位专家进行了研究。据姜伯勤先生考证，认为这是一种盛于皮囊中的祆神。⑤祆神是祆教崇拜的神，祆教也被称为拜火教，由波斯人琐罗亚斯德所创立。学者程义认为，兽面驮囊在安史之乱后逐渐消失，是与安史之乱后人们对胡人的反感有关。此外，唐会昌五年（845 年）武宗排佛时，祆教也受牵连，祆祠被拆毁，祭司被

① 刘双智：《陕西长武郭村唐墓》，《文物》2004 年第 2 期。

② 中国社会科学院考古研究所：《唐长安城郊隋唐墓》，文物出版社 1980 年版，图版 35。

③ 陕西省文物管理委员会：《西安西郊中堡村唐墓清理简报》，《考古》1960 年第 3 期。

④ 赵振华、朱亮：《洛阳龙门唐安菩夫妇墓》，《中原文物》1982 年第 3 期。

⑤ 姜伯勤：《中国祆教艺术史研究》，生活·读书·新知三联书店 2004 年版，第 225—236 页。

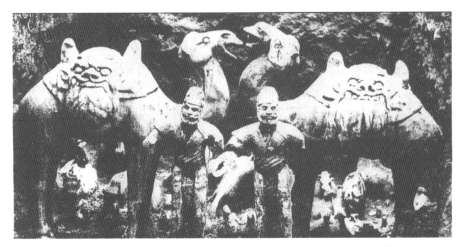

图 4-36　独孤思贞墓壁龛出土的大型驼俑兽面模印图像，唐，西安碑林博物馆藏①

勒令还俗，祆教受到严重打击。②雷吉纳·可耐尔等学者认为，兽面驼囊的真实造型是中亚地区虎等猛兽的整个剥皮制成的皮囊，因此是动物外形的真实反映。③也有的学者认为："整个兽面纹的形象，尖角、獠牙与北魏至隋唐墓葬中的镇墓兽形象类似，如新疆阿斯塔那墓出土的镇墓兽。"④齐东方认为："驼囊上的怪兽形象未必是虎，有多种不同的样式。"⑤

　　根据以上现状和学者们的前期研究，可以做以下分析：

　　第一，从我国目前发现驼囊上装饰有兽面图案的骆驼俑情况看，经常与胡人、黑人、波斯执壶、坐毯等来自西方的物品共同出土，并且唐代之前的驼囊模印是有装饰古希腊神话故事图案的，说明在高级别的驼俑驼囊上装饰图案早就有此先例，且与西方的宗教、文化和艺术渊源颇深。

　　第二，虽然目前不能确定所有出土有该模印图像骆驼俑墓葬的确切年代，

①　图片采自程义：《裴氏小娘子墓出土陶俑年代再探讨》，《文博》2007 年第 6 期。

②　程义：《裴氏小娘子墓出土陶俑年代再探讨》，《文博》2007 年第 6 期。

③　Knauer, Elfriede Regina, *The Camel's Load in Life and Death: Iconography and Ideology of Chinese Pottery Figurines from Han to Tang and Their Relevance to Trade along the Silk Routes,* Akanthus Crescens, vol.4. Zurich: Akanthus, 1998.

④　郭颖珊：《丝路贸易的缩影——以汉唐时期骆驼形象为例》，《天水师范学院学报》2017 年第 5 期。

⑤　齐东方：《丝绸之路的象征符号——骆驼》，《故宫博物院院刊》2004 年第 6 期。

但是根据骆驼俑的工艺特征，并与前朝发现相比较，尽管该类型被统称为兽面，不同墓葬出土的兽面驮囊图案还是有很大的差别。比如裴氏小娘子唐墓与独孤思贞墓壁龛出土的兽面均有兽角和獠牙，面相凶猛，这种造型特征显然不是中原地区的特点。而其他墓葬出土的兽角消失，獠牙也逐渐缩小甚至消失，有些造型显然已经世俗化，接近狮子、哈巴狗等动物特征。这说明兽面图像也会随着时代、地域、塑造者的改变而发生变化，模本也有不同的粉本。

图4-37　铺首石墓门，东汉，四川博物院藏

第三，有些学者认为兽面驮囊的真实造型模仿狮、虎等猛兽的整个剥皮制成的皮囊，这个观点是否属实我们不得而知，但是作为来回运输的骆驼，使用动物兽皮制作更加结实耐用的皮囊俑可以理解，如果把一个没有实际功能的兽头挂在驼背上，无疑占用了太大的驼背盛物空间，这显然是不合理的。因此笔者认为驼俑本就是作为明器陪葬，驮囊模印图案既然有古希腊神话的图案，那么在驮囊上塑造有象征意义的兽面也可以说得通，这种图案很有可能只是用在骆驼俑上，它的功能就与镇墓兽一样，有辟邪、镇墓的作用。

第四，上文中有学者认为兽面驮囊的原型来自一种盛于皮囊中的祆神，最早是由波斯人琐罗亚斯德所创立。这种说法是有一定道理的，骆驼俑及其附属物的出现是在汉代与西方物资贸易来往密切之后，西方的元素开始被大量带入中原地区。祆教从南北朝时期传入我国，其信奉的神出现在我国唐代骆驼俑上，从时间来讲是合理的。"骆驼载祆教典籍《阿维斯塔》经之《维斯帕拉德》中同状牛、骏马、苍鹰一样受到称赞，是善神的代表。"[1] 西安北周安伽墓中石

① 陕西省考古研究所:《西安北周安伽墓》，文物出版社2003年版，第17页。

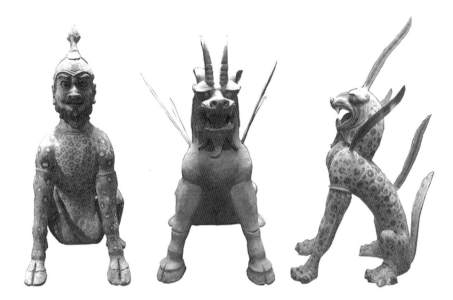

图 4-38　镇墓兽，唐，公元 640—792 年，新疆吐鲁番市阿斯塔那古墓群出土，吐鲁番博物馆藏

门门刻正面装饰有祆教祭祀的场面，正中间就雕刻了三头骆驼（一头面向前，两头分别面朝东、西）踏一硕大的覆莲花基座，骆驼背上背一较小的莲瓣须弥座，座上承大圆盘，盘内置薪燃火，火焰升腾幻化出莲花图案。[①] 可见骆驼形象被祆教奉为祥兽，它除了在丝绸之路上运输的实际作用，在祆教和粟特人的思想中也有着重要的地位。因此魏晋之后出现的骆驼俑不仅写实，还包含了复杂的外来宗教的内涵。那么兽面驮囊与骆驼俑的组合与祆教的发展密不可分。

　　第五，从某些兽面驮囊的造型来看，并不符合中原地区兽面的特征，兽面驮囊的造型有很大的差异性。笔者认为唐人工匠对骆驼俑兽面驮囊的形态做了巨大的改动，或者可以理解为，不同地域的工匠在制作驮囊图案的时候会受到不同文化的影响。就像西安北周安伽墓的艺术形象中包含了粟特人、祆教相关形象、突厥人以及中原人的特点。兽面驮囊有相当一部分也是符合了中原人习惯的表现，且将汉人代替胡人，凤首壶代替波斯胡瓶，这是唐人在吸收外来文化之后又进一步中国化的结果。

① 　陕西省考古研究所：《西安北周安伽墓》，文物出版社 2003 年版，第 16 页。

图4-39 兽面纹方砖，唐，陕西历史博物馆藏

第六，中原地区的兽面纹在中国传统艺术形式中历史悠久，源于当时人们对自然界的原始崇拜。它以较为统一的面貌出现，是在商周时期青铜器鼎、壶等器型中，最有代表性的就是饕餮纹。传说中这是一只贪吃的无嘴怪兽，庄严肃穆还有些阴森恐怖。装饰有兽面纹的青铜器一般是放在太庙中用于祭祀，震慑人心。后来兽面纹作为龙九子之一的"铺首"被使用在建筑的大门上，有辟邪、镇宅的作用。因此汉代墓葬中的墓门上发现大量的雕刻有"兽面"铺首纹的图案，身份更高的墓主人还会使用玉石制的"铺首衔环"。生宅门上铺首衔环的"环"有其实际的作用，就是"抚门""叩门"，达到通知房主人的作用。这种门上的装饰在唐代的瓦当和砖上经常出现（见图4-39），在唐代的墓葬中也经常出现人面、兽面或狮子面的镇墓兽（见图4-37）。笔者认为，唐代工匠在将驼俑形象"汉化"的过程中借鉴了传统的画像石、砖以及镇墓兽的形态特点，因此兽面驮囊同样也有辟邪的精神含义。

汉唐墓葬艺术形式与内容的多元化

第一节 汉画像石（砖）艺术中的外来形象

一、汉代画像石（砖）墓的出现

以棺椁为主体的墓葬形态从商代到汉初一直延续了两千多年，是这一漫长时期墓葬的主要形制。所有的陪葬器物包括陶俑、青铜器、生活用品等均放置在椁室内。由于墓葬的空间狭小，除陪葬的物品、棺椁上描绘绘画以及人殉之外，更多的艺术形式并没有发挥的余地。西汉初期之后，人们对人世有着强烈的依赖感，他们渴望长寿而害怕死亡，因此当时形成了两种观念：一是成仙而升至天堂，在那里人不再遭受压制；二是人性化了的死后世界的概念。① 达到这种目的的行为便是通过各种途径将人世延伸到死后世界使自己得到安慰，对待人死亡之后就像生前时一样，即所谓的"事死如事生"的观念。此外，随着"厚葬"之风以及"举孝廉"制度的推行，汉代的墓葬从竖穴土坑墓逐渐扩大，增加多个"房间"，模仿人间的建筑样式，模仿墓主人生前的辉煌事迹以及陪葬生前侍奉的奴婢和喜爱的艺术品与生活用品等。因此西汉初期出现了中国丧葬历史上另一种主要的墓葬形式——室墓，想要确认墓主人地位和等级，可以看他的墓葬有多少个"耳室"，"耳室"越多，说明等级越高。由此，西汉中期当室墓形制成熟之后，便为画像石墓与壁画墓的高级墓葬形式的形成提供了条件。

① 余英时著，侯旭东等译：《东汉生死观》，上海古籍出版社 2005 年版，第 9 页。

画像石墓从西安中期至东汉晚期持续存在，分布在我国中原地区的山东省全境和江苏北部、河南南阳、新郑、陕西北部、四川等地。关于具体地域的划分，信立祥先生在他的著作中做了详细论述。[①] 由此可知，汉代中原地区的画像石、画像砖墓有着自己完整的认知与内容体系，它的产生与发展均与中原地区的墓葬形制、丧葬观念有密切的关系。

二、汉画像石（砖）中体现的外来形象

汉画像石（砖）表达的内容非常丰富，信立祥先生将其分为六类：第一类是表现墓主人在地下世界日常起居生活场面的画像，一般配置在主室壁面上。第二类是具有辟出不祥、保护墓主人灵魂安宁和尸身安全、象征大吉大利的仙禽神兽和穿璧图等，散布在主室各处。第三类是表现天上世界的诸神图和天象图，都配置在主室顶部。第四类、第五类和第六类分别是表现墓主人升仙愿望的仙界图、与祭祀墓主人活动有关的狩猎图和历史故事画像，都配置在主室侧壁。[②] 由此可知，中原地区画像石上的内容与墓主人生前的生活、汉人神仙方术、谶纬迷信的传统思想有关，它延续了战国时期帛画的内容，在汉代不仅体现在画像石上，也体现在墓室壁画中。

从前文可知，我国中原地区与西方的交流有据可循的最早时间是西周，早期受到北方草原文化影响较多，汉代初期的石刻出现北方地区的匈奴形象较多，比如霍去病墓的马踏匈奴石雕表达的就是汉人战胜匈奴的场面。这种交流到张骞凿空西域之后更加频繁。汉中期逐渐盛行的画像石上的表现内容在传统题材的基础上增添了新鲜的元素。汉画像石中表现的外来形象主要包括了姿态各异的胡人和外来动物，包括骆驼、狮子等，以及早期的佛教形象。

（一）陕北汉画像石中的草原大角动物

草原文化中的大角羊或者大角鹿的造型在我国内蒙古、甘肃、宁夏一带

① 信立祥：《汉代画像石综合研究》，文物出版社 2000 年版，第 1 页。
② 同上注，第 247 页。

　　　　1　　　　　　　　2　　　　　　　　3　　　　　　　　4

图 5-1　1.大角鹿与祥云纹，1981年米脂县官庄征集，米脂县博物馆藏；2.大角羊，1975年绥德县延家岔出土，绥德县博物馆藏；3.大角羊，1975年绥德县延家岔出土，绥德县博物馆藏；4.灵羊，陕西神木大保当汉画像石墓出土[①]

出现较多，特别是内蒙古地区的铜牌饰中大角羊或鹿表现频繁。上文中也提到了陕西神木纳林高兔出土的战国时期大角金神兽，类似造型在境外的俄罗斯以及哈萨克斯坦等地均有发现（具体参见第一章的部分内容）。因此，大角动物类造型在陕北神木、绥德、米脂接近草原地区的画像石中发现。图5-1-1于米脂县官庄征集，画面两侧用竖栏分割，分别雕刻旋缭盘绕的柯枝纹饰。正中为一头挺立远望的鹿，有着长而大的犄角，周围云雾缭绕，云雾间散布着鸟、兽、羽人的形象，俨然一幅仙界的画面。陕北地区接近草原，受到草原游牧民族文化的影响较深，陕北发现的大角兽雕刻有统一的模式，就是被绘于一团祥云之内，似行云流水，整个画面神秘而祥和。鹿与龙、凤在汉代思想中具有引魂升天的作用，相关图案在战国时期的楚墓帛画以及汉代墓室壁画中都有表现。四川的画像砖中经常描绘有仙人骑鹿的场景，引导墓主人升入仙境。

　　1975年绥德县延家岔出土汉墓中的前室西壁左右竖幅图像（见图5-1-2、图5-1-3）使用类似的手法表现了两只大角羊的造型，它们在整幅画面中也被塑造成灵兽。这两幅画面更为清晰地反映了在大角羊的周边，还有青龙、白

[①]　图5-1-1、图5-1-2、图5-1-3采自李林等：《陕北汉代画像石》，陕西人民出版社1995年版，第151、247、248页；图5-1-4采自陕西省考古研究所：《陕西神木大保当汉彩绘画像石》，重庆出版社2000年版。

虎、朱雀、玄武这四神的图案，以及玉兔、蟾蜍、仙鹤等多种动物形象。这些瑞兽在汉代的图像中经常与西王母组合在一起，体现了汉代神仙瑞兽的思想。但是将大角羊或者鹿与此类祥瑞图案放在一起，只有在陕北画像石中才有体现而其他地域未见。陕西神木大保当汉画像石墓出土的灵羊图案（见图5-1-4）则与其他几幅不同，它被刻画在墓门的门框最顶部，表现非常简洁，但仍然能看出被祥云笼罩的仙境场面。公羊在古代埃及神庙中被奉为神灵，制作成大型石雕，而在汉代也同样被看作吉祥的灵兽。

上文中提到过卷云纹的庞大兽角造型是西亚、中亚以及中国北方游牧民族中常见的造型，也被称为夸张重复兽角。在图5-1-2和图5-1-3中可以明显地分辨出神兽长了双翼，可见当时的陕北地区画像石图像的创作融合了草原游牧民族的文化特征，这种特征可以上溯到更早更接近黑海北岸的斯基泰文化，与北方青铜牌饰中的大角兽密不可分。"由于斯基泰族群有很多部落，其旁支繁杂。他们又以独特的游牧方式，用经济贸易的交往方式，穿过辽阔的、没有国界的草原谷地，把中国、印度、波斯、希腊四个文化圈连接起来。"[1]陕北和山西西部地区在汉代是边塞地区，被称为"上郡"，与广阔的草原民族联系紧密，中原统治者会派遣官吏去驻守边塞，因此也将中原地区的思想及墓葬传统带入陕北。有趣的是在陕北汉画像石中，工匠表现了大量的草原狩猎的场面，并将草原游牧民族的特点与汉代中原地区的神仙思想融合，碰撞出灿烂的火花与新的生命。

（二）汉画像石中的胡兵与胡人门吏

汉画中的胡人形象包括北方游牧民族狩猎的胡人；汉代乐舞百戏中表演的胡人以及作为汉人奴仆劳作的胡人。这些胡人在西汉早期主要是来自北方善于骑射的匈奴，到张骞通西域的西汉中期之后主要是来自西域和中亚的胡商和到中原地区卖艺挣钱的胡人乐伎和杂技艺人，因此人物的体态和样貌特征不同。郑红莉认为："陕北汉代画像石中出现的胡人形象大致可以归为胡商、胡兵、胡奴（随侍、门吏）、杂耍艺人、羽人五大类，其中胡奴出现最

[1]　赵咏维、王英:《外来文化对汉画像石图像内容的影响》,《安徽文学》2010年第7期。

图 5-2　1. 胡人牵马图，绥德县四十铺画像石墓门横额，绥德县博物馆藏；2. 胡人骑射图，1971 年 4 月出土米脂县官庄画像石，西安碑林博物馆藏；3. 胡人骑射图，陕西神木大保当汉墓出土[①]

多，这或许与其地处边郡，战事频发，战后俘虏转化为奴仆有关。"[②] 在西汉早期，就有匈奴人跑到汉朝去，汉景帝时期有许多匈奴王归附汉朝，汉朝为他们封侯，这在《史记·孝景本纪》及《惠景间侯者年表》中都有记载。大批匈奴人归附汉朝，则是在汉武帝、宣帝时期。武帝元狩二年（公元前 121 年）秋，驻牧于今甘肃河西走廊一带的浑邪王杀休屠王，并将其众共 4 万余人归汉，汉封他为漯阴侯，并于缘边五郡故塞外设置 5 个"属国"安置他的部众。归附汉朝的匈奴人都得到优待，等级高的上层人物都被封侯，另外一部分上层人物被吸收在属国的机构中，担任各级的军官职。[③] 可见早在汉代中期匈奴人就已经大规模融入汉人的生活中，并在官场担任职务，因此汉画像石中的胡人骑士与汉人在一起共事的表达是对现实生活的反映。画像石中刻画战争中胡人骑射、牵马的场景比比皆是。如绥德县四十铺出土的墓门门额上刻画的胡人（见图 5-2-1）身着长袍长靴，长发飘散，左手拿着缰绳，右手拿着缰绳牵马。这种装扮以及牵马的姿态有可能是突厥人的形象。图 5-2-2 和图 5-2-3 中的胡人骑在马背上奔腾，拉弓射箭，英姿飒爽，真实再

① 图 5-2-1、图 5-2-2 采自李林等：《陕北汉代画像石》，陕西人民出版社 1995 年版，第 20、105 页；图 5-2-3 采自陕西省考古研究所：《陕西神木大保当汉彩绘画像石》，重庆出版社 2000 年版，图 151。

② 郑红莉：《陕北汉代画像石中的"胡人"形象》，《中原文物》2018 年第 4 期。

③ ［汉］班固撰，［唐］颜师古注：《汉书》，卷六《武帝纪》，中华书局 2016 年版；［汉］司马迁：《史记》卷二十《建元以来侯者年表》及《卫将军骠骑列传》，中华书局 2014 年版。

图 5-3 胡汉交战图拓片，山东沂南北寨汉画像石墓墓门门楣画像，东汉①

现了草原上游牧民族的生活。

胡人骑马以及引导的画像石图像不仅在我国的陕北有出土，还发现于山东、河南、四川等地。山东沂南北寨汉画像石墓墓门门楣中的胡汉交战图画像石是一件能充分代表汉画像石战争场景的精品（见图 5-3）。画面的中心是一座桥，胡汉的军队以桥为分界线开战。汉人军队首领乘着马车，士兵以持盾牌和剑以及斧为主；胡人尖帽高鼻，首领骑马，士兵穿越山脉，拉弓射箭，欲阻挡汉军过桥，展开激烈的战斗。画像上汉军显然占有优势，最前方的胡人或身首异处，或跪地投降，汉军的步卒差不多已经完全通过桥梁，双方在桥上交战，桥下也有人捕鱼。关于胡汉交战内容的画像石，在山东的汉墓或祠堂出土多件，已经形成了统一的模式，如山东邹城市郭里乡高李村出土东汉晚期画像石②、山东省苍山县向城镇前姚村出土东汉画像石③等，这些大规模的胡人与汉人交战的场面成为东汉晚期的程式化表现。信立祥分析这种形式想表达的不仅是汉人的现实生活场景，更代表着深刻的含义。他认为画面上的桥代表的是幽明两界的分界线和通路，桥上交战图表现的是墓主人率领军队，冲破守桥冥军的阻拦，赶赴祠堂接受祭祀的场面。之所以把胡人看成"冥军"，是因为两汉时期的古人会将北方世界理解成北方的幽暗之地，而胡人来自北方。④这种分析和判断是否正确，我们还需进一步考证，但是从这些胡人骑射、胡汉征战的画面中，可以得知在东

① 图片采自王煜：《"车马出行——胡人"画像试探——兼谈汉代丧葬艺术中胡人形象的意义》，《考古与文物》2012 年第 1 期。

② 胡新立等：《山东邹城高李村汉画像石墓》，《文物》1994 年第 6 期。

③ 中国画像石全集编辑委员会：《中国画像石全集·1》，河南美术出版社、山东美术出版社 2000 年版，第 117 页。

④ 参见信立祥：《汉代画像石综合研究》，文物出版社 2000 年版，第 333 页。

图5-4 1.朱雀,门神,铺首衔环,东汉,河南方城城关出土,南阳汉画馆藏;2.朱雀,武士,铺首衔环,东汉,河南方城县城关镇一号汉墓出土,南阳汉画馆藏;3.朱雀,铺首衔环,力士,东汉,南阳市环城王乡出土[①]

图5-5 拥彗、执笏门吏,东汉,河南南阳汉墓出土[②]

汉时期有胡人形象的画像石图像越来越多,甚至是大规模成群出现,说明在汉人的生活中这些异域的游牧民族已经占了重要的部分,也已经成为汉代美术中的重要表现内容。

汉代西王母等神仙祥瑞组合造像中,胡人形象经常会替代羽人而出现;在墓门上的铺首衔环图像中,汉人门吏也经常被胡人替代。不仅是由于胡人和汉人联系密切,更重要的原因是胡人的形象更加神秘,更适合使用在未知的世界中。河南方城县汉墓出土的画像石墓门雕刻(见图5-4),与朱雀、铺首衔环组合的汉人门吏,被胡人形象的武士替代。门吏在汉画像石的表现中经常出现,一般是汉人装扮,持斧、戟、彗或者笏。从手持物来看,斧和戟有抵御外来入侵的作用;彗指的是扫把,《左传·昭公十七年》中有"彗所以除旧布新也"的意思;笏指的是汉代官员与官服一套的行头,起初是为了记录,后来作为代表身份的礼仪用具。胡人形象身材魁梧,体型矫健,作为门吏,持斧和

① 图5-4-1、图5-4-2采自中国美术全集编辑委员会:《中国美术全集·绘画编18画像石画像砖》,上海人民美术出版社1988年版,第132页,图169、167;图5-4-3采自王建中、闪修山:《南阳两汉画像石》,文物出版社1990年,插图229。

② 图片采自王建中、闪修山:《南阳两汉画像石》,文物出版社1990年版,插图59、60、61。

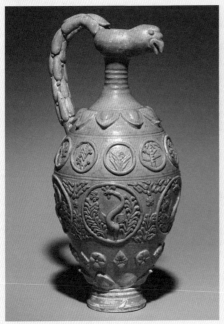

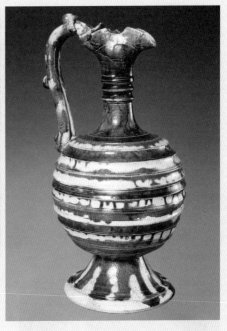

绿釉陶鸟首壶 唐代
美国克利夫兰艺术博物馆藏

三彩凤首壶 唐代
美国克利夫兰艺术博物馆藏

青铜鎏金虎噬羊形器座 春秋
甘肃省博物馆藏

镀金银杯 中亚 公元 8 世纪初
美国克利夫兰艺术博物馆藏

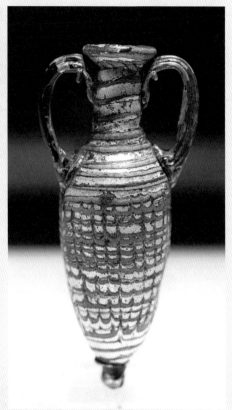

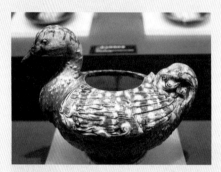

三彩鸭尊 唐代
陕西唐三彩艺术博物馆藏

双耳琉璃尖底瓶 东地中海地区 公元前 3—公元前 1 世纪
私人收藏

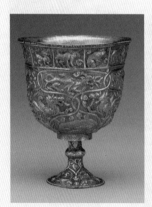

十二生肖金高脚杯

公元 7—9 世纪
美国大都会艺术博物馆藏

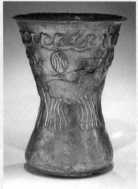

装饰有格里芬的银杯 色雷斯

公元前 4 世纪
美国大都会艺术博物馆藏

红绘风格康斯塔罗陶杯

雅典画家坎哈罗斯创作 约公元前 420 年
希腊国家考古博物馆藏

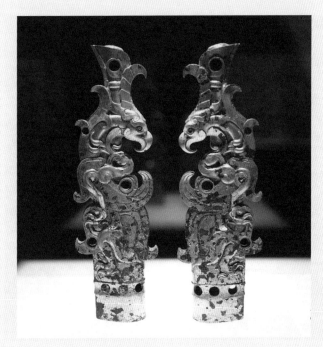

嵌眼纹玻璃鎏金神兽形青铜饰件 秦代

西安博物院藏

蛇座凤鸟鼓架 战国

美国克利夫兰艺术博物馆藏

瓦伦西亚工厂制作的陶器 15世纪中叶

意大利那不勒斯卡波迪蒙特美术馆藏

穆德哈尔陶器

西班牙国家考古博物馆藏

十二眼琉璃珠串 古埃及托勒密晚期
美国大都会艺术博物馆藏

绿松石项饰 古埃及第十二王朝
美国大都会艺术博物馆藏

罗纹装饰琉璃碗 东地中海地区 公元前 1—公元 1 世纪
私人收藏

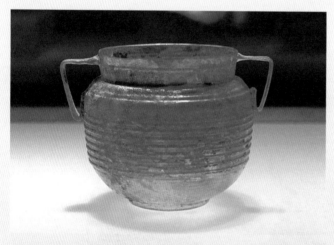

双耳广口琉璃瓶
东地中海地区
公元前 1—公元 1 世纪
私人收藏

双耳绿釉陶杯
古罗马
美国克利夫兰艺术博物馆藏

陶灶台羽人喂龙图案 西汉
美国克利夫兰艺术博物馆藏

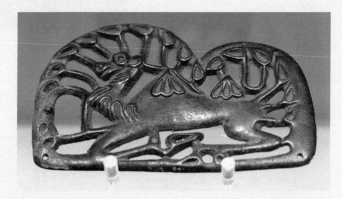

骆驼纹青铜牌饰 春秋战国
内蒙古鄂尔多斯博物馆藏

羊毛挂毯碎片图案 埃及 公元8—9世纪
美国大都会艺术博物馆藏

玛瑙、绿松石、费昂斯项链
埃及古王国时期
希腊国家考古博物馆藏

镶嵌宝石的龙与神祇金饰 公元 25—50 年
阿富汗国家博物馆藏

埃及阿苏特珠宝 公元 3—6 世纪
德国柏林旧博物馆藏

载显然是为了抵御外来入侵。而在河南方城县扬集乡出土的胡奴门（见图5-6）上刻画像，门吏深目高鼻，左手持斧、右手持彗，并且刻有"胡奴门"的汉字，这显然是胡人无疑。这件作品也能充分证明汉代中原地区确实是将胡人奴隶作为门吏使用，这也是胡人在汉代人生活中的真实反映。

图5-6 胡奴门，东汉，河南方城县扬集乡出土③

（三）汉画像石中的胡人与百戏

百戏也被称为称"曼衍之戏""角抵戏"，是包括乐舞、角抵、杂技、幻术、俳优戏谑、假扮人物动物等演艺内容在内的综合性表演。① 汉代的乐舞百戏内容丰富，从汉代统治者到平民百姓都非常喜爱。《汉书》中描绘汉武帝在元封三年（公元前108年）春天"作角抵戏，三百里内皆来观"；元封六年（公元前105年）夏季，汉武帝再次设百戏，京师民观角抵于上林平乐馆。② 统治者的看重并组织大规模百戏表演也带动了民间百姓对此类娱乐的热情。百戏表演者人数很多，除了汉人表演的舞乐、建鼓等项目之外，其中来自西域的民族擅长乐器、舞蹈、驯兽、杂技等技艺，也成为这部分胡人到中原地区生活的经济来源。因此汉画像石中，胡人百戏也是重要的表现内容。

首先，胡人驯象在画像石中表现较多。河南、陕北、四川、山东等地都出土了有关胡人驯象的画像石（砖）。中原地区虽然自古有"黄河象"，但是后来已经灭绝。汉代中原地区的象多半来自印度，当时称为"身毒"。《后汉书·西域传》载"天竺国，一名身毒，在月氏之东南数千里。乘象而战"④，同时也记

① 李红雨：《汉代的乐舞百戏与游戏》，《中央民族大学学报》2012年第5期。

② ［汉］班固撰，［唐］颜师古注：《汉书》（第一册，卷六）武帝纪第六，中华书局1964年版，第194、198页。

③ 图片采自李立：《汉墓神画研究——神话与神话艺术精神的考察与分析》，上海古籍出版社2004年版，第197页，插图8—10。

④ ［南朝·宋］范晔：《后汉书·西域传》卷七十八，中华书局2016年版，第2921页。

图 5-7 驯象画像, 东汉, 河南南阳①

图 5-8 驯象图, 东汉, 陕西神木大保当汉墓出土②

载了在身毒东南三千多里的东离国人的环境、物种与天竺相同。"男女皆长八尺, 而怯懦。乘象、骆驼、往来邻国。有寇, 乘象以战。"③可见在当时的印度一带人们乘象出行、战争频繁, 而当地人较为怯懦, 经常进贡给大月氏和汉朝。四川汉画像石中发现象的形象很多, 这与四川接近西南一带有密切关系。成都金沙遗址出土大量象牙, 表明早在商晚期至西周, 我国西南地区就与东南亚有密切的关系。图 5-10 中四川新都出土的东汉画像石局部: 一头大象背上有六人乘坐, 每人持一钩。象鼻上立一人, 左手用钩钩住象鼻孔, 右手挥钩作

① 图片采自中国美术全集编辑委员会:《中国美术全集·绘画编 18 画像石画像砖》, 上海人民美术出版社 1988 年版, 第 132 页, 图 160。

② 图片采自陕西省考古研究所:《陕西神木大保当汉彩绘画像石》, 重庆出版社 2000 年版, 图 147。

③ [南朝·宋]范晔:《后汉书·西域传》卷七十八, 中华书局 2016 年版, 第 2922 页。

图 5-9　山东济宁喻屯公社出土画像石局部，东汉 [①]

图 5-10　骆驼击鼓画像砖，东汉，四川新都 [②]

图 5-11　山东济宁墓山 1 号墓前室中层画像局部，济宁市博物馆藏 [③]

舞，有学者认为是驯象图。[④] 而同样的驯象图在河南和陕北都有发现，但是胡

① 　图片采自中国美术全集编辑委员会：《中国画像石全集·山东汉画像石》，山东美术出版社、河南美术出版社 2000 年版，图 24。

② 　图片采自中国美术全集编辑委员会：《中国美术全集·绘画编 18 画像石画像砖》，上海人民美术出版社 1988 年版，第 164 页，图 201。

③ 　图片采自中国美术全集编辑委员会：《中国画像石全集·江苏、安徽、浙江画像石》，山东美术出版社、河南美术出版社 2000 年版，图 118。

④ 　夏忠润：《山东济宁县发现一组汉画像石》，《文物》1983 年第 5 期。

人的样貌差异很大。河南南阳出土的画像石局部（见图 5-7），表现了一个胡人深目高鼻，穿着靴子头戴尖帽，手握带弯钩的棍驯象的场景。胡人与象的比例有很大误差，但是姿态传神。戴尖帽的胡人从西汉到唐代逐渐增多，西域民族中戴尖帽的人应该与塞种人有关。关于尖帽胡人的最早史料这样记载："国王大流士说：'后来，我和军队一起向 Sakā 人进发。于是，他们——戴尖帽的 Sakā 人向我推进。'"① 希罗多德在《历史》中也有关于该民族的记录："属于斯奇提亚人（斯基泰人）的撒卡依人戴着一种高帽子，帽子又直又硬，顶头的地方是尖的……这些人虽是阿米尔吉欧伊·斯奇提亚人，却被称为撒卡依人。"② 余太山分析"公元前 519 年大流士一世所征讨的 Sakā 人在锡尔河以北"③，在今天的哈萨克斯坦境内，而当时汉代的康居、大月氏、乌孙和奄蔡是典型的游牧国家，而乌孙之民也包括了原来的塞种，这与我们看到的哈萨克民族自古就有戴尖帽的服饰习惯吻合。因此汉画像石和陶俑中佩戴尖帽的胡人很有可能就是来自伊犁河一带的乌孙人以及锡尔河北岸的游牧民族，也是属于之前塞人的一支。陕北大保当镇汉墓出土的驯象图，从图中胡人的穿着来看，显然气候较冷，着棉袍、高帽和靴子，左手拿着带钩的驯象工具。同样是驯象，可是胡人装扮与大象的形态却有很大不同。说明虽然大象来自西南的印度等地，但是当时的西域多民族交流频繁，均能掌握驯象的技术。

其次，胡人形象还参与了更多的百戏，比如"跳丸""幻戏"等各种乐舞与杂技。山东、四川等地出土汉画像石（砖）"跳丸""幻戏"表演（见图 5-12 至图 5-13）多件，从表演者样貌看不似中原本土人。《魏列·西戎传》记载"大秦国俗多奇幻，口中出火，自缚自解，跳十二丸巧妙"；《史记·大宛列传》记载"条枝国善眩"，又载安息国曾"以大鸟卵及黎轩善眩人献于汉"，文献中的眩人或幻人应来自黎轩即埃及的亚历山大城。④ 从文献记载上看，远在

① Kent, Roland G., *Old Persian: Grammar. Texts. Lexicon,* American Oriental Society, 1953. 余太山：《塞种史研究》，商务印书馆 2012 年版，第 17 页。

② 〔古希腊〕希罗多德著，王以铸译：《历史》，商务印书馆 1985 年版，第 494 页。

③ 余太山：《塞种史研究》，商务印书馆 2012 年版，第 18 页。

④ 余太山：《两汉魏晋南北朝正史西域传研究》（下册），商务印书馆 2013 年版，第 473 页。

图 5-12　百戏画像石，东汉，1953 年四川羊子山 1 号墓出土，重庆中国三峡博物馆藏[①]

图 5-13　乐舞杂技画像砖，东汉，1972 年四川大邑安仁乡出土，四川博物院藏[②]

地中海东部的大秦国有擅长"幻戏"和"跳丸"的艺人，并且游走于亚欧大陆经商的安息人曾经进献给汉朝相关艺人。在骆驼上敲鼓奏乐（见图 5-10），骆驼与击鼓人的表现均处于动态中，画像石图像刻画活灵活现；山东济宁墓山一号墓出土的画像石局部，胡人在表演建鼓的乐队中展示杂技。通过与汉族

① 图片采自中国美术全集编辑委员会：《中国美术全集·绘画编 18 画像石画像砖》，上海人民美术出版社 1988 年版，图 102。

② 同上注，图 226。

贸易的交流，这些来自西方的民族将他们的文化与艺术形式也带到了中原地区，汉人从中受到启发并将外来的艺术形式融进自己的艺术中，形成了多样而统一的汉代艺术图像。

第二节　汉墓伏羲女娲交尾图像的西传与演变

伏羲女娲图像是汉画系统中重要的表现内容。从汉代中期至东汉晚期中原地区不同地域出土的画像石和壁画中，伏羲女娲图像虽然外形各不相同，数量却非常可观。"20世纪中叶在阿斯塔那、哈拉和卓等地发掘的40多座墓葬中，发现20至30幅伏羲女娲绢、麻布画，仅新疆维吾尔自治区博物馆藏伏羲女娲图达28幅。在国外，斯坦因所得现存英国伦敦，也刊布了几幅伏羲女娲绢画。韩国国立博物馆所藏3幅是日本大谷探险队发现的。美国波士顿艺术博物馆也藏有吐鲁番墓葬伏羲女娲图。"[1] 从发现的具体现状来看，伏羲女娲图像的载体由画像石、壁画到绢画，由东方到西方图像内容的演变是值得研究的。

一、中原地区汉墓的伏羲女娲图像

中原地区汉墓壁画和画像石中伏羲女娲图像与西王母一样，出现非常频繁。山东、四川、陕北、河南等地的汉墓中，伏羲女娲是汉墓神仙内容的重要组成。二人均以人面蛇身出现，以交尾状最常见，伏羲持矩，女娲持规。在上古神话中伏羲和女娲并不是开始就作为夫妻的身份出现。《尚书大传》中记录燧人、伏羲和神农为"三皇"。先秦时期的文献中，有关伏羲和女娲的内容都是单独出现，从未成双入对，也未见二人有所联系。《汉书·古今人表》中记载宓羲也叫太昊帝，"有天下号也"，把他归为最高等级的"上上圣人"，而女娲则以臣属的身份列于伏羲之下，与共工等列为"上中仁人"，颜师古注释

① 刘湘萍：《吐鲁番出土的伏羲女娲图》，《美术观察》2007年第12期。

女娲氏"娲音古蛙，又音瓜"。①《汉书》中关于伏羲和女娲地位的划分，只能得出女娲的地位在伏羲之下，并不能判断二人的实际关系，而在《淮南子》中高诱的注释"女娲，阴帝，佐伏羲治者也"则提出女娲石伏羲的辅佐之臣的意思。东汉泰山太守应劭著《风俗通义》中有关于二人的评议内容："女娲，伏羲之妹，祷神祇，置婚姻，合夫妇也。"该文献提出了伏羲和女娲本是一对兄妹，得到神的指示结为夫妇的故事。这本书中记录了大量的神话异闻，很有可能是将民间传说著录成册，并没有实际的历史传承。但是这种母子、兄妹乱伦的情节与古希腊、罗马的创世神话非常类似。虽然在文献中并没有关于伏羲、女娲夫妻的详细记载，但是在大量出土的汉画中将两位神紧紧联系在一起，"交尾"的形态让人们更加肯定二人的夫妻关系，极有可能是民间对这对神仙的祈愿与幻想，久而久之就在绘画中表达。

中原地区画像石中的图像有着强烈的地域特色，也会随着与之组合内容的不同而变化。山东地区画像石从地下墓葬与地上祠堂都有出土，伏羲女娲图像几乎是与西王母图像并行，经常替代了早期西王母左右"龙虎座"的图像，似乎伏羲女娲交尾的蛇身替代了"龙虎座"。从手持的规和矩替换成了蒲扇，说明二者在此类组合图像中成为西王母的侍从。这类型的图案雕刻精细而复杂，经常与西王母神仙系统中的九尾狐、玉兔捣药、羽人等结合在一起，同时画面中还有描绘墓主人现实生活的车马出行、百戏等场面，似乎形成了加上伏羲女娲的西王母神仙仙境场景。关于三人组合图像的形成原因，陈金文认为西王母信仰是上流阶级宗教信仰的代表，风行于上流社会，它由社会上层向社会下层渗透与传播时，很可能出现了讹传，人们将"西王母"与"羲王母"混成了一体，羲王母是传说中伏羲和女娲的母亲华胥氏。这样在东汉画像石中才会出现由西王母与伏羲、女娲的共同构图，图中的西王母也才有可能雄居于伏羲、女娲中间，表现为凌驾于伏羲、女娲之上的至上神形象。②此外山东画像中，伏羲女娲与铺首衔环图像也经常被组合在一起，铺首衔环是用于宅门上辟邪的神

① ［汉］班固撰，［唐］颜师古注：《汉书·古今人表》卷二十，中华书局1964年版，第863、864页。

② 陈金文：《东汉画像石中西王母与伏羲、女娲共同构图的解读》，《青海社会科学》2011年第1期。

图 5-14　山东地区出土的伏羲女娲画像。1.大郭村西王母伏羲女娲画像，东汉，山东滕县；
2.西户口西王母伏羲女娲画像，东汉，山东滕县；3.白庄伏羲女娲画像，山东临沂[①]

兽，在这些组合中伏羲女娲交尾于环中，有类似辟邪的意思。

　　四川、重庆地区出土的画像砖较多，与山东地区比起来图像简洁独立，人物身体婀娜妖娆，表现方式更自由。该地区出土的伏羲女娲画像有个重要特色，就是手中不仅持有规和矩，还托着日宫和月宫，并且日月在画面中占比较大。图 5-15 中的两幅图像中，伏羲、女娲一只手拿规或者矩，另一只手托日和月，日宫中绘有三足乌，月宫中绘有月桂树与蟾蜍。规和矩代表了天圆和地方，日和月代表阴和阳。这种情况在山东临沂白庄汉墓（见图 5-14-3）以及费县刘家疃汉画像石墓[②]中表现成日、月与伏羲、女娲一体。王煜认为："伏羲、女娲与日、月相结合始于西汉中晚期河南洛阳地区的壁画墓中，之后传播至鲁南苏北、陕北、四川及重庆地区，尤其流行于东汉晚期的四川、重庆地区，伏羲、女娲图像在汉代墓葬中的意义应多与日、月有关。"[③]卜千秋墓是河南洛阳西汉晚期昭宣时期的墓葬，墓顶的平脊斜坡上砌有 20 块画像砖，其中二、三号砖上绘有日宫、伏羲的图像（见图 5-16），日宫中有三足乌；十八、十九、二十号砖上绘有月宫、女娲、彩云。月为一满月，月中有桂树和蟾蜍，

①　图片采自中国美术全集编辑委员会：《中国美术全集·绘画编 18 画像石画像砖》，上海人民美术出版社 1988 年版，图 25、32、39。

②　山东博物馆等：《山东费县刘家疃汉画像石墓发掘简报》，《文物》2018 年第 9 期。

③　王煜：《汉代伏羲、女娲图像研究》，《考古》2018 年第 3 期。

1 2

图 5-15 四川出土伏羲女娲图像。1.伏羲女娲画像，东汉，四川郫县出土；2.伏羲女娲画像砖，东汉，四川崇庆出土 [①]

图 5-16 河南洛阳卜千秋墓伏羲、日宫壁画 [②]

是典型的汉代表达方式。[③] 此类图像不仅仅发现于一座墓葬，从西汉晚期到东汉均有发现，伏羲和女娲的阴阳观念语义更明确。

① 图片采自中国美术全集编辑委员会：《中国美术全集·绘画编 18 画像石画像砖》，上海人民美术出版社 1988 年版，图 94、215。

② 图片采自黄明兰、郭引强：《洛阳汉墓壁画》，文物出版社 1996 年版，第 73 页。

③ 贺西林：《洛阳卜千秋墓墓室壁画的再探讨》，《故宫博物院院刊》2000 年第 6 期。

二、陕北与甘肃的伏羲女娲图像

陕北绥德出土的画像石中伏羲女娲图像主要被刻绘在竖幅门框上，作为墓门的组合图案出现，同样也有固定的模式（见图 5-17）。一对墓门上刻绘铺首衔环、朱雀、青龙等组合，墓门上方的门框上刻绘日、月以及草原动物、带翅膀的神兽等，象征着仙界。而竖幅门框上最醒目的就是伏羲和女娲，分别立于左右两边，双手也没有持规和矩，而是呈作揖状。绥德张家砭出土的一组画像石，伏羲、女娲与门吏共同被刻于门框上（见图 5-17-2），而另两幅则直接以伏羲女娲替代门吏。从整个墓门及门框的构图来看，伏羲女娲在绥德画像石墓门上的图像含义更像是作为守门的门神。由于上门框表达的是墓主人升仙后的世界，那么是否可以认为伏羲和女娲同时也担任了"引魂升天"的使者？我们知道画面中的青龙和朱雀在战国时期帛画中就有此意义，战国楚墓《人物龙凤帛画》与《人物御龙帛画》中，龙与凤（朱雀）都是作为引魂升天的灵物出现的。那么当时在陕北画像石中的伏羲与女娲也很有可能被赋予了这种精神内涵。整体画面的设计与中原地区差别巨大，不得不感叹当时游牧民族聚集的地区将生活中的马、羊、鹿等形象经过

图 5-17　1.伏羲女娲，绥德县刘家湾画像石；2.伏羲女娲，绥德县张家砭画像石；3.伏羲女娲，绥德县裴家峁画像石 [1]

[1]　图片采自李林等：《陕北汉代画像石》，陕西人民出版社 1995 年版，第 91、102、136 页。

想象与创造，呈现出天上神仙仙境的场景，而伏羲与女娲的形象在此时表达，突出其人神蛇尾的体态，被云雾缭绕，与整个画面浑然一体，结合瑞兽动物共同构成了天界的整体画面。

在感叹陕北绥德画像石图像的浪漫与丰富想象的同时，我们在陕西北部的靖边县发现了想象力和塑造力更加丰富的壁画内容。靖边县杨桥畔渠树壕东汉壁画墓（见图 5-18），墓葬的券顶描绘了长 5.7 厘米、宽 2.7 厘米的整幅四宫二十八宿星象图以及伏羲女娲、三台、郎位、天牢等中外星官。伏羲女娲居于整个星象图的中心偏左区域，二人面面相对，上身均为人形着汉代服饰，下身为蛇尾状，尾巴很长。伏羲居东，女娲居西。画面以描线勾勒外轮廓线，身着白色内衣，外穿交领窄袖襦裙，涂白色。伏羲用白彩和橘红彩，蛇身用黑彩点染，腰束宽带。双臂展开，左手持白莲，右手持规，头顶墨书"伏羲"二字，面前及面部六星连成曲尺形，身后自头顶至股部六星连成斗形，东、西六星各长约 50 厘米。女娲头部脱落，造型与伏羲类似，只是局部用黑、黄、绿彩涂染。双臂展开，左手脱落，右手执矩，头顶墨书"女娲"二字。头顶三星呈开

图 5-18　伏羲女娲壁画，墓室拱顶星象图局部，陕西靖边县杨桥畔渠树壕东汉壁画墓，东汉 [1]

[1]　图片采自段毅等：《陕西靖边县杨桥畔渠树壕东汉壁画墓发掘简报》，《考古与文物》2017 年第 1 期。

口三角形，长约 16 厘米。①

墓室壁画比画像石的表现空间大很多，又不受表现手法的限制，在造型和色彩表现方面更加随意和自由。因此笔者认为壁画的表现形式才能真正反映当时人们对伏羲女娲形象的理解，也可以说在艺术表达方面，墓室壁画更胜一筹。靖边壁画中的伏羲女娲形象与河南、陕西出土的壁画在风格上有很大差别。手持的规和矩则被表现得非常写意，有趣的是伏羲女娲并未成交尾状，而是面对面各自占领一部分空间，画面突出表达了有纤细身体的蛇的体态。他们与东宫苍龙七宿、北宫玄武七宿、西宫白虎七宿、南宫朱雀七宿，以及日宫、月宫等共同组成了完整的汉代星象画面。不仅全面反映了汉人模拟的天界内容，也可以看出伏羲女娲图案在由东向西传播中的变化以及当地人对汉代神仙体系的理解。

西北方的甘肃地区关于伏羲和女娲的传说很多，现已发现传说中有关伏羲女娲的遗迹、纪念建筑物以及遗留的民俗有很多，②说明伏羲女娲文化在当地也有悠久的历史。甘肃嘉峪关墓室券顶发现了伏羲与女娲的形象（见图5-19）。甘肃省嘉峪关毛庄子魏晋时期墓棺版画"伏羲女娲日月星河图"绘于原棺盖内顶板处，长 1.7 米，宽 0.4 米。图中上方绘伏羲女娲，二人人首蛇身，蛇尾交缠，四目相对，含情脉脉。伏羲在左，右手执矩；女娲在右，左手执规。中为星河，上边描绘日，下边绘月，日中有一只三足乌，月中有一蟾蜍；画面四周饰以群山。伏羲身着长襦，头戴三尖帽，眉眼细长；女娲头梳长髻，面部丰满。绘画手法是以墨线为主，辅以赭红、黄等色彩点缀；群山是在勾线后，山尖点以浓墨，山体染以淡墨而成。人物发冠、须眉及手持"规"的线条浓重，而脸面、衣襦、头饰的线条则迅疾飞动，质感强烈。赭红色点或长或短、或扫或顿，节奏轻快鲜明。③此幅魏晋时期的伏羲女娲木版画，较之前更为写实，人物衣饰、神态和动态具体生动，世俗化倾向明显；同时白描手法应

① 段毅等：《陕西靖边县杨桥畔渠树壕东汉壁画墓发掘简报》，《考古与文物》2017 年第 1 期。

② 徐凤：《甘肃伏羲女娲神话扩布之探源》，《兰州文理学院学报》（社科版）2016 年第 1 期。

③ 孔令忠、侯晋刚：《记新发现的嘉峪关毛庄子魏晋墓木板画》，《文物》2006 年第 11 期。

图 5-19　伏羲女娲日月星河图，甘肃省嘉峪关毛庄子魏晋墓棺版画[1]

用纯熟，服饰衣褶塑造讲究，比起中原地区的艺术手法更加写实、生动。

　　酒泉市肃州区孙家石滩家族墓地的三座魏晋墓葬中有四幅木棺棺盖内部均绘有伏羲女娲图像（见图5-20）。四幅图像大致类似，两头彩绘伏羲和女娲均长着五彩双翼，长长的蛇身相互交缠。女娲左手持规，腹部绘月宫，内有蟾蜍，代表了阴；伏羲右手持矩，腹部绘日宫，内有三足乌，代表着阳。整体画面中间以及周边被云气纹充满。比较特别的是，中原地区、四川、甘肃酒泉和嘉峪关发现的伏羲发饰有相当数量是"三山冠"造型，这是典型的汉代符号。"'三山冠'这种装饰是汉墓神话中不可缺少的图形符号，它被普遍刻画于汉代画像的各种人物或神物中：如伏羲、女娲、西王母等形象。作为一种主要的构

① 图片采自孔令忠、侯晋刚:《记新发现的嘉峪关毛庄子魏晋墓木板画》,《文物》2006年第11期。

图 5-20　伏羲女娲绘画，酒泉市肃州区孙家石滩家族墓 M3 中 1 号棺棺盖彩绘[1]

成元素，它更是被广泛装饰于汉画像石中铺首的顶部。"[2] 在河西走廊发现的伏羲女娲图像不仅在年代上晚于汉代，在服饰、造型特征上也是继承关系。只是在彩绘壁画或者木版画的形式下，比中原地区更加随性与大胆，很多元素已经被抽象化或者更加写实化。

同类型的伏羲女娲图像在甘肃高台县的画像砖墓中也有发现，高台县骆驼城乡西南 6 公里处的墓中有 3 块伏羲女娲画像砖。其中伏羲画像砖 2 块，画面中伏羲高发髻，穿宽袖袍，两腿间有长长的蛇尾，一手持规，一手攀日轮，日轮中有一只飞翔的金鸟。此外还发现有女娲画像砖 1 块，画面中女娲也是高发髻，宽袖袍（见图 5-21）。特别的是，她除了中间有一条长长的尾巴，还加上了两条兽腿，这类造型极少发现。她一手持矩，一手攀月轮，月轮中有一只蟾蜍，四周云朵飘飘。[3] 在这座墓中发现的伏羲女娲造型并不是对称的，女娲有兽腿也不符合传统中人们对于女娲形象的认识，这种情况绝大多数出现在单幅、无交尾的图像中。

①　图片采自赵建龙等：《甘肃酒泉市肃州区孙家石滩家族墓地发掘简报》，《考古与文物》2017 年第 3 期。

②　常艳：《汉代画像石中铺首衔环图像的形成与演变》，汕头大学硕士学位论文，2007 年。

③　施爱民：《甘肃高台骆驼城画像砖墓调查》，《文物》1997 年第 12 期。

图 5-21　女娲图画像砖，甘肃高台骆驼城出土 [1]

　　此外，在武威市博物馆、敦煌博物馆、高台南华镇汉晋墓和甘肃民乐县等处都有伏羲女娲图像的载体。[2] 这是在自东向西传播过程中，不同地域的工匠对中原文化的理解与融合，同时也受到西域文化的影响而最终形成的结果。另一方面，伏羲女娲代表的汉文化在河西走廊的流传，是中原人在贸易或者官方派遣的驱动下相对完整的神话体系及文化传播的现象。河西走廊的伏羲女娲形象总体上表现于墓室顶部或者棺材内部顶上，象征充满无限想象的天上神仙世界，这种位置相对于中原和陕北地区的墓室与墓门更加直接，似乎能让墓主人尽快到达彼岸世界，有着强烈的象征意义，画面表现总体上更接近理想化的形态，浪漫奔放、用色艳丽是其主旋律。伏羲女娲形象在由东向西传播的过程中，经过时间的洗礼，艺术形象的表达也更加充满了想象力，这种变化体现了时代与地域的特征，与中原地区严谨、规矩的形象相比有了显著变化。

三、新疆唐墓的伏羲女娲图像

　　新疆地处亚欧大陆交通的重要区域，早在先秦时期就有东西方交流的

①　图片采自施爱民：《甘肃高台骆驼城画像砖墓调查》，《文物》1997 年第 12 期。
②　程琦、王睿颖：《河西走廊的伏羲女娲图像与道教信仰》，《天水师范学院学报》2014 年第 1 期。

情况。公元前60年，汉朝在今轮台境内设西域都护府统辖西域军政事务，新疆从此成为中国版图的一部分。随着张骞凿空西域，丝绸之路通畅，相对稳定的政治环境也带来了经济的发展，中原地区华美的丝绸、柔软的棉布通过各种渠道运送到西域，极大丰富了当地的生活物资，也促使当地上层阶级生活质量提高。汉晋时期南疆民丰县尼雅遗址出土了大量的丝绸衣物，这些衣物从服饰特点来看，属于窄袖的西域服饰，但是使用的丝织品纹饰显然符合汉代中原地区流行图案的特征，说明当时人们对来自中原地区华丽的丝织品的看重。在楼兰（鄯善）、于阗等绿洲城邦故址发现了丝绸、毛布服装，款式多样，保存较好，一些奢华高档锦绣制作的服饰明显是两汉中原王朝对西域绿洲王族的馈赠。三国时期曹魏政权在西域设戊己校尉。西晋在西域设置西域长史和戊己校尉管理军政事务。公元327年，前凉政权设高昌郡。吐鲁番盆地在公元460至640年的不到200年间，以吐鲁番盆地为中心，建立了以汉人为主体居民的高昌国。魏晋南北朝时期，在新疆地区以塔里木盆地为中心的各绿洲城邦，毛纺织技术有了很大进步，棉纺织业初具规模，随着西域与中原地区经济文化交流的日益频繁，丝绸纺织技艺也传至西域。

由于高昌国以汉人为主体，中原汉人的文化与艺术也就很快传入这里，这也是伏羲女娲图像能在这里快速传播的原因。晋至唐代阿斯塔那墓地是古代高昌居民的公共墓地，出土了大量的文书、丝织品、棉麻织物、泥木俑、陶器、绢画等。更值得关注的是，在阿斯塔那唐代的墓葬中大部分都会出土民间伏羲女娲绢画。它们在墓室中的摆放形态相似，"画面朝下，用木钉钉在墓顶上。有少数则是折叠包好，摆在死者身旁。内容题材，则完全是人首蛇神，一男一女，上有日形，下有月形，四周布满星辰。章法虽然近似，而尺寸、面貌、服装以至日、月、星、辰的形象各有不同"[①]。中原地区的伏羲女娲图像在汉代之后逐渐衰退，却在新疆吐鲁番地区兴盛起来，时间在魏氏高昌时期到唐代西州时期。新疆维吾尔自治区博物馆收藏了20多幅伏

① 冯华：《记新疆新发现的绢画伏羲女娲像》，《文物》1962年第Z2期。

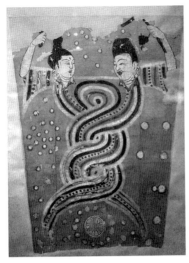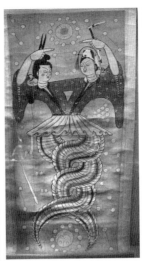

图 5-22　伏羲女娲绢画，唐西州时期，吐鲁番市巴达木墓地出土，吐鲁番博物馆藏

图 5-23　伏羲女娲绢画，唐，吐鲁番市阿斯塔那墓出土，新疆维吾尔自治区博物馆藏

图 5-24　伏羲女娲雕塑，当代，新疆吐鲁番市阿斯塔那墓遗址

羲女娲绢画或者麻布画，足以说明在当时相当长的一段时期内该地域对汉文化的继承与发展。

　　阿斯塔那墓葬的形制以及内部结构虽然多以斜坡墓道洞室墓为主，但是内部装饰沿用了中原地区模仿现实生活的六曲屏风形制，采用"列圣借鉴"等壁画内容，与中原人的陪葬习惯有密切关系。交尾缠绕多圈的螺旋式图像是新疆吐鲁番发现的伏羲女娲图像与中原地区的不同之处。两汉中原地区描绘的伏羲女娲图案多与汉代神仙思想有关，是作为墓主人升仙的向导，手中或者身体上有显著的日、月图形。而吐鲁番的图案倾向于二者尾巴的紧紧缠绕，似乎更加强调阴阳调和、子孙兴旺的愿望，使用绢作画的形式也符合唐代宫廷贵族群体的习惯。这些绢或者麻制绘画被木钉钉于墓室顶部，其实与中原地区西汉墓室顶部描绘的天宫图、甘肃地区拱顶的壁画或者木棺内顶部绘画有同样的功能，只是这些图案中"引魂升仙"的功能被弱化，日与月被一上一下表现在二人的头顶与尾巴处，更多强调的是阴阳而非"天门"。

　　学者陈丽萍在她的论文《关于新疆阿斯塔那——哈拉和卓地区出土的伏

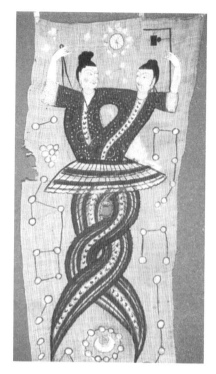

图 5-25　伏羲女娲麻布画，新疆吐鲁番
出土①

图 5-26　伏羲女娲图，新疆吐鲁番阿斯塔那北区
出土

羲、女娲画像及一些问题的探讨》中，列举了位于吐鲁番盆地阿斯塔那和
哈拉和卓两个村庄出土的多幅伏羲女娲画像的具体细节。从她的研究来看，
出土的绢、麻绘画大多有着基本统一的模式特征。比如二人均高冠，女执规
男执矩，有时候男执矩和墨斗，头顶绘日，尾部绘月。相交两手分别搭在对
方的肩膀上，尾部相交。从具体的面貌服饰特点看，又很不统一，既有中原
人的面貌特点，与中原地区唐代壁画中的面貌相似（见图 5-25），也有深目
高鼻的西域人特征，面部圆润，有的女娲面部点有腮红，有的伏羲又戴着小
帽，相向而视。尾巴有时候是竖向条纹，有时候是横向条纹。这些绢、麻上
绘制伏羲女娲的服饰特征，每一幅作品都有它的独到之处。例如阿斯塔那赵
海欢墓出土的伏羲女娲绢画，"男戴高冠，冠中横插一簪，紫衣。右手持矩，

① 图 5-25、图 5-26 采自李丹阳：《伏羲女娲形象流变考》，《故宫博物院院刊》2011 年第 2 期。

矩口向外。女头饰凤冠飘带，张左手执规，规口合拢朝上。右手搭在伏羲肩上，手中握一小镜，镜中映出伏羲面容。二人皆穿袖衫，外罩 V 领宽袖襦衫，袖口落至肘部。衣裙皆无纹饰。上身紧连在一起，自腰部共系一裙，腰部饰有打成蝴蝶结状的腰带"①。吐鲁番市巴达木墓地出土的伏羲女娲绢画（见图 5-22），绘者将二人从上半身开始就缠绕在一起，衣服的竖条纹已经与尾巴融成一体，具有很强的装饰特征，但是面部绘制还是以丰满的脸部为特征，有强烈的佛教绘画的特点。图 5-25 中新疆吐鲁番出土的一幅伏羲女娲麻布画，二人所穿红底布衣有联珠纹装饰，接上白色的类似蕾丝边的袖口。关于联珠纹我们在第六章专门论述，但是此时它们穿着联珠纹装饰的服装说明了伏羲女娲崇拜虽然来自

图 5-27　伏羲女娲麻布图，新疆吐鲁番阿斯塔那墓出土，韩国国立中央博物馆藏

中原地区，当地人却赋予其多种文化的外形特征。

　　收藏于韩国国立中央博物馆的一件麻布伏羲女娲图（见图 5-27），色彩饱满，保存效果更好。二神各持规和弯曲的矩尺（曲尺），象征天圆地方中国传统的宇宙观。上半身为人身，下半身则是互相缠绕的蛇形图，边缘有很多小孔，据推测这是将图挂在顶棚上时留下来的钉子痕迹。神像先以重墨线勾勒出轮廓后，涂上厚厚的红色和白色颜料制作而成，背景绘有日月星辰，形成了一个小宇宙。这件作品中人物与服饰的特点更接近唐代人着胡服的特征。同样，在大英博物馆也收藏有新疆阿斯塔那出土的伏羲女娲绢画，②但是

①　陈丽萍:《关于新疆阿斯塔那——哈拉和卓地区出土的伏羲、女娲画像及一些问题的探讨》，《敦煌学辑刊》2001 年第 1 期。
②　参见大英博物馆官网。

这件作品是深蓝色地，并且蓝色明显是后期覆盖重新加工过的，比起同类型的装饰色彩有很大差异。二人的面貌表现较好，面容饱满，中原人的面貌特征明显。

新疆地区在当时能够使用绢作为绘画材料的墓主人，身份和地位应该十分显赫。绢的使用在唐代宫廷绘画中十分流行，尤其是表现贵族生活的工笔重彩画，但是中原地区在陪葬墓中主要是以壁画表现为主。唐代在新疆地区使用的伏羲女娲绢画已经形成了一定规模，使用方式也有固定模式，也很有可能出现专门从事描绘伏羲女娲图像的工匠。图像表现内容和形式趋于统一，只是描绘的面貌和服饰特点有所区别。汉代中原地区流行的伏羲女娲图像，汉代之后却在新疆及以西地区流行，这是人口迁徙、文化传播以及与当地习俗融合的典型案例。吐鲁番是较早融入汉族文化的地区，因此在这里出土的陪葬品中经常会发现具有中国传统元素或特点的器物。

四、伏羲女娲图像的西传

伏羲女娲图像的传播距离最遥远的例证是发现于波罗的海南岸波兰南部的一个叫切申（Cieszyn）的地区，当时是在皇家军械库中发现的（见图 5-28）。这件器物的造型很特别，类似我们传统的狼牙棒，但是并没有那么多锋利的铁刺。器物整体木质结构，镶嵌类似贝类的白色装饰物，上面刻满了纹样。在器物中间一圈凸起处雕刻了三幅同样的纹饰，和伏羲女娲极其类似：二人显然是一男一女，着有圆圈领和短裙的衣饰。有意思的是，作者并没有完全按照东方的样式描绘，二人没有拿"规"和"矩"，而是迎面相拥，四目相对，表现出十分恩爱的状态，下半身交尾的造型也被相互交叉的卷草纹替代，并且在二人的裙下"生长"出两颗圆形果实。东方纹样中二人底部的"月"被描绘成了由大到小的轮弯月，显然在此地衍生出了新的含义。

该件器物在宗教活动中作为可以喷洒圣水的权杖使用，通常是东正教使用。在天主教、英国国教、东方东正教和其他一些教会中，圣水被认为是圣洁

的水，目的是洗礼，祝福人、地方和物体，或作为排斥邪恶的手段。① 这些教会人员经常通过饮用圣水来祝福自己，传统做法是将其保存在家里，许多东正教徒每天早上祈祷时都会饮用少量。当没有神职人员时，它也可以用于非正式的祝福。例如，父母在孩子离开家上学或玩耍之前，可以用圣水祝福孩子。虔诚的东正教徒做饭时在食物中加点圣水并不罕见。在进行耶稣洗礼仪式之后，牧师通常会拜访教区成员的住所，为他们的家人、住所甚至宠物祈福，并给他们洒上圣水。图 5-29 版画中表现的就是主教正在使用圣器给一对躺在婚床上的新婚夫妇喷洒圣水。主教面带微笑，右手提着装圣水的容器，左手拿着圣器，举得很高正在喷洒。周围围绕着新婚夫妇的家人，欢乐地迎接着这神圣的时刻。

　　这件器物是作为有喷洒圣水功能的权杖使用，表面十分光滑，说明被使用了很长时间。类似伏羲女娲的图案被刻在上面显然并不是偶然，艺术家把它与古希腊时期就流行的卷草纹饰相结合，反复使用在一件器物中，是赋予它更复

图 5-28　装饰有类似伏羲女娲图像的带有洒水圣器的权杖，波兰切申地区，公元 1600 年，意大利米兰普拉达基会博物馆藏

5-29　主教祝福在婚床上的新婚夫妇（古罗马仪式）木刻版画，中世纪书籍插图

① 　Chambers, Ephraim, *Chambers's Encyclopædia: A Dictionary of Universal Knowledge for the People.* Vol.7. JB Lippincott & Company, 1870, p.394. Altman, Nathaniel, *Sacred Water: The Spiritual Source of Life,* Hidden Springs, New Jersey, 2002, pp.130-133.

图 5-30 那迈尔调色板，古埃及，公元前 3100—公元前 3050 年，西拉康坡里斯的荷鲁斯神庙出土，埃及博物馆藏

杂的含义：也许是专门用于祝福新婚夫妇，也许只是象征了宇宙万物阴阳调和。它制作于公元 1600 年，与我国新疆地区流行的伏羲女娲纹饰相差近 1000 年，在东欧地区发现，并在唐代之后这么久远的历史中仍然对西方纹饰有着强烈的影响，这是令人激动的事情。权杖起源于古埃及和两河流域，代表着至高无上的权力。埃及第一王朝时期那迈尔调色板画面描绘了那尔迈王举起权杖惩罚战败者的情景，代表那迈尔国王对上埃及和下埃及的统一（见图 5-30）；两河流域卡拉秀墓出土的器物上描写了乌鲁王卡拉秀征服邻国的场面：他用网套住敌人，手持圆头权杖狠击敌人首领头颅。青铜时代的美索不达米亚统治者在遗留的雕刻中不经常被描绘为带着权杖，但是他们有时也被描绘为携带着一个随身的护身武器，如弓或狼牙棒。荷马史诗中曾提到古希腊迈锡尼国王阿伽门农把他的权杖借给奥德修斯使用的事件。此外权杖的使用沿用到了古罗马时期，罗马竞技场和当前的萨克拉之间的帕拉蒂尼山（Palatine Hill）出土了公元 3—4 世纪使用各种颜色的玻璃球作为权杖头的权杖（见图 5-31），权杖在镀金玻璃上有两个球体，可以根据仪式将其安装在长杆或短杆的末端，也充分说明了权杖在西方使用的普遍性和延续性。

让人意外的是，在中国的新疆、甘肃等地的博物馆存放着多件使用石材制作的与此类似的各类权杖。由于时间久远，目前也只剩下权杖头可以参照（见图 5-32）。这些权杖早在公元前 1800 年左右就曾使用，有大小区分，石材也有差别。此时正是亚欧大陆东部的夏朝与西部地中海克里特-迈锡尼文明的时代。根据我国大量的考古资料显示，中国的传统文化中，自古以来没有使用权杖的习惯，我国境内的这些权杖都发现于河西走廊、新疆地区，也再一次证实了我国西部地区在商周时代之前就与西方文明有着联系，很有可能是早期人类部落的迁徙或者是物质交换的结果。

图 5-31　马西莫宫带玻璃球的权杖，公元 3—4 世纪，帕拉蒂尼山出土，罗马国家博物馆藏

图 5-32　石质及玉石权杖头，公元前 1800—公元前 1500 年，甘肃省玉门市火烧沟出土，甘肃省博物馆藏

　　有趣的是，在波兰发现的这件权杖同样也体现出多种文明的交汇性：包含 5000 多年前古埃及及两河流域权杖的概念文化元素、古希腊罗马的纹饰以及来自东方汉代文明中的表达内容。也许这种外在形式经过了 1000 多年之后被赋予了新的含义，文化的交流使新的载体表达来自遥远国度的文化，从而将美丽的东西传承下去，赋予古老纹饰新的生命力。

第三节　汉唐镇墓兽风格的变迁

一、战国楚式镇墓兽

无论是中国还是西方国家，自古以来都有在墓葬中使用明器的习惯，而镇墓兽则是流传于中国春秋晚期直至唐代的一种不同于其他明器的种类。它被放置在墓葬中有特殊的用途，是为了使死者的灵魂在死后不被侵扰，同时也保佑生者家宅安宁。有专家分析，镇墓兽的出现最早是在春秋中期偏晚的湖北当阳赵巷 4 号墓中。[①]在春秋战国交替之时也有几例，比如荆州枣林岗楚墓中出土的多件镇墓兽，后来在战国中期的楚墓中盛行。[②]有关中国长江南岸的楚文化流行的镇墓兽，在 400 多年里有自己独立的发展脉络，造型相对稳定，与楚文化和其他艺术形式密切相关。楚文化的镇墓兽以木质俑为主，少数木陶结合制作，有些施以彩绘。战国早期，造型比较简洁，从侧面看像一柄如意，均为单头单身。例如荆州嵊峨山楚墓中出土了战国早中期的四件镇墓兽（见图5-33），"兽座分别用整块木料雕成，兽立于方座中间，长舌下垂，曲颈，方身。通体黑地，用朱红，金黄二色彩绘，单头单身，圆眼外突，利齿外张，头插一对鹿角（已朽），彩绘多已脱落"[③]。这些墓葬中一般只放置一件镇墓兽，而且放置在墓主人棺椁内的头部位置，说明它的重要性。战国中期，楚国镇墓兽的装饰更加复杂，造型也出现了双头特征，头上还安插了鹿角。如天星观 1号楚墓、包山 1 号楚墓、望山 1 号和 2 号墓、马山 2 号墓等均发现装饰色彩精美、体形较大、震慑力强的镇墓兽。

① 高应勤等：《湖北当阳赵巷 4 号春秋墓发掘简报》，《文物》1990 年第 10 期。

② 〔日〕松崎权子著，陈洪译：《关于战国时期楚国的木俑与镇墓兽》，《文博》1995 年第 1 期。

③ 王丽等：《荆州嵊峨山楚墓 2010 年发掘简报》，《江汉考古》2013 年第 2 期。

图 5-33　荆州嵫峨山楚墓 M23 与 M25 出土的镇墓兽，战国早中期①

　　从战国楚墓中发现的几百件镇墓兽特征来看，它有着自己完整而特色鲜明的造型特征，有自己独立的发展脉络。江陵天星观一号楚墓出土的战国中期镇墓兽（见图 5-34），"方形座上立身首背向相的双头兽头，各插双鹿角兽首两侧和方座四侧各饰一衔环铺首。通体黑漆，红黄金三色绘兽面纹，颈部饰夔纹、勾连云纹，方座饰菱形纹、云纹、兽面纹，高 170 厘米"②。湖北荆州一号桥望山楚墓也发现类似的镇墓兽："双头相背而连，身下部有一榫头与器座相连。头部浮雕出嘴、鼻、眼、舌，两眼鼓出，长舌下垂。头顶各有两方孔，当是插角之处。兽座作方形，上部呈斜坡状。通体髹黑漆，彩绘红色、褐色云纹等。"③ 能大规模出现相似并具备成熟风格的镇墓兽，与当地的其他艺术形式比如青铜器、陶器、玉器、漆棺画、丝织品等纹饰风格一脉相承，而不是偶然现象。比如江陵天星观一号楚墓也发现了双龙屏座和四龙屏座（见图 5-35），上面的彩绘纹饰与镇墓兽形态类似，卷曲的身体、突出的舌头、卷云纹的装饰都很接近。在造型上更加接近的则是战国时期青铜器的纹饰。河南淅川出土的春秋晚期青铜神兽（见图 5-36），龙首张口吐舌、虎身、龟足，眼睛突出，头上还盘缠了六条龙。这与后来春秋晚期战国初期出现的楚墓镇墓兽如出一辙。而在神兽上插鹿角装饰则在战国早期的立鹤青铜装饰上就存在，例如湖北随州出

① 　图片采自王丽等：《荆州嵫峨山楚墓 2010 年发掘简报》，《江汉考古》2013 年第 2 期。

② 　湖北省荆州地区博物馆：《江陵天星观 1 号楚墓》，《考古学报》1982 年第 1 期。

③ 　贾汉清等：《湖北荆州望山桥一号楚墓发掘简报》，《文物》2017 年第 2 期。

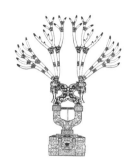

图 5-34 江陵天星观一号楚墓出土的镇墓兽，战国中期[1]

图 5-35 江陵天星观一号楚墓出土的双龙屏座和四龙屏座，战国中期

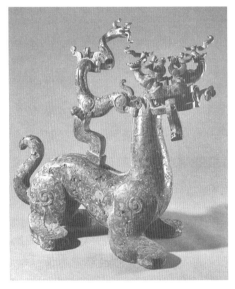

图 5-36 神兽，春秋晚期，1990 年河南淅川徐家岭 9 号墓出土，河南省文物考古研究所藏[2]

图 5-37 曾侯乙鹿角立鹤，战国早期，1978 年湖北随州出土，湖北省博物馆藏

土曾侯乙鹿角立鹤青铜雕塑（见图 5-37），整体突出了鹤头两边出现长长的大鹿角，弱化了翅膀和其他部分。在西汉时期，鹿具有镇墓的作用，长沙马王堆

① 图 5-34、图 5-35 采自湖北省荆州地区博物馆：《江陵天星观 1 号楚墓》，《考古学报》1982 年第 1 期。

② 图 5-36、图 5-37 采自中国青铜器全集编辑委员会：《中国青铜器全集 10·东周 4》，文物出版社 1998 年版，图 84、150。

1 号和 3 号汉墓帛画中均描绘了多只鹿的形象。

由此可知，鹿角装饰并不是仅存在于木制的镇墓兽上，在其他艺术形式上也在使用。任何被安插上鹿角的形象，都被赋予了神圣的内涵，是一种神化了的象征。这也是与同时期其他陪葬明器不同的地方。战国楚墓镇墓兽与当时的青铜器以及其他艺术形式是共同发展的，只不过木质的材料在工艺上与青铜器、陶器区别很大，呈现出的效果也有很大区别。鹿角在镇墓兽中的使用提升了美感和震慑力，因为人们认为龙也是有角的，而鹿也可以看作仙界使者的化身，四川汉画像砖中就有骑鹿仙人引导死者灵魂升天的场景。使用鹿角代替龙角为镇墓兽，诠释了深刻的含义，除了辟邪的功能之外，就像人物龙凤帛画中描绘的那样，是作为引魂升天的神物。因此，战国楚人的镇墓兽受到楚人艺术的深刻影响，自成体系，并没有更多地影响其他地域，与后来北方地区出土的镇墓兽有着本质区别。

二、汉代独角镇墓兽与西方独角兽比较

北方地区镇墓兽主要集中在汉代至唐代，发现的范围非常广泛，从我国中原地区到河西走廊再到新疆都有出土，以陶器为主，以单体走兽、独角走兽、兽首人身和人首兽身为基本特征。其中独角类镇墓兽随葬主要集中在东汉至六朝时期。这类独角兽顾名思义，头顶长着一根犄角，类似马或者犀牛的动物造型，在东汉时期画像石中刻绘频繁，也经常被制作成陶俑陪葬。学者吉村苣子对于独角类镇墓兽有过详细的论述，她认为："这类镇墓兽的时代为东汉以后分布在从河西到华北的黄河流域全境，与以长江中游流域为中心的楚墓镇墓兽相比，不管是形状还是分布，都形成鲜明对照。"[①] 这种类型与楚墓镇墓兽并不在一个序列，是北方黄河流域形象鲜明并存在数量庞大的造型之一。中国古代文献中记载的独角兽也不尽相同。《山海经》在文中不同处分别记载了形状如马和犀的文字："带山有兽焉，其状如马，一角有错，其名曰臛疏"；"兕在舜葬

① 〔日〕吉村苣子著，刘振东译：《中国墓葬中独角类镇墓兽的谱系》，《考古与文物》2007 年第 2 期。

图 5-38 象人斗兕画像石拓片，汉，河南南阳出土 [1]

东，湘水南。其状如牛，苍黑，一角"。许慎的《说文解字》记载："廌，解廌
兽也，似山牛，一角。荐，兽之所食草，从廌从草。古者神人以廌遗黄帝，黄
帝曰：何食？何处？曰：食荐。夏处水泽，冬处松柏。"又载："解廌兽也，似
牛，一角，古者决讼，令触不直者。"可见汉代的独角镇墓兽形态并不统一，
并且多数独角镇墓兽独角的位置与犀牛也不相同。陕西兴平豆马村出土了战国
时期青铜犀牛，制作工艺精美细致，说明当时的人们对犀牛的形态已经熟悉。
长沙马王堆汉墓也出土了多件单独的犀牛角，专家推测有可能是由他国传入，
也证明了当时该物的稀有和珍贵。

　　我国汉代墓葬中出土的独角镇墓兽均发现于墓葬内部，表现形式为画像石
刻或者木雕。例如甘肃武威磨嘴子汉墓出土的彩绘木雕独角兽（见图 5-39），
使用简洁的雕刻方式表现它低头、竖尾准备攻击的瞬间，头上的角长而锋利，
整体造型简洁生动；陕西神木大保当出土的彩绘画像石（见图 5-40），使用阳
刻减地的雕刻方法，黑色彩绘出低头进攻的独角兽，轮廓清晰，动态传神；河
南南阳出土的画像石中表现的"象人斗兕"（见图 5-38）画面更为奇特，不仅
斗兽的人被描绘得很夸张，低头进攻的独角兽还被安插上了翅膀，眼睛睁得很
圆，张着大口。独角兽头顶的角又尖又长，还带有一定的曲线。此外，在甘肃
酒泉，内蒙古鄂尔多斯，陕西的勉县、汉中、南郑、城固，山东诸城等地的东
汉墓中都有出土类似的独角镇墓兽。有资料显示，独角兽在中国的出现是在新

① 　图片采自王建中、闪修山：《南阳两汉画像石》，文物出版社 1990 年版，插图 93。

形象的趋同与内涵的嬗变　▶186
　　——汉唐中外美术交流研究

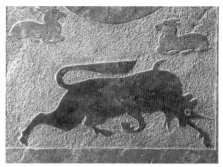

图5-39 彩绘木雕独角兽，汉，武威磨嘴子汉 图5-40 独角兽图案画像石，东汉晚期，陕
墓出土，甘肃省博物馆藏 西神木大保当出土 [1]

莽至东汉初期以后，[2] 到东汉中后期使用频繁，且形象稳定成熟。但是在这之前我国并未有此类形象发现，文献记载也非常含糊，仅限于汉代之后的文献有所提及，那么这种形象是否与西方的独角兽有关？

虽然中国在汉代之前并未有典型的独角兽造型出现，但是与之类似的犀牛雕塑早在战国时期就已经非常成熟了。战国时期的青铜雕塑犀牛尊经常是作为器物或者屏风的底座出现，有时使用错金银的珍贵镶嵌工艺，也采用写实的手法塑造犀牛的形态（见图5-44、图5-45）。有关犀牛角的塑造则并不统一。比如图5-44的犀牛额头上只塑造了一只角，并不符合其实际情况，而图5-45的犀牛额头上则并列了三只大小不等的角，可见当时艺术家并未完全按照真实情况塑造，会根据造型取舍。犀牛角在当时被认为是非常珍贵的材料，长沙马王堆汉墓中出土了相当可观的犀牛角。由上可知，汉代独角动物形象是有一定的传承的，那么在中西方交流的影响下是否又融合了新的元素？

西方有关独角兽图像与文献记载很早。公元前398年，古希腊的历史学家克特西亚斯在《印度史》中描述："独角兽生活在印度、南亚次大陆，是一种野驴，身材与马差不多大小，甚至更大。他们的身体雪白，头部呈深红色，一双深蓝的眼睛，前额正中长出一只角，约有半米长。"目前的图像

① 图片采自陕西省考古研究所：《陕西神木大保当汉彩绘画像石》，重庆出版社2000年版，图128。

② 南阳地区文物工作队、南阳县文化馆：《河南南阳县英庄汉画像石墓》，《文物》1984年第3期。

图 5-41　描绘有独角兽的乌尔旗局部，两河流域苏美尔，公元前 2600 年左右，城市皇家公墓出土，大英博物馆藏[①]

数据虽然不能证明克特西亚斯的描述是否属实，当时在印度、南亚次大陆是否有独角兽的存在，但是我们在位于两河流域的更早图像中似乎印证了这种说法。两河流域的苏美尔人在公元前 2600 年左右就有关于独角兽的描绘。出土于伊拉克皇家墓地、目前珍藏在大英博物馆的"乌尔旗"镶嵌画描绘了多组独角兽拉着苏美尔战车（见图 5-41）击败敌人的场面。并排行走的四头独角兽叠加在一起，眼睛睁得很大，鼻子上装了鼻环，头上清晰地长着一只角。从体态上看与克特西亚斯描述的驴的特点接近，但是头上的尖角并没有"半米"长。使用独角兽拉战车并将敌人击败踩在脚底下，可见独角兽在当时并不是一般的动物，而是代表鼓舞士气的神兽。这大约是最早的独角兽图像资料了。后来的西方世界认为独角兽的角可以中和毒药，使其无毒，因此统治者经常将它制作成中和毒药的容器。尽管独角兽形象最早在两河流域发现，但是在欧洲逐渐蔓延开来。在意大利拉文纳圣·乔万尼福音（San Giovanni Evangelista）教堂的地板马赛克图案中被塑造成羊的造型（见图 5-42）；而在美国罗切斯特大学

①　图片采自〔英〕尼尔·麦格雷戈著，余燕译：《大英博物馆世界简史》，新星出版社 2014 年版。

图 5-42　马赛克独角兽，意大利拉文纳圣·乔万尼福音教堂，公元 13 世纪

图 5-43　兽王独角兽，美国罗切斯特大学图书馆藏，公元 13 世纪

图 5-44　青铜犀足筒形器的犀牛造型足部，战国中期，河北省文物研究所藏①

图 5-45　错金银犀牛，战国中期，河北省文物研究所藏

图书馆藏的插图中的独角兽（见图 5-43）则是马的形象，螺旋状的长角特征明显，这也是后来西方独角兽的塑造中经常看到的形象。

　　由以上资料可知，西方独角兽的形态在不同地域也有一定差异性。早期两河流域图像资料以及文献记载中的独角兽为野驴的形态，独角较短，是作为坐骑或者拉战车的神兽出现的。而后来出现的马身、螺旋长角类独角兽造型则是进一步的发展，也成为西方世界人们对独角兽造型的通俗认识。目前已知最早

①　图 5-44、图 5-45 采自中国青铜器全集编辑委员会：《中国青铜器全集 9·东周 3》，文物出版社 1997 年版，图 173、178。

关于中国艺术中独角兽的造型始于西汉晚期到东汉初年，至六朝及唐代成熟。汉代独角兽形态大部分接近现实中的公牛在抵御外来危险时凶猛的进攻动态，以长角居多，独角的朝向向前，倾向于《山海经》中对"兕"的描述。这样的姿态有强大的震慑力，是墓葬中理想的镇墓兽类型。后来独角兽的形态开始演化，新疆吐鲁番和甘肃武威、嘉峪关等地出土的独角兽造型依然保持长角，但是兽身形态已经与"牛"或"犀牛"有较大区别，更接近于虎或狮。需要强调的是，中国早期独角兽并没有双翼。汉代出现的有翼类独角兽，如陕西历史博物馆藏有翼独角镇墓兽，以及唐代陵墓中的有翼独角兽（如桥陵有翼獬豸），应是受到西方传入的"翼马""格里芬"等造型的影响。之后，独角兽的功能与内涵也逐渐由镇墓兽的"辟邪"转变为"能辨曲直"的神兽。

三、唐代帝陵镇墓兽的多元化表现

唐代的帝王陵墓由原来的堆土改为依山而建，在陵墓的南边有通往墓葬的神道，两边安放着巨大的石翁仲，特别是在神道最南端位列第二排往往左右各有一尊长着翅膀的神兽，可以认为是陵墓外的镇墓兽，有时被称为"天禄"和"辟邪"。唐代自建设陵墓以来，包括永康陵、启运陵、建初陵、兴宁陵、顺陵以及乾陵之后的各个帝王陵墓前都摆放"翼兽"，可见当时统治者对于这种长着翅膀的巨型神兽的青睐。"从唐陵神道现存翼兽来看，其头如兽，额上有独角，昂首，瞋目，合口或犬齿微露，躯体如畜，蹄足，背平，垂尾或缚尾，两胁有云纹翼翅，纹有多层。腹下或中空或有上承兽体下连石座之独柱，形如腰鼓状，表面浮雕云气纹。"[①] 翼兽造型本身并不是始于唐代，战国中期就有制作精美的错银青铜翼兽雕塑（见图 5-46）：神兽昂首侧扭，前胸宽阔，两肋生翼，上饰长羽纹，造型与商周青铜器式的臆想出的动物形态一脉相承。关于有翼神兽造型的起源问题，在第一章第三节中已经详细论述：从公元前 1600 至公元前 1450 年的克里特文明就已经有了成熟的有翼神兽格里芬，到后来的两

① 沈睿文：《唐陵神道石刻意蕴》，《考古与文物》2008 年第 4 期。

河流域亚述帝国的细节化、古
埃及文明以及古希腊罗马的继
承，后来随着北方草原地区传
入我国，最早在草原地区青铜
牌饰中有大量表现，进而影响
到中原地区。西方神兽的双翼
始终以写实的手法表达，而战
国之后我国的有翼神兽则是进
一步借鉴了这一表达方式，在
东汉之后的巨型石雕中体现得
很鲜明。因此，带着翅膀的动
物形象，与西方的艺术内容密不可分。

图 5-46　错银双翼青铜神兽，战国中期，河北省文物研究所藏[1]

　　有些专家认为中国出现的"翼兽"是源自本土，从史前时期的带翼神兽造
型语言的演变中，均可以看到贯穿着翼兽形象语言特征的链条。[2]中国历代传
统艺术中表现的"羽翼"形态，与汉代之后刻意强调"翼"的写实状态有着本
质区别。中国传统观念中的神兽往往是抽象的表达，比如良渚文化的兽面纹、
商周青铜器上刻画的龙纹，是现实生活中不存在的，完全是想象的形态。战国
时期草原丝绸之路的交流促使中原地区人们的思想受到冲击，因此出现了大批
写实的人物或者动物通俗造型。唐代大型的有翼神兽大多是以现实中的马、狮
子等动物为载体表达（见图 5-47），这种方式更符合传统西方花岗岩、大理石
等材质的使用习惯，所以我们不能忽略中西方交流对于双方文化与艺术巨大的
影响。

　　西汉武帝陵园内的霍去病陵墓动物石雕是早期大型陵墓雕刻的一个例证，
当时应该没有解决四脚着地力学支点的问题，因此没有把动物四肢内的空间凿
穿，所刻画的动物并不是翼兽，但也足以表明当时统治者渴望像西方统治者那

①　图片采自中国青铜器全集编辑委员会：《中国青铜器全集 9·东周 3》，文物出版社 1997 年版，图
170。

②　沈珉：《中国有翼神兽渊源问题探讨》，《美术研究》2007 年第 4 期。

图 5-47　1.唐桥陵朱雀门东侧天禄；2.唐建陵朱雀门西侧翼马；3.唐顺陵朱雀门西侧天禄（刘明摄）

样使用石材雕刻大型圆雕装饰，持久体现皇家威严的愿望。陕西城固县城西南4公里处的饶家营张骞墓前遗存2尊大型石翼兽，头部均已被毁，而且风化很严重，可以说是现存较早的石翼兽的例证。根据残存的躯干判断，翼兽昂首挺胸，四肢交叉作疾走状，造型与上述战国青铜翼兽相似。"张骞墓石翼兽的造型在解决重力问题上，除了用四肢和尾下垂至地形成五个支点来支撑其身躯重力外，还注意到其头部及颈部的处理，通过昂首、回颈这样的姿态，巧妙地使其这部分重力移向前肢两个支点上。"[1]与中国不同的是，四肢着地站立的兽在西方的艺术造型中表现得非常多，无论是平面艺术的壁画还是圆雕中比比皆是，这是由西方写实性思维惯性决定的。我们有理由认为意大利半岛早期发现的有翼神兽与克里特文明、古代埃及文明以及古希腊的格里芬神兽相关，因为在这里我们也同样发现了大量的鸟头、兽身、长着翅膀的格里芬图像，甚至这种图像到中世纪和文艺复兴时期经常被意大利贵族作为家族的族徽使用。这种鸟头兽身造型的格里芬后来逐渐演变为兽首或者人面，就是我们要说的以下内容，关于伊特鲁里亚文化（Etruria）。兽首翼兽被认为是传统格里芬造型的一个分支，而有关人面兽身的造型将在下文中分析。

　　意大利半岛早期伊特鲁里亚贵族使用的骨灰盒上的银箔装饰（见图

[1]　林通雁：《西汉张骞墓大型石翼兽探考》，《汉中师院学报》（哲学社会科学版）1986年第2期。

图 5-48　有翼神兽与独角兽，伊特鲁里亚人骨灰盒上覆盖的银箔装饰，公元前 650—公元前 625 年，意大利佛罗伦萨考古博物馆藏

5-48），盒子的四周装饰有两层，上层表现的是连续行走的马，下层表现连续的翼兽、独角兽以及马行进的图案，可以说这件作品完整地展示了在公元前 7 世纪伊特鲁里亚人对于各类神兽的理解。此时的独角兽很明显还没有出现双翼，而翼兽也还处在从鸟首向兽首逐渐过渡的过程中，鸟嘴、眼以及脖颈下的羽毛是鸟类的特征，但是兽耳的出现则代表了过渡的形式。此外意大利托斯卡纳蒙格里纳德（Maglionod）地区迪皮丹暮（Dipintam）考古遗址出土了多幅兽头特征明显的有翼神兽彩绘壁画（见图 5-49）。神兽张开翅膀作行走状，口吐舌头，眼睛睁得很大。

因此在意大利半岛有翼神兽的形态是多样化的，是多元文化的集合。伊特鲁里亚人钟情于将这些行走的动物图案连续排列在各类器物上，比如青铜器、小型金银饰品。这种装饰手法与古希腊异曲同工，在后来的古罗马作品中也非常普遍。那不勒斯庞贝古城等古罗马遗址中的彩

图 5-49　有翼神兽彩绘壁画，伊特鲁里亚文化，公元前 6 世纪，意大利托斯卡纳蒙格里纳德地区迪皮丹暮考古遗址出土（采自佛罗伦萨考古博物馆图片资料）

绘壁画中，关于马形翼兽以及独角兽翼兽表现的内容已经完全程式化，作为一个特定元素普遍装饰于壁画、器皿上。此时的造型又有所分化：独角马的形态被分离出来，同时长着翅膀以及头上的独角都可以作为非现实世界神兽的代表，因此这两种元素也被统一起来用于表现地中海北岸理想中的神兽。图5-50为古罗马庞贝古城某一间房中的墙画，由于公元79年的维苏威火山灰覆盖，如今发掘之后得以清晰地看到它，色彩保持了本来的风貌。翼马的体态轻盈，动态明显。这幅图是作为整幅墙画中最底端成对出现的装饰，且出现的频率很高，除了翅膀之外，马的特征非常鲜明，因此后来流传于欧洲大陆的马形独角翼兽可能就是源于此。古罗马蓝德慕斯（Ladomus）遗址发现的有翼神兽彩绘壁画与庞贝古城壁画非常接近（见图5-51），说明当时马形翼兽广泛流行于公元前后的西罗马帝国。

中国唐代陵墓大型石雕翼兽的表现形态是多样化的，有马类特征明显的，比如建陵朱雀门东西侧的两只翼兽以及顺陵朱雀门东西侧的翼兽；有猛兽头部明显的翼兽，比如桥陵东侧的天禄；还有虽然没有双翼但是是外来的动物狮子，比如乾陵青龙门北侧的石狮造型。这些巨型立兽作为守护大门的使者，早在地中海的迈锡尼文明狮子门上就已经使用，只是当时作为门楣上的浮雕，巨

图 5-50　有翼神兽彩绘壁画，庞贝古城，公元62—79年，意大利那不勒斯国家考古博物馆藏

图 5-51　有翼神兽彩绘壁画，古罗马蓝德慕斯遗址，公元130—140年，意大利罗马国家博物馆藏

型的门楣对于当时的施工条件，难度可谓非常大。同样早期的"狮子门"在公元前17至公元前13世纪的土耳其哈图莎（Hattusha）遗址发现，这是位于土耳其中部安卡拉（Ankara）以东约150公里处，被称为赫梯王国的首都。大约在公元前12世纪，它被入侵地中海的"海洋人民"摧毁，仅仅保留了雅祖卡亚（Yazulkaya）庙、狮子门、地下通道和王宫等古城遗址。遗留下来的寺庙、主权宫殿和防御性建筑等众多建筑是经过深思熟虑的城市规划的明显标志。墙壁长超过6公里，在底部用巨大的石块建造，顶部用黏土砖砌成。此外，还保存了描绘狮身人面像、狮子和战士的五个大门，是所谓的上城区的入口之一。人们比较熟悉的人面兽身带两翼的石雕莫过于两河流域亚述帝国的拉玛苏（Lamassu）神像（约公元前9世纪），为带翅膀的人头牛身或人头狮身，通常左右各一尊摆放在帝国宫殿入口，被认为有驱恶辟邪的作用，这种类型与中国的镇墓兽意义接近。

另一个例证是公元21世纪初发现的在土耳其发掘卡尔克米什（Karkemish）的多件大型翼兽石雕。卡尔克米什位于幼发拉底河沿岸，距叙利亚和土耳其之间的边界只有几分钟路程，可追溯至公元前3000年的古代赫梯商业中心。从公元前2300年开始，土耳其和叙利亚之间的这个地域就与特洛伊、乌尔、耶路撒冷、佩特拉和巴比伦等历史名城相提并论，该地区当时在赫梯人（Hittites）、亚述人（Assyrian）和巴贝洛尼亚人（Babilonia）的统治下非常繁荣。在该遗址陆续的发现几乎囊括了我们对于有翼神兽的各种想象：这些作品有奔跑的狮子、有翼的公牛、立式格里芬、人面戴高帽的格里芬、带有人脸胡须的有翼山羊等浮雕。融合了两河流域的亚述帝国、巴比伦帝国、埃及艺术、古代希腊文化以及波斯文化，综合了地中海周边的精华。这些大型的石板浮雕既具有支撑功能，又具有装饰功能。土耳其地处亚欧大陆的核心地带，是中西方交通的枢纽，既能受到西亚的影响，同时将艺术形式传递到东方。

由此可知，使用巨型雕刻作为入口的标志与石块建造的整体城市是相互呼应的，而中国使用的这种大型石兽列队以及狮子大门守护的习俗与传统的木、砖建筑材质并不契合，因此很难讲这种习惯不会受到欧洲、西亚以及中亚文明

的影响。因此，我们说唐代的巨型石雕与亚欧大陆的多元化文明有着极为密切的关系，无论是艺术表达的内容还是概念，或者是习惯，都已经成为世界文明中的一个组成部分。

四、从中原地区到西域的唐代人面镇墓兽

唐代墓葬中的镇墓兽与汉代相比，已经不再是单一的独角兽或者其他动物走兽造型，出现了更加复杂的以陶俑为主的镇墓兽，与身披铠甲的武士俑共同构成了墓葬中的护卫系统，特别是人面镇墓兽在唐代墓葬中的大量发现值得讨论。唐代中原地区的镇墓兽在多地发现，形态也有很大差别，大多采用臀部着地蹲坐的姿势，单从面貌特征来看，狰狞的双眼以及浑圆的造型与武士俑非常相似，但是人面镇墓兽在细节塑造上又有自己的特点。陕西历史博物馆收藏的西安市周边出土的人面镇墓兽（见图5-52），具备了头上有尖角或者类似角的特征，耳朵巨大，有的专家认为镇墓兽的"猪耳"特征与中国传统思想有关：

图5-52 彩绘人面镇墓兽，西魏，汉中市崔家营出土，陕西历史博物馆藏

图5-53 彩绘天王俑，唐，陕西历史博物馆藏

"最主要的功能意义是震慑、守护与水神、北斗象征"[①]，他把猪耳与史前社会的猪龙、《山海经》中的猪形神以及陪葬猪骨的古老习俗联系起来，论述了猪耳被塑造在镇墓兽中的功能，这种说法体现了镇墓兽的本土特征。

唐代最有特点的是三彩釉陶镇墓兽，盛行于唐开元、天宝时期，头上的角、脑后的戟形饰、火焰翅、铁刀翼等特征鲜明，特别是三彩釉的晕开、流动更加衬托了作品的华丽精美（见图5-54中）。镇墓兽在陕西以外的河南、宁夏固原、湖南等地均有出土，分布范围广泛。陕西出土镇墓兽中的人面并非中原人的特点，而是更接近外来的胡人，与骆驼俑商队中牵驮的胡人面貌相似，这与长安城中来往频繁的胡人商队与舞蹈杂耍卖艺人相关，其他地区出土的人面部并不统一。

有关镇墓兽的发展历程，学者郝红星等人做了梳理和总结："镇墓兽最初在魏晋墓葬中以单体走兽形式出现，到了北魏司马金龙墓（公元484年）出现了蹲式镇墓兽；偃师染华墓（公元526年）出现了人首镇墓兽，蹲于长方形底板上；洛阳元邵墓（公元528年）出现了人首、兽首双镇墓兽。至公元567年尧峻墓中的镇墓兽脊上出现了戟饰；以后直至隋代，镇墓兽变化不大，仅肩部出现了羽饰；唐以来，镇墓兽反而没了隋代的奢华，但头上开始出现角；从固

图5-54　各类彩绘镇墓兽俑，唐，陕西历史博物馆藏

① 郅阳：《唐三彩镇墓兽猪耳造型的文化意义及其功能转移》，《中国陶瓷》2015年第1期。

原史道洛墓（公元 658 年）镇墓兽直到公元 664 年的郑仁泰墓，镇墓兽的发展才进入一个崭新的阶段，到公元 720 年左右，发展到顶峰。"[①] 从汉代的动物单体走兽镇墓兽到魏晋时期人面裸体蹲坐镇墓兽，发展到唐代胡人面部的镇墓兽（见图 5-53），前后的变化较大。唐代人面镇墓兽的形成与诸多中亚人的商队来往密切相关，这类形象在唐人的作品中比比皆是，深刻体现了唐代与外来民族交流的频繁以及艺术作品包罗万象的特征。

新疆阿斯塔那墓葬中也出土了多件特别引人注目的镇墓兽（见图 5-55），包括以下三种类型。其一，豹身、马蹄、狗尾造型，瞪大眼睛，龇牙咧嘴。其二，人面兽身兽耳，毛发一束高耸，兽身马蹄。其三，豹身、马蹄和人面合体：人面非常写实，头戴盔甲帽，还留有眉毛和胡须；身上表现了豹皮的斑点以及尾巴。鲁礼鹏认为："阿斯塔那墓地出土的镇墓神兽与中原不同，中原出土的质地有陶和三彩之分，而吐鲁番地区出土的除木质外，其余皆为泥质。"[②] 虽然不似中原地区镇墓兽釉陶的形式，但是有些器身上也施以华丽的彩绘。阿斯塔那出土的这些镇墓兽有独体走兽和人面兽身的类型，与中原地区比如郑州、西安等地出土的类似，但是其中一件豹身人面戴盔甲帽的造型从细节看塑

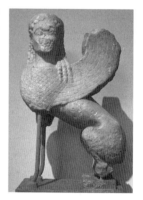

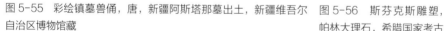

图 5-55　彩绘镇墓兽俑，唐，新疆阿斯塔那墓出土，新疆维吾尔自治区博物馆藏

图 5-56　斯芬克斯雕塑，帕林大理石，希腊国家考古博物馆藏

① 郝红星等：《中原唐墓中的明器神煞制度》，《华夏考古》2000 年第 4 期。
② 鲁礼鹏：《新疆吐鲁番阿斯塔那墓地出土镇墓神兽研究》，《四川文物》2016 年第 5 期。

造得非常生动，还留有头发和胡须。这种造型显然与中原地区重视意象的艺术思想背离，因为太写实了，不禁让我们想到古代埃及及罗马时期在地中海周边广泛流传的人面兽身的斯芬克斯石雕（见图5-56）。当时的罗马帝国亚历山大统治范围已经扩大到中亚直至西域边界，也将西方的文化与艺术形式间接传播到西域甚至中原。阿斯塔那古墓群虽然以埋葬汉人为主，但同时葬有车师、突厥、匈奴、高车以及昭武九姓等少数民族居民。很有可能制作该件作品的工匠来自有着写实技艺传统的西方民族，把西方写实的思想融入阿斯塔那镇墓兽的制作中。此外，镇墓兽中出现在肩部的羽饰也有可能与两河流域、伊朗流传的带翅膀的格里芬有关。翅膀的装饰在西方使用历史悠久，公元前3000多年的两河流域与伊朗接壤的苏萨（Susa）地区就已经出现了鸟首兽身的格里芬雏形，当时人们将翅膀与强大的力量联系起来，神话中的神都会被赋予翅膀。因此，我国战国之后出现的有翼独体镇墓兽或者有翼人面镇墓兽，与西方艺术形式的影响有很大关系。

第一节 联珠纹在地中海东部的早期情况

联珠纹指的是使用形状、大小相同的圆形依次排列在装饰对象上的一种装饰图形。这种图形大规模表现在金属器物、饰牌或者首饰上的立体装饰中，由球体或者半球体整齐排列，应该是既容易实现又符合大众审美的构成元素。早在地中海东部地区的青铜时代，就已经有人类在石质容器的口沿部位使用雕刻的同心圆装饰。大英博物馆收藏着一件公元前1850—公元前1650年出土的造型比较完整的石制碗，[①] 在外部边缘下方的大致水平切割线之间切割出一排中心点双同心圆，形成了口沿处的一条装饰带。这种早期的模糊联珠纹的装饰可能是偶然现象，但是说明了当时地中海东部地区先民很早就开始探索连续圆形作为装饰的形式。公元前900年左右的亚述宫殿最初装饰有鲜艳的色彩和精美的图案，但留存到现在的寥寥无几。美国大都会艺术博物馆收藏了一块用于新亚述人宫殿建设的完整的联珠纹彩绘砖（见图6-1），在砖的侧面均

图 6-1 联珠纹彩绘砖，新亚述宫殿装饰，公元前 900 年，美国大都会艺术博物馆藏

① 参见大英博物馆官网。

匀描绘四个同心圆联珠纹。砖是建筑的重要组成部分，在砖上描绘联珠纹证明联珠纹的使用很有可能已经不是偶然现象，而是被大规模地使用在建筑设计中。

真正有史料和考古发现能证明联珠纹被大量使用的，是在金属器物中，两河流域与伊朗地区都有此类发现。虽然伊朗高原以农业为主，但是该地域却盛产各类金属矿产。《魏书·西域传》记载："波斯国……出金、银、输石。"《隋书·西域传》也有相关记载："波斯盛产金刚、金、银、输石、铜、镔铁、锡……波斯每遣使贡献。"也正是如此，从公元前3000多年开始就出现于伊朗高原的青铜铸造工艺能一直延续下来。

一、青铜时代卢里斯坦与吉威耶出土的青铜器与联珠纹

公元前2000—公元前1000年，伊朗高原虽然处于政治动荡时期，但是出土了大量的青铜、铁制品，其中大部分产自卢里斯坦（Luristan），也被称为闻名于世的"卢里斯坦青铜器"。"青铜器上饰有生动的动物装饰，如山羊、野猪、狮子、马、牛、鹿、鸟、豹等，十分丰富，多是游牧民族喜爱的内容。"[①] 同时这些青铜器和铁器的装饰纹样中已经有成熟的联珠纹出现。卢浮宫和德黑兰等博物馆都保存了大量的卢里斯坦金属器，也藏有多件装饰有联珠纹的青铜盘与别针。图6-2为制作于公元前1500—公元前700年的青铜盘，来自德黑兰考古博物馆的卢里斯坦青铜器，也是在当地发现的早期装饰有联珠纹的青铜器皿，盘子整体造型简单，但是由于周围有两层联珠纹以及两层向外放射出花瓣状的装饰浅浮雕而显得格外有生气。这件器物周身都有浮雕装饰，显然不是日常生活中使用，有可能是一件祭祀用品。另一件出土于卢里斯坦的银制别针（图6-3），金银器皿通常在伊朗北部制造，而不是在卢里斯坦，此别针类似于卢里斯坦制的青铜，使用錾刻工艺表现了一群人身动物头结合的神可能在举行某种仪式；在画面周边使用锤揲工艺制作出一

① 罗世平、齐东方：《波斯和伊斯兰美术》，中国人民大学出版社2010年版，第18页。

图 6-2　青铜盘，公元前 1500—公元前 700 年，伊朗卢里斯坦出土，德黑兰考古博物馆藏①

图 6-3　有联珠纹的别针，银，公元前 800—公元前 600 年，伊朗卢里斯坦出土，美国克利夫兰艺术博物馆藏

图 6-4　武士狮子争斗纹金饰牌，公元前 900—公元前 700 年，吉威耶出土，德黑兰考古博物馆藏

圈联珠纹。根据考古资料发现，当时这类器物使用联珠纹的现象比较普遍，也证明联珠纹不仅成为当时的青铜、银制器物中经常使用的装饰，而且与祭祀器物的装饰有密切关系。

　　吉威耶（Ziwiye）是伊朗西北部一个考古遗址的名称。1947 年，一个牧羊人在村庄附近的山上发现了金、银和象牙的宝藏，其中多件装饰有联珠纹的金牌饰品。图 6-4 是一件比较完整的有六个画面的金饰牌，每一幅内容几乎相同，表现的是武士袭击站立着的狮子的场景，应是用同一个模具制作而成。每一幅方格画面周边都用联珠纹隔开。金饰牌的两边各有一排小圆孔，据此判断应该是固定在器物或者车上的装饰。同样的作品在大英博物馆也有收藏。② 作品整体风格有强烈的亚述艺术特征，受到两河流域影响较深。根据装饰纹样的批量化与联珠纹使用的成熟度，可以判断在公元前 700 年左右，联珠纹已经成为当时当地器物的主要装饰类型。

① 图 6-2、图 6-4 采自罗世平、齐东方：《波斯和伊斯兰美术》，中国人民大学出版社 2010 年版，第 21、27 页。

② 参见大英博物馆官网。

二、波斯阿契美尼德王朝时期的联珠纹

阿契美尼德王朝始于公元前 550 年，也被称为波斯第一帝国，是古代世界看到的第一个也是当时最大的帝国，控制范围从安那托利亚和埃及横跨整个西亚，延伸到印度北部和中亚。在其统治的版图内有多种民族和文化，使用多种语言。阿契美尼德的艺术包括带状浮雕，金属制品（例如阿姆河宝藏），宫殿的装饰，釉面砖砌体，精细工艺（砌体、木工等）和园艺。它的首都波斯波利斯（Persepolis）和政治中心苏萨（Susa）两座大城市的建设，从大流士一世到大流士三世持续投入大量财力人力，从各个地域搜罗不同民族的掌握不同技术、风格的工匠及艺术家，其艺术作品融合了新巴比伦、古埃及、古希腊、亚述、斯基泰等多民族的特点。在此基础上，还融合了一种新的独特波斯风格。此时的联珠纹已经融入各种艺术形式中，比如建筑构件、金属制品、服饰等。

（一）建筑中使用的联珠纹

阿契美尼德王朝时期的建筑主要包括前期的帕萨尔加德（Pasargadae）建筑群遗址和后期的苏萨、波斯波利斯等宫殿建筑、摩崖王墓、神殿等，使用石灰石和泥砖作为主要建筑材料。在漫长的创造与融合过程中，波斯人在各地建筑遗址的特点并不混乱，风格较为一致，表现出自己独特的艺术特点。在这些建筑构件中，地板、墙面、柱头上的装饰图案都能看到联珠纹，作为分割主要画面或者装饰边缘出现。"波斯帝王欲通过建筑表现自己的观念，在营建中格外重视装饰处理……精细的雕刻异常醒目。"[①] 因此，联珠纹也成为活跃装饰图案中必不可少的种类。卢浮宫收藏了大量来自苏萨建筑遗址的作品，图 6-5 是苏萨大流士一世宫殿的建筑装饰板，这种石板的雕刻纹饰让我们想起了唐代的莲花砖，只是在花瓣的周围一圈增加较大的同心圆联珠纹。莲花是古埃及人经常使用的装饰，象征生命的轮回与复活，在他们对神的祭祀仪式以及日常生活

① 罗世平、齐东方：《波斯和伊斯兰美术》，中国人民大学出版社 2010 年版，第 32—33 页。

图6-5 有联珠纹的建筑装饰板,苏萨大流士一世宫殿,伊朗,公元前515年,法国卢浮宫藏

中使用得非常频繁。波斯波利斯的墙壁和纪念碑上继承了这一装饰,且与联珠纹结合,形成波斯风格的莲花装饰。在苏萨和波斯波利斯建筑装饰中,单独使用此花瓣或者使用花瓣分割画面的现象很普遍。从出土的数量上看,这种装饰板不是偶然出现,而是当时批量化生产的结果。芝加哥大学东方学院也收藏有在波斯波利斯宫殿遗址发现的类似的石制装饰板。

此外,联珠纹还体现在人物或者动物雕塑的装饰中。大流士宫殿的装饰很大程度上受到了新巴比伦建筑中动物游行浮雕风格的影响。除了雕刻游行的神兽之外,还在宫殿的墙壁绘画中表现整排穿着波斯服饰的弓箭手巡逻的场面(见图6-6)。这些弓箭手身着华丽的服饰,身后背着箭篓和弓,双手紧握长矛,赤脚迈步向前。宽阔的袖口和裙边都装饰着整齐的联珠纹。虽然只是在浮雕人物中表现,从其生动性可以看出阿契美尼德时期的武士服饰中,联珠纹是作为装饰边被大量使用的。在圆雕装饰中,联珠纹往往被当作动物卷曲的毛发、人物的胡须,但是仔细辨别还有一部分联珠纹是纯粹的装饰性作用。卢浮宫藏的这件苏萨大流士一世宫殿柱头装饰非常著名(见图6-7),它的柱头样式虽然结合了古希腊、古埃及的特征,但是仍然有自己十分突出的特点。柱头使用了共用身体、头部背对的两头牡牛,沿着牡牛脊背的一边贯穿了联珠纹的装饰。这种细致的装饰特征还出现在很多动物浮雕中,使用一排或者多排的联珠纹装饰,能使表达对象看起来更生动,有更强烈的感染力。

图 6-6　苏萨建筑中的釉面硅质砖，苏萨大流士一世宫殿，伊朗，公元前 510 年，法国卢浮宫藏

图 6-7　宫殿柱头装饰，苏萨大流士一世宫殿，伊朗，公元前 510 年，法国卢浮宫藏

（二）金属器皿中的联珠纹

　　阿契美尼德时期最引人瞩目的金属制品就是发现于塔吉克斯坦的阿姆河宝藏（Oxus Treasure）[①]。其中包括的 51 块黄金供奉装饰片，象征着生育、水和智慧等神祇，他们很可能是受到波斯贵族的委托向神灵祈求美好的愿望。这些装饰片中许多矩形的边缘都是使用锤揲的联珠纹封边，[②] 继承了青铜时代的装饰手段。此外在阿姆河宝藏中也出土了一些装饰有联珠纹的金属容器。其中一件金盘的盘内雕刻了一只与拜火教有关的张开翅膀的鹰的形象，外围装饰了两圈间隔较大的联珠纹。雕刻此类纹饰的容器往往不是日常生活中使用的，而是作为宗教祭祀用品。平山郁夫收藏的一件狮纹喇叭口装饰杯（见图 6-8），青铜深杯外壁镶嵌装饰银板，银板上都是联珠纹，下部刻浅浮雕走狮形象。联珠纹出现在喇叭口与杯身的交界处，还是作为分割空间的常见图案出现。

① 阿姆河宝藏发现于塔吉克斯坦塔赫特桑金（Takht-i Sangin）古镇，包括金马战车模型、人像、指环等一共 180 件，该珍宝被认为曾经是一座寺庙所有，很有可能是附近的一座寺庙被洗劫，然后把宝藏埋藏起来，便于以后取回。收藏品的大部分目前存放在伦敦的大英博物馆。
② 参见大英博物馆官网。

图6-8 狮子装饰杯上的
联珠纹图案，阿契美尼德王
朝，伊朗，日本平山郁夫丝
绸之路美术馆藏

三、波斯帕提亚安息王国与萨珊时代钱币中的联珠纹

伊朗高原帕提亚－塞琉古帝国时期，银币上表现统治者头像的周边往往装饰有一圈联珠纹，类似图6-9中表现帕提亚时代国头像的银币数量很多，这枚银币形状和图案并不完整，联珠纹也只体现了大半，但是图案非常清晰，包括国王的头像都使用了联珠纹的形式，戴着的王冠象征着胜利，也是帕提亚王冠的主要类型。有趣的是古希腊出土的一枚银币上也使用了联珠纹与动物相结合的方式（见图6-10），甚至时间更早。这是一只昂首挺胸的公鸡，周边一圈的联珠纹颗粒较大，排列也并不很整齐，由于年代较早，已经有磨损的现象。虽然图案风格与伊朗高原的银币完全不同，但是证明了联珠纹也出现在地中海北部，可能很早就受到了影响。

帕提亚时代银币联珠纹的特征一直延续到波斯萨珊时代金币和银币的装饰中，此时银币上的装饰纹样更加成熟。图6-11中硬币正面描述了萨珊国王巴赫拉姆四世的半身像，联珠纹圆形规则，细密均匀，工艺更细致。在银币的

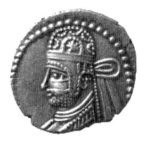

图 6-9 银币，帕提亚时代，公元 78—110 年，美国大都会艺术博物馆藏

正　　　　　　　　　负

图 6-10 联珠纹公鸡银币，古希腊，公元前 500 年，美国大都会艺术博物馆藏

图 6-11 巴勒姆四世的银币，波斯萨珊王朝，公元 388—399 年，美国大都会艺术博物馆藏

背面也同样使用联珠纹圈起一幅画面。画面中心描绘了一座火坛，火焰熊熊燃烧，在火坛的两边有两个不是很清晰的人物，根据大都会艺术博物馆官网上的描述，这两位也是国王本人。[1] 有专家认为这种图案代表着一种宗教仪式，与波斯的拜火教[2] 有关。波斯阿契美尼德王朝已经将拜火教作为国教，在帝国境内风靡流行。[3] 银币上刻绘的图案无论是否与拜火教有关，都能看出这是一种仪式，与国家的统治者有密切关系。当时皇家中央政府控制着所有萨珊王国的铸币厂，模具上均刻有波斯萨珊国王的皇冠，说明当时的钱币图案完全是由统

① 参见美国大都会艺术博物馆官网。

② 古波斯的琐罗亚斯德教因为崇拜圣火而被周边其他文明称为拜火教。

③ 林悟殊：《波斯拜火教与古代中国》，新文丰出版公司 1995 年版，第 2 页。

治者掌控，最终目的是向民众宣传君权神授的合理性。此时的联珠纹已经成为通用的用于分割边缘和多幅画面的类似边界线的装饰。正反面都使用联珠纹的钱币，代表了波斯帝国使用该纹饰的顶峰时期。中国新疆的喀什地区既发现了中原地区汉代的五铢钱、唐代的开元通宝，也在乌恰县发现了波斯萨珊王朝的银币。[①] 除了新疆的喀什，河北、河南、陕西等地也发现了萨珊钱币，说明萨珊钱币制作数量的庞大以及流传的广泛，而联珠纹的这种纹饰也随着钱币的形式东传。

第二节　联珠纹的盛行
——波斯萨珊的联珠纹及其在中亚的发展

一、联珠纹在建筑装饰中的使用

萨珊时代的联珠纹在建筑装饰、金属制品以及丝织品装饰中得到了大规模的使用，也逐渐形成类似钱币周边一圈联珠纹围绕中心图案的联珠团窠样式。这种样式在建筑中使用频繁，经常作为墙面装饰或窗户配件。图 6-12 是德国佩加蒙博物馆收藏的一件波斯萨珊时代圆形镂空窗户件，它仅在一侧有装饰浮雕，八个掌状叶形成连接辐条内圈和外圈的中介，内圈与外圈均使用联珠纹分割。同样的作品在两河流域的伊拉克境内泰西封（Ctesiphon）[②] 也有发现，美国大都会艺术博物馆收藏有图案完全一致的配件。[③] 根据叙利亚遗留下来的遗迹上的圆形窗户，窗户的装饰面可能朝外。在美索不达米亚和伊朗均发现有同样的窗户饰件，这也提供了两个地域之间艺术观念交流的证据。灰泥浮雕通常

① 新疆喀什博物馆收藏了来自中原地区和伊朗地区的多枚钱币。

② 泰西封市位于底格里斯河东岸，在伊拉克现代巴格达以南 20 英里（约 32 公里）处。作为帕提亚人和萨珊人的首都，它繁荣了 800 多年，这是在公元 7 世纪伊斯兰征服之前统治古代近东地区的最后两个王朝。

③ 参见美国大都会艺术博物馆官网。

图 6-12　圆形镂空窗户件，伊朗，
公元 600 年，德国佩加蒙博物馆藏

图 6-13　墙面植物灰泥装饰，萨珊文化，公元 6 世纪，
伊拉克泰西封出土，美国大都会艺术博物馆藏

用于装饰萨珊时代贵族房屋和接待大厅。在伊拉克泰西封地区的考古遗址中发现了多例实物（见图 6-13），通常由联珠纹边界上方的两种抽象化的植物组成图案。灰泥在使用模具的情况下能够实现大规模的重复图案，例如花卉和植物，这些重复图案又组成了正面复杂的墙体装饰。从公元 5 世纪开始，字母组合成为萨珊时代流行的图案，用灰泥模制的装饰墙板在萨珊时代贵族的宫殿和房屋中使用，具有一定的象征意义。德国佩加蒙博物馆收藏的这件装饰板（见图 6-14），上面有一组波斯文字字母和一个弯月形造型，下面有一对张开的翅膀形状。重要的是在主要图案周边环绕着一圈醒目的联珠纹，制作成接近球体的造型，在灯光的照射下，立体感很强。这种类似"族徽"式的灰泥装饰板在美国大都会艺术博物馆也收藏着一件，根据博物馆的说明，这种图案是有"保护"的含义。[①]

　　动物图案是联珠团窠样式灰泥装饰板的主要纹饰，与当时制作的金属器皿内容相似。大概是因为金属器皿较为昂贵，使用泥板作为建筑装饰可以大大缩减成本。森穆夫（Sên-Murv/Simurgh）、羊、鸟等动物在伊朗艺术中是经常出现的。森穆夫被描述为一种有翼的生物，形状像鸟，是一种小型的神兽。它看起来像一只孔雀，头上有一只狗的头，还有一只狮子的爪子，但是有时也带有人脸。它天生善良，而且是雌性，拥有伟大的智慧。森穆夫是波斯琐罗亚斯德

───────────────

① 参见美国大都会艺术博物馆官网。

图 6-14 带翅膀与联珠纹装饰的墙板，萨珊文化，伊拉克，公元 6 世纪，德国佩加蒙博物馆藏

教（Zoroastrianism）众神中 Verethragna 和 Khwarenah 的人格化——代表皇家荣耀、财富和庇护的神。基督教艺术中也有关于它的描绘，但是其含义保留了它以前的象征意义，被视为超自然力量的象征，也被视为一种保护物。[1] 在后来的演化中逐渐作为"狗藏"的标志，是在人去世之后，尸体被狗吃掉，再装入纳骨器瓦罐里保存的习俗，因此森穆夫经常被装饰于金银罐上作为保护的象征物。在萨珊和早期伊斯兰艺术中描绘的森穆夫被装饰于昂贵的盘子、灰泥和纺织品上，并且逐渐发展成为有更加复杂装饰的形式，比如在身体上装饰有棕榈叶和花朵的造型是为了突出它作为自然和生育之神的事实。它也作为萨珊典型的神兽样式被扩散到周边地域。沈爱凤认为"森穆夫造型与我国本有的兽头鸟身的'飞廉'相似，所以当波斯金银器连同森穆夫传入我国之后，唐代金银器进行了改造，原来的森穆夫纹样多为飞廉取代，区别主要是森穆夫为兽身，而飞廉纹为鸟身"[2]。

大英博物馆收藏了一件银盘，虽然发现于印度，但是明显是萨珊时代的制作风格。[3] 银盘的中心雕刻了一只口吐舌头的森穆夫，狗头、狮爪、双翼特征明显。这只银盘中心的森穆夫图案周边虽然不是使用联珠纹圈，但也是使用变形的花瓣装饰围绕成一圈，代替了联珠纹的分割功能。德国佩加蒙博物馆和大英博物馆均收藏了有类似特征的森穆夫联珠纹灰泥板，这是一种模压高浮雕装饰板（见图 6-15），这种模压的图案有着巧妙的构图，将森穆夫头部和两只前

① Prudence Oliver Harper, The Senmurv, *Fabulous Creatures and Spirits in Ancient Iranian Culture*, by Gruppo Persiani Editore Srls, 2018.

② 沈爱凤:《从青金石之路到丝绸之路——西亚、中亚与亚欧草原古代艺术溯源》，山东美术出版社 2009 年版，第 618 页。

③ 参见大英博物馆官网。

图 6-15　森穆夫及联珠纹饰板，伊朗，公元
600—700 年，德国佩加蒙博物馆藏

图 6-16　白羊联珠纹座板，伊拉克，公元
600—700 年，德国佩加蒙博物馆藏

爪放在联珠边框的外面，似乎有夺框而出的幻觉，也体现出当时艺术家的巧妙
构思。根据考古资料，装饰板上原来是有彩绘装饰的，有红色和黄色颜料的痕
迹，[①] 这种装饰板可以批量生产，可见是古代伊朗建筑中频繁使用的图案，也
逐渐成为萨珊帝国的标志性图案。

　　大角羊形象在波斯的建筑装饰、金属器皿以及丝织品中都有出现。这种
羊的形象非常特别，身体使用侧面的视角，而羊的大角则采用正面的视角，很
像古代埃及在人像塑造中使用"正面率"的使用习惯。同样的造型特点在公元
5 世纪的波斯宫殿浮雕石板、金属器皿以及丝织品中都有发现。德国佩加蒙博
物馆收藏的这件白羊联珠纹装饰座板（见图 6-16），大角羊图像的高浮雕很明
显，已经近乎圆雕。艺术家对羊的动态把握到位，正面的角的表现生动传神。
我们也发现不仅是对于山羊角的创造性表达，对于其他有角的动物，比如牛
角，萨珊人也会采用相似的手法。动物的原型应该是生活在亚洲西部拥有巨大
弯角的野山羊，即北山羊。这款饰板由两排联珠纹围绕，比一圈联珠纹的装饰
更加华丽。山羊脖子上缠绕的飘动的绶带，有专家认为来自波斯萨珊时期王室
专用的披帛绶带，习惯于使用在动物颈部及脚部，用以强调其神圣的属性或皇

① 参见大英博物馆官网。

图 6-17　波斯国王狩猎公羊盘，银，伊朗，公元 500—600 年，美国大都会艺术博物馆藏

图 6-18　萨珊国王狩猎狮子，雪花石膏，伊朗，公元 400 年，美国克利夫兰艺术博物馆藏

室的专属性。[1]这种绶带本是在皇室成员服饰中的装饰，我们在波斯银盘等各类饰品中经常能看到皇家成员骑马涉猎的场面，骑马的人物服饰上就会有随风飘扬的绶带。美国学者乐仲迪认为萨珊王朝使用的飘带分为两种：一种是长飘带，使得前额的束发得以固定，不至滑落到右边肩膀上。典型的萨珊式样是两根细长的飘带经常成对出现，上面有水平条纹，是为了表达飘带上是有褶皱，作为前额发带系在脑后的两个尾带，垂落在肩膀上或者甩在肩膀后。另一种是短发带，在伊朗出土的银盘中经常出现。这种造型与萨珊王冠有关，是配合王冠底部或者头发边缘。在波斯萨珊文化中，常常可以看到从王冠底部向上飞举的小飘带。这两种飘带都是神性和皇家的标志。[2]

　　图 6-17 和图 6-18 中表现的银盘与雪花石膏中的图案是同一内容，为波斯国王骑马射猎的场面。不同的是银盘上表达被射杀的大角山羊，四只山羊无论呈现奔跑还是摔倒的姿态，羊角都是正面形象。可见当时萨珊人对于动物角的塑造有固定的审美习惯。国王具备各种皇家特征：王冠和弓箭，还有头后边的背光，背光仍然使用联珠纹装饰外圈，最明显的是国王头后飘动的长长的绶

① 罗世平、齐东方：《波斯和伊斯兰美术》，中国人民大学出版社 2010 年版，第 148 页。
② 〔美〕乐仲迪著，毛铭译：《从波斯波利斯到长安西市》，漓江出版社 2017 年版，第 20 页。

带。在图 6-18 的石雕纹样中还与国王腰上的飘带一起飞扬在空中，看起来十分飒爽和飘逸。在沙普尔二世（Shapur II，公元 310—379 年）统治期间，作为猎人的国王已成为银板上的标准皇家形象。该主题象征着萨珊统治者的英勇才能，被用来装饰这些王室的银盘，这些盘子通常作为礼物送给邻近的城邦。[①] 由此可见，飘扬的绶带和大角羊都是皇家权力的象征，与统治者有密切关系。此时绶带的出现也是为了强调皇家建筑的专属特征。

二、联珠纹在金属制品中的使用

萨珊时代最著名的物品是在伊朗和美索不达米亚地区大量生产的精制银器，其工艺是将它们锤打成一定形状，然后使用复杂的技术进行装饰。联珠纹此时随着金属器的发展而继续发展，且呈现多样化的趋势，出现最多的是在贵族使用的碗、盘、壶等金属容器的外部装饰中，许多物品都是为了精心制作的宴会而设计的。在整个古代世界中，伊朗人都以此为荣；其他的则用于更庄严的宗教仪式作为祭祀用品使用。"波斯萨珊贵族的奢侈与趣味，促进了工艺美术品的制造和发展，多样化和精细化的工艺美术品，成为波斯文明的巨大成就之一。"[②] 德国佩加蒙博物馆收藏的一件联珠纹与鸡的装饰金件（见图 6-19），外圈的联珠纹呈球状的珠颗粒较大，围绕着一只珍珠鸡，这与联珠纹作为动物装饰外框的功能相符合。另一件美国克利夫兰艺术博物馆收藏的银碗可能打算用于私人住宅（见图 6-20），也许是地中海沿岸的时尚别墅。富裕的萨珊贵族存放了各种银器和工具，以供娱乐，并在社交活动中进食和饮用时使用它们。这个碗饰有球形联珠纹的边缘，这在当时的家用银碗中属常见造型。基本形状首先通过锤打形成，同时对碗进行抛光和打磨，联珠纹装饰是通过将银锤打入模具来实现的。美国大都会艺术博物馆收藏的鎏金银碗（见图 6-21），其外部装饰非常丰富，采用了植物、人物与多种动物相结合的方式分割画面。规则的葡萄

① 参见美国大都会艺术博物馆官网。

② 罗世平、齐东方：《波斯和伊斯兰美术》，中国人民大学出版社 2010 年版，第 81 页。

图 6-19　鸡与联珠纹装
饰件，金，伊拉克，公元
600 年，德国佩加蒙博物
馆藏

图 6-20　联珠纹碗，公元 400—
500 年，叙利亚出土，美国克利夫兰
艺术博物馆藏

图 6-21　联珠纹碗，伊朗，
公元 400—500 年，美国
大都会艺术博物馆藏

藤将碗的外围分割成了多个空间相等的画面，每个画面中都有一个小的主角。此时的联珠纹被使用在碗的底部，专门用于围绕一只鸟与一只兽的组合场面。

　　萨珊时期贵族流行使用银壶，也被称为银瓶。这种银壶的造型往往壶身细长，有手柄，壶身经常装饰有联珠纹以及有叙事情节的图案，内容以植物缠枝纹、动物纹、古希腊神话故事和伊朗女神（祭司）为主。宁夏固原博物馆收藏的萨珊银壶（见图 6-22），出土于宁夏固原的北周天和四年（公元 569 年）埋葬的李贤墓。根据考古报告描述："壶颈腹相接处焊一周 13 个突起的圆珠，形成一周联珠纹饰，可见焊接痕。壶腹与高圈足座相接处也焊一周 11 个突起的圆珠，形成一周联珠纹饰。足座下部饰一周由 20 个突起的圆珠组成的联珠纹饰。"[1] 从描述中我们得知在壶颈部、壶腹与高圈足相接处以及足底下部均有一圈联珠纹装饰，可见是分割画面的主要媒介。瓶身一周以连环画的形式描绘了古希腊神话中关于金苹果的故事，人物特征明显，表达生动传神。此种类型的银瓶在波斯萨珊时代属于流行的样式。美国弗里尔美术馆、大英博物馆、德黑兰博物馆都收藏有类似造型的银壶，但是工艺水准都比较生硬，没有李贤墓出土的这件做工精致，鎏金效果如此完好。

　　此外，盘口银壶在萨珊也是较为流行的器型。联珠纹在盘口壶上的装饰主要是颈部的一圈，分割开颈部与器身的空间。器身上有时会描绘重复的圆圈中

① 　韩兆民：《宁夏固原北周李贤夫妇墓发掘简报》，《文物》1985 年第 11 期。

的动物，有时会塑造人们在自然界采摘果实、辛勤劳作的场景，表现内容更加贴近世俗生活（见图 6-23）。缠枝纹的植物装饰填满了空间，在间隔中填上人物和动物，画面显得非常饱满有感染力。德黑兰考古博物馆收藏的这一件银壶，有关联珠纹的装饰是非常醒目的。盘口同样的造型在日本美秀博物馆、雷扎·阿巴西博物馆都有收藏。

最后，联珠纹在来通杯的装饰中也有涉及。来通杯在经历了从克里特-迈锡尼文明到古代希腊的蜕变，在波斯萨珊艺术中也成为经典的器型。在古代伊朗，使用金属和陶瓷制作的整体或者局部动物形状的器皿有着悠久的历史。然而在萨珊时代只有少部分器皿被人发现。萨珊时期的器物主要受到古希腊、古罗马以及拜占庭风格的影响，在某种程度上也受到中亚风格的影响。弗里尔美术馆收藏了一件公元 4 世纪制作的局部镀金的银角杯器型，这是一件瞪羚的壶嘴原型杯[①]，双耳直立，双角只冒出一个尖，杯身上刻画一圈或卧或奔跑的动物图形。在口沿处装饰了一圈浮雕联珠纹，颗粒较大，与整体画面和谐统

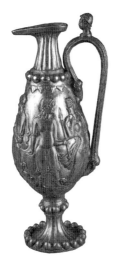

图 6-22　波斯萨珊鎏金银壶，伊朗，公元 569 年之前，宁夏固原博物馆藏

图 6-23　波斯萨珊银壶，伊朗，公元 700 年，德黑兰考古博物馆藏

图 6-24　镀金来通银杯，中亚或者西藏，公元 800 年，美国克利夫兰艺术博物馆藏

① 参见弗里尔美术馆官网。

一。有角的动物，例如公羊和瞪羚，在萨珊人的一些镀银和镀金的盘子上经常用来描绘皇家狩猎的场面，我们在上文中已经提及，而使用动物原型作为杯体本身，并将动物的嘴替换成为喷口，这是萨珊时期极为罕见的例子。更重要的是，角杯上联珠纹的使用，充分证明了联珠纹在萨珊艺术中的全面应用，作为一种常用的装饰图案，渗入人们的生活中。克利夫兰艺术博物馆收藏的一件来自中亚或者西藏的具有萨珊风格的来通杯更加接近"角"的形象（见图6-24），这件作品证明了当时中国唐朝与西方文化艺术交流的程度，装饰主要是中亚元素，包括葡萄藤、联珠纹镶边和心形的图案。兽头来通杯作为饮酒器的形状和银器的使用都源自波斯，而华丽、奢华的设计以及卷曲的龙的形状透出了中国传统艺术特征。在杯子底部有藏文的所有权铭文，表示这件器物是一位中国女性统治者所有。虽然这件作品并不是直接源自波斯萨珊人的创作，但是其造型风格、使用的特征以及对联珠纹的使用显示出了萨珊艺术形式对于中亚以及东方的影响。

三、联珠纹在纺织品中的使用

在地中海东部地区，从亚述时代起，彩色地毯和黄金一样已经成为财富的象征。在欧洲各大博物馆比如德国佩加蒙国家博物馆收藏有多件幸存下来的此类作品，是现存最珍贵的一类藏品。萨珊人擅长纺织技术，他们的纺织技术可以和当时中国唐代纺织技术抗衡。罗马和波斯工匠生产的丝绸，采用西方纺织羊毛或亚麻等短纤维的工艺，在丝绸纬线上织花纹；不同于中国织造丝绸的长纤维工艺，在丝绸经线上织花纹，所以西方丝绸称"纬锦"，而中国丝绸则称"经锦"。美国历史学家威尔·杜兰特（Will Durant）在他的11卷本著作《世界文明史》（The Story of Civilization）中提到：萨珊尼亚艺术的形式和图案向东出口到印度、土耳其斯坦和中国，向西出口到叙利亚、小亚细亚、君士坦丁堡、巴尔干半岛、埃及和西班牙。[1]萨珊人主要出口的

① Will Durant, *The Story of Civilization*, Volume I, Simon & Schuster, 1935.

商品是丝绸、羊毛、纺织品、毛毯、地毯、皮革以及来自波斯湾的珍珠。也有从中国和印度运输到萨珊帝国过境的货物（中国主要是丝绸和纸，印度是香料），萨珊人的海关对这些货物征收税款，然后再出口到欧洲。纺织品能达到出口的程度，说明萨珊人纺织技术的精通程度。从上文中可知，绘画、雕塑、陶器和其他形式的装饰与萨珊时代纺织品有很多相同的内容，比如现实中的牛、猪；想象中的格里芬、翼马、森穆夫等，这些形象在早期都和联珠纹组合，被围绕成一圈，在丝绸、刺绣、锦缎、挂毯、椅子套、帐篷以及地毯中是经常被使用的纹样。萨珊人制作的纺织品细致精美，还染成黄色、蓝色和绿色，以暖色调为主。

"典型的萨珊装饰通常有三种：含有动物纹样，或独立，或在行进队伍中；有一定的网格骨架；采用联珠纹。"[1]其中最为典型的纹饰就是联珠纹圈中围绕着单只动物形象。比如美国大都会艺术博物馆收藏的一件丝织品（见图6-25），这是一件长条形的丝织物条幅片段，文中插图只节选了一部分。图案为在联珠纹中描绘重复的装饰华丽的翼马，每匹马头方向交错绘制，翅膀张开，尾巴末端和四条腿的膝盖处都打了一个蝴蝶结。除了站立的方向相反之外，造型大致相同：头顶顶着一丛由轴支撑的球形和新月形花朵头饰，脖子上缠绕联珠纹绑带，连接着长长的绶带飘扬在空中。上文中提到过有关绶带的寓意是象征了皇家的地位。马的双翼根部也使用了一排联珠纹，与脖子上的装饰相呼应。此

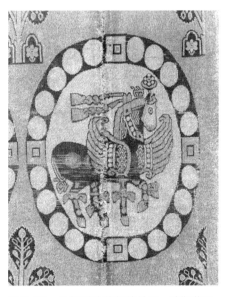

图 6-25　马与联珠纹织锦片段，波斯萨珊，公元 500—600 年，美国大都会艺术博物馆藏

① 〔意〕康马泰著，毛铭译：《唐风吹拂撒马尔罕——粟特艺术与中国、波斯、拜占庭》，漓江出版社 2016 年版，第 73 页。

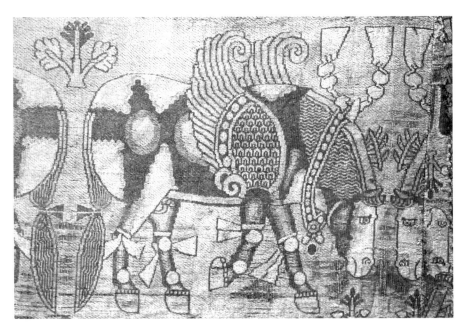

图 6-26　黄地天马纹纬锦，中亚，公元 800—900 年，日本平山郁夫丝绸之路美术馆藏

外，在联珠纹的外围还装饰了重复的程式化的树的图案。翼马是古希腊神话中最受认可的一种神兽形象，据说它是美杜莎和波塞冬所生，希腊语中称之为 Πήγασος 或者 Pégasos，拉丁语称为 Pegasus；也有一种说法认为它是由于珀尔修斯（Perseus）将美杜莎斩首之后，从她脖子上散发的血液中冒出来的。[①] 后来这种翼马的造型被古罗马继承并发扬，我们在罗马的遗迹比如庞贝古城中的壁画中可以频繁见到它的形象。此外在金属制品和印章上也有翼马，球形和月牙形的头饰可与萨珊硬币上描绘的王冠相媲美。波斯萨珊人对它的大量使用，很大程度上也是源于古希腊的成熟造型，随后这种造型也影响了整个亚欧大陆的织锦纹样。赵丰认为"属于波斯和粟特系统的翼马纹纬锦是较早出现的一个类型，从地中海边到中亚粟特再到中国的西北地区，都曾发现过实物，说明它在丝绸之路上广泛传播"[②]。其纺织品出口到整个古代世界,织物和图像反映了

① Stephen L. Harris & Gloria Platzner, *Classical Mythology: Images and Insights.* 2nd ed, New York: Mayfield Publishing, 1998, pp.234.

② 赵丰：《唐系翼马纬锦与何稠仿制波斯锦》，《文物》2010 年第 3 期。

图 6-27　绿地圣树双鹿纹纬锦，绢，中亚，公元 800—900 年，日本平山郁夫丝绸之路美术馆藏

丝绸之路沿线的艺术变化和演变。

　　平山郁夫先生收藏的中亚地区黄地天马纹纬锦（见图 6-26），已经突破了使用联珠纹围绕的构图方法。以竖段分割的方式，每一段都描绘了成对低头饮水的翼马，马的身体看起来更加健壮。艺术家将马的身体使用黑白色块加细纹进行分割装饰，鬃毛使用波浪纹、翅膀根部使用环线纹。不同的是比起波斯萨珊的翼马，头部的由轴支撑的球形和新月形花朵头饰不见了，绶带向上空飘扬，马尾也变长，中间加了扎起的结。总体来看，马的装饰更加细致，形态更加优美。同样类型的对马联珠纹织锦，香港贺祈思先生也收藏了一件，[①] 作品中联珠纹圈内有两只面面相对低头饮水的翼马，对马的中间靠后方有一棵树，树的对称枝干刚好覆盖在两只马上方，图案设计均衡完整，构思独特。不过这件作品比中亚的其他图案更加简化。在受到波斯萨珊艺术的影响下，中亚地区还出现了联珠纹与草原动物结合的新图案。比如平山郁夫先生收藏的绿地圣树双鹿纹纬锦（见图 6-27），使用联珠纹组成连续的拱门图案，每个"拱门"内都有两只相对站立的大角鹿抵着中间的一棵树。大角鹿是草原文化的典型纹饰，经常在草原艺术中的车马配件、金、铜牌饰中使用，此时与联珠纹的结合并装饰于丝织品中代表了中亚艺术的多元化特征。

① 　图片参见赵丰、齐东方:《锦上胡风——丝绸之路纺织品上的西方影响》，上海古籍出版社2011 年版，第 151 页。

图 6-28　野猪头联珠纹纺织品片段，伊朗，公元
600—700 年，美国克利夫兰艺术博物馆藏

图 6-29　萨珊织锦兽头片段，伊朗或
伊拉克，公元 600—700 年[①]

与之情况相同的还有前文中提到的对牛，对大角羊、对鸟纹也是从萨珊艺术中发展而来。

　　美国克利夫兰艺术博物馆的这件野猪头联珠纹纺织品残片是采用羊毛和亚麻织成（见图 6-28），其纹样也是萨珊系统纹样的一个重要门类。从残存的图案能看出，这是一个重复图案的联珠纹构图，内部描绘了一只由不同色块构成的抽象的野猪图案。猪头纹样不仅发现于纺织品中，在波斯萨珊的其他艺术形式如砖雕、银饰、硬币以及印章中也很普通。波士顿纺织品博物馆收藏了一件伊朗或伊拉克出土的萨珊织锦（见图 6-29），其图案与背景不是一起织成，而是后加上去的。图案中一圈联珠纹大小并不匀称，有明显手工织造的痕迹。从联珠纹内部的图案看，兽面长了两个长长的獠牙，猪鼻明显，应该仍然是一只野猪形象。

　　猪头纹样与上文中提到过的波斯琐罗亚斯德教中的一个神灵有关，这一神灵指的是乌鲁斯拉格纳神（Verethragna）。它在琐罗亚斯德教中被赋予具有军事力量、胜利、性能力、治愈能力、使人复活能力等。在艺术表达中经常化身为多种动物的形象，比如有金角的公牛、独角白马、骆驼、公猪、猛禽、山羊等形象。但是这其中的许多动物同时是其他神灵的化身，并不是一对一

① 图片采自罗世平、齐东方：《波斯和伊斯兰美术》，中国人民大学出版社 2010 年版，第 99 页。

图 6-30　鸟与联珠纹纺织片段，羊毛和棉，伊
朗、伊拉克和叙利亚，公元 700 年，美国克利
夫兰艺术博物馆藏

图 6-31　巴拉雷克·节彼遗址壁画，乌兹
别克斯坦，公元 5—6 世纪[①]

的关系，比如公牛和马是提丝特拉神（Tishtrya）[②]的象征物。因此，野猪纹
频繁出现说明琐罗亚斯德教在伊朗高原以及中亚甚至东亚的广泛传播。在伊
朗达姆汉姆出土的方砖、中亚乌兹别克斯坦的壁画以及巴米扬壁画中，都有
联珠纹与猪头的装饰。这些有特殊含义的包括野猪头的动物纹样与联珠纹组
合，成为建筑装饰、金属制品以及纺织物纹饰的固定搭配。

　　图 6-30 中纺织品上的图案就是鸟与联珠纹组合的例证，这件作品看起来
简约轻快，虽然只是片段，但是可以看出是由多个联珠纹组合而成，每个联珠
纹中都有一只站立的鸟的造型，它们之间也由一个小的联珠环连接，由联珠环
连接的多个联珠纹组合也形成了后来经常使用的一种团窠模式，在具体的应用
中是多样化的，与之搭配的动物形象大多都有特殊的含义。

　　乌兹别克斯坦粟特古遗址（公元 5—6 世纪）的巴拉雷克·节彼（Bala-
laik Tepe）壁画，描绘了一群服饰华丽的男女宴会场景，其中有一个伊朗人面

①　图片采自夏鼐：《新疆新发现的古代丝织品——绮、锦和刺绣》，《考古学报》1963 年第 1 期。
②　提丝特拉神是波斯琐罗亚斯德教中的神灵，与降雨有关。

图 6-32　国王用矛刺杀狮子与联
珠纹，丝织品片段，伊朗或伊拉克，
公元 900 年，美国克利夫兰艺术博
物馆藏

图 6-33　神兽联珠纹，丝织品片段，伊朗或伊拉克，公
元 1000 年，美国克利夫兰艺术博物馆藏

貌的人物，穿着一件装饰满联珠纹与动物纹样的翻领长袍（见图 6-31）。根据
夏鼐先生的论述，认为这些联珠纹内都是猪头纹。[①] 但是我们根据考古资料以
及复原图像分析，联珠纹的内图案是猪头的可能性不大，与其他猪头图案比
较，它双耳较长，鼻头很尖，有獠牙，但是与猪又有所区别。笔者分析"狗
头"的特征更加明显，应该就是森穆夫，只是联珠纹壁画内只选用了它的头
部，双翼与鸟身没有出现。森穆夫、猪头纹、鸟纹都是在联珠纹锦缎服饰上常
见的装饰，是波斯最尊贵的身份象征。

　　在后来的伊朗高原或者两河流域的伊斯兰的丝织品装饰图案中，内容逐渐
开始多样化，不再局限于联珠纹内仅有一只或者一对动物形象。比如图 6-32
中表现的是国王用长矛刺杀狮子的场景，一幅动态的故事场面，有点类似银盘
上波斯国王骑马射杀动物。这是一件真丝织品，工艺很讲究，联珠纹及故事场
面都是一气呵成，并不是后期加工而成，可见此时丝织品工艺的成熟。此外有
关前文中提到的萨珊神兽"森穆夫"形象也有了很大的变化。图 6-33 中的这
件作品是由成对的联珠及内部图案组成，它们之间仍然使用小的联珠圈连接。
两个联珠圈连接的节点，是由两圈同心联珠纹圈围合而成。这一对联珠纹内的
森穆夫形态相同，相向而立。此时它的表现显然比早期复杂了很多，至少是由
三种神兽拼合而成，只有头部和双翼能看出"森穆夫"的原型，其他比如尾巴

① 夏鼐：《新疆新发现的古代丝织品——绮、锦和刺绣》，《考古学报》1963 年第 1 期。

被塑造成类似龙头的神兽，四条腿被组合成一只鸟的形状。其中的翅膀、尾巴等部分同样也装饰了联珠纹，与波斯萨珊时代风格相近。萨珊特有的神兽"森穆夫"被演化成复合神兽，这种方式让我们想起了中国汉代四神之一"玄武"，也是由龟与蛇合体而成，尾巴部分使用的是蛇的形态。这件作品虽然没有系统翔实的资料佐证，同时克利夫兰艺术博物馆对该图案内容也并没有明确界定，但是具备这么成熟的形态并被使用在昂贵的丝织品中，一定不是偶然产生的。有可能是在继承波斯传统艺术的同时，也吸收了来自东方的艺术风格。随着人们艺术水准的提升，这些原本朴素的图案也逐渐演变为有丰富内容的形式。

四、阿富汗陶器纹饰中体现的多元化

联珠纹被使用在陶器中是源于对建筑、金银器皿装饰的模仿，它反映了人们对于联珠纹装饰的审美习惯。日本学者平山郁夫收藏的几件来自阿富汗的彩绘陶器，联珠纹被大面积装饰在其表面，波斯萨珊的艺术风格非常鲜明。从这些器皿的磨损程度看，在随葬之前应该曾经在生活中被使用过。虽然只是作为陶器的装饰，但是这些器皿上的联珠纹却非常精美。从乌兹别克斯坦阿夫拉西阿卜壁画图案、巴拉雷克壁画中的图案以及阿富汗把米扬壁画中都发现有联珠纹装饰的情况，我们可以推断在阿富汗以及中亚其他地域，联珠纹的使用是普遍的，因此陶器中发现的联珠纹与其他艺术形式是一致的。

那么，为什么会在阿富汗发现装饰有联珠纹的陶器呢？"公元 819—999 年，波斯没落贵族在阿富汗西北崛起，以布哈拉为首都，在中亚和波斯东部建立伊斯兰政权——萨曼王朝。地理范围西至里海，北至咸海，东至阿富汗的巴达克伤，南达富汗的伽兹尼。"[①] 由于被波斯没落贵族统治，阿富汗本土的艺术形式自然会受到波斯艺术的影响，甚至随时间发展被完全同化。但是在这里发现的彩绘陶器与亚欧大陆的其他地域又有区别，特别是联珠纹在彩陶中的使用，我们只有在阿富汗才发现了较为完整的样品。图 6-34 是一件精美的联珠

① 林梅村：《西域考古与艺术》，北京大学出版社 2017 年版，第 221 页。

图 6-34　联珠纹彩绘陶盘，阿富汗北部，公元 800 年，日本平山郁夫丝绸之路美术馆藏

图 6-35　彩绘人物形陶器，阿富汗北部，公元 800 年，日本平山郁夫丝绸之路美术馆藏

纹彩绘陶盘，我们在伊朗金银器皿中见过类似的装饰：陶盘采用黑红两色装饰，有点像古代希腊的"红绘"风格。盘底内部中心有一个被红色联珠纹围绕的图案，看起来像一个手执武器的人物形象，盘子的外圈则使用一圈黑色的宽边。从绘制的手法上看，与"红绘"的方法相同，是留下红色的陶土色作为图案主体，剩下的空间涂黑，这种方法应该来自希腊陶瓶。图 6-35 中的彩绘人物形陶器，在中国的考古界被称为"人头壶"，人物的面部特征为高鼻、大眼，还是属于异域人种。我们知道在古埃及有将动物头当作壶首的雪花石膏瓶，用来盛放死者的内脏。我们看到的这一件也是采用红绘的风格，只是在壶的腹部装饰了单体动物联珠纹，至于是什么动物长着触角和胡须，很难分辨，这类人头器皿往往有着特殊的用途，仍有可能是放置骨灰。

　　图 6-36 和 6-37 的两件彩绘陶罐，从器型上看非常接近欧洲早期爱琴海克里特岛上出土的容器，单执手柄，在壶身上装饰连续的联珠纹与单体兽的图案。这两件作品在器型和装饰手法上都很相似，不同的是装饰动物的种类，一件是大角羊或者鹿，另一件是上文中提到过的野猪头。从以上分析可知，平山郁夫收藏的这几件陶器体现的不是单一的波斯文化，里面还包含了克里特文明和古希腊文明。公元前 327 年，亚历山大大帝征服了巴克特里亚地

图 6-36 野猪头联珠纹彩绘陶罐，阿富汗北部，公元 600—700 年，日本平山郁夫丝绸之路美术馆藏

图 6-37 羚羊联珠纹彩绘陶罐，阿富汗北部，公元 800 年，日本平山郁夫丝绸之路美术馆藏

区，他们把希腊灿烂的文明带到这里。由希腊移民创建的希腊－巴克特里亚王国的政治体制、经济结构、文化构成等都植根于古老的希腊文明。但是，由于这种外来文化是被移植的，它建立在同样具有古老文明的中亚腹地，而且不断受到印度和波斯文化的影响与渗透，因而形成了一种以希腊文化为基调的"混合"文化。因此，我们在这里发现的"波斯"艺术其实是经过了多种文化渗透的多元文化艺术形式。

第三节　联珠纹在魏晋南北朝至唐代艺术中的嬗变

一、团窠联珠纹的概念与新疆汉晋时期织物中的外来纹饰

团窠联珠样式指的是其环由联珠构成，这一排列形式其实是对簇四联珠圈的解散。又可分为三种：一是散点珠圈，其主题的内部纹样往往是带有较强的几何风格的小团花；二是带状珠圈，这种类型占了整个联珠纹样的绝大部分；

三是四面带有"回"形纹的带珠圈。①波斯的联珠纹团窠圈起初的造型就是以散点珠圈，后来逐渐复杂化，发展为带状珠圈和各种变形的联珠圈。

从考古资料看，我国新疆地区发现了早在汉晋时期大量的外来纺织物以及有外来图案的中国织物，这些织物集中在吐鲁番阿斯塔那、扎滚鲁克以及营盘墓地，已知最早有明确纪年的平纹纬锦是甘肃花海毕家滩墓地 M26 出土的"大女孙狗女"丝绸服饰。新疆尉犁县营盘墓地 15 号墓发现汉晋时期男尸服饰非常完整，头枕鸡鸣枕，面戴麻制面具；内着淡黄色绢袍，外着红地对人兽树纹双罽袍、绢裤（见图 6-38）。②"罽面纹样布局对称规整，每一区由上下六组以果实累累的石榴树为对称轴，两两相对的人物（四组）、动物（牛、羊各一组）组成，每一组图案均呈二方连续的形式横贯终幅。各区图案又以上下对称布局。每区图案中几组人物形象一致，均为男性，裸体，卷发，高鼻，大眼。

人体的结构比例有意作了夸张，特别是隆起的肌肉，以此表现形体的健壮有力。各组人物均手持兵器，形成不同的对练姿态。"③从罽面纹样可知，无论是其两两对称的构图，还是人物造型都是来自西方的艺术特征，与古希腊、罗马以及西亚都有密切关系。但是从墓葬的整体特征来看，其彩绘的木棺上描绘的兽面纹、铜钱纹以及"寿""右"等汉字又主要采用中原地区汉墓的

图 6-38 新疆尉犁营盘墓地 15 号墓出土男尸服饰及纹样，汉晋，新疆维吾尔自治区博物馆藏④

① 许新国、赵丰：《都兰出土丝织品初探》，《中国历史博物馆馆刊》1991 年第 1 期。

② 该说明来自新疆博物馆展示资料。

③ 周金玲等：《新疆尉犁县营盘墓地 15 号墓发掘简报》，《文物》1999 年第 1 期。

④ 服饰照片为笔者拍摄；手绘纹样来自新疆文物考古研究所：《新疆尉犁县营盘墓地 15 号墓发掘简报》，《文物》1999 年第 1 期。

形式。由于营盘处于由楼兰向西沿孔雀河岸至西域腹地交通线上的一处枢纽重镇，因而此地是受到西方影响最直接的区域，也是中西方文化交融最便捷的地域之一。

此外，在新疆洛浦县山普拉古墓群出土了大量异域风格的精美丝织品和毛纺织品。这些丝织品和毛纺织品的来源非常复杂，并不属于一个系统。其中1号墓中出土了一件比较完整的彩色缂毛裤（见图6-39）。一条裤腿上织有一组奇特的图案——由十多个四瓣花组成一个菱格，菱格内有一半人半马的怪物，人的头、上肢、上身与马的躯体、四肢相结合。[①]根据专家推测这件作品本身并不是裤子，而是一件"马人武士缂毛壁挂"饰品，被当地的古代居民拆分重新缝制而成。半人马是希腊神话故事中的半人半马生物，英文称为 Centaur。这种神话中的生物造型最早可以追溯到乌加里特（Ugarit）出土的迈锡尼陶器

图 6-39　马人武士缂毛壁挂，新疆洛浦县山普拉古墓，汉，新疆维吾尔自治区博物馆藏

图 6-40　赫拉克勒斯斗半人马尼索斯，古希腊瓶画，公元前620—公元前610年，希腊国家考古博物馆藏

① 李吟屏：《洛浦县山普拉古墓地出土缂毛裤图案马人考》，《文物》1990年第11期。

的装饰图案。[①] 后来在古希腊陶瓶的红绘、黑绘风格图案中经常出现。

图6-40是一个大型陶瓶的上半部分图案，表现的是有关半人马尼索斯（Nessos）的故事。尼索斯试图绑架大力神赫拉克勒斯（Hercules）的妻子，被他发现，开始了一场你死我活的争斗，结果尼索斯被赫拉克勒斯杀死。后来半人马形象随着古罗马对古希腊文化的继承，进而又频繁出现在古罗马建筑的壁画和雕塑中。因此，关于半人马形象在西方是由完整的体系与大量的考古资料证实的。我们在新疆山普拉古墓发现的这件描述半人马的彩色缂毛挂毯，虽然人物服饰与希腊的有所不同，但是整体造型是比较统一的。新疆地区发现的来自西方的产品与具有异域风格的艺术，再一次证明该地域在较早的时期就已经存在非常频繁的文化交流，那么后来的波斯联珠纹在此地被发现也是顺理成章的。

二、新疆阿斯塔那地区出土有西方风格的联珠纹织物

汉晋之后，中国受到西方文化影响逐渐加强，甚至影响到了中原地区。此时中国的魏晋南北朝、隋代和唐代初期与萨珊王朝同属一个时期。波斯萨珊帝国多次派遣使臣到北魏、隋、唐进贡物品。《魏书》《隋书》《旧唐书》《新唐书》等文献中都有相关记载。《隋书》中有进贡物品的详细记载："王著金花冠，坐金师子座，傅金屑于须上以为饰。衣锦袍，加璎珞于其上。土多良马，大驴、师子、白象、大鸟卵、真珠、颇黎、兽魄、珊瑚、琉璃、玛瑙、水精、瑟瑟、呼洛羯、吕腾、火齐、金刚、金、银、鍮石、铜、镔铁、锡、锦叠、细布……金缕织成。"[②]

由上文可知，波斯人不仅帝王穿着锦袍，在进贡的物品中也有"锦叠""细布""金缕织成"等纺织品，新疆阿斯塔那地区早在公元5—6世纪就已经接触了波斯的织锦及图案样式。这一时期随着丝路胡人的悠悠驼铃，不仅带来

① Shear, Ione Mylonas, "Mycenaean centaurs at Ugarit", *The Journal of Hellenic Studies*, 2002.
② ［唐］魏征等:《隋书》(第六册)，中华书局1973年版，第1857页。

了波斯的宗教信仰（比如上文中提到的波斯琐罗亚斯德教，在中国被称为拜火教、祆教、摩尼教或者景教），还带来了波斯的各类艺术样式，包含联珠纹、含绶鸟、金银筐笒、凹球面磨饰玻璃碗、胡瓶等。[①] 公元5—6世纪之后，在新疆阿斯塔那出现了大量的长丝平纹纬锦，被学者认为是来自西方的波斯锦，因为类似的作品在地中海沿岸的叙利亚、以色列的马萨达（Masada）都有规模较大的发现。[②] 比较完整的斜纹纬锦最早出现在新疆阿斯塔那初唐墓葬中，除了中国本土产品之外，还有一种是纯中亚的产品。这类纬锦特点是使用的丝线较粗、平整，色彩种类较多，门幅较大，大都带有联珠团窠图案，如联珠大鹿、联珠猪头、联珠骑士等。来自中亚的联珠纹织锦以及新疆地区织锦上使用联珠纹，证明了来自西方的艺术形式对中国的影响。

波斯的联珠团窠样式早期在我国的新疆阿斯塔那墓葬中发现。"吐鲁番七世纪中叶至末叶以前这个阶段的墓葬中发现的丝织物，特别是织锦，无论织法或是纹饰，都是空前多彩的。……联珠禽兽纹的斜纹纬锦有组织细密的精品，如联珠天马骑士纹锦、联珠对孔雀纹锦，也有像联珠戴胜莺鸟纹锦那样组织粗松的制品。这种联珠禽兽纹斜纹纬锦是这个时期墓葬中最常见的纹锦，发现的数量比同时期其他纹锦的总数还要多。"[③] 随着中西方交流的频繁，西方的织造技术和纹样在此时已经深刻地影响唐人风格，有些可能是主动模仿西方的纹样设计，也有一些是接受来自西方人的定制。

波斯联珠纹搭配的几种动物图案均在阿斯塔那墓葬中出土过，比如上文中提到的波斯萨珊时代流行的联珠猪头纹、对联珠翼马纹、对联珠鸟纹、联珠鹿纹、联珠花树对鹿纹、联珠翼马纹以及大寰联珠四骑狩狮纹。这些联珠纹样均与波斯艺术有非常密切的关系；此外具有两河流域、古埃及纹样特征的联珠纹

① 〔意〕康马泰著，毛铭译：《唐风吹拂撒马尔罕——粟特艺术与中国、波斯、拜占庭》，漓江出版社2016年版，第72页。

② 赵丰：《万里锦程——丝绸之路出土织锦及其织造技术交流》，载《丝绸之路》，文物出版社2014年版，第62—70页。

③ 新疆维吾尔自治区博物馆出土文物展览工作组：《"丝绸之路"上新发现的汉唐织物》，《文物》1972年第3期。

对饮锦在阿斯塔那墓葬中也有出土，同时中国丝绸博物馆以及私人都收藏有类似的图案，说明影响我国丝绸图案发展的不仅仅是来自伊朗高原的波斯，甚至是更遥远的西亚和北非。

我们在之前的内容中讨论过联珠野猪纹锦，它是波斯琐罗亚斯德教中乌鲁斯拉格纳神的象征。联珠纹与野猪头的组合也是波斯极有代表性的纹饰之一。在中国新疆地区发现此类纹样的物品，与中国本土的文化没有关系，应该是从波斯或者受波斯影响的中亚传入，传入的时间集中在公元 7 世纪中叶以前。阿斯塔那 138 号墓葬中出土的联珠猪头纹锦覆面（见图 6-42），是一种将波斯纹样与中原地区覆面习俗结合的艺术样式。覆面本是用来遮盖尸体面部的一种织物，也可以是玉质、金、漆质、陶质、贝类等。除了覆面，还有"瞑目""面罩""布巾""布衣""面具"等称呼。[①]早在史前时期我国长江下游及相邻地区就有使用红陶钵覆面藏的现象。[②]西周时期中原地区的贵族主要使用玉器陪葬，基本使用"玉覆面"，具体是在丝麻织物之上再缀以玉石片，形成人面形面罩的覆面一般称为玉覆面。"死者头顶放玉筒，头下压五龙项饰，头上盖缀玉覆面，过颈放有双环双玦三璜配饰。"[③]有些专家认为这种玉覆面也是后来"金缕玉衣"玉头罩的雏形。后来用来制作"覆面"的材质逐渐丰富，出现了战国时期的石质覆面、大蚌壳覆面，西汉时期开始偶尔有"木胎土漆质覆面"和"木胎粉彩覆面"，汉代之后丝织品量产后就开始使用丝织品作为覆面材料。但是丝织品覆面在中原地区很少发现，主要集中在新疆地区的阿斯塔那地区。之所以在汉代墓葬中没有大规模发现丝质覆面，据研究者认为是因为内地湿润的气候而腐朽掉了，而新疆地区由于其干燥的地理环境而幸以保存。[④]

由此可知丧葬中使用覆面的习制自古有之，而将波斯纹饰与覆面结合，则代表了来自波斯文化在新疆地区的渗透。此外，覆面上的图案比较多样，除了

① 马沙：《我国古代覆面研究》，《江汉考古》1999 年第 1 期。

② 高江涛：《长江下游及相邻地区史前红陶钵覆面葬初探》，《考古》2014 年第 5 期。

③ 孙华等：《天马—曲村遗址北赵晋侯墓地第二次发掘》，《文物》1994 年第 1 期。

④ 马沙：《我国古代覆面研究》，《江汉考古》1999 年第 1 期。

联珠猪头纹，还有联珠鹿纹锦（见图 6-43）。1966 年在阿斯塔那 70 号墓中出土了一件联珠鹿纹锦覆面。[1] 这幅织锦中的鹿纹较为简洁，有明显的几何风。其色彩以米黄为地，深蓝色的鹿纹配以白色带状联珠，再以淡绿色点缀，有浓郁的波斯风格。学者宿白认为这些 7 世纪中期在阿斯塔那出土的在纬线上起花的较粗松的装饰有猪头或者禽鸟的联珠锦，织法与花纹都和内地差异很大，加上此地还同时出土了来自萨珊末年的货币，他推测是来自波斯。但是，他也肯定了内地人在不早于 7 世纪的时候已经掌握了波斯纬锦的织造方法。[2] 意大利学者康马泰则认为吐鲁番出土的丝绸中，有些织锦描绘了联珠圈里的单个物，如野猪头、含绶鸟、大象、狮子等，与撒马尔罕古城大使厅壁画（公元 658—663 年）上的中亚使臣所穿的锦袍一模一样。此时所谓的"波斯锦"并不是来自波斯，而是在粟特织造。白匈奴在占据粟特时，通过使臣把粟特锦带入南朝。他认为在丝绸之路上至少有三种织锦纹样归功于粟特人：野猪头、孔雀、神兽森林木鹿，这三种纹样均在撒马尔罕古城大使厅西墙壁画中被发现。[3] 我们在北周安伽墓出土的围屏石榻左侧、正面以及右侧石刻图案中发现半包围着单体动物头联珠纹饰（见图 6-41），其墓主人安伽被认定为粟特贵族，他的祖先应该是中亚昭武九姓安国人。这些动物包括鸡头、大象头、鹰头、牛头、狮子头、龙头、马头等多种现实与想象的动物，有些不易辨认。[4] 使用动物头部与联珠纹结合的表达方式，让我们很快就想起了上文中提到的波斯萨珊人使用森穆夫和猪头装饰的形式。他们还增加了中原地区流行的动物样式，包括龙纹、兽面纹，都是中国从史前时期就有的纹饰。说明当时的粟特人不仅将波斯的动物联珠装饰样式纳入自己的艺术体系中，还继续受到中原文化的影响，形成了具有多元文化的粟特艺术风格。

① 深圳博物馆：《丝路遗韵——新疆出土文物展图录》，文物出版社 2011 年版，第 110 页说明。

② 宿白：《考古发现与中西文化交流》，文物出版社 2012 年版，第 85 页。

③ 〔意〕康马泰著，毛铭译：《唐风吹拂撒马尔罕——粟特艺术与中国、波斯、印度、拜占庭》，漓江出版社 2016 年版，第 143、161 页。

④ 陕西省考古所：《西安北周安伽墓》，文物出版社 2003 年版，第 41—45、92 页。

图6-41　西安北周安伽墓出土的围屏石榻部分侧边动物联珠纹图案，北周，公元579年，陕西历史博物馆藏

　　70号墓出土的这件覆面很有可能采用波斯生产方式的织锦裁剪而成，单体动物的样式符合早期波斯纹样的特征。由于覆面面积小，如果使用大联珠纹图案往往取不全，因此新疆出土唐代的覆面中也有节选的片段。1972年阿斯塔那205号墓地也出土了一件大联珠纹及"回"字纹构成的覆面，结合莲花、莲子等特征形成装饰性花纹（见图6-44）。[1] 这幅图案垂直中轴线上、下的"回"字纹是典型的波斯风格，而此时的图案更加复杂化，面心是由联珠纹的片段裁剪而成，联珠纹内的图案虽然无法看到，但是根据其周边装饰性的花纹推测，很有可能是唐人模仿波斯样式的结果。联珠动物纹覆面的形式在新疆阿斯塔那地区出土较多，这种由中国传统覆面形式结合波斯联珠纹的礼制用品，是文化与纹样结合的例证。

　　我国西部地区除了出土波斯萨珊风格的动物联珠纹之外，还有一种纹饰的主体造型具有明显的特征，它不仅在我国新疆吐鲁番阿斯塔那出土，在青海都兰出土的丝织品中也有发现，这就是联珠纹对饮锦。这种锦的纹样看起来既熟悉又陌生，因为表达的并不是常见的动物纹样，而是两个相对站立正

① 　深圳博物馆：《丝路遗韵——新疆出土文物展图录》，文物出版社2011年版，第111页。

图 6-42　联珠猪头纹锦覆面，唐，阿斯塔那 138 号墓出土，新疆维吾尔自治区博物馆藏

图 6-43　联珠鹿纹锦覆面，唐，阿斯塔那 70 号墓出土，新疆维吾尔自治区博物馆藏 [①]

图 6-44　大联珠纹锦覆面，唐，阿斯塔那 205 号墓出土，新疆维吾尔自治区博物馆藏

在使用角杯或者酒杯饮酒的男性人物，他们身着窄袖长袍，腰部系皮带，脚穿高筒尖头靴。我们列举的这三幅作品内容大致相同，细节有一定差异：图 6-45 和 6-46 人物使用的是角杯或者叫作来通杯，而图 6-47 人物使用的是高脚杯。三幅作品在两人中间有明显西方特征的长颈宽口尖底瓶，瓶身使用条纹装饰，在人物外围装饰有一圈带状联珠纹。有趣的是，与之成对表现的另一圈联珠纹内图案并不相同，这里是两个戴着帽子的男人托腮对坐。这一成对出现并使用小圈联珠或者是变形花朵连接的对饮联珠纹图，显然已经成为标准化的图案样式。

对饮锦的发现证明了我国的新疆、青海地区在魏晋至唐代不仅受到伊朗波斯文化的影响，甚至更远的两河流域、埃及文明随着波斯文化的融合也传入我国。两河流域的美索不达米亚与古代埃及文明中有大量关于饮酒的艺术表现。早在公元前 4000 年左右的伊拉克北部特佩·高拉（Tepe Gawra）的石刻印记中就发现有两个人物使用小口尖底瓶饮酒的画面，这应该是在两河流域发现较早的对饮图（见图 6-48）。实际上在这里发现了大量的滚筒石印章，其中有很

① 图片采自深圳博物馆：《丝路遗韵——新疆出土文物展图录》，文物出版社 2011 年版，第 110 页。

图 6-45　联珠纹对饮锦，唐，新疆阿斯塔那出土 [1]

图 6-46　联珠纹对饮锦，北朝，私人收藏

图 6-47　联珠纹对饮锦，北朝至隋，中国丝绸博物馆藏

多描绘的都是两人或者多人用长麦秆从容器里喝酒的场面，容器大部分看起来都是尖底瓶。图 6-49 是一个滚筒石制印章，这类印章是两河流域特有风格的印章形式，在圆筒形小石块表面雕刻阴文，通过滚动在胶泥上留下印记。两河流域古老的图案就是通过这些坚硬的石质印章留存至今，才得以让现代人了解。这枚印章以及模印出来的黏土图案，非常清晰地表现了两个相对而坐的人物或者神正在使用长长的"吸管"饮用中间架子上放置的容器中的液体，容器中放置的"吸管"有多个，说明了并不是只有两个人饮用，有可能是多人集体饮酒的场景。

有学者认为这其中的液体是当地的啤酒，在古老的美索不达米亚，人们经常大量地饮用啤酒，他们唱歌、写关于啤酒的诗歌。啤酒是当时文明的标志，是主食也是仪式必需品，它被大规模生产，也被大量消耗。考古学家在伊朗西部戈丁特佩德（Godin Tepe）的乌鲁克时期遗址中发现了陶瓷容器中草酸钙或"啤酒石"的残留，甚至在伊拉克南部的拉加什遗址发现了公元前 2600—

[1]　图 6-45、图 6-46、图 6-47 采自赵丰、齐东方：《锦上胡风——丝绸之路纺织品上的西方影响》，上海古籍出版社 2011 年版，第 96、98、99 页。

图 6-48 两河流域印记上刻画最早使用小口尖底器饮酒的图像，伊拉克北部，约公元前 4000 年

图 6-49 滚筒石印章及黏土印记，伊拉克哈法耶，公元前 2600—公元前 2350 年，芝加哥东方大学研究所藏

公元前 2350 年的大型啤酒厂的遗址。同时啤酒在古代被视为含重要的药用成分，因为美索不达米亚人煮淡水来酿造啤酒，杀死细菌避免传播疾病，所以啤酒比河水更加健康，而且更美味。由此可知两河流域饮用啤酒的生活以及这种场面，被大量描绘在当时的印章中并不稀奇，这种习惯也流传到了周边地域。在古代埃及的石碑彩绘中也发现了不止一幅使用吸管饮酒的场景。图 6-50 来自德国柏林新博物馆的收藏，表现的是一个光头埃及奴隶正在侍奉一个男人饮酒，根据博物馆介绍，这名穿着豹皮裙的光头男子是来自叙利亚的雇佣兵，同时一个埃及妇女坐在旁边，这种场景与两河流域人们使用吸管吮吸酒的场面非常相似。古埃及盛行酿造葡萄酒和啤酒，妇女酿造啤酒的小雕塑在博物馆中比比皆是，使用吸管的方式饮用啤酒也成为两河流域以及古埃及社会时尚。

后来的波斯萨珊王朝统治时期，领土逐渐扩张，两河流域的伊拉克、叙利亚，高加索地区、土耳其部分地区、伊朗、

图 6-50 刻有叙利亚雇佣兵喝啤酒的石碑，古埃及新王国埃赫那吞时期，公元前 1351—公元前 1334 年，德国柏林新博物馆藏

中亚西南部等地都在其中，也成为了两河流域艺术样式流传的便利条件。萨珊联珠纹在历史发展的过程中，逐渐将两河流域的流行纹饰纳入其中，联珠纹与对饮锦就是典型的例证。

三、唐代丝织品中的联珠纹

（一）粟特人在交流中的贡献

联珠纹在中原地区装饰于器物上的情况早在史前陶器中就初见端倪。比较明确的是商代晚期妇好墓中出土铜镜背面的叶脉联珠纹浮雕装饰，可以清晰地看到最外一圈呈带状联珠分布。但是由于数量有限，不得不怀疑这件铜镜上的联珠纹是不是受到了西方文化的影响，毕竟在妇好墓中也出土了有西方特点的玛瑙配饰。后来在北方草原文化中的兵器装饰中也可以看到联珠纹的身影，但是都没有规模化。

唐代之后来自西方的艺术样式深刻地影响了帝王以及中原地区的人们的审美习惯。自此之后，中国统治者在自己丝织工艺的基础上，开始模仿来自波斯的纹样。《隋书》记载："稠博览古物，多识旧物。波斯尝献金绵锦袍，组织殊丽。上名稠为之，稠锦成，逾所献者，上甚悦。"[1] 文中所记载此时来中原地区的波斯人主要是肩负外交和政治使命的使者，南朝萧绎所绘《职贡图》中描绘了南朝梁代外国使臣 25 人，其中就有波斯国使的画像，而粟特人真正建立了中亚到中国北方陆上丝路贸易的网络。

粟特（索格狄亚那，Sogdiana），起源于中亚泽拉夫善河流域，在今塔吉克斯坦北部和乌兹别克斯坦国南部，位于中亚。在古希腊罗马的历史记载中，粟特地区位于阿姆河与锡尔河之间，于公元 1—2 世纪开始发展成两河之间的独立地域，因此它的南端边界不再是沿着阿姆河，而是在两河之间的泽拉夫善河山间谷地。[2] "撒马尔罕城始建于公元前 650 年左右，土著为粟特人，语言

① ［唐］魏征等：《隋书》（第六册），中华书局 1973 年版，第 1596 页。
② 〔俄〕马尔夏克著，毛铭译：《突厥人、粟特人与娜娜女神》，漓江出版社 2016 年版，第 116 页。

和文字属于东伊朗语。此后的两千年里，粟特人便成为丝路上聪明的商旅——是艺术家、音乐家、舞蹈家，是织工巧匠、马夫狮奴，或者解九番语的外交家。"①中国史书中起初将粟特称作"康居"，是因为当时该地区是在锡尔河北岸的康居统治之下。公元前5世纪至公元前4世纪，粟特人在古波斯阿契美尼德王朝统治之下，波斯波利斯王宫28国贡使浮雕上就有粟特贡使像。②当时的粟特人头戴尖帽，捧着手镯等土特产，还带来了出产于阿富汗巴达黑桑的青金石。波斯王大流士于公元前6世纪立的"贝希斯敦"纪功碑，已经提到火寻和粟特，两地均属于阿契美尼德王朝的第十六税区。九姓胡诸国均属火祆教流行区，这里不仅接受波斯的精神文化，在物质文化上也有大量波斯成分。③

以上文献说明虽然粟特人没有形成一个国家，但是与古波斯曾经接触频繁，还给波斯纳税，在汉代西域最早到中国经商的就是康居国的粟特人，将西方的文化传播到中原地区的也是粟特人，他们同时也是将中国商人带到罗马经商的人，可以说粟特人就是早期丝绸之路的媒介。隋炀帝命令当时掌管织造的官员何稠模仿织造波斯锦，也是统治者的意愿。文中记述的何稠本就是中亚粟特人，对波斯织锦工艺熟悉，他的舅舅何妥又是南北朝时期丝绸之路上的粟特巨商。他们一家都为当时的统治者所用，在做贸易的同时，为东西方艺术的交流做出了贡献。有这位来自中亚的服务者，加之新疆及敦煌丝棉部落中有许多粟特遗民，为吐蕃及中原地区的丝织品纹样融合更加多样化的表现内容，提供了更多的可能性。

在粟特人的影响下，中国本土的丝织品对于联珠纹的使用更加频繁。新疆维吾尔自治区博物馆收藏的一件阿斯塔那186号墓出土的彩绘长裙女舞俑（见图6-51）。该女俑为木质，头挽高髻，粉脸，浓眉，丹凤眼，高鼻梁，樱桃小嘴涂以红色。眉中有花钿，上身穿绿色绮，下身穿彩色条纹喇叭裙，胸系团花锦带，肩披绛红色印花罗。④其人物面貌与发型、妆容均是唐代仕女风貌，服

① 〔法〕葛乐耐著，毛铭译：《驶向撒马尔罕的金色旅程》，漓江出版社2016年版，第46页。
② 林梅村：《西域考古与艺术》，北京大学出版社2017年版，第148页。
③ 蔡鸿生：《中外交流史事考述》，大象出版社2007年版，第25页。
④ 深圳博物馆：《丝路遗韵——新疆出土文物展图录》，文物出版社2011年版，第116页。

图 6-51　彩绘长裙女舞俑服饰上的联珠纹，唐，阿斯塔那 187 号墓出土，新疆维吾尔自治区博物馆藏

饰保存非常完整，色彩艳丽，同时我们能清晰地看到上衣上的联珠纹装饰，内部有一只鸟的图案。"将阿斯塔那 187 号墓绘画中仕女的双髻式发型和张雄夫妇墓出土的侍女俑的侍女发型，以及敦煌莫高窟第 130 窟所绘盛唐时期侍女发型相比较，三者间存在着显著的相似之处，而相同的圆领长裙更说明这种样式为唐代流行的侍女装扮形象。"[①]联珠纹在流行的侍女服饰装扮中出现，且大量陪葬在墓葬中，充分说明了联珠纹在当时流行的服饰纹样中占有一席之地。

（二）隋至唐初联珠纹组合内容的嬗变

联珠纹在唐代中原体系的织锦图案中主要流行于公元 8 世纪中叶之前。初唐时期的织锦图案继承了波斯萨珊样式联珠纹的特征，每个联珠环之间的界线非常清晰，此时的图案是以联珠环分割空间，无论环内装饰单体动物、面面相对的动物还是人物，每个联珠环是作为一个单元；公元 7 世纪 80、90 年代之后流行的联珠组合团窠，是由联珠主题向卷草以及忍冬纹主题过渡的组合纹样，其中的卷草应该也是受到西方建筑中蔓草装饰或者印度忍冬纹的影响，开始使用卷草装饰仅作为宾花出现，围绕在联珠周围，此时出现了同心圆、小联珠、空心圆等环中环、圈中圈这种更加复杂的造型样式，珠圈数量也呈现逐渐增加的趋势。盛唐之后联珠环逐渐减少，被卷草窠环、宝花窠环所取代，这类

① 牛金梁：《阿斯塔那张雄夫妇墓出土彩塑俑的造型风格辨析》，《装饰》2014 年第 5 期。

窠环也被中国学术界称为"陵阳公样"①。

唐代系统流行的联珠纹织锦，可以分为两大类：一类为小团窠联珠纹，团窠体形较小，多以对马、对羊、对孔雀、对饮者、对驼、神像、小花为主题，也有以小花为主的团窠纹；另一类为大窠唐草联珠，尺寸为40至50厘米，以散点排列，技术上采用中亚风格的斜纹纬锦技术，但在经线的选择上加了S向强捻的夹经。这类织锦制作精良，色彩以蓝、绿、黄为主。同时联珠窠外的宾花采用唐草风格的十样花，花中心通常是一个联珠环，再向四面伸出忍冬状卷草。②从这两大类仿制的锦可以看出，内容上依然沿用了波斯单体动物与联珠纹的组合，使用粟特人创新的面面相对动物内容，同时在大团窠纹中把唐草与忍冬纹融入联珠纹饰组合中。唐人对波斯织锦的仿制，使得人们使用异域风情的面料相对容易，因此有联珠纹装饰的织锦已经成为当时唐人的流行时尚。

"隋代何稠曾仿制波斯金棉线取得成功。在初唐的丝绸作品中，有几件大型的联珠团窠锦确定为中国所织无疑。"③图6-52中隋代花树对鹿纹锦残片就是其中的一件，这类图像出现在公元7世纪50至60年代的墓葬中，纹样出现了正反汉字"花树对鹿"，说明是为使用汉字的人所使用。织锦的制作工艺精致，采用纬线显花工艺。大角鹿造型在新疆阿斯塔那出土频繁，与生命树的组合也是最常见的主题纹样，流行于7至8世纪中亚的粟特银器中。我们在上文中提到过平山郁夫收藏于中亚的大角鹿（见图6-27），很有可能就是制作于粟特本土，图案装饰相对简单，鹿身体直立前蹄扒着树枝是非常鲜明的特征。生命树的表现也很简洁，笔直的树干上生长出对称的花骨朵样，并没有过多的枝杈，树顶端有一个分叉卷曲，仅此而已。联珠圈不是圆形而是采用门洞样式。而我们看到的这件大角鹿与生命树的纹样，尽管破损，依然能看出并不是一个大联珠圈孤立存在，在其周围还有小联珠圈的装饰，同样都是带状联珠

① 陵阳公样指的是唐太宗时，益州（今四川境内）大行台检校修造窦师纶组织设计了许多锦、绫新花样，如著名的雉、斗羊、翔凤、游麟等，这些章彩奇丽的纹样不但在国内流行，在国外也很受欢迎。因为窦师伦被封为"陵阳公"，故这些纹样被称为"陵阳公样"。

② 赵丰：《中国丝绸通史》，苏州大学出版社2005年版，第233—240页。

③ 赵丰：《中国丝绸艺术史》，文物出版社2005年版，第140页。

图 6-52 花树对鹿纹锦，唐，新疆吐鲁番出土①

图 6-53 四天王狩狮纹锦，隋，日本法隆寺藏②

纹，回字纹是隋唐典型的联珠圈装饰特点。鹿身体直立，并没有趴在生命树上，其左前蹄举起，呈现前进的状态。其身体上的纹样显然是经过仔细考究过的，肚子上有斑点，前胸上是斜条纹，就连尾巴上也点缀了一朵小花。脖颈部的联珠圈与飘扬的绶带装饰体现了波斯风格，但是这里的绶带刻画更加具体，线条表现更加符合真实。对鹿中间的生命树就更有意思了，设计者命名为"花树"一定是因为其造型华丽的缘故。这种叫法应该只在中国境内使用，因其造型更加符合"花"的概念。仔细观察中间并不是中亚的"生命树"的传统样式，而更像一棵直立的葡萄树，可以分辨出葡萄叶和葡萄果实，树上还落了飞鸟。葡萄枝的样式在波斯萨珊时代的纹样中表现很多，比如萨珊银壶中的图案（见图 6-23），但是作为生命树很少见，因此这里应该是隋唐时期艺术家对内容的替换，使得图案看起来更加饱满，符合当时人们的审美。大联珠环外的四个角装饰了四个使用对称花朵装饰的小联珠环，环外使用的纹样连续组成了

① 图片采自〔日〕香川默识：《西域考古图谱》，学苑出版社 1999 年版。

② 图片采自日本奈良国立博物馆：《正仓院展第 64 回》，内部资料，2012 年版，第 117 页。

一个体系。"唐朝对待外来文化持包容开放的态度，装饰纹样逐渐形成了雍容饱满的图像风格。《唐六典》中对唐代织锦纹样有'独窠''两窠''四窠''小窠''镜花'等多种排列形式的说法。"①从这件花树对鹿纹织锦的图案来看，团窠循环较大，中间使用小联珠窠环搭配莲花装饰。

　　另一件唐代仿制波斯的织锦作品则来自日本法隆寺的收藏，名为四天王狩狮纹锦（见图6-53）。日本的法隆寺和正仓院收藏了大量中国古代丝绸和艺术品，源于隋唐时期多次与日本相互交流。日本在飞鸟时代曾多次派遣使臣来华通好，许多隋朝文物被来华的使臣和遣隋使带回日本。这件四天王狩狮锦原物长250厘米，宽134.5厘米。经线S捻，原为红地，因年久褪色，呈现浅茶色。此锦呈长方形，绫地，锦面以联珠纹为架构，共20珠和4个回纹。②团窠中心为一棵生命树，树干笔直没有分叉，树顶端生长出树叶、花朵以及果实。树的上边两侧各有一位武士骑在翼马上，反身相向，张弓搭箭准备射向扑来的狮子，而树底部同样也有两位武士面对面骑马拉弓射箭，翼马则呈背对背姿态。与这件作品纹样类似的联珠纹天王狩狮锦收藏在日本正仓院，武士骑马拉弓射箭以及狮子扑咬的姿态如出一辙，只是在联珠纹内只有一组而不是四组图案，也没有生命树的表达。团窠之间以四角的唐草纹饰包围一个小窠联珠圈，圈内装饰一朵莲花图案。两件作品在小联珠装饰的架构上类似，说明这种样式已经规模化。

　　这里分布在大联珠四个角的小团窠唐草纹饰值得注意，有些专家认为来源于印度和中亚的忍冬纹是南北朝至隋唐时期卷草纹的基本构架。林徽因认为忍冬纹其实是一种创造出的而非现实中的纹饰，它起源于巴比伦－亚述系统的一种"一束草叶"的图案，即七个叶瓣束紧，上端散开，底下托着的梗子由两个卷头，底下分左右两旁同样的图案，这是古希腊爱奥尼亚式柱头的发源。后来在此基础上逐渐发展出科林斯式的锯齿忍冬叶和圈状梗包裹的样式。而北魏云冈石窟第10窟后室南壁拱门就有类似的彩绘石雕，还有莫高窟第260窟西壁

① 刘春晓等：《唐代织锦纹样陵阳公样的窠环形式流变研究》，《丝绸》2020年第2期。

② 林梅村：《西域考古与艺术》，北京大学出版社2017年版，第174页。

图 6-54 帕特农神庙三角山墙上的花柱，石膏重建，公元前 447—公元前 432 年，雅典卫城博物馆藏

图 6-55 山墙饰物，石膏重建，公元前 447—公元前 432 年，雅典卫城博物馆藏

壁画，甚至唐代石碑碑刻中更是可以见到大量缠枝卷草的装饰，这类并不属于希腊罗马系统，而是属于西亚伊朗系统。[1] 仔细分辨此时列举的唐代丝织品中的卷草纹饰，却更接近古希腊罗马建筑顶部的花座。我们知道古希腊建筑装饰中酷爱使用卷草风格，比如科林斯柱式中看到的莨苕叶以及棕榈叶的装饰，在神庙以及建筑构件中使用对称的花枝及花朵样式，影响了亚欧大陆很多地域的建筑风格。图 6-54 中帕特农神庙三角山墙上的大型山墙饰物呈卷曲花柱状，在公元前 400 多年前已经非常对称规整，卷草纹样规则优美。图 6-55 是一件用于装饰放置在希腊神殿顶上或雕像前的山墙饰物[2]，发现于古希腊的古代城

① 林徽因:《敦煌边饰初步研究》，载《中国敦煌历代装饰图案》，清华大学出版社 2004 年版，第 10 页。

② akroteria 源于古希腊语 akrōtérion，从英文翻译成山墙，是一种建筑装饰，放置在称为山墙或底座的平底座上，并以古典风格安装在建筑物山墙的顶端或角落。这种装饰在哥特式建筑中也可以找到。

图 6-56 维斯帕森神殿雕刻的莲花墙壁，古罗马晚期，罗马广场

图 6-57 虞弘墓椁壁石雕摹本，隋[1]

市苏尼恩（Sounion）海神波塞冬神庙建筑上。这种造型模仿攀缘类植物的须、地中海蕨类植物的叶子。这与林徽因所说的"一束草叶"基础上发展出的对称波纹缠绕的规整样式非常契合。

此外，在大联珠外围使用卷草装饰围绕了一个小联珠圈，圈内的莲花装饰形成一个整体形象。我们知道莲花装饰在古代埃及神庙柱饰装饰中非常普遍，同样在受其影响的古代罗马装饰中也很流行，例如罗马帝国晚期罗马广场维斯帕森神殿（Vespasian）墙壁上一字排开的莲花雕刻（见图 6-56），使用方形植物雕刻装饰外围，内部一朵莲花非常醒目。将它们与图 6-52 和图 6-53 中的卷草造型相比，虽然是方形，仍然非常类似。我们不确定是不是直接影响唐代织锦装饰的因素，但是形态上二者更加接近，应该是受希腊罗马系影响更深。事实上 20 世纪初期，在克里米亚半岛的刻赤古墓发现菱格纹的汉绮残片，已经说明中国商人早在汉代就已经随粟特商队将丝绸运送至罗马宫廷。那么希腊、罗马系统的纹样直接影响中原地区也是极有可能的。但是由于其造型中锯齿叶的形态不明显，因此考虑逐渐融合了本土的色彩与纹样，变得更加多样化，演变过程中翻新出更多的花样形成了唐草。比如内外圈联珠纹的组合、卷

① 图片采自张庆捷等：《太原隋代虞弘墓清理简报》，《文物》2001 年第 1 期。

云纹与联珠纹的组合、花朵与联珠的组合。这些变化使唐代丝织品的风貌变得更加绚丽活泼，在色彩的使用上也突破了波斯锦的搭配风格。

骑士骑马拉弓狩猎的题材在波斯的金银器、石雕、丝织品中出现非常频繁，前文中我们也提到波斯国王狩猎公羊银盘和狩猎狮子的雪花石膏盘（见图6-17、图6-18）都表达了同一类主题。同样在太原隋代虞弘墓石棺上也有多幅类似的浮雕样式（见图6-57），①目的都是歌颂帝王神明威武。因此帝王服饰上均配有绶带，坐骑腿上也会装饰绶带，这是统一的模式。但是我们看到的四天王狩狮锦，显然是将把波斯文化中的内容重新组合后的结果。首先，骑士骑马狩猎一般不会和生命之树相组合，波斯文化中与生命树组合的都是羊、鹿、牛等动物形象；其次，联珠纹内有四个骑士，造型相同，但是方向与资料有差异，这是一种图案排列，是为了构图饱满需要，并没有特殊的含义；再次，波斯文化中翼马形象会单独出现在联珠纹内（见图6-25、图6-26），单体动物与联珠纹的组合是波斯联珠纹的特点，而波斯国王骑的马一般是没有双翼的，在粟特人的改造后会骑骆驼和大象，虞弘墓中出土的国王坐骑不止一种；最后，有些资料对该图片的名称认定为"天王"，可以认为是有道理的，因为该幅织锦中的人物面貌更加接近盛唐时期"天王"形象，服饰也没有了国王的"绶带"，与我们看到的粉彩天王非常接近。总之，这类型的作品不仅从波斯文化中得到了改造，与粟特人也似乎关系不大，而是隋唐时期艺术家根据中原人的审美与传统纹饰的创造。

（三）从联珠圈到缠枝与宝花窠环

在经历了隋代至唐代初年的模仿之后，唐人的丝织品纹样中呈现出本土文化逐渐取代外来文化的局面。很长一段时间内，联珠纹都是唐代织锦的重要组成部分。但是在初唐之后，另一种主要的装饰——自由式团花散点构成逐渐成为中国传统装饰风格的主要内容。其构架一般以团花为主体纹样，基本单位是一朵平面盛开的花头，作重复整齐的四方连续排列，在团花排列之间形成的方

① 张庆捷等：《太原隋代虞弘墓清理简报》，《文物》2001年第1期。

格或者菱形空间，再点缀小簇花。① 此时出现了一位对唐代丝织纹样设计非常重要的人物——窦师伦。唐代张彦远在《历代名画记》卷十中记载："窦师伦，字希言、纳颜，陈国公抗之子，初为太宗秦王府咨议、相国录事参军，封陵阳公。性巧绝，草创之际，乘舆皆阙，敕兼益大行台，检校修造，凡创瑞锦、宫绫，章彩奇丽，蜀人至今谓之陵阳公样。官到太府卿，银、坊、邛三州刺史。高祖、太宗时，内库对雉、对羊、翔凤、游麟之状，创自师伦，至今传之。"② 窦师伦与之前提到的何稠有本质不同，何稠本就中亚粟特人，既熟悉波斯纹样又掌握粟特织锦制作工艺，仿制出的波斯锦虽然有独特的风貌，但是要想符合中原人的审美仍缺乏深厚的文化根基。而窦师伦有中原地区的生活和文化背景，又有不同凡响的家庭熏陶，因此他是真正能够将中国传统元素应用在丝织品中的人。同时，他也有着强大的包容心，将波斯、中亚的风格融入唐朝风格，能真正创造出唐代本土新风尚。从文献中分析，"陵阳公样"应该是在初唐时期就经窦师伦开始设计并生产，有几个重要的特征：首先，虽然包含了诸多外来样式和元素，比如面面相对动物的构图，狮子、鹿、大角羊、联珠纹甚至生命树等中亚地区喜爱表现的内容，但是实际表达已经具备强烈的自身特点；其次，题材选择看重中国传统吉祥的寓意，比如鸟的题材会逐渐定格为凤鸟，而羊在中原地区自古以来就有吉祥的含义，鹿的图案在汉代就一种"引魂升天"的祥兽，经常出现在汉画像石、砖中，此外增加了传统龙纹的样式，选用牡丹花、柿蒂花等中原地区特色的花卉作为团窠主体造型；最后，在色彩的使用方面不拘一格，总体艳丽多彩，富贵大气，有强烈的东方色彩。

陵阳公样所使用的团窠环可以分为三种类型：一为组合环，联珠、花瓣、卷草、小花朵等不同纹样组合变化，形成环状图案；二是缠枝卷草环，以复杂的卷草或者葡萄纹样形成环状窠环；三是宝花窠环，采用花朵组合成环状。团花窠在完全取代联珠纹圈的过程中，二者并用也是常有的现象。先装饰一

① 高丰：《中国设计史》，中国美术学院出版社 2008 年版，第 141 页。
② ［唐］张彦远：《历代名画记》第十卷《唐朝·下》，人民美术出版社 1964 年版，第 191—193 页。

图 6-58　乐舞接腰两片，唐，日本奈良正仓院藏

圈小联珠，外围再装饰一圈缠枝花朵，或者反过来。如图 6-58 收藏于日本正仓院的两片唐代乐舞接腰。接腰是指在胯裤之上穿着，用于覆盖小腿的一种服饰，提高小腿至脚踝部分灵活性的一种活动用具。接腰原本用于草原游牧民族骑马时所传的服饰，在唐代使用豪华的织锦作为制作材料后被使用于舞蹈演绎之中，左右两只分开制作，足部穿过中空部分进行穿戴，上部的纽带通过与腰带进行连接后固定，在当时主要是唐散乐的乐伎使用，包括舞伎、曲艺、魔术等种类。图中的这对接腰是日本东大寺大佛开眼当天女舞的装束用具。[①]

　　我们能够清晰地分辨这两件接腰是源自一整块有联珠纹的织锦制作而成，每一块上显示了半幅联珠画面。一圈小联珠团窠，四对角使用简化成方块的回字纹装饰，在联珠圈的外围还装饰了一圈缠枝卷草纹饰。联珠圈内同样也是表现了四骑士两两相对骑马拉弓射杀狮子的画面，中间也同样使用了尾尾相对的两棵生命树。但是这种表达方式明显比上文所述的图 6-53 的更加生动，应该是与工艺手段有关。总体表现风格和配色已经明显脱离了波斯风。

　　另一件联珠纹与缠枝卷草并用的例证是正仓院所藏联珠对龙纹绿绫帐织锦（见图 6-59）。这件织锦尺幅较大，纵向 104 厘米，横向 145 厘米，实际用途不明确。至少由八个双排的联珠圈组成，珠圈间隔使用旋涡状联珠纹，以绿色为地，墨绿色起花。带状缠枝卷草圈在内圈，小花朵组成的联珠圈在外圈。联

① 　日本奈良国立博物馆：《正仓院展第 62 回》，内部资料，2010 年版，第 69 页。

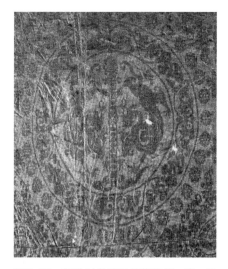

图 6-59　联珠对龙纹绿绫帐织锦，唐，日本奈良正仓院藏

图 6-60　阿斯塔那出土的联珠纹对龙绫，唐[1]

珠圈内描绘两只面面相对的龙与虎结合的神兽，虎的身体上多了一个龙头，两只神兽中间树立着一根用联珠纹组成树干的生命树。从这件作品可以看出唐代织锦图案的变迁，波斯纹样中的生命树已经转变为划分空间的元素，联珠纹也被小花朵及缠枝纹取代，更重要的是联珠圈内的主题已经替换为中国传统的纹样。这件作品除了织物的色彩，大体上与吐鲁番阿斯塔那出的一件学术界熟知的龙纹织锦非常类似（见图 6-60），只是那一件以黄色为色调，以龙为主题，生命树是用莲花基座作为装饰，有可能受到佛教文化的影响。纹样的相似性证明了此时模式化已经形成，体系也逐渐完备。

　　缠枝纹圈可以说是从联珠圈到团花的过渡形式。盛唐时期南北方文化交融频繁，生动的卷草纹样逐渐融入团窠图案中，此时期流行的宝花窠环面积逐渐增大，原本处于主体地位的动物纹样逐渐隐退，不可否认这是受到南方文化中超然态度与生活情趣的影响。[2] 起初是缠枝纹与联珠纹并用，最后缠枝纹逐渐取代联珠纹而独立承担了分割空间的作用。图 6-61 的紫地团窠卷草立凤纹锦

[1]　图片采自高丰：《中国设计史》，中国美术学院出版社 2008 年版，第 141 页。

[2]　刘春晓等：《唐代织锦纹样陵阳公样的窠环形式流变研究》，《丝绸》2020 年第 2 期。

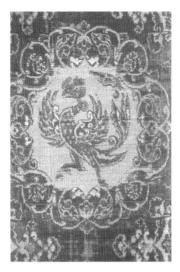

图 6-61　紫地团窠卷草立凤纹锦，
唐，日本奈良正仓院藏①

图 6-62　宝花团窠纹锦，唐，中国丝绸博物馆藏

收藏于日本正仓院，这是一件唐系纬锦，中间的凤鸟是由汉代的朱雀纹发展而来，与波斯的含绶鸟概念大不相同。凤鸟造型生动，右脚腾空，双翼打开，姿态优美。朱雀作为汉代四神之一，既代表了方位，也代表着吉祥的含义。我们能看到缠枝纹圈比起早期面积变大，大量应用于织锦中，与龙纹一样，是唐代文化特征的体现。类似的团窠立凤图案在敦煌莫高窟藏经洞中也有发现。

宝花环团窠是在联珠团窠、组合团窠以及缠枝团窠的基础上，形成了陵阳公样中最具中国化的团窠纹样。有些论著中把宝花称作宝相花，实际它们分别是对花卉图案发展史上不同阶段的称呼。宝相花最早见于北宋《营造法式》，一直沿用到明代。《元史·志二十九舆服二》中记载"金鼓队：金鼓旗二，执者二人，引护者八人，皆五色绻巾，生色宝相花五色袍，五色勒帛，靴，佩剑，引护者加弓矢，分左右"，说明宝相花在元代的礼仪服饰中经常使用。宝花也被称作"宝华"，是珍贵的花，有时也特指牡丹。《敦煌变文集·维摩诘讲经经文》载："若解分明生晓悟，眼前便是宝花开。"这是唐

① 图 6-61、图 6-62 采自赵丰、齐东方：《锦上胡风——丝绸之路纺织品上的西方影响》，上海古籍出版社 2011 年版，第 52、60 页。

代对团窠花卉图案的一种称呼。日本传世织锦上也有"小宝花绫"的题记。因此宝花的称呼比宝相花早，在丝织纹样中并不是一种花卉，而是为了团窠的构成而使用多种花卉和卷草枝叶的组合。宝花的发展也有一个阶段，起初是如同柿子叶般简洁的四瓣，自汉代之后开始穿插在织锦中的其他主题图案中。考古专家1995年在新疆汉晋时期的营盘遗址发现的男式服饰绢裤装饰中就有柿蒂花刺绣。南北朝时的丝绸中出现了独立的瓣式小花图案。到隋唐之时，这种纹样变得丰满起来，轮廓逐渐细腻，层次丰富。[①] 每一个单元紧密围绕成一个团窠，没有缝隙，总体还是一个闭合的空间。发展到后来，团窠环各单元逐渐分散，空隙较大，花卉占的面积越来越大，团内的主题并不明显，有一种花团紧凑的感觉。如图6-62织锦以黄色为地，浅黄和蓝色显花。内环以浅黄色柿蒂花纹为中心，伸出八瓣蓝色柿蒂花叶，每两叶之间装饰五瓣小花。外环内层装饰折枝花纹，外层为花瓣式宝花，花瓣的线条使用了传统的云纹，粗细也有变化，浅黄色与蓝色对比鲜明，符合中国审美特点。随着设计的发展，宝花团窠围绕的主题面积变得很小，内容是一只鹿、鸟或者狮子，直至完全用花朵主题取代。中国丝绸博物馆所藏团窠狮纹锦就是此类，中间狮子的体量非常小，完全没有狮子应有的威严。宝花的样式从正面展开饱满的图案逐渐向侧面写实的风格过渡，花朵的描绘越发细致但是并不饱满，变得更加清秀，虽然偶尔也使用联珠纹装饰，但是此时已经完全脱离波斯联珠纹的影子。自此联珠纹对于中国本土织锦纹样的影响也逐渐变小，直至消失在兴起的唐代风潮中。

（四）撒答剌欺锦及其对唐代丝织品的影响

早在中国元代的史料《元史·百官志》中就有"撒答剌欺"（Zandaniji）这个名称的记载，[②] 此外在蒙古入侵前花剌子模的法律文集和早期的伊斯兰文献中都有相关记载。撒答剌欺是波斯语的音译，根据布哈拉古城郊外赞丹尼村落而命名。也有一些论著中翻译为"赞丹尼"或"赞丹尼奇"，都是根据英文

① 赵丰：《中国丝绸艺术史》，文物出版社2005年版，第152页。

② ［明］宋濂等：《元史·百官志一·工部》，中华书局1976年版，第2149页。

音译而来。撒答剌欺是从公元 6 世纪兴起，在粟特织造流派中最有代表性的艺术纹样，直到萨曼王朝（公元 819—1005 年）覆灭的 11 世纪才逐渐消亡。公元 10 世纪阿拉伯作家纳尔沙希（Narshakhi）在他的著作《布哈拉史》中记述："撒答剌欺锦是地方特产，是一种在撒答剌欺织造的衣料。衣料品质完美，曾经大量生产。尽管许多这种布料是在布哈拉的其他村落织造的，但是仍然把它叫作撒答剌欺锦，因为它最先出现在这个村落。"①

马尔夏克认为，撒答剌欺锦最初并不是粟特丝绸，而是一种高品质的棉布织物。在粟特宫殿壁画里，并没有发现这种赞丹尼锦，一直到中亚伊斯兰之后才出现在泛粟特地区。②从撒答剌欺锦的纹样特征来看，与伊斯兰文化的确有很密切的关系。马尔夏克说的不无道理，撒答剌欺锦表现出来的风格与隋代何稠仿制波斯风格的织锦有很大不同，有更强烈的几何风和僵硬的程式化的动物纹样，与后来的伊斯兰风格很接近。根据康马太的论述，阿拉伯人侵占粟特地区时，设置壁垒阻隔了粟特往东的丝绸贸易。所以他认为出土于新疆吐鲁番阿斯塔那与哈拉和卓、青海都兰以及收藏于日本奈良的撒答剌欺锦风格的织锦都是来自唐朝吐鲁番织工的作品，可能是移居西域绿洲的粟特移民聚落所做，肯定不是来自粟特本土。③关于中国境内出土的撒答剌欺锦风格锦的生产地，确实是国内学术界争论的难题。根据吐鲁番文书、敦煌文书中记载粟特人在中国西北聚居，并与当地百姓共同生活的事实，尚刚推断隋唐时期中国的撒答剌欺锦产地尚局囿在西陲，属于民间产品，其织造者不仅有来自中亚的粟特人，还有西北当地的其他民族居民，而辽金的撒答剌欺织造已经深入中国东部，并成为官府产品。④这种说法与康马太的观点不谋而合。

粟特人织造撒答剌欺锦的动机是为出口到西方的拜占庭帝国阿拉伯阿拔斯王朝（公元 750—1258 年），那么这种织锦的风格是需要符合当地人的喜好而

① 林梅村：《西域考古与艺术》，北京大学出版社 2017 年版，第 218 页。

② 〔意〕康马泰著，毛铭译：《唐风吹拂撒马尔罕——粟特艺术与中国、波斯、印度、拜占庭》，漓江出版社 2016 年版，第 147 页。

③ 同上注，第 149 页。

④ 尚刚：《撒答剌欺在中国》，《南京艺术学院学报》（美术与设计版）2019 年第 1 期。

设计。因此撒答剌欺锦更接近拜占庭的几何式拼贴马赛克特征，将纹样分解成几何块面，同时还借鉴了波斯艺术中的联珠纹与传统纹饰，虽然内容类似，但是最终的作品图案化特征非常明显。撒答剌欺锦自中世纪之后，在欧洲的大教堂中保存了许多类似的纺织品，目前欧洲已经鉴定出上百件撒答剌欺锦织锦的样品。近年来在丝绸之路沿途的各种坟墓中，专家们在宗教机构之外发现了一些撒答剌欺锦。在通往高加索地区（黑海和里海）道路上，一个名为莫什切瓦亚·巴尔卡（Moshchevaja Balka）[①]的地方，在当地首领的墓地里，学者们发现了许多丝绸纺织品，其中一些来自欧亚地区的撒答剌欺。[②]因此在中国境内发现的撒答剌欺风格织锦事实上应该是受到来自中亚粟特人的影响，他们把这种织锦的纹样和技术带到了中国西北，因此拜占庭流行的马赛克与几何纹样风格就被间接传到了那里。

许新国经过对粟特织锦的分析，总结出撒答剌欺锦包括如下特点：第一，团窠环内均以对兽、对鸟的形式出现。对兽、对鸟的足下均有形式较为统一的棕榈叶座，有的从棕榈叶座的中心向上伸出枝条组成生命树纹。对兽的种类有对狮、对羊和对马；对鸟的种类有对孔雀、对鹅，大部分鸟为立鸟，颈后系有绶带。第二，团窠环的形式较为多样化，有联珠形、花瓣形、对错 S 纹形、联小花形、连续桃形（或称心形），亦存在小花和联珠共同组成的团窠环。团窠环的形状也有圆形、竖椭圆形、横椭圆形等。第三，宾花形式亦较为多样，分为轴对称和十字对称等，也出现以对鸟和人物作宾花的形式。但较为普遍的是十字对称或称十样花的形式。第四，作为团窠环以及鸟兽体装饰的联珠，形式亦较多样，有小联珠、六角形联珠、大小相错联珠等，而且联珠不仅组成团窠的形式，在鸟兽的颈部、腹部、尾部等都普遍用联珠来装饰。[③]

① Moshchevaya Balka 也称 Moshchevaja Balka 或 Moščevaja Balka，墓葬位于丝绸之路的北高加索路线上，在蓬蒂－里海草原上，位于卡拉恰伊－切尔克斯西亚的 Bolshaya Laba 河旁。在这里发现的墓葬中出土了多件使用联珠纹装饰的尖帽、靴子和锦袍，在美国大都会艺术博物馆和俄罗斯冬宫博物馆都有收藏。

② Xinru Liu, *The Silk Road in World History*, Oxford University Press, 2010, pp. 83.

③ 许新国：《都兰吐蕃墓出土含绶鸟织锦研究》，《中国藏学》1996 年第 1 期。

我们知道波斯萨珊时代的联珠纹内最早表达的是单体动物，后来逐渐发展为面面相对动物的主题。许新国认为的团窠环内均以对兽、对鸟的形式出现，这个观点是有些牵强的。因为上文提到撒答剌欺最初并不是锦，而是一种用于制作衣服的类似棉布的纺织品。这种纺织品可以说是与粟特织锦并行发展的，并传播了很长时间，因此撒答剌欺在形成了完善的织锦纹样之前一定是有过渡的形式。梵蒂冈博物馆收藏的带背光的立鸟纹纺织品（见图6-63），尽管博物馆研究者将其定义为丝织品，但是仔细观察这种织物没有光泽感，更像是一种棉布。团窠环的形式是红蓝色首尾相接的桃心形，几何特征显著。有趣的是联珠纹并没有使用在大窠环中，而是在立鸟的背光、尾巴和平板状底座中表现。在布局上，窠外宾花除轴对称外还有十字对称。不但运用三角、六角、边条等几何纹饰，还采用了图案化的花朵、叶子的形态。这种特征实际上已经具备了撒答剌欺锦纹样的特征。此外，使用背光而不是绶带，意味着这件作品可能是中亚的粟特人为信仰基督教的拜占庭人所作，也符合前文中关于其功能的观点。

梵蒂冈博物馆所藏另一件对狮纹锦则具备成熟的撒答剌欺锦特征（见图6-64）。这件作品长74.6厘米，宽59厘米，以黄绿色为主要颜色。由左右两幅织锦拼合而成，共两行半、六列团窠纹样。整件作品更加符合撒答剌欺锦的特点：第一，团窠内以对狮的形象出现，并不写实，是抽象化了的形象；第

图6-63　带背光的立鸟纹纺织品，伊朗，公元6—7世纪，梵蒂冈博物馆藏

二，细节使用几何风格明显，比如鬃毛用重复折线，眼睛使用圆形加三角形；第三，团窠的形状是带状加小圆点，宾花采用十字对称的构图，图案简洁、规整有序。第四，对狮脚下使用形式比较规整的棕榈花台底座，与敦煌、都兰等地发现的非常类似。根据博物馆说明和有些专家的描述，之所以此类织物经

图6-64　对狮纹锦，中亚，公元8—9世纪，梵蒂冈博物馆藏

常被发现于教堂之中，是因为它被作为教堂中包裹圣人遗物的包布使用的。因此在欧洲多个国家教堂中都收藏有此类物件。

　　撒答剌欺锦越往后发展，几何化风格就越明显。苏联学者 A. A. 叶鲁莎里·姆斯卡娅认为公元7世纪后半叶到8世纪初，织锦中的花纹风格和题材具有地方特色，拜占庭的特色加强。晚期阶段，公元7、8世纪之交，进一步地方化，拜占庭的影响进一步加强，这也是拜占庭织物输入后的结果。[①] 而且这种锦的特征直接影响了当时统治西部的吐蕃锦。出自法国凡尔登大教堂的对狮纹锦（见图6-65），采用黄色为地，局部（比如狮子的眼睛、跑兽的身体）使用接近的颜色区别开，蓝色线条勾勒主题造型，视觉效果统一。团窠采用一圈联珠纹和一圈锯齿三角折线共同组成，整体类似一个几何化的太阳，也被学术界称为"尖瓣"。狮子几何化特征明显，就连侧身的双翼也被简化成了圆形与两个三角的组合。使用颜色区分前后和明暗，画面外侧的腿部使用黄色，而后面使用蓝色。脖子与鬃毛上的阴影部分也有区分，这种区分明暗关系的塑造方法是来自西方素描的理论体系。眼睛似乎原来是有黄色点缀，褪色之后已经模糊了。对狮的底座使用模式化的棕榈花台，有趣的是在对狮头顶的中间有三片

① 　许新国：《都兰吐蕃墓出土含绶鸟织锦研究》，《中国藏学》1996年第1期。

图 6-65 对狮纹锦，乌兹别克斯坦布哈拉，公元 8—10 世纪，法国凡尔登大教堂藏，现为伦敦维多利亚和埃伯特博物馆藏品

图 6-66 对狮纹锦，粟特，公元 8 世纪，南锡洛林博物馆藏

叶子的装饰，有点类似简化了的生命树顶花。而用于分割团窠的并不是十字宾花，而是圈外的生命树组合，使用了连续出现的相对的四头兽，中间是简化了的生命树几何形状，似乎是融合了北方草原文化的特点。这种图案应该是比较典型的撒答剌欺锦纹样，内容上与传统波斯风格类似，但是形式上已经有了很大区别，尤其是几何式的图案风格使画面看起来虽然规整，但是比较生硬，不仅说明当时粟特人的丝织品为了满足东方人或者西方人的审美习惯而创造出当地审美风格的织锦，更加证明了他们的勤劳以及具备早期的商业头脑。

图 6-66 是来自南锡洛林博物馆的另一件尖瓣对狮纹锦片段。装饰图案与凡尔登大教堂所藏织品类似，狮子身形更加强壮和修长，鬃毛更加卷曲，尾巴向上很僵硬。画面顶端生长着棕榈叶的生命树不仅被描绘在对狮中间，而且在团窠外也作为分割空间的媒介。有些学者针对只出现棕榈花台的情况会猜测花台会不会也象征着生命树？由于这件作品中对狮脚下的花台、树干与树冠都有表现，我们能清晰地看到二者之间的关系：花台本就是生命树的某段分枝演变而来的，只不过在后来的创作过程中由于构图或者其他原因，有些创作者舍弃了树干，甚至有些树干和树冠都被舍弃了，只留下了花台，也有一些作品比如图 6-65 中，树冠被花朵样式所取代，导致后期分不清楚花台和生命树的关系。

伦敦维多利亚和埃伯特博物馆收藏有多件类似织锦片段，①而克利夫兰美术博物馆②和法国吉美博物馆③也有同样的收藏，说明了这种图案的畅销以及模式化程度。除对狮纹之外，对牛、对鸟纹也是经常被描绘的对象。有趣的是粟特人除了使用波斯传统的动物纹样，还将传统的国王狩猎的图案重新创造并销售。图6-67中的图案是来自克利夫兰博物馆的收藏，据说这些碎片作为装饰品缝在衣服上，保存在埃及的坟墓中。根据图案我们可以看出，这件丝绸碎片的内容与形式都有撒答剌欺风格的影子。团窠图案进行了大的改动，使用首尾相接连续几何化了的花朵与枝叶表达，花朵简化成桃心的形状，都在带状的圈内。联珠纹被缩得很小，已经变成了点缀而不是主要图案。团窠的内部主题是骑兵用长矛射杀动物的图案，这类题材我们在上文中多次提到，在波斯的银器和丝织品上是常见主题。团窠的花卉框架和猎人的外貌、服装、色彩都受到拜占庭世界丝绸样式的启发。然而，作品中僵硬、抽象、几何、对称的风格是撒答剌欺锦的特征。粟特人织造的丝绸经常被交易到遥远的市场，这类作品应是粟特人专门为拜占庭制作的符合当地人审美的贸易丝织品。

因此可以认为，撒答剌欺锦指的是一种伊斯兰的几何化风格，是在对萨珊波斯与唐朝风格模仿的基础上发展而来，后来为了远销拜占庭又融入了几何元素，几何元素逐渐增强形成了独特的样式。它表达的内容除了对狮、对鸟、对羊、对牛等，有时候还会使用萨珊传统图案比如骑士狩猎、单体动物森穆夫等，并不仅仅限于面对面动物题材中。图案中生命树的表达有时是放在团窠内，有时是作为团窠之间的分割存在，而棕榈花台底座呈现出比较统一的模式。色彩使用包括两种特征，一种是以青、绿、黄为主的冷色调；另一种是以红、黄、藏青为主的暖色调。

关于中国境内发现撒答剌欺锦的来源，学者们有不同观点：上文中也提到康马太认为可能是移居西域绿洲的粟特移民聚落所做；尚刚推断隋唐时期中国的撒答剌欺锦产地尚局囿在西陲，属于民间产品，其织造者不仅有来自中亚的

① 参见伦敦维多利亚和埃伯特博物馆官网。

② 参见美国克利夫兰艺术博物馆官网。

③ 法国吉美博物馆藏伯希和敦煌品中也有同类的一件（EO.1199）。

图 6-67　团窠狩猎纹锦，伊朗东部或中亚，公元 8 世纪，美国克利夫兰艺术博物馆藏

粟特人，还有西北当地的其他民族居民。[1] 林梅村根据公元 10 世纪沙州地方政权归义军给五代后唐和后周的贡品清单中提到的"波斯锦"内容的记述，认为波斯萨珊早于公元 7 世纪中叶亡国，此时行销丝绸之路的"波斯锦"应该是萨曼王朝在布哈拉等地生产的撒答剌欺锦。[2] 据此判断，中国境内发现的撒答剌欺锦有外来的可能性。虽然追溯撒答剌欺锦的来源非常困难，织锦上也没有具体的文献资料参考，但是将这些纹样与在欧洲发现的比较，仍然能够看出一些端倪。

比如敦煌藏经洞发现的经帙图案使用对狮纹的撒答剌欺锦缝制（见图 6-68），现藏大英博物馆。帙，也作袠，古代书籍的套子，多以布帛制成。唐代惠琳和尚在《一切经音义》第十一《大宝积经序》中就有提及"缃帙"。我们看到的大英博物馆收藏的这一件，是由一块长方形的主体部分和一个三角形的经帙卷首组成，其四周及经帙卷首由尖瓣团窠对狮锦作缘，卷绕带则由麻布制成，经帙中部以纸制成，上复以绢，再用两条花卉纹的缂丝带装饰。此类经

① 尚刚：《撒答剌欺在中国》，《南京艺术学院学报》（美术与设计版）2019 年第 1 期。

② 林梅村：《西域考古与艺术》，北京大学出版社 2017 年版，第 222 页。

帙用于包裹经卷，三角形经帙卷首留在外，麻布带缠绕系紧。卷首的部分有时也会书写包裹的经卷名称，方便查找。① 根据大英博物馆的说明以及图片展示，在经帙的中部靠角落的位置写着汉字"开"，② 有可能就是用于提示打开包裹的位置或者是某种记录。图片经帙磨损的程度较深，可以判断曾经是被使用过的。使用同一织锦制成的物件，在法国吉美博物馆所藏伯希和敦煌物品中也有一件。虽然被剪裁后缝制，依然能够清晰地看到上面的图案，其中的对狮纹与凡尔登大教堂的收藏如出一辙（见图6-65），区别在于敦煌所出对狮头顶没有花瓣装饰。《唐咸通十四年（873）正月四日沙州某寺交割常住物等点检历》记载"大红番锦伞壹，新，长仗伍尺，阔壹仗，心内花两窠。又壹张内每窠各师子贰，四缘红番锦，伍色鸟玖拾陆"③。文中提到的"每窠各师（狮）子贰锦"，应当指的就是这类团窠尖瓣对狮纹锦的图案。这里使用了量词"张"而不是"匹"，也说明了这匹锦的来源是中亚，中原地区与中亚系统的织锦规格不同，中亚使用的是"张"，中原地区使用的是"匹"。此外，根据织锦的相似度可以推断，应该是在粟特本土制作，向西销售到了欧洲，向东又随着佛教的传播到了敦煌。

香港贺祈思先生也收藏有狮纹锦片段（见图6-69），虽然已经残破，但是色彩保存非常完好。这件作品中的主题纹样对狮的造型与欧洲博物馆及教堂中发现的类似，狮子的鬃毛整齐，侧面的双翼被简化为同心六边形和三角形。对狮头部中间有一束花，这种特点与图6-65类似。带状联珠圈不规整，由红、绿、蓝多种颜色组成，联珠大多为六边形，靠近上下两处并不规则。联珠团窠之间的图案只留存了局部，可以看出几何化的花朵造型。虽然没有明确记载这件作品的制作者，但总体来看，几何风格明显，色彩组织丰富，与粟特的撒答剌欺锦有同样的特点。对狮纹图案目前留存下来的例证较多，在欧洲的博物馆和教堂，以及东方出土的以及博物馆，甚至私人收藏中都有流传，远隔万里但

① 赵丰：《敦煌丝绸艺术全集·英藏卷》，东华大学出版社2007年版，第90页。

② 参见大英博物馆官网。

③ 唐耕耦、陆宏基：《敦煌社会经济文献真迹释录·第三辑》，全国图书馆文献缩微复制中心1990年版，第9—13页。

图 6-68　唐团窠尖瓣对狮纹锦图案复原，甘
肃敦煌藏经洞出土 [1]

图 6-69　对狮纹锦，唐，私人收藏

是基本的造型非常接近，这不仅说明撒答剌欺锦在亚欧大陆传播的广泛性，也说明不同地域的居民对于该纹样的接受程度。

　　关于鸟纹饰，许新国已经在《都兰吐蕃墓出土含绶鸟织锦研究》[2] 一文中有了详细研究，其中也提到关于撒答剌欺锦中含绶鸟的特点。鸟纹是波斯艺术中最常见的题材之一，表现鸟的种类、形态也都多种多样，但是"含绶鸟"头部和身体一般使用的是扁嘴巴的鸭子，而脚掌却更像鹰的爪子。我们在上文中提到了梵蒂冈博物馆收藏的单体鸟纹纺织品中鸟的尾巴长而绚丽，更像是山鸡，带背光而不是绶带，宗教和地域特征鲜明，而中国境内发现的对鸟纹织锦是在波斯萨珊风格基础上提炼的几何化风格。

　　20 世纪 80 年代在青海都兰出土了一大批唐代丝织品，数量多、品种全、图案精美、织造技艺精湛，为世界所瞩目，也为唐代丝织品风格溯源问题提供了物质资料。中唐时期的丝织品中采用花卉或变形的联珠纹作团窠环，中间以动物纹为主题，窠外装饰十样花，图案主题以含绶鸟、狮、鹿、马和鹰纹样比较多。其中含绶鸟为主题的织锦在都兰出土量比较大。[3] 图 6-70 是青海都兰出

①　图片采自赵丰：《敦煌丝绸艺术全集·英藏卷》，东华大学出版社 2007 年版，第 94 页。

②　许新国：《都兰吐蕃墓出土含绶鸟织锦研究》，《中国藏学》1996 年第 1 期。

③　赵丰、齐东方：《锦上胡风——丝绸之路纺织品上的西方影响》，上海古籍出版社 2011 年版，第 38—39 页。

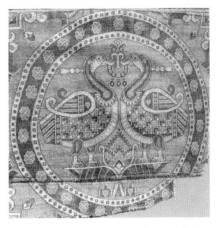

图 6-70　红地中窠花瓣含绶鸟纹锦，唐，青海都兰出土

图 6-71　对鸟联珠纹织锦，唐，私人收藏

土的含绶鸟纹织锦碎片，图案中心是一个略显椭圆形的多层大花瓣团窠，每一层花瓣都有颜色的渐变。椭圆中间立一单体含绶鸟，鸟的身体与翅膀上均有鳞甲状羽毛，翅膀与尾巴横截面装饰有联珠带，且嘴巴衔着小的联珠圆圈带环，下方坠着璎珞状物，头后方飘扬着短绶带。团窠外的宾花为十样花，其中主体花卉类似石榴花。这件作品的图案在中唐时期的许多丝织品中都能看到，已经形成了固定样式，它舍弃了大联珠窠环而使用大花瓣，与唐人的喜好密不可分。单体鸟的特征在波斯早期风格中较为常见，后期经常成对出现，此时出现的单只鸟是受到撒答剌欺风格影响后的再创造。

图 6-71 中的一件私人收藏"对鸟联珠纹织锦"，以红色为地，黄绿色搭配。这件作品虽然残破，但是可以看到一个完整的联珠纹团窠图案，内有面面相对两只含绶鸟，站在棕榈树台之上，有时也被称为"棕榈花台"。含绶鸟所踩花台是联珠团窠织锦的基本装饰纹样之一，由于它的形状非常类似棕榈树，也是"棕榈花台"名称的由来。许新国针对含绶鸟的研究，根据其造型样式，对这类织锦的来源做了分类：一类是站在棕榈台上的含绶鸟，是典型的波斯

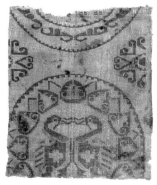

图 6-72 对鸟纹锦，唐，中国丝绸博物馆藏　　图 6-73 对鸟纹锦，中国丝绸博物馆藏 [1]　　图 6-74 鸟纹片段，羊毛和棉，公元 7 世纪，美国克利夫兰艺术博物馆藏

锦；另一类是站在平台板上的含绶鸟，则可能是产于中亚地区的粟特锦。[2] 那么这件丝织品图案的含绶鸟联珠图案显然并不是直接来自波斯，联珠与花朵的组合体现了唐代仿制的风格，很有可能是唐人直接模仿波斯风格后的结果。而图 6-70 中的平台与图 6-63 中的类似，都是一个简易的方形台面，上面装饰联珠纹或者水波纹。根据许新国的观点判断这一类或是中亚地区的粟特织锦，或者是唐人仿制粟特织锦的结果。此外中国丝绸博物馆也收藏有更加简化后的对鸟纹锦（见图 6-72），扁嘴鸭子的特征明显，翅膀上有一个十字符号，尾巴被简化为短平行斜线。团窠圈使用的是敦煌出土对狮纹中使用的尖瓣纹，从这种尖瓣的独特性来看，大体与敦煌地域风格吻合。

　　对鸟纹饰继续往后发展的结果是联珠圈逐渐淡出视线，鸭子的造型也逐渐被北方草原民族的鹰或者长着弯钩喙的鸟类取代。但是不确定的是，这类纹饰是不是与上文提到的含绶鸟纹传播路线一致，因为我们在美国克利夫兰艺术博物馆发现了比较早的鸟纹片段（见图 6-74），由羊毛和棉线织成，根据博物馆的介绍该片段产自伊朗、伊拉克或者叙利亚。中国丝绸博物馆收藏的对鹰纹锦

① 图 6-69 至图 6-73 采自赵丰、齐东方：《锦上胡风——丝绸之路纺织品上的西方影响》，上海古籍出版社 2011 年版，第 136、139、140、142、143、161 页。

② 许新国：《都兰吐蕃墓出土含绶鸟织锦研究》，《中国藏学》1996 年第 1 期。

的纹样中某些装饰，比如斜波浪纹与克利夫兰美术博物馆的收藏类似，也使用了纯色的配色方式。总之这类纹饰已经不再是我们讨论的联珠纹的范畴，只是继承了与面面相对动物的式样，其中的内涵也已经随着地域的差别和再创造而发生了很大变化。

（五）吐蕃系统纺织品中联珠纹的嬗变

从目前考古发现的实物材料来看，中原地区的丝织品传入青藏高原历史悠久。在吐蕃故地发现装饰有联珠纹的物品种类包括丝织物碎片、服饰、马鞍和金银器，其中丝织物装饰图案中不仅有小型单体联珠圈内装饰动物纹，还有较大尺幅"联珠团窠纹"的对马、对鸟、对兽纹，一个大联珠团窠可占满锦袍的上半身。这类联珠纹的构图繁复而缜密，表达风格既受到波斯艺术、粟特艺术的影响，又受到唐代传统纹样和汉字文化的影响，体现出自己独特的风貌。

使用成对动物与联珠纹结合的装饰是在向东传播的过程中逐渐成熟的。我们在中亚或者吐蕃统治西域时期发现了大量的成对动物与联珠纹的组合风格。前文中我们也提到中亚的有关对鹿和对马的丝织品。而吐蕃系统纺织品中出现的联珠纹及其纹饰，则是在融合东西方文化元素之后创造出的更加特殊的有自己独特风格的样式。吐蕃系统的遗存，在中亚巴基斯坦和我国甘肃、青海、新疆南部等地都有出土，但是较为完整华丽的织锦遗存，则主要被美国和瑞士的收藏机构收藏。

美国克利夫兰艺术博物馆收藏了一件为儿童设计的奢华丝绸外套（见图6-75），展示了用五种色彩搭配成的联珠纹和光彩夺目的丝绸编织联珠纹与对鸟的连续图案，联珠纹之间使用了十字交叉的莲花，体现了唐代丝织品纹样的特征。红绿对比色搭配，绚丽夺目。鸟喙上装饰着波斯萨珊王朝的皇家图案，包括珍珠领子、绶带和珠宝项链。有学者也把这种嘴部衔有璎珞或项链、脖后系有绶带或飘带一类的立鸟图案称为"含绶鸟"。[1] 这种装饰与上文中提到过的波斯帝国国王以及动物颈部装饰绶带有紧密的联系。根据美国克利夫兰艺术博物

[1] 许新国：《都兰吐蕃墓出土含绶鸟织锦研究》，《中国藏学》1996 年第 1 期。

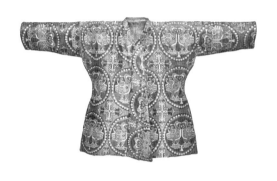

图 6-75　有联珠纹装饰的儿童外套，丝，斜纹复合斜纹里布，西藏，公元 8 世纪，美国克利夫兰艺术博物馆藏

图 6-76　联珠纹圆形对鸭幼儿织锦袍子及靴子，五彩锦，西藏吐蕃时期，美国芝加哥普利兹克藏（冯丽娟摄）

馆介绍，这种丝绸在伊朗或粟特制造。有趣的是，它的内衬和搭配的裤子是使用来自中国的丝绸锦缎做成的，属于公元 8 世纪唐代风格的装饰。[①]

　　美国芝加哥普利兹克收藏着另一件纹样相同的儿童服饰（见图 6-76），不同的是这是一件裙衣，上衣下裙式样的对襟短袖衫，上衣为直领式衣领的左衽小衫，采用质地厚重的织物制成，织物上有精美的联珠纹大团窠对鸟纹饰。下裙为素面青色织物，与上衣巧妙地组合在一起。同时收藏的还有儿童套裤一双，系绛红色丝织品制成，套裤上用暗花饰有联珠团窠花纹、缠枝花鸟纹及人物纹样等。这两件服饰中联珠对鸟图案完全相同，应产自同一处。美国克利夫兰艺术博物馆认为是在中亚或者伊朗制作，显然没有经过仔细研究，只是一种推断或者猜测。荣新江认为番锦可能是从吐蕃本地生产，也可能是通过吐蕃之手转运来的波斯或者粟特锦，青海都兰出土的织物很多是从波斯或粟特地区进口的。[②] 林梅村根据敦煌文书中记载的"四缘红番伍色鸟"以及青海省文物考古

① 参见美国克利夫兰艺术博物馆官网。

② 荣新江：《丝绸之路与东西方文化交流》，北京大学出版社 2015 年版，第 271 页。

队在都兰吐蕃墓出土的五彩对鸟斜纹纬锦推断，这类织锦属于吐蕃本土出产的番锦。[①] 文中列举的这两件儿童丝织品外衣，图案中出现了连续的绿地联珠纹对鸟五色锦，鸟是站在棕榈平台上的，符合上文中许新国提出的直接来自波斯的说法，但是它又融合了中亚以及唐代的风格，是一件多元文化的产品，也是使用联珠纹装饰于服饰的完整珍品。关于它的来源问题，虽然有不同的说法，但是基本有两种可能性：其一，是吐蕃依照波斯的样式生产；其二，从波斯或粟特进口，不属于中原地区的产品。

面面相对的动物与联珠纹组合实际上是移居到大唐境内的粟特人聚落创造出来的纹样，在汉文典籍中被称为何稠"波斯锦"，也称为"番客锦袍"，经常被唐朝皇帝用来赏赐有功的大臣，或者番邦的使臣。[②] 我们在唐代阎立本的《步辇图》中可以看到松赞干布的使臣拜见唐太宗时，身穿单体动物联珠装饰的锦袍，有可能就是当时唐太宗赏赐的。自此之后，粟特人织造的更加复杂的联珠纹样在松赞干布之后的吐蕃王朝大为流行。目前保存完整的面面相对动物织锦来自美国芝加哥普利兹克的收藏和瑞士阿贝格基金会纺织品研究中心。这两个地方收藏了绘有异常硕大的团窠纹样织锦，高近 2 米，宽 1.6 至 1.7 米。表现内容均为双鹿面向生命树的主题。这种技术需要横跨织机才能实现。双鹿图案先用浸透染料的八根纬线起花，再与经线交织，可以保证织锦的结构密实坚韧。比起一般的联珠图案更为复杂的是，主体图案外的边廓，是由一系列小圆圈等要素组成的半圆或者圆环。图 6-77 中的是半圆，每个半圆中绘有公羊、狮子，还有一些可能是想象出来的动物；图 6-78 中的每个圆环中都有一只动物，种类不止十种，包括大象、鸭子、牛、熊、狮子、公羊、单峰驼、驴和老虎等。两幅织锦在尺寸、工艺及纹样上都非常接近。伦敦克里斯蒂拍卖行曾经以 25000 英镑拍卖过一件大约公元 8 世纪的联珠对鹿纹锦（见图 6-79），与林梅村列举的 2007 年纽约拍卖会上用"鹿布"缝制的锦袍纹饰、配色非常类似，

① 林梅村：《西域考古与艺术》，北京大学出版社 2017 年版，第 215 页。

② 〔意〕康马泰著，毛铭译：《唐风吹拂撒马尔罕——粟特艺术与中国、波斯、印度、拜占庭》，漓江出版社 2016 年版，第 143、161 页。

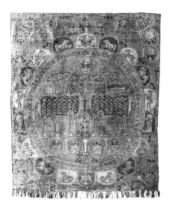 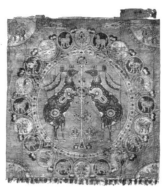

图 6-77　对鹿纹丝织锦，中亚，公元 7 世纪中期至 8 世纪，美国芝加哥普利兹克藏

图 6-78　对鹿纹丝织挂锦，中亚，公元 7 世纪中期至 8 世纪，瑞士阿贝格基金会纺织品研究中心藏

图 6-79　对鹿纹锦，伊朗或中亚，约 8 世纪，亚洲私人收藏

收藏家认为它是用公元 7—8 世纪的粟特丝绸缝制的。[①] 不同的是，纽约这一件是完整的锦袍，联珠对鹿纹采用大图案化装饰在整个衣服的正面和背面，在袖子上则采用了联珠含绶鸟纹饰。这种不同联珠动物的组合较为少见。伦敦拍卖的联珠对鹿纹锦遗留下来的只是一个部分，因此并不确定是否同时有含绶鸟的装饰。

　　这种大幅挂锦中装饰有大幅团窠联珠图案，并不是仅仅用于服饰，更多地用于装饰吐蕃贵族的营帐。色泽艳丽、图案精美，同时又代表着权力的联珠圈织锦被装饰于营帐中的朝堂内，供前来集会的氏族首领瞻仰，树立威严。可见联珠纹的装饰不仅在波斯萨珊时代，而且在粟特以及吐蕃王朝，都是权力与地位、身份的象征，它从来就不是普通人可以使用的。因此，使用联珠纹装饰的物品都属于有身份和地位的人。吐蕃系统的织锦已经将联珠纹与动物纹饰发展为更为复杂的构图样式，这种样式比我们之前看到的任何一种联珠纹都精美而华丽。也正是由于高超的织造技术能够满足大尺幅的需求，才能展示出无与伦

① 林梅村：《西域考古与艺术》，北京大学出版社 2017 年版，第 216—217 页。

比的美丽。吐蕃系统的织锦充分证明了丝绸之路沿线诸多文化不断的交流、融合以及东西方多样文化的结合。

四、汉唐时期其他器物中的联珠纹

（一）陶瓷器中的联珠纹

我国中原地区联珠纹不仅仅在纺织品中使用频繁，这种规整的、易于表现又符合大众审美的古老的纹饰在其他器物中也有表达。特别是西汉晚期随着佛教的传入，它与佛教美术中普遍使用的莲花纹饰共同构成了我国瓦当纹样的重要组成部分。

在陶器或者建筑灰泥上装饰联珠纹已在上文中提到，公元6—7世纪的伊朗建筑装饰和陶器纹饰中联珠纹与地域风格的动物纹样结合表达频繁，那么继续往东传播之后，这种组合变得更加多样化。我国新疆喀什地区的亚吾鲁克遗址出土了南北朝时期装饰有联珠纹的三耳陶罐。这件作品收藏在新疆喀什博物馆（见图6-80），陶罐红陶质地，宽盘口近似喇叭状，高束颈，装饰三耳，体形较大，有破损后修复的痕迹。联珠纹与人物组合是装饰在肩至腹部的一周，间隔装饰男性与女性人物。男性人物只塑造了头部，女性则是全身形态的表现。那么我们不禁会产生疑问，为什么二人会以模印图案间隔反复出现在陶器装饰中？他们是什么身份？从人物服饰与装扮能推测出这件陶罐中的人物形象与犍陀罗艺术有着密不可分的联系。通过分析现有的研究结果可知，犍陀罗艺术是希腊艺术与印度佛教艺术结合的产物，有着很强的兼容性，因此在人物服饰、面貌的塑造中有着复杂的表现。喀什地处塔吉克斯坦、吉尔吉斯斯坦和巴基斯坦的交界处，与古时的"巴克特里亚"地理位置接近，也就是今阿富汗大部分地区和塔吉克斯坦的中南部以及阿姆河中游的部分地区，在中国史籍中被称为"大夏"。因此，在喀什地区发现有犍陀罗风格的器物是在情理之中的。

关于二人的身份问题，笔者根据男女身份的搭配，以及犍陀罗神话中的人物推测，有可能是般阇迦和诃利谛这一对夫妇神。般阇迦是男神，一般手捧

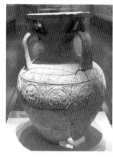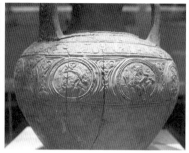

图 6-80　三耳压花陶罐及局部联珠纹图案，南北朝，喀什市亚吾鲁克遗址出土，新疆喀什博物馆藏

水钵，象征聚敛财富；诃利谛是女神，手持丰饶角，象征物产丰饶。在商业发达、商人聚集的犍陀罗地区，对财富的追求是当地民众期盼的事情。作为丝绸之路的重要城市，对物质和财富的追求也形成了对这两位神的信仰和崇拜。在佛教系统里，他们也作为佛教的神祇出现。[①] 比较这件作品中的男神头部冠饰和外貌特征与拉合尔博物馆、白沙瓦博物馆收藏的般阇迦，我们发现人物的神态、发饰、冠饰非常接近。女性人物的外貌、服饰和装扮与诃利谛非常类似，不同的是手中并没有拿丰饶角，而是左手拿着执壶，右手拿着酒杯，器皿有粟特的特征，也有可能是在向东的传播过程中受到了多种文化的影响。联珠纹与犍陀罗图像的结合意味着在当时的喀什地区曾经受到波斯艺术的影响。公元前535 年，波斯阿契美尼德王朝征服了犍陀罗，因此该艺术中也就自然有了波斯艺术特征，使用了联珠纹的构图形式。那么多种文化的融合在逐渐向东传播的过程中保留了之前犍陀罗神祇象征物产丰饶、聚敛财富以及兴盛子嗣的美好愿望，但是也逐渐丢失或刻意抹去了部分元素，又结合了当地的特点形成了新的文化体系。因此我们在喀什看到的这件陶器作品，是集合了印度佛教艺术、波斯萨珊文化以及古希腊文化的最终结果。

　　联珠纹在魏晋南北朝至唐代陶瓷器中的使用并不多，仅个别器皿中有发现。比如美国大都会艺术博物馆收藏的北齐绿釉联珠纹人面装饰的陶瓷瓶（见图 6-81），这件作品符合北朝时期的特征：纹饰使用贴塑之后上釉，以青釉为

① 孙英刚、何平：《犍陀罗文明史》，生活·读书·新知三联书店 2018 年版，第 155 页。

主。比较多的贴塑内容是佛像、莲花等佛教艺术内容。这件作品中人脸与联珠纹组合，使用了中国传统艺术中的人面造型，不同的是强调写实与细节，加上其他对称忍冬纹的装饰，表现出强烈的异域风格。唐代的陶瓷器中使用联珠纹最为典型的就是收藏于故宫博物院的青釉凤首龙柄壶（见图6-82）。总体壶的框架采用了唐代凤首壶的特征，手柄使用仿生龙形。联珠纹圈被装饰于壶身中间部位，一周有六个联珠圈，圈内描绘力士舞蹈造型，可能就是粟特流行的"胡旋舞"；壶颈部与足部贴塑了三圈直径不等的联珠圈，底部的联珠圈还与莲花底座紧密相连。壶身堆贴有各种瑰丽的花纹，有忍冬、花朵、棕榈叶、宝相花等。其中棕榈图案经常被装饰在建筑中，是作为瓦檐饰件的一部分。在阿富汗的阿伊－哈努姆遗址，对称的棕榈叶装饰在宫殿、府邸等许多重要建筑上都有大量使用。而忍冬纹和莲花纹则是佛教艺术中最常见的纹饰之一，体现了浓厚的佛教艺术特点。我国北朝时期重要的陶器器型之一是莲花尊，以通体上下多层装饰莲花瓣为特征，足以说明佛教对当时陶瓷器型的影响。由此可见，这件作品体现了中国传统陶器器型与波斯文化、佛教艺术、粟特文化的完美融合。

另一件陶瓷容器上的装饰内容同样使用了联珠纹，但是此时的联珠纹已经被弱化为图案的分割线或者边缘。这件黄釉陶瓷扁壶从器型到表达的内容与北方草原游牧民族关系密切（见图6-83）。扁壶这种器型并不是中原地区固有，而是草原民族在马背上使用的用皮革制成的水或者酒袋，便于悬挂在马鞍上携带。在两汉至魏晋时期就发现有被制成金属器皿和陶器样式的扁壶，纹样主要包括中原地区传统的联珠纹、铺首衔环、动物纹样等。后来游牧民族进入中原地区之后，由于生活环境的改变，将这种习惯性审美的器型用陶瓷的形式表现，逐渐形成有草原风格的陶瓷样式。这件作品的正背两面纹饰相同，应该是由统一的模具制成。口沿下饰联珠纹两周，中间装饰莲瓣纹，器物的足部也同样装饰了莲瓣纹和联珠纹的组合。壶腹部装饰有一个胡人形象，卷发、长袍、腰束带、高筒长靴，右手举握一戏狮甩鞭。狮子两边绘有昂首翘尾卷毛蹲狮，狮背各有一人作舞球状。这类扁壶上表现乐舞的图案并不只此一件，而是在多地发现了类似的造型和图案。考古学者在河南安阳县的北齐范粹墓发现四件样

图 6-81　橄榄绿色釉下带有浮雕装饰的陶器，北齐，公元 6 世纪，美国大都会艺术博物馆藏

图 6-82　青釉凤首龙柄壶，唐，公元 6—7 世纪初，故宫博物院藏

图 6-83　黄釉对狮扁壶，唐，山西博物院藏[1]

式相同的黄釉扁壶，壶腹两面均模印五人一组的乐舞活动形象。[2] 宁夏固原市原州区出土绿釉陶扁壶，通体施绿釉，腹面施一圈联珠纹，两肩正中为覆莲瓣纹，下腹釉阔叶莲瓣装饰的勾连，中间为一组七人乐舞的图案。其中一人在莲花座上翩翩起舞，两边舞伎双腿曲蹲，击掌按拍。左右共有四个乐伎，皆双腿跪坐在莲花座上，分别倒弹琵琶、吹笛、击钹、拨弹箜篌。七人均深目高鼻，头戴蕃帽，身着窄袖翻领胡服，足登靴，为西域人形象。[3] 还有故宫博物院收藏的北朝时期铅褐釉印花人物纹扁瓶腹部同样也表现了五人一组的胡腾乐舞图案；河南洛阳出土的印花双系扁壶腹部周边装饰联珠纹，内绘浮雕乐舞图。这些扁壶上表达联珠纹与乐舞的装饰，与粟特商人在中原地区活动有很大关系。考古学者在北周粟特人安伽墓以及史君墓中发现了大量的彩绘石刻奏乐与舞蹈的场面，与陶瓷器上的装饰如出一辙。由于粟特地区曾经被波斯统治，因此联珠纹在粟特装饰中出现也是有根据的。

[1]　图片采自中国陶瓷全集编纂委员会：《中国陶瓷全集 5·隋唐》，上海人民美术出版社 2000 年版，图 180。

[2]　河南省博物馆：《河南安阳北齐范粹墓发掘简报》，《文物》1972 年第 1 期。

[3]　马东海：《固原出土绿釉乐舞扁壶》，《文物》1988 年第 6 期。

扁壶中的装饰除了联珠纹与胡人乐舞装饰之外，联珠纹还与葡萄凤纹组合，如1973年河北省栾城县出土的黄釉印花双系扁壶，壶两面均模印有一只展翅起舞的凤纹，凤周围环以变形葡萄纹，最外缘随形饰一圈联珠纹。还有与单独的狮子兽面纹组合，如河北邯郸出土的北齐狮纹青釉扁壶。[①] 总之，扁壶中若有联珠纹装饰出现，都与西域胡人内容相关，也再一次证实了联珠纹与波斯、粟特等西域艺术形式的关联性。

（二）建筑构件中的联珠纹

瓦当是指古代中国建筑中覆盖建筑檐头筒瓦前端的遮挡，是用以装饰美化和庇护建筑物檐头的建筑附件。秦以前主要使用的是半瓦，比如陕西扶风岐山周原遗址发现的中国最早的瓦当多为素面半圆形瓦当，个别的有重环纹半瓦当。秦代之后开始使用圆形瓦当，以写实动物纹、葵纹和云纹为主。圆形瓦当的使用为后来纹饰的丰富提供了空间。西汉时期瓦当及其装饰发展到了鼎盛时期，出现了象征美好寓意的文字瓦当、祥瑞动物、云纹等多种类型的纹饰，其中以金乌蟾蜍、四神瓦当最具代表性。西汉时期瓦当纹饰中突出的特点就是将联珠纹作为图案的边界。如图6-84中的1、3表现的联珠纹分别与蟾蜍玉兔、金乌的组合，都是汉代神话中重要的神兽，也是中国传统神话中的重要组成部分。它们都是西王母体系中的成员，经常被表现在汉代的各种艺术品中，包括画像石、壁画、帛画等。西汉大部分瓦当是没有联珠纹边界的，使用凸起的单线条表示边界。联珠纹与中国传统神兽结合，与佛教元素的传播有关，可能是借鉴了来自西域钱币的边界装饰。在我国新疆喀什的乌恰县发现了波斯萨珊王朝的银币，因此也有理由推测西汉瓦当中偶尔出现的联珠纹可能是对波斯帕提亚时代和萨珊时代钱币中联珠纹的借鉴。

魏晋南北朝时期瓦当中的联珠纹使用更加频繁，常用的搭配组合是狮或者兽面，瓦当中的兽面纹较为抽象，并不能分清楚到底是狮纹还是兽面纹，不同地域的兽面纹也有很大差别，但是又有整体的规律性：联珠纹被灵活地应用在画面内圈或者外圈，不再分布在边界。兽面纹样则多样化，包括抽象的线条以

① 古花开：《北齐范粹墓及同期墓葬中的西域文化》，《中原文物》2013年第5期。

图 6-84　西安秦砖汉瓦博物馆收藏的不同时代瓦当。1.蟾蜍玉兔瓦当，西汉；2.益延寿文字瓦当，西汉；3.金乌瓦当，西汉；4—6 兽面云纹瓦当，三国两晋南北朝；7—9 莲花纹瓦当，隋唐

及写实的塑造。发展到唐代联珠纹的固定搭配对象就是莲花纹，是作为花朵外围的一圈装饰，其花纹的样式也非常丰富：圆瓣的莲花纹、尖瓣莲花纹、尖瓣加卷云纹。这种模式与上文中提到的北朝时期莲花尊有着相同的寓意，不仅被模印成瓦当装饰，也作为莲花地砖的图像摹本。我们在敦煌莫高窟的唐代石窟地面中发现了精美的"莲花地砖"，不仅表明联珠纹在隋唐建筑中的广泛应用，还表明它在人们生活中的重要地位。

图6-85 羽人与联珠纹瓦当，建筑
构件，唐，青海民和县川口水泥厂出
土，青海省博物馆藏[1]

图6-86 鎏金羽人器座，东汉，河南洛阳东郊出土，
西安市文物保护考古所藏[2]

（三）联珠纹装饰的瓦当向西传播

瓦当的艺术形式在汉唐中原地区逐渐兴盛的过程中融合了西域和佛教艺术的诸多元素，同时这种样式也在向西反向产生影响。青海民和县川口水泥厂出土了一件唐代羽人与联珠纹瓦当（见图6-85），与我们在中原地区见到的瓦当造型与装饰有很大差别。这件瓦当没有过多的凹凸塑造，甚至不像是模印制作，更像是在圆的泥板上做的泥塑羽人浮雕，因此应该没有实现规模化制作。更重要的是在圆形泥板使用了一圈松散的联珠纹边界。画面的主体是一个使用短笛演奏的羽人形象，他戴着尖帽、裸露身体站立，双手拿着短笛正在演奏乐曲。眼窝深陷，鼻子很大，最醒目的就是背后张开的双翼。有关羽人的形象在我国汉代艺术诸如画像石、壁画、漆棺、青铜造像中表现很多，例如"羽人六博"的图像在东汉河南新津等地画像石中表现生动。他们实际上也是古人所指的"仙人"，或逍遥自在地遨游于仙境，或无牵无挂地嬉戏于人间。在汉墓画像中，他们是最富于变化且极具魅力的艺术形象，在整个画面中比重很小，但是可以活跃气氛，也属于汉代神仙系统中的重要组成部分。汉代中原地区系统

① 图片采自宁夏博物馆：《丝绸之路——大西北遗珍》，文物出版社2017年版，图136。
② 图片采自中国青铜器全集编辑委员会：《中国青铜器全集12·秦汉》，文物出版社1998年版，图138、139。

的羽人形象有一种固定的模式（见图6-86），耳朵很大，类似四川广汉三星堆青铜神人的"顺风耳"，耳朵内部还长满了绒毛；面部瘦窄，眼睛修长而扁平，没有西域人"深眼窝"的特征，在眉弓和下巴处都长满了毛发，排列整齐；从手臂根部与后背处延伸出两扇翅膀，翅膀体积较小，更像是一个"短披肩"；仔细看青铜雕塑，在身体的手臂、腰部、臀部和小腿处都有鸟类羽毛造型的阴刻线，这也是被学术界称为"羽人"的原因。无论是在雕塑中还是在画像石（砖）或壁画中，汉代人赋予了羽人形象一个固定的模式，形成汉代神话的羽人体系。笔者认为汉人塑造羽人的思想是对鸟类的模仿，将鸟拟化成人，因此头部窄、鼻子尖，并且从头到脚都有鸟的羽毛出现。而青海发现瓦当的羽人显然不是汉代系统中的造型，无论是人物面部特征，还是正面裸体写实塑造的方式，以及翅膀张开时细节的表现都有很大差别。它的造型更接近在新疆若羌县米兰古城发现壁画中的"带翼天人像"，同时在古城遗址还发现了汉至唐代灌溉渠道、魏晋时期佛教建筑、唐代吐蕃戍堡和墓葬。[1] 因此在汉唐时期中原地区的建筑构件加载了西方艺术形象，并在丝绸之路必经之地的青海或者新疆发现，并不算一件稀奇的事情。虽然联珠纹在瓦当中的使用非常简洁，但是依然能够体现出中原文化、基督教文化以及波斯文化的融合。

图6-87　有联珠纹的方形瓷砖，阿富汗制造，公元12—13世纪，美国大都会艺术博物馆藏

在后来的中亚地区，联珠纹逐渐成为建筑装饰中普遍使用的纹饰，虽然我们在阿富汗的陶器中可以见到它的身影，但是后来的发展并不局限于工艺美术品中。装饰有联珠纹的方形瓷砖就是重要的一种类别，如发现于

[1]　国家文物局:《中国文物地图集·新疆维吾尔自治区分册》（上），文物出版社2012年版，第261页。

阿富汗的时代在 12 至 13 世纪的建筑构件（见图 6-87）。图案使用方形的联珠纹带状圈，内有一只正在奔跑的抽象的动物，姿态活泼生动。这种构图模式使我们想起了波斯萨珊时代灰泥装饰的形式，只是这一件使用了日常装饰瓷砖惯用的方形。我们知道瓷砖在建筑中的使用量非常大，铸模批量生产，因而这应该不是一件孤品。因此有理由相信波斯艺术对于中亚地区建筑的影响，特别是联珠纹被普遍接受，成为之后几个世纪大量应用在建筑上的装饰纹样。

第七章 | 中唐之后中国瓷器艺术对海外瓷器发展的影响

　　如果说在中唐之前，艺术与文化的相互影响与融合是被动的、不自觉的，那么中唐之后随着唐代文明的鼎盛以及在世界的影响力增强，这种相互影响与融合逐渐转向主动作用之后的结果。比如丝绸及日用品的来样加工实际上是由于中国瓷器工艺的精湛吸引了外来的货币，从侧面又促使了海上丝绸之路贸易的繁荣。而对外贸易的繁荣又促使这些出口的日用品继续高质量地吸收客户喜好的艺术样式和纹饰，进而形成了一种良性循环。尽管最初这是一种商业行为，但是经过了多年的积累，也会对当地人的审美倾向产生潜移默化的影响。考古资料证明，中国的陶瓷至迟从唐代开始就随丝绸销往国外。近些年在东亚、西亚以及非洲发现的中国唐至五代时期外销瓷的标本包括唐三彩、越窑青瓷、邢窑和定窑的白瓷、长沙窑瓷器、广东梅州市梅县区窑瓷器等。大量的中国瓷器从丝绸之路和穿过印度洋、波斯湾和红海的海路传入中东。①在亚欧大陆上的很多国家都发现了中国的瓷器，包括现在的朝鲜、日本、菲律宾、印度尼西亚、马来西亚、泰国、斯里兰卡、印度、巴基斯坦、伊朗、伊拉克、巴林、约旦、叙利亚、苏丹、埃及、坦桑尼亚等。

　　中唐之后，长沙窑和越窑是两大外销瓷器生产基地。越窑凭借东汉之后就建立起的青瓷技术优势，发展到唐代进入鼎盛时期，其产品堪称唐代名窑之首，影响也最为广泛。唐代文学家陆龟蒙的诗作《秘色越器》中对于越窑瓷器有十分细致的描述："九秋风露越窑开，夺得千峰翠色来。好向中宵盛沆瀣，

① 〔美〕甘雪莉著，张关林译：《中国外销瓷》，东方出版中心 2008 年版，第 24 页。

共稽中散斗遗杯。"越窑最为著名的秘色瓷的名称最早见于这首诗。不仅如此，诗中还描述了越窑开窑后成千上万的青瓷堆放在山坡上沟壑间如同千峰叠嶂，色似青如黛，与周围的山峰融为一体，夺得千峰万山之翠色的壮观而醉人的场面。由此可见越窑在当时的产量及其制瓷业的兴盛程度。作为外销瓷的生产地，越窑凭借高超的青瓷工艺传播着中国人的传统审美，并通过销往海外影响着世界。

20 世纪 50 年代始，长沙窑及其制造的瓷器才逐渐进入人们视野，因位于长沙市望城区湘江东岸铜官镇瓦渣坪一带，又称"长沙铜官窑"。它兴起于"安史之乱"后的 8 世纪中后期，鼎盛于中晚唐，衰落于五代。这里除了是青瓷的产地之外，还是外销瓷的重要生产基地。长沙窑的外销瓷最重要的特征是融合了多种文化形式，创造出前所未有的平民化的、绚丽多彩的瓷器装饰特点。有关长沙窑瓷器的研究工作时间较短，近些年由于在多个国家的出土以及对唐宋之际沉船考古大发现，大量保存较好的外销瓷展现在世人面前，为长沙窑的研究提供了物质基础。比如 20 世纪末期发现的黑石号，这是一艘由德国公司打捞的沉没在印尼勿里洞岛海域的唐代阿拉伯贸易商船，船载物品绝大多数为中国制造。其中以陶瓷器的数量最大，包括邢窑、越窑、巩县窑的产品，估计有 67000 多件，而长沙窑瓷器的数量可达 55000 多件，主要为公元 9 世纪的产品。[①] 印坦沉船被发现于雅加达以北印坦油田附近，发现中国瓷器 7039 件。井里汶号沉船被发现于爪哇北岸井里汶海域，沉船遗物包括来自中国的近 20 万件各类瓷器，时代大约在公元 9 世纪中后期的唐末至北宋初年。[②] 这些发现不断地充实着外销瓷以及背后贸易之路的实物资料，本章将基于这些实物资料以及在西亚、南亚、非洲以及欧洲博物馆的资料展开研究。

① 陈克伦：《印尼"黑石号"沉船及其文物综合研究》，《文物保护与考古科学》2019 年第 4 期。
② 李鑫：《唐宋时期明州港对外陶瓷贸易发展及贸易模式新观察——爪哇海域沉船资料的新启示》，《故宫博物院院刊》2014 年第 2 期。

第一节　唐代外销瓷的多元性

一、长沙窑瓷器的发展及黑石号

唐代上半叶是中国古代最繁荣、兴盛的时期。从西安出土的骆驼商队俑可以推测当时的长安街上挤满了来自远方的外国人，熙熙攘攘、摩肩接踵。骆驼商队满载各式各样充满异国情调的商品来到大唐经商。公元 7 世纪之后，陶瓷制品中，专门定制陵墓明器的行业，比如唐三彩俑以及生前使用到的生活用品的制作市场需求旺盛，久而久之形成了巨大的产业。但是这类陶瓷对原材料要求不高，烧制的温度也较低，在 1000℃ 左右，虽然看起来色彩艳丽、眼花缭乱，但是其釉料由于温度低，烧制成的表面极不稳定，同时使用的含铅釉对人的身体有害。除了明器规模的扩大之外，唐代晚期有一种新的陶器器皿出现在人们的餐桌上，它价格低廉并且适合日常使用，功能主要包括酒具和茶具，也迎合了当时人们大幅度提高的生活水平。

有关唐代至五代时期的日用瓷器，沉船黑石号上的发现不仅为我们提供长沙窑陶器制作工艺的具体情况，也为研究唐代外销瓷提供了新的宝贵的有关唐代艺术和文学史、宗教信仰和时代风俗的资料。这些作品在质量和数量上都令人震惊，包括 57500 种瓷器，其中近 95% 是在长沙的窑炉中制作。唐代长沙窑所制的陶瓷器，形态各异。主要包括茶具、文房用具、玩具、佛事用具以及其他生活用品等。主要器型有碗、壶、罐、钵、洗、盘、碟、盂、盒、灯、枕、烛台、炉、砚滴、砚台、镇纸、茶碾、塑玩、造像等，涉及生活的方方面面，种类齐全，充分说明了当时百姓生活的质量。这些器皿中的部分样式在黑石号沉船中也有发现。其中带有釉下彩装饰的碗是最具代表性的类别之一，组成了长沙窑规模最大的瓷器群。这种碗又分为三种形式：正常圆形的碗，有四个五瓣或六瓣形的碗，以及四瓣的碗。

学者刘洋在"黑石号"学术论文集《沉船》（*Shipwreck*）中发表的一篇

《唐代长沙窑》（Tang Dynasty Changsha Ceramics），分析了长沙窑发展过程中的不同阶段[①]：长沙窑发展了近200年。第一期为盛唐晚期至中唐（公元760—780年），此时主要是单色的、带绿色的釉面器皿。釉下彩饰及造型以及贴花装饰只是偶尔发现。第二期相当于中唐末晚唐初（公元9世纪上半叶），长沙釉下彩产品在此期间逐渐丰富起来。大量的带有壶嘴和把手、饰有深褐色贴花的水壶出现了。第三期相当于晚唐（公元9世纪后半叶），这一时期标志着长沙生产力的鼎盛，以釉下彩装饰为主，并开始出现铭纹。第四期为唐代末年五代初期，长沙瓷器和越窑瓷器一样，釉下彩装饰仍然是主流，制瓷工艺持续繁荣。最后是衰落时代即宋初（公元10世纪中叶），虽然此时的市场和经济环境较差，但是海外贸易仍然活跃，出口商品的主要生产中心由内陆向沿海转移，以降低人工成本和运输过程中的损坏风险。因此制作商品瓷的窑炉如雨后春笋般涌现在广东和福建，在长沙迅速减少。此时的广东瓷器与新开发的龙泉青瓷釉和景德镇青白釉作为主要产品供应国外市场。自此，长沙窑陶瓷在出口贸易的舞台上消失。

　　长沙窑的兴盛期之所以出现在盛唐末年，周世荣认为是由于安史之乱以来，唐玄宗逃亡四川，黄河流域人口大量南迁，出现了"襄、澄百姓，两京衣官尽投江湘，故荆南井邑，十倍其初"的场景。北方经济重心的南迁，北方青釉绿彩和低温唐三彩装饰工艺对"湘中"岳州窑青瓷的变革也产生了一定影响，再加上战乱，北方丝绸之路受阻，而南方海上陶瓷之路则逐步兴盛，长沙窑为了响应海外陶瓷贸易的需要，在岳州窑传统青瓷工艺的基础上，吸收北方模印贴花和多彩工艺的特征，大胆创新，形成了独具特色的长沙窑彩瓷体系。由此可知，长沙窑瓷器色彩艳丽、贴塑浮雕效果等丰富的装饰手段不完全是长沙本土的创造，同时也受到了北方瓷器工艺的影响，特别是对外销售的外销瓷结合了阿拉伯等文化的审美特征，刻意使用了北方三彩釉等装饰手段，起到了事半功倍的效果。

[①] Yang, Liu, "Tang Dynasty Changsha Ceramics", *Shipwrecked*. Singapore: Arthur M. Sackler Gallery, Smithsonian Institution, 2011, pp.145-159.

中唐之后中国瓷器艺术对海外瓷器发展的影响

二、长沙窑釉下彩纹饰中的西域风

（一）长沙窑陶瓷釉下彩纹饰的创造及种类

绚丽多彩的釉下彩装饰得益于中唐之后长沙窑在岳州窑制瓷工艺的基础上逐渐烧制成了釉下彩瓷器。卧式龙窑的使用可以使窑内受热均匀，温度提高到1300℃，窑体较薄，降温迅速，为釉下彩瓷器的成功烧制提供了必要条件。作为海上通商口岸广州与都城的连接通道，湖南地区深受域外文化影响，特别是中晚唐对外交流主要通道由西北陆续转向海路，促使对外交流更加密切，日用陶瓷以及人们的生活习惯也与外来文化密不可分。

长沙窑的釉下彩纹饰内容丰富，包括充满诗情画意的绘画诗文装饰，其中绘画分为人物、花鸟、山水、宗教、写意等种类。花鸟画的数量最多，成就最为突出，画工以简洁有力的线条捕捉飞禽走兽的动态；人物画的数量不多，但是其中不乏表现具有西域人物特征的人物；山水画题材以水波、云气、树木、花草为主，构图简洁、虚实结合；写意画以白釉绿彩的表现形式居多，利用釉色相互渗透、浸润而产生抽象的形态；宗教题材的表现对象包括莲花、摩羯、佛塔、菩提树、贝叶棕榈树等。诗文包括了诗词、谚语、警句、广告词汇等。长沙窑瓷器上的装饰内容极为丰富，可以看成是晚唐至五代时期社会生活的一面镜子。

（二）长沙窑釉下彩瓷器上的西域风及其对中亚、西亚陶瓷器的影响

长沙窑瓷器中最有特点的应该是在对外贸易中扮演重要角色的瓷器种类——外销瓷。2010年，考古工作者在长沙市潮宗街临湘江边发现了晚唐至五代时期大型木结构码头遗址，结构复杂、规模较大，说明了这一时期长沙水运繁忙和商贸兴盛的情况。

长沙窑的釉下彩瓷器装饰以青釉褐色加绿色彩绘而成。瓷碗造型统一，敞口，口沿部外卷，圈足。碗内部口沿处均装饰大小不均匀的四块褐色三角形，内部绘有多种图案。由于是民间日常使用，价格低廉，因此绘制的纹样笔法随意性较强，从纹样的相似性来看应该是有图样的模板，但是在工匠熟练的

笔下，每件作品又有很大的差别。我们甚至可以从留存的大量作品中，体悟到当时工匠在陶瓷表面飞速描绘的场景……湖南博物院所藏阿拉伯商船"黑石号"上的釉下彩绘碗（见图7-1），由于在船上使用大粗陶瓷瓮盛装，陷进海底的淤泥中，因此保存较好，表面光亮，色泽依然艳丽。湖南博物院的学者陈锐对海上丝路沿线出土有类似器皿的国家做了梳理：包括日本、泰国、菲律宾、印度尼西亚、巴基斯坦、伊朗、肯尼亚北部、斯里兰卡、卡塔尔、伊拉克、阿拉伯联合酋长国、约旦、埃及、肯尼亚。[①] 分布范围极为广泛，说明这类瓷碗是遍布亚欧大陆的"畅销"产品。主要的纹饰包括柿蒂纹、莲瓣纹、云纹、水草纹和阿拉伯文字等较为抽象的纹样。

图7-1 "黑石号"沉船长沙窑瓷碗上的纹饰，湖南博物院藏。1.青釉褐彩柿蒂纹碗；2.青釉褐彩柿蒂纹碗；3.青釉褐彩莲瓣碗；4.青釉褐彩云纹碗；5.青釉褐彩水草纹碗；6.青釉褐彩阿拉伯文云纹碗

　　柿蒂纹在上文中提到过，它取材于水果柿子顶部四瓣规整的叶子形态。虽然很早就出现在波斯的艺术作品中，但是同样也在我国春秋战国时期开始使用，并流行于汉代，在伞盖、漆奁盖、铜镜及其他青铜器上常见其身影，继而又大量使用在我国的唐代丝织品和金属器皿中，此时已经将它幻化成为唐代重

① 陈锐：《湖南省博物馆馆藏黑石号沉船长沙窑瓷器初探》，《湖南省博物馆刊》2010年第1期。

要纹样宝相花的原型。黑石号中瓷器碗中的柿蒂纹不局限于简单的四瓣造型（见图7-1-1），在其基本造型上还衍生出丰富的样式。如图7-1-2所示，柿蒂纹的叶片被加大挨在一起，叶瓣中间还增加了卷云纹，整体图案基本形更加饱满。五瓣的莲花图案似乎是由四瓣的柿蒂纹变化而成，也更加接近尖瓣的莲花图案。莲花图案虽然早在中国史前社会就曾表现在陶器装饰中，但是真正盛行是随着佛教在中原地区的传播而开始的，铜镜的背面装饰、建筑的藻井和瓦当、地砖的纹饰使用非常频繁。因此莲瓣纹可谓是中原地区受佛教影响后传播最广的纹饰之一。

虽然黑石号上的长沙窑瓷器造型相对比较简单，主要器型是碗和执壶，所绘图案也有较为统一的模式。但是长沙窑各地遗址中出土的瓷器却有不同的风格，可以看出风格的多元化特征。在瓷器表面装饰有晕彩的效果应该是与北方的三彩釉有关，釉彩之间相互交融、垂滴、晕开的效果是北方唐三彩的特征。但是长沙窑釉下彩抽象画的材质、工序与唐三彩又有区别。唐三彩由于本质上是低温釉陶，因此烧造温度较低，且分两次烧成。而长沙窑釉下彩是色料画在坯上后经1300℃高温一次烧成，所以利用高温状态中发色元素在釉下的晕散性，是长沙窑不同于唐三彩的材质去实现唐三彩效果的途径。[①] 长沙窑瓷器中的这类风格主要是在白釉上描绘绿色或者褐色的抽象图形。比如图7-2-1、图7-2-4分别是在执壶和碗的器型上使用粗犷的线条，经过窑变之后幻化出奇妙的效果。通过出土的瓷器剖面能够得知容器壁较厚，完全瓷化的程度或者说密度不够高。使用这种抽象的图案，是由于民间器具不能像官窑那样做工考究、图案绘制精细，更是为了既能降低成本又起到美观的作用，没有具体图案的同时也弱化了地域性风格，符合外销瓷器的特征。

数千艘沉船的事件表明，在地中海东部有一群富有的买家从东方唐朝进口中国陶瓷。当时的海路依赖从华南道波斯湾巴士拉之间来回奔波的阿拉伯和波斯的商人转载货物，印度人和东南亚人也走水路。大量中国商品从丝绸之路穿

① 　孔六庆：《论唐代长沙窑陶瓷绘画》，《陶瓷研究》2003年第4期。

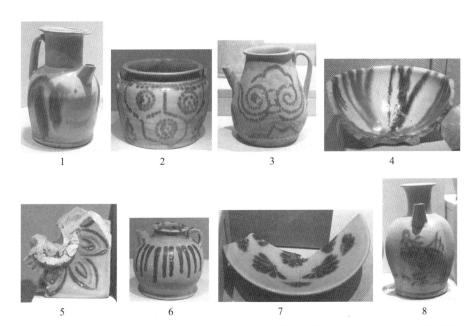

图7-2　长沙博物馆藏唐代瓷器。1.白釉绿彩瓷壶，长沙市望城区铜官镇出土；2.青釉褐绿彩圈点花卉纹双系瓷罐；3.青釉褐彩云纹瓷壶；4、5、7长沙市窑瓷片，长沙市潮宗街、长沙市望城区书堂乡出土；6.青釉褐彩条纹瓷壶，长沙市望城区长沙窑窑址出土；8.青釉褐绿彩摩羯纹瓷壶，长沙市望城区铜官镇出土

过印度洋、波斯湾和红海的海路传入中东。[①] 图7-3中这只白色瓷碗中描绘的图案是中世纪晚期地中海的一种典型双桅商船，上面使用阿拉伯文写了商船的名称"Nao"号，证明了这艘商船的实际使用者是阿拉伯商人。唐代的陶瓷在西亚和欧洲的多地出土：公元9世纪伊拉克的萨马拉和伊朗的尼沙普尔等王朝首都的遗址中发现了中国最早出口的唐代白瓷碎片；在埃及的伏斯泰特也发现了大量中国唐代和明代的陶瓷碎片，这个港口当时是接收由红海港口循陆路运来的陶瓷的商业中心。[②] 中国传统的柿蒂纹图案在埃及伏斯泰特和伊朗发现的陶瓷中使用，说明这些地域不仅在订购中国的陶瓷制品，还受到启发模仿这些进口的陶瓷技术和图案并进行改进，创造出符合当地风格的新作品。德国佩加

———————

① 〔美〕甘雪莉著，张关林译：《中国外销瓷》，东方出版中心2008年版，第24页。

② 同上。

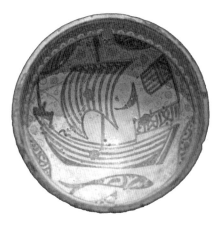

图7-3　绘有圆圈纹装饰的陶瓷碗，公元15世纪早期，德国佩加蒙博物馆藏

蒙博物馆和法国卢浮宫等欧洲各大博物馆都收藏有埃及伏斯泰特出土的瓷器。

在陶瓷中，有金属光泽特点的碗是阿拉伯文化的主要元素，也被称为"拉斯塔"，在波斯语中有闪闪发光的意思。使用有反射光泽特征的金属釉制成的作品在整个阿拉伯国家乃至整个世界都备受青睐，其兴起的原因是这些国家曾经禁止使用贵重金属作为容器材料的法律政策，因此人们为了追求容器表面金属的质感，就在陶瓷的釉面制作上寻求代替的方法。于是在公元7世纪初，伊拉克巴士拉首次开发了这种技术，随后很快传播到周边不同的地区，尤其是西班牙的马拉加和瓦伦西亚。严格意义上说，这类器物不应该叫陶瓷，而应叫作低温素陶和多彩釉陶，因为它是经过两次低温烧制工艺制成的：首先使用铅和氧化锡釉对容器进行烧制，使瓷器产生光滑的白色底面，这一步是为了模仿中国唐代的白瓷；然后使用带有金、银、铜和其他金属氧化物作为发色剂在釉面绘制图案；最后在低温下烧制使陶瓷产生出通体具有彩虹般金属光泽的质感，以赤红单彩为主（见图7-4），也会加入蓝色形成多彩。不同地域的此类瓷器呈现出的光泽都有一定差异，烧制的地点主要包括波斯（伊朗）、土耳其、伊拉克、叙利亚和埃及等。因此我们在伊拉克、埃及发现的瓷器虽然风格类似，但是从散发的金属光泽和工艺水平来看又有很大差别。

图7-4是德国佩加蒙博物馆收藏的出土于伊拉克萨马拉的公元9世纪带有大圆圈纹的陶罐。此地曾经出土来自中国最早出口的唐代白瓷碎片，说明当地瓷器也极有可能受到来自唐朝长沙窑青釉褐彩瓷器的影响。通过阿拉伯输入的大量精美的唐代白瓷、三彩瓷、青瓷、釉下彩等，对西亚、埃及等地产生了深刻的影响。这件陶罐的确类似黑石号上长沙窑的青釉褐彩碗，但从其器物的工艺以及装饰特点来看，与长沙窑的制瓷水平还有一定差距，应该属于伊拉克本

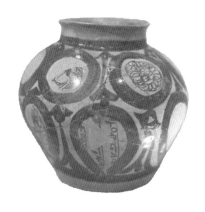 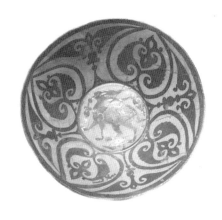

图 7-4　装饰有大圆圈纹的陶罐，公元 9 世纪，伊拉克萨马拉出土，德国佩加蒙博物馆藏

图 7-5　装饰有柿蒂纹的陶碗，埃及伏斯泰特，法蒂玛时代，公元 10—11 世纪，德国佩加蒙博物馆藏

土制作的有金属光泽釉瓷的种类。在陶瓷罐的外部纹饰上看，使用了围绕着不同图案的大圆圈纹作为主体，内部的图案有些凌乱：有文字、有随手的涂鸦，类似波斯萨珊时代联珠圈与内部动物图案的组合。

　　埃及伏斯泰特（旧开罗）瓷器制作也同样沿用了伊拉克的巴士拉的釉色和金属光泽的技术。图 7-5 是出土于当地的内壁绘满柿蒂纹和卷草纹相结合的碗。柿叶的尖瓣使用卷曲云纹的线条勾勒，使用相反方向的相同图案装饰柿子叶的内部，有点像内部生长出的果实挂在叶子中间。在叶片之间描绘的是爱奥尼亚式柱头卷草纹样装饰。值得一提的是，在柿蒂纹的中间圆圈内装饰了一只昂首阔步向前的写实的兔子，它衔着一个花朵或者果实的图案。兔子在中国古代艺术中是频繁出现的表达内容，特别是在汉代西王母的神话体系中，兔子不仅与月宫结合，经常与太阳和三足乌相互映衬，代表了月亮，而且"玉兔捣药"已经成为固定的搭配组合，是西王母的瑞兽之一，因此它是汉代神话体系中重要的组成部分。使用单体动物装饰器皿源于波斯萨珊时代的习惯，上文提到过萨珊时代的单体动物中表现最多的是森穆夫、羊、鸟，而兔子的形象并不作为主流出现。因此可以推断，阿拉伯艺术中不仅继承了中国文化的表现对象和内涵，同时也融合了波斯艺术的表现形式，再加上特殊的本土金属釉面光

泽，逐渐形成一种具有多元文化融合的釉陶类别。

伊拉克"拉斯塔"多彩釉陶技术传入西班牙之后，在当地又进行了新的改进。瓦伦西亚马尼塞斯生产的阿拉伯风格的瓷器，制作更加精致，图案更加复杂。这个镇上的作坊从公元14世纪开始仿制马拉加的纳西里德陶器，可以看出此时欧洲哥特式装饰已经让位给了阿拉伯装饰元素，但是这些元素是复杂的、多元文化的融合。从瓷器的釉面来看，不仅继承了"拉斯特"的特征，还使用从西亚传入的墨彩技巧以及苏麻离青之类的氧化钴釉料，生产与青花和褐彩相结合的精美瓷器日用品。

西班牙国家考古博物馆收藏了大量的瓦伦西亚马尼塞斯生产的陶瓷（见图7-6），说明这个生产基地产量很大，是当时重要的陶瓷窑口。其主要图案包括几何图形、植物、花卉和其他图案。主要的装饰系列有：植物棕榈叶、欧芹叶、锯齿纹叶、蕨类叶子；带有哥特式的玫瑰、百合花、雏菊；音符；联珠纹、网格、网状图案和螺旋形；阿拉伯文字；建筑；动物纹样包括鸟纹、兔

图7-6 带金属光泽的瓷器，西班牙瓦伦西亚马尼塞斯产，公元14—15世纪，西班牙国家考古博物馆藏

纹、鱼纹以及不同系列的组合。还有一些在容器正中表现了有可能是赞助人的家族徽章。瓷器的装饰内容已经非常生活化和面面俱到，并且部分瓷器承担了社会功能。瓷器内部装饰有盾牌标志（见图7-6-3、图7-6-4），就很有可能代表了某个大家族的徽章；蓝色釉彩在瓷器中的使用，则可能是模仿了中国的青花，如图7-6-1和图7-6-4中花草缠枝纹与元代青花瓷中缠枝纹有类似之处，却在图案和构图方面又有一定的差别。

三、长沙窑瓷器与古罗马帝国模印贴塑装饰的关系问题

（一）长沙窑模印贴塑装饰

模印贴塑的陶瓷装饰方法指的是先采用陶模印出图案，再将其用泥浆贴塑在器物表面，形成纹饰凸起的立体效果，这种方法无论在中国还是西方都被经常使用。中国战汉时期的陶器采用模印贴塑的手法在陶器的外壁贴上铺首或者铺首衔环的造型，一方面是为了模仿青铜器的装饰效果；另一方面可以批量生产，只需要模具就能达到装饰的效果，大大降低了成本。这类陶器往往是实际器物的仿制，经常作为明器使用。后来发展到六朝时期，南方的青瓷上也延续了模印贴塑的手段，铺首装饰逐渐缩小为一个"纽"作为装饰，此外受到佛教东传的影响，佛像也被贴塑在瓷器中。

近些年由于对长沙窑以及黑石号的研究，贴塑内容的丰富、面积增大以及多元化的特征再一次吸引了学术界的注意。长沙窑瓷器中的模印贴塑有非常明确的特点，在日用青瓷的壶、注子的耳部或者口沿部的下方装饰，初期模印图案上没有褐色酱斑的装饰，后期约定俗成地在图案上多加一块褐色。贴塑的图案有唐代传统的吉祥图案，比如在唐代壁画中经常出现的乐舞图（见图7-9）、武士图、双鱼图（见图7-10）；也有佛教图案"童子坐莲纹"（见图7-10）；此时也有受西域影响的椰枣图案，呈羽状复叶，类似葡萄的图形。椰枣是埃及尼罗河流域、中东阿拉伯国家的最有代表性的植物，被认为是"生命之树"。椰枣贴塑的大量出现代表着阿拉伯文化对唐代长沙地区的影响。图7-7的青釉模印贴花椰枣纹瓷壶来自黑石号沉船的器皿，其中的5万多件长沙窑瓷器中大部

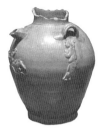
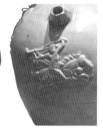

图 7-7 青釉模印贴花椰枣纹瓷壶，"黑石号"沉船器物，唐，湖南博物院藏

图 7-8 青釉模印贴花人物纹瓷壶，"黑石号"沉船器物，唐，湖南博物院藏

图 7-9 青釉模印贴花人物纹瓷壶，"黑石号"沉船器物，唐，湖南博物院藏

分为碗，执壶大概有 700 多件，通常采用贴花的装饰，"内容较多表现域外文化因素，如狮子、椰枣、娑罗树、波罗蜜树、葡萄、寺庙以及胡人舞乐等"[①]，椰枣纹是其中的一个重要类别。此外在长沙窑博物馆还收藏了类似的多件作品，说明了这种纹饰在海外非常畅销。

乐舞百戏从汉代开始已经被大量描绘在画像石、壁画及其他艺术作品中。胡人乐舞以及马戏表演贴塑图案在唐代非常盛行，不仅表现在三彩俑中，还在石刻、丝织品、金银器等其他艺术形式中经常出现。其中在唐墓的石刻图案"胡旋舞"（Xwarism）就是典型的代表，这种舞蹈是流行于中亚粟特地区的重要舞蹈类型。《旧唐书》有记录康居国的乐舞："舞者一般为二人，身着艳丽的舞服，穿长筒皮靴，双手握帛带，各以圆毯为台，纵横腾掷，急转如风，而终不离毯上，俗云'胡旋'。"在我国多地唐代石雕中都有出土，最著名的就是宁夏盐池县苏步井乡出土的唐代石刻胡旋舞墓门（见图 7-11）。考古报告中描述："石刻门 2 扇，原装于 M6 门上。门扇长方形，长 89 厘米，宽 43 厘米，厚 5厘米。上下有圆柱形门枢，高 13 厘米，直径 10 厘米。两门扇的正面各凿刻一男子。右扇门上所刻男子头戴圆帽，身着圆领窄袖紧身长裙，脚穿软靴。左扇门上所刻男子身着翻领窄袖长袍，帽、靴与右扇不同。均单足立于小圆毯上，

[①] 陈克伦：《印尼"黑石号"沉船及其文物综合研究》，《文物保护与考古科学》2019 年第 4 期。

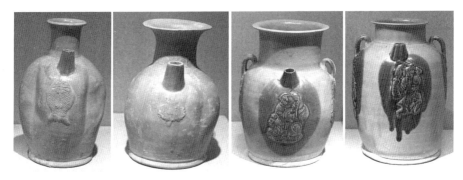

图 7-10　长沙窑模印贴花瓷壶，唐，长沙博物馆藏

一腿腾起，扬起挥帛，翩翩起舞。"[1] 河南安阳修定寺唐代佛塔出土的浮雕砖，生动地塑造了浓眉大眼、戴圆帽的粟特男子双腿交叉，跳胡旋舞的姿态。[2] 此外北周安伽墓的石榻围屏的彩绘石刻图像、陕西兴平市北朝古佛塔座、太原隋代虞弘墓石刻、陕西礼泉县唐昭陵出土玉器以及敦煌莫高窟中的唐代壁画中，都刻画有有关胡旋舞的画面。可见胡旋舞从中亚传播到中原地区之后，在唐代影响比较广泛。

从现有考古资料来看，胡旋舞在艺术表现中的姿态分为两种，一种为舞者双手合十举于头上，一足弯曲腾空，一足着地，胯部扭向一侧（见图 7-11 右侧门扇画面）；另一种双腿交叉弯曲，一手向上甩起，一手向后甩起（见图 7-11 左侧门扇画面）。以此对比长沙窑中的乐伎形态：头戴圆形帽子，左手拿着舞蹈用的长扇，右手高举向后甩起，窄袖紧衣、裹腿裤、长筒靴，左脚腾空，右脚站在小圆毯上翩翩起舞，身上缠着飘带随着舞蹈动态而摆动（见图 7-8）。除了舞者手持的长扇道具之外，其他形态都符合第二种姿态，因此基本可以判断黑石号长沙窑执壶的贴塑就是来自粟特的胡旋舞。

乐舞的场面在长沙窑瓷器种的频繁出现，是因其题材更加符合器皿的用途，盛放酒水的容器与宴饮、舞蹈都是生活中必不可少的场面。图 7-9 中的第二组陶壶装饰可以看到三个贴塑装饰，分别为尖顶楼台、穿皮袍的粟特人

①　吴峰云等：《宁夏盐池唐墓发掘简报》，《文物》1988 年第 9 期。

②　张晶：《安阳修定寺塔模印砖图像及年代考》，《中原文物》2013 年第 6 期。

图 7-11 宁夏盐池县苏步井乡出土的唐代石刻胡旋舞墓门线描图，图中为左侧和右侧门扇，唐[1]

以及马戏人物图案，三个图案分别位于两个耳系及流口下方，应是相互独立的内容。其中，人物骑在马背上表演是舞马的一种形式。有学者研究早在中国的夏代，中原地区就有驯马及表演的现象。唐中宗时已经有舞马表演，主要在宴请外来使臣时使用，既可作为助兴节目，也有震慑夷邦的作用；到唐玄宗时舞马活动更盛，不仅数量多，装扮也更加精美，较之前的阵势更大，曲目有数十支，而且表演时有人舞的参与，舞马的动作更加复杂，其中加入了杂技；虽然到安史之乱后逐渐衰落，到唐德宗时期又开始振兴，舞马表演较为常见。[2] 由此可见，舞马表演在唐代的上层阶级非常盛行，不仅有人舞蹈和杂技的加入，对于表演者的装扮也很讲究。但是在唐代之前用于表演的马匹是引自西域，因为中原地区马匹并不适合高难度的舞马表演。唐代之后的表演用马是源自西域马在宫廷内的繁育后代，因此图7-9 中的舞马与粟特人共同出现在一件瓷器作品中是有一定渊源关系的，也进一步证实了长沙窑瓷器中蕴含的多元文化。

（二）古罗马时代地中海周边模印贴塑瓷器装饰工艺向中亚的传播

罗马帝国早期的大部分铅釉陶器是在小亚细亚西部和南部海岸的古罗马帝国东部地区生产的，这些陶器中带有贴塑的构件和贴塑装饰的陶器占据了一定比例。贴塑陶的装饰基本分为两类，一类为贴塑装饰作为陶器的手柄或其他功能部分的一个部件；另一类贴塑是作为器物外部纯粹的装饰出现。

① 图片采自罗丰：《隋唐间中亚流传中国之胡旋舞——以新获宁夏盐池唐墓石门胡舞图为中心》，《传统文化与现代化》1994 年第 2 期。

② 杨名：《唐代宫廷舞马活动考述》，《昌吉学院学报》2016 年第 2 期。

第一类如图 7-12 中的铅釉陶瓶，使用棕榈树的枝叶造型贴塑在瓶身上作为瓶的手柄，这是罗马帝国统治时期最为常见的一种贴塑形式，既有手柄的功能性，又起到装饰的效果。这种样式起初是为了模仿贵重的青铜器、水晶等贵重材料制作的器皿。图 7-13 中使用了另外一种植物——葡萄叶贴塑作为瓶颈双耳饰，将一片葡萄叶与枝的结合贴在器物身上，模仿青铜器皿的铸造效果。使用动物或者植物的部分作为家具或者器物的一个部分，是古罗马帝国时期最常见的装饰手段，比如餐桌的腿部使用狮子腿造型的装饰。在中国的传统艺术形式中也同样有这种"置换"的装饰手法，比如战国时期曾侯乙墓出土的"青铜透雕蟠龙纹鼓座"、西汉时期著名的"长信宫灯"，都是著名的使用动物或者人物身体的一部分作为器物结构的例证。因此使用"仿生"的造型方式，无论西方还是东方，都是人们模仿自然最常见的手段。

图 7-14 中的釉陶杯是古罗马帝国最典型的器型之一，这种器型同样也是模仿了古希腊的一种常用酒杯——康塔罗斯陶杯（kantharos），它有两个独特的弯曲的高手柄，通常有高脚，其功能是用于饮酒。陶器上半部贴饰釉人物头像、花卉等小件装饰。由于古希腊神话中的酒神经常使用它，因此也在一定意义上象征了酒神。古希腊的陶瓶中也经常出现这种器型，并使用红绘或者黑绘进行装饰。康塔罗斯杯可能起源于古希腊的金属容器，因为在意大利那不勒斯国家考古博物

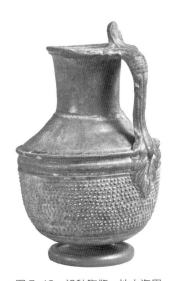

图 7-12　铅釉陶瓶，地中海周边地区，古罗马，公元 1 世纪上半叶，美国大都会艺术博物馆藏

图 7-13　陶瓷瓶，地中海周边地区，古罗马，公元 1 世纪上半叶，美国大都会艺术博物馆藏

中唐之后中国瓷器艺术对海外瓷器发展的影响

图 7-14 有贴塑装饰的康塔罗斯陶杯，古罗马，公元 1 世纪上半叶，美国大都会艺术博物馆藏

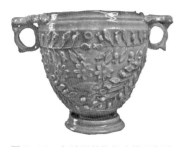

图 7-15 有贴塑装饰的康塔罗斯釉陶杯，公元前 89—公元 79 年，罗马庞贝遗址出土，意大利那不勒斯国家考古博物馆藏

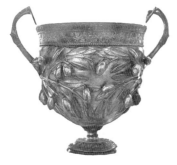

图 7-16 银和铜合金康塔罗斯杯，公元前 89—公元 79 年，罗马庞贝遗址出土，意大利那不勒斯国家考古博物馆藏

馆里收藏了多件金属制康塔罗斯酒杯，这些杯子有一个重要的特点，就是上面几乎都有凸起的装饰。因此，地中海周边发现的古罗马时代的釉陶杯，虽然体积变小，同时双耳也被缩减得很小，只能容下一根手指，但是从酒杯的功能上看，更加实用。发展到公元 4 世纪之后，该地域康塔罗斯杯更加常见和生活化，它的手柄水平不再高耸突出，而是与口沿持平。罗马时代釉陶器身上的贴饰也在延续希腊时代，比如希腊神话中的人物以及花卉，模仿当时的金属容器装饰，其中最为常见的就是橄榄枝和花瓣装饰。图 7-15 的罗马时代庞贝古城出土的釉陶杯上凸起的纹饰，有可能是贴塑也有可能是刻花，纹饰凸起于器物底面，使用橄榄枝和花朵组合的画面很有秩序。类似的杯子在大英博物馆、美国大都会艺术博物馆、那不勒斯国家考古博物馆都有多件收藏，说明了贴塑装饰在地中海周边、小亚细亚等地的普遍性。

虽然在伊朗境内发现了大量从中国进口的陶瓷器皿，比如唐三彩瓷器、青花瓷等对当地瓷器产生着强烈的影响，但是贴塑装饰的瓷器又表明了与地中海周边贴塑瓷器的多种联系，在伊朗境内发现的陶瓷器能看到多种文化的影子，说明该地域的瓷器受到了来自中国和西方多种文化的影响。图 7-17 为出土于伊朗苏萨公元 10 世纪的三耳陶壶，每个耳部的下方都贴塑有一片植物的叶子，这与

我们看到地中海周边罗马时代的陶壶有类似之处，同时在新疆的西南部也发现有类似的陶器。例如收藏于法国吉美博物馆的两件出土于新疆的陶器，在器型和装饰上都能看出与西方造型的关联。图 7-19 的三耳下方各贴塑了一片棕榈树叶子，同时在器物身上有明显的三角形刻花；图 7-20 中的执壶上了绿釉，虽然部分已经脱落，但是执壶的手柄部分同样是使用了植物的枝和叶，与图 7-12 中的执壶造型与贴饰如出一辙。这进一步说明了来自地中海周边贴塑装饰通过丝绸之路向东传播的结果。此外，在伊朗还发现了在器物身上贴饰人物与文字的陶器。图 7-18 中表现了一只时间在公元 11—12 世纪的蓝釉陶杯，这件作品中外侧沿的一圈贴饰釉下彩文字，同时在外壁六等分，贴饰了六个模印出的人物形象，从人物衣服装扮来看，穿着长袍、戴着帽子类似于长沙窑中的粟特人像，有可能是模仿古希腊的贴饰方式，用以他们供奉的神灵，或者是乐舞表演。这种贴饰人物的样式在长沙窑瓷器中也是重要的表达内容之一。

公元 11—12 世纪伊朗的陶瓷技术实现了艺术和文化的突破性创新，当时受到来自伊拉克、埃及和叙利亚的移民陶工的启发，主要的陶瓷作坊采用新技术和新风格革新了陶瓷生产。最重要的是，为了追求中国陶瓷的质地和工艺水平，陶瓷艺术家将釉陶换成了以石英为基材的陶坯，密度更高，釉料能够更

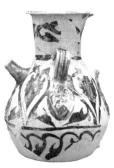 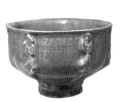

图 7-17 三耳带流贴塑壶，伊朗，公元 10 世纪，法国卢浮宫藏

图 7-18 浮雕铭纹碗，伊朗，公元 11—12 世纪，德国佩加蒙国家博物馆藏

图 7-19 三耳贴塑陶器，新疆，公元 5 世纪，法国吉美博物馆藏

图 7-20 绿釉贴塑水壶，新疆，公元 6—7 世纪，法国吉美博物馆藏

图 7-21 有兽面贴塑的陶卣，
西周，洛阳市博物馆藏

图 7-22 有"S"形纹贴塑的
釉陶罐，春秋，浙江省松阳县博
物馆藏

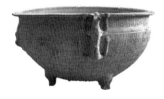

图 7-23 有动物贴塑的陶鉴，
战国，浙江省武义县博物馆藏

好地附着在这种材料上，在浅色半透明背景下闪闪发光，比传统的釉陶更加耐用和安全，这种材料至今仍在亚洲和欧洲使用，因此在釉陶上贴塑的装饰手段逐渐被取代。

（三）中国传统陶器贴塑装饰及长沙窑贴塑溯源

中国史前时期的陶器中偶尔会使用到贴塑的装饰手段，如在陶器的肩颈部额外塑造动物的小雕塑，但是当时最主要的装饰还是彩绘。到了夏、商、西周时期，随着制陶技术的发展，出现贴塑装饰较为频繁的原因也是为了模仿青铜器纹饰的凹凸效果，比如乳钉纹贴饰、兽面纹贴饰等。图 7-21 的陶卣容器的颈部贴塑了小型兽面装饰，是西周青铜器纹饰对陶器的直接影响。图 7-22 的春秋时期陶罐器物身上装饰重复的"S"形纹贴塑，代表当时陶器装饰手段的革新。到了战国时代，青铜器体形变小，装饰也逐渐生活化，陶器贴塑模仿青铜器纹饰的情况越来越多，同时工艺更加精致。图 7-23 中陶鉴上的耳使用动物贴塑代替，也属于"仿生"的手法，这种装饰在青铜器中非常普遍；图 7-24 的陶壶器型完全模仿青铜器，同时也将青铜器上的装饰"虎"以及"铺首衔环"贴塑到陶壶上，工艺更加成熟。在当时使用模印贴塑手段制作的陶器与丧葬使用的明器有密切的关系，降低生产成本满足批量化生产。从贴塑装饰在中国早期陶器装饰的发展

情况可以看出，这种装饰类型在中原地区是有根可循的，而且大都是模仿中国商周时期青铜器器型和装饰的结果。因此笔者认为模印贴塑手法在中国和西方各地域是可能同时发生的，早期并不存在相互交流和影响。

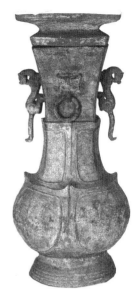

图7-24 有虎和铺首衔环纹贴塑的陶壶，战国，首都博物馆藏

秦汉时期继续延续这种贴塑手段，直至魏晋南北朝时期贴塑内容产生了很大的变化，除了动物、人物、铺首衔环等传统模印贴塑在陶器中的使用之外，随着中西方交流的加强以及佛教在西汉晚期的传入，一些外来的纹饰例如有翼神兽、莲花、佛像等造型加入了贴塑的纹样中，此时的贴塑内容变得多元化。三国时期的谷仓罐就是一个典型的例子，这类器物的贴塑内容丰富，包括虎、羊、辟邪（有翼神兽）、蜥蜴、犬、猴等（见图7-25）。此外传统的铺首衔环贴塑在三国至西晋时期的各类器皿中，还是作为主要装饰出现。西晋之后，佛像模印贴塑逐渐增多，如图7-27中在陶壶的肩部间隔贴塑了模印的佛教造像和铺首衔环。佛像比较精细，可以清晰地

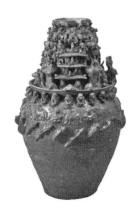

图7-25 青瓷谷仓罐，三国，江苏省镇江博物馆藏

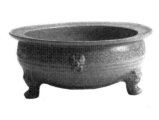

图7-26 贴塑铺首衔环青瓷洗，三国，浙江省绍兴市文物管理局藏

图7-27 贴塑铺首衔环青瓷壶，西晋，南京博物院藏

分辨出莲花底座和头部的背光。此时类似贴塑装饰批量出现，达到了原始青瓷贴塑装饰的顶峰。

隋唐之后陶瓷工艺发展迅速，装饰手法也逐渐多样化，刻花、剔花、釉下彩工艺逐渐取代了贴塑，但是仍然还有部分作为明器的功能存在的贴塑陶器，装饰面积增大，内容更加复杂和多元化。由此可知，陶瓷中的贴塑手法是中国从史前时期就使用并传承下来的，随着时代的发展，其工艺和内容也在发生变化。

长沙窑中陶瓷有贴塑的装饰手法是中国陶瓷传统装饰手段的延续，但是作为当时南部通商口岸广州与长安都城的交通要道，湖南深受域外文化的影响，在继承了传统内容的基础上，长沙窑还模仿阿拉伯人的装饰习惯，将诗歌和文字表达于陶器之上，更像是普通百姓借陶器为媒介抒发情感的手段。此外从部分日用器皿的装饰内容、色彩上来看更加接近地中海沿岸陶器的特征，可以推测是为了外销而刻意模仿。与此同时，盛行于古代希腊、罗马的康塔罗斯釉陶杯器型在中国唐代遗址如何家村遗宝曾有发现，再一次证明唐代陶器受到外来文化影响的广泛性。长沙窑中的椰枣图案、胡旋舞等图案的完善也是中国传统贴塑手法内容的扩展。因此笔者推断，长沙窑中的贴塑装饰手段是在继承中国本土装饰手法的基础上，受到西方文化和艺术影响后的产物，也是唐人为了出口瓷器而模仿和学习后的结果。

第二节　唐代三彩釉的西传对
海上丝路沿线陶瓷发展的影响

一、黑石号上发现的三彩釉陶与唐代陶器的关系

黑石号沉船中出土了近200件三彩釉装饰的陶瓷器皿，器物的表面状况各不相同，大多数器物都属于质地松散的灰白色或者红陶胎体的釉陶；也有一些密度比较好，施一层低温半透明釉，有的表面着三彩釉，有的通体绿釉，就

是一层绿色斑点或完全覆盖器身的散发浅绿色光的光滑釉面。这种不同层次的器物被装载在同一艘货船，应该是根据出口国家的不同需求制作的。虽然都属于三彩釉的风格，都追求釉色泼洒淋漓的效果，但是从胎体到釉色又有很大差别。从器型上看，包括壶、带盖的罐子、碗、盘，酒杯，甚至还发现了一件大型白釉绿彩执壶，高度近1米，与唐人日常使用的小型"胡瓶"有很大差别。齐东方认为类似的大瓶或者塔式罐往往装饰莲花纹样，都属于丧葬物品，悼念死者使用。而这件绿釉执壶的腹部装饰并非莲花，而是方框四角带植物纹样，并不确定是否与丧葬有关，有可能只是作为异国新奇物品而已。[①]因此，除了生活必需品之外，当时有强烈地域特征的物品偶尔会被当作出口的商品，也说明海外民族对于东方人的生活充满了好奇。

此外，黑石号上还发现带有菱形花瓣和中国传统的龙形组合图案的大罐子，广口、卷沿、宽边，在海水的浸泡下几乎失去了所有的釉面（见图7-28）。残留的绿色釉面以及它与同一沉船上带有绿色装饰的带盖白罐的大体相似性表明，这也曾是一个带有绿色装饰的白底器皿。罐子的两侧都有菱形的花卉和树叶图案，中间有龙形装饰，与扬州出土的白色四瓣碗中央的造

图7-28　黑石号上发现绿釉大罐身上的菱形花卉和龙组合纹饰线描图[②]　　图7-29　黑石号上发现的有菱形和花瓣组合装饰的绿釉陶盘

① 齐东方：《"黑石号"沉船出水器物杂考》，《故宫博物院院刊》2017年第3期。

② 图7-28、图7-29采自Hsieh Ming-liang, "White Ware with Green Décor", *Shipwrecked: Tang Treasures and Monsoon Winds*, Smithsonian Institution, 2010, pp.165-166。

型贴花图案中的龙形相似。此外，在黑石号上也同样发现了有独立菱形花瓣装饰的绿釉陶盘（见图7-29），虽然浸泡在海水中，失去大部分釉色，但是菱形几何图案及四角上的花瓣装饰仍然清晰可见。这也是中国陶工为了吸引国外市场，将中国传统纹样与新的装饰图案相结合的一件很好的例证。

四瓣菱形花卉图案起源于公元8世纪到9世纪初的伊拉克钴蓝制品中，在伊拉克萨马拉的考古遗址中曾有出土，属于阿拉伯典型的纹饰之一。萨马拉的遗址位于伊拉克巴格达以北约100公里的底格里斯河畔，最初由德国考古学家在20世纪初发掘，在这里出土了大量阿拉伯和中国陶瓷。除了青瓷和白瓷之外，还包括低烧铅釉三彩陶器。考古学家为此建立了一套相当准确的鉴定系统，根据他们的陶瓷体和釉面详细比较辨别陶瓷的生产地。根据鉴定，专家们普遍接受弗里德里希·萨雷（Friedrich Sarre）的建议，认为带有绿色装饰的白色瓷器，包括从萨马拉和扬州遗址出土的瓷器，都是在中国生产的。[①]

二、西亚出土的三彩陶瓷

学者霍布森（R. L. Hobson）在论文中写道："事实上在查阅伏斯泰特和开罗的阿拉伯博物馆的大量破碎的出土资料时，我们才清楚地认识到埃及和远东之间贸易的范围和时间的久远。例如：来自中国唐代的淡黄色瓷器，带有奶油光泽的釉面，点缀着绿色和黄色。在早期的瓷器中，可以判断的青瓷数量最多……它们被埃及的陶工们完全复制，尽管使用一种更松散和不耐用的材料复制。"[②]三彩釉作为唐代中期最为绚丽多彩的一种瓷器，在经过远销西方之后，得到了阿拉伯人的赞赏和模仿。德国佩加蒙博物馆、法国吉美博物馆收藏出土于西亚和欧洲的中国制造三彩瓷器（见图7-30）。伊拉克的萨马拉、伊朗的

[①]　Hsieh Ming-liang, "White Ware with Green Décor", *Shipwrecked: Tang Treasures and Monsoon Winds*, Smithsonian Institution, 2010. pp. 161-176.

[②]　Hobson, Robert Lockhart, "Chinese Porcelain from Fostat", *The Burlington Magazine for Connoisseurs*, 1932.

苏萨、色拉夫等地出土了白底绿釉瓷器的碎片。这些陶瓷种类丰富，包括碗、罐、盘等诸多日用器，工艺细腻，对海上丝路沿线不同地域的陶瓷生产有着深远的影响。

根据黑石号沉船上发现的中国三彩陶器以及两河流域古代遗址出土的中国制造三彩陶器，说明了盛行于唐代的三彩釉陶器通过贸易，不仅已经到达两河流域，而且品种齐全，涉及范围广泛。数千艘沉船表明，从中国进口大量陶瓷，为当地的富裕买家提供商品，也必定给当地的制陶工业带来深刻的影响。在模仿和完善的同时，他们也以中国的范本为基础，结合本土人的喜好发展陶瓷制品。卢浮宫收藏了一批三彩釉陶碗和盘，大多都出土于公元10世纪左右的伊朗或者中亚地区，虽然质地比较松散，器型的功能更符合西方人的饮食习惯，但是从釉色特点来看明显是受到中国三彩釉的影响。从图7-31这几件三彩釉陶盘来看，釉色呈现有很大差异，比如7-31-1中器身内部有轮制同心圆阴刻纹样、口沿部的同心圆和波浪线装饰，应该是伊朗本土的装饰特征，器身上随意晕开的绿釉装饰应是模仿了唐三彩。仔细分析图7-31-3中的图案，其实就是上文中提到的菱形和花朵组合的阿拉伯传统图案的变形

图 7-30　阿拉伯阿拔斯王朝王宫出土三彩釉陶，中国制造，公元 8—9 世纪，德国佩加蒙博物馆藏

图 7-31　法国卢浮宫藏三彩釉陶盘和陶碗。1. 伊朗或高加索，公元 11—12 世纪；2. 伊朗东部或中亚，公元 10—12 世纪；3. 伊朗西北部，公元 11—13 世纪；4. 伊朗，公元 9—10世纪

中唐之后中国瓷器艺术对海外瓷器发展的影响

图 7-32　三彩釉陶碗，伊朗，公元 10 世
纪，美国大都会艺术博物馆藏

图 7-33　三彩釉陶盘，伊朗，公元 9—10
世纪，德国佩加蒙博物馆藏

和重复，重复菱形的四角连接形成了花瓣的外轮廓，其间点缀绿色、黄色和
褐色釉彩，相互渗透融合，就形成了现在的状态。陶碗中的几何和抽象动
物图形，使用绿釉和红褐色釉描摹几何图案而成，从色彩上看有唐三彩的风
格，但仍属于阿拉伯的几何风。图 7-31-4 陶盘上的黄绿釉彩陶盘器型是典
型的西方人用于喝汤的餐具，釉面图案是经过用心"描绘"而成，想尽力营
造成唐三彩相互渗透融合的效果，但是估计是釉料和技术水平的因素，还停
留在模仿的阶段。

　　在西亚发现最好的三彩釉容器均是在伊朗的尼沙普尔发掘的。图 7-32 的
现藏于美国大都会艺术博物馆的陶碗，是整个伊拉克、伊朗和中亚西部制造的
三彩陶盘的一个典型例证，保存非常完整。这种黄绿色晕开以盘内中心散开的
釉面设计灵感可能来自唐代中国人的器皿，主要用绿色、黄色和棕色釉料装
饰。在应用釉料之前，将几何和花卉图案刻画到胎体表面是伊朗特有的装饰
手段。上文中我们也提到过黑石号上发现有唐人模仿刻画手法的外销三彩釉陶
盘。最引人注目的还是黄色、绿色、褐色釉彩之间自然的相互融合和变化，从
艺术表现来看不亚于中国制作的唐三彩。但是这件作品并不排除来自唐代制作
的可能性，毕竟尼沙普尔也是当时中外贸易交流的重要地点，出土了中国最早
出口的唐代白瓷碎片。笔者怀疑是中国制造的原因还在于尼沙普尔发现了同类

器皿，工艺水准远不及这一件，因此并不确定是偶然的发挥还是本就是中国生产。例如收藏于德国佩加蒙博物馆的另一件出土于尼沙普尔的三彩釉容器（见图 7-33），胎体上同样也装饰有菱形和刻画的花卉纹饰，釉色晕染的效果显然还是有很大差别。

总之，中国制造唐三彩的釉色在胎体上呈现出的都是非常自然的状态，追求色彩的自由融合、垂滴和流淌，也体现了中国古人传统而朴素的审美。即便是为了出口贸易的目的，按照对方要求制作的器型，雕刻上对方传统的纹饰，都无法遮盖三彩釉的独特魅力，这也是中亚、西亚、埃及人制作和模仿的动力。

第三节　青花瓷的外销与西亚、欧洲青花瓷的发展

一、青花钴蓝料在陶瓷中的早期使用

两河流域在很早就有使用钴料的历史，比较直接的例证是古代亚述、巴比伦人曾经使用含钴的色釉砖装饰城墙和宫殿。这种釉料能产生出一种清晰明亮的色泽，很快就成为近东地区装饰陶瓷的首选颜料之一。现藏于德国佩加蒙博物馆的巴比伦伊什塔尔城门（Ishtar Gate），是巴比伦内部防御圈的一部分墙壁（见图 7-34），属于较小的外门立面，高约 15 米，通体立面的墙砖均使

图 7-34　巴比伦伊什塔尔城门钴蓝釉面砖，公元前 6 世纪，德国佩加蒙博物馆藏

用了钴蓝的釉料装饰，上面装饰不同种类的动物浮雕游行画面，博物馆的展示是考古学者将当时出土的原始碎片拼凑复原而成的。整体城门的底色釉面砖都以钴蓝色调为主，色彩艳丽，气势恢宏。后来在波斯的苏萨大流士一世宫殿外立面，也同样使用了钴蓝釉料装饰墙壁。这些现存的例子说明了钴料至少在公元前6世纪就被大规模使用，并且在古代两河流域深受统治者的喜爱，大面积装饰于建筑中。后来对钴料颜色的审美喜好逐渐流传下来，不仅在建筑、雕塑和壁画中继续使用，在日用器皿中的蓝色也更加精美。

二、公元 9 至 10 世纪中国海上贸易影响下的交流

随着海上贸易的兴盛，阿拉伯第二王朝阿拔斯王朝的哈里发皇帝与中国唐代的皇帝开始有了紧密的联系。丝绸之路和海上贸易给阿拉伯世界带来了白瓷和精细陶瓷等奢侈品。唐代晚期的钴蓝釉料使用多见于河南巩县窑，巩县陶工用的是单色的钴蓝釉料，他们有可能是受到西亚瓷器的启发，或者是为了贸易出口，偶尔用它在白色的基础上点出蓝色的图案，较为随意。事实上这种风格并不符合当时唐人使用瓷器的审美，最初只是为迎合西亚人的喜好而生产。"唐代之后中国陶瓷就在中东出现，但到元朝时，波斯来的钴料为素白瓷增添了令人惊艳的蓝色图案，导致瓷器大量出口。双方都得到了好处：中东陶工缺乏制作精致瓷器的原料，而中国则缺少能专门生产中东所需的瓷器。"[1] 当时的陆上贸易线路可以从巴格达直达北京，海上可以从波斯湾到福建的泉州。

考古学者在"黑石号"沉船船舱的尾部发现了三件青花瓷盘，这是迄今为止首次发现的中国最早、最完整的青花瓷器，图 7-35 就是其中的一件。"'黑石号'沉船上的青花瓷盘与大量无可争议的中晚唐瓷器同处于一艘船上，说明其来自中国，也证实了唐代已经用钴料作釉下彩烧制青花瓷，而且当时已经输出海外。"[2] 法国卢浮宫等博物馆收藏了多件伊朗苏萨出土的类似"黑石号"青

① 〔美〕甘雪莉著，张关林译：《中国外销瓷》，东方出版中心 2008 年版，第 28 页。
② 齐东方：《"黑石号"沉船出水器物杂考》，《故宫博物院院刊》2017 年第 3 期。

花瓷的器皿，图 7-36 和图 7-37 均使用钴蓝釉料在白地的瓷器上进行装饰，装饰笔触随意，有可能是模仿唐代出口青花瓷的风格。此外，在我国的郑州、洛阳、扬州均出土有唐代青花瓷的碎片，证明了唐代青花瓷的出现并不是偶然。关于唐朝陶瓷使用钴料的来源问题一直是人们争论的焦点，但至今仍没有定论。虽然西亚是最有可能的解释，但这仍然仅是一个假设。巩县瓷器上使用的蓝色颜料与早期陶器上使用的类似。专家曾在一件青花瓷枕碎片的上做过测试，结果是这种低锰钴的含量，与我国开采的高锰钴有明显不同，再一次证明了唐代巩县窑钴料并非本土出产，而巩县窑生产的早期青花瓷器也被认为是中国最早的青花。

图 7-35 "黑石号"出土的青花瓷盘，唐[1]

图 7-36 有蓝釉装饰的瓷盘，伊朗，公元 9 世纪，法国卢浮宫藏

"在阿巴拔斯王朝统治的西亚和北非，考古学家曾在建筑遗址和港口发现大量陶瓷碎片的堆积。通过瓷器专家的鉴定，所出的一大批青花瓷片中，相当数量是产于中国的景德镇，另有一部分则是仿照景德镇青花而在当地制造的。这说明阿拔斯王朝的陶瓷制造曾追摹中国的青花瓷工艺。"[2]考古资料表明中国的青花瓷于公元 14 世纪传入西亚和中亚地区，到公元 16

图 7-37 有蓝釉装饰的瓷壶，伊朗，公元 9—10 世纪，法国卢浮宫藏

① 图片采自郑州市文物考古研究所:《河南唐三彩与唐青花》，科学出版社 2006 年版，第 434 页，插图 635。

② 罗世平、齐东方:《波斯和伊斯兰美术》，中国人民大学出版社 2010 年版，第 228 页。

世纪大量传入欧洲。在中国瓷器青花工艺的影响下，本就喜爱钴蓝色彩的阿拉伯人对于白地蓝花、光色润泽、纹样多变的中国青花一见钟情。开始模仿东方的样式和装饰，并进一步用钴蓝作为原料。"（他们）制造出造型花色及质地精美的瓷器。杯碟碗盏等日用瓷造型独特，图案新颖，称为不同于中国青花瓷的品类……9 世纪开始，阿巴斯王朝在首都巴格达和萨马腊大兴土木……在追摹中国釉瓷工艺的过程中，瓷砖生产从工艺质量到图案色泽都大大超过以往。"①
随着海上贸易的进一步相互交流，阿拉伯世界钴蓝装饰的瓷器传入中国，给中国的陶瓷制作工艺带来深刻启示，也正是因为有了相互的交流，才得以在唐代巩县窑就已经能够看到早期的青花。从此之后，青花瓷逐渐在中国发展和创新。由于中国瓷器制作水平在世界的领先性，无论从器型、质地还是装饰上，都是其他地域无法相比的，青花瓷也在中国发展到了当时的最高水平。因此，受到阿拉伯装饰启发的中国高水平的青花瓷反过来激发了欧洲人以及阿拉巴世界的大师们模仿和进一步创新。因此青花瓷作为亚欧大陆流传广泛的品种，既融合了西亚古老的喜爱钴料装饰的传统又融合了东方精湛的青花制作工艺，充分验证了交流的重要性与文化的互通性。

三、从模仿到创新的土耳其伊兹尼克陶器

从接触到中国的青花陶瓷开始，叙利亚、伊朗、埃及、土耳其等国都曾仿制过青花，但以土耳其的青花陶最为著名。伊兹尼克作为曾经的奥斯曼帝国首都，它的制陶工艺在土耳其的成就最高，这归因于这个小镇地处东西方贸易的商业要道，贸易繁荣，也能最直接地接触来自东方的陶瓷精品。公元 14 世纪开始，奥斯曼土耳其人开始在小亚细亚异军突起，他们逐步蚕食了拜占庭人的领土，直至公元 1331 年，经历长达 3 年的围攻后，最终夺取了罗马－拜占庭的历史名城尼西亚，并将它更名为伊兹尼克（Iznik）。

从公元 15 世纪后半期开始，在统治者的要求下，土耳其工匠开始研发高

① 罗世平、齐东方：《波斯和伊斯兰美术》，中国人民大学出版社 2010 年版，第 234 页。

品质的陶瓷。但是当时的西亚并不知道有高岭土的存在，陶坯为陶胎体，烧制温度也达不到中国青花的 1300℃，只有 900℃—1200℃，因此无论从材料还是工艺上，想要模仿出中国的青花实属不易。但是聪明的土耳其陶工并没有放弃，他们创造出几乎可以以假乱真的方法：首先在陶胎表面上一层白色化妆土，然后使用钴料进行装饰，最后施透明锡釉烧制，在低温烧制的器物上形成一种不透明的白色涂层，然后在上面画上蓝色彩绘。这种方法可以生产出几乎乱真的景德镇青花瓷效果。西方人为了区别中国和乱真的伊兹尼克青花，还给中国青花起了一个专有名词"Ture Porcelain"。因此，土耳其陶器终于在 15 世纪烧制成功，其中一个很重要的类型就是对中国青花瓷的纹饰、风格的模仿和创新。"在西亚诸多地方生产中国式陶瓷的产地里，对中国陶瓷尤其是青花瓷的学习和模仿最为成功和最有意义的却是土耳其的伊兹尼克，伊兹尼克陶工仅仅依靠西亚传统的泥条成型制陶技巧，就能用双手娴熟地制作出酷似拉坯成形的中国瓷器，无论从器型还是装饰手法上都非常接近中国的青花瓷。"① 值得一提的是，伊兹尼克陶器从起初的模仿到结合本土的细密画，最后创造出一种精美的以蓝色为主的满密风格的陶瓷文化，成就了土耳其陶瓷的独特风格。

公元 16 世纪苏莱曼一世（Suleiman the Magnificent）统治时期，由于帝国的国力空前强盛，加之统治者和贵族都热衷于资助艺术事业，伊兹尼克陶器也进入了辉煌时代。伊兹尼克陶器的种类更加丰富，包含了建筑配件、陈设摆件、餐具等，在借鉴中国青花装饰风格的同时，也将没有具体象征意义的植物装饰纹样发挥到了极致。其中建筑中使用了大量的伊兹尼克瓷砖，瓷砖碎片在欧洲各大博物馆都有收藏。例如位于土耳其伊斯坦布尔的苏丹艾哈迈德一世清真寺，在整体装饰风格上更加接近伊朗风格。清真寺壁面以青白色的彩绘瓷砖贴面，共用 21043 块砖拼成几何图案，彩绘使用轻快柔和的色调和花草树木的装饰图案，整体色调为淡蓝色，因此也被称为"蓝色清真寺"。② 此外，在土耳其的其他清真寺也有使用装饰花卉的蓝色瓷砖现象，说明当时统治者对于这

① 康青：《互动互文的青花——透过元青花看土耳其伊兹尼克与景德镇青花瓷的文化互涉》，《中国陶瓷》2013 年第 12 期。

② 罗世平、齐东方：《波斯和伊斯兰美术》，中国人民大学出版社 2010 年版，第 250 页。

中唐之后中国瓷器艺术对海外瓷器发展的影响

图 7-38　伊兹尼克陶器，公元 16—17 世纪，法国吉美博物馆藏

种蓝色风格的喜爱。图 7-38-1 和图 7-39 都属于有青花装饰的彩绘瓷砖，红色和蓝色搭配以及深浅不同的蓝色组合，特征鲜明，它们实际上是模仿伊朗帖木儿王朝 15 世纪的库尔达塞卡（Cuerda Seca）风格的瓷砖，使用薄薄的蜡质抗蚀剂，在烧制过程中保持了釉料之间的色差，但留下了无釉瓷砖的"干线"的技术。这种技术似乎早在公元 14 世纪就从伊朗传入土耳其。若要追溯源头，恐怕还是与流行于明代红色河与蓝色搭配的瓷器装饰有关。土耳其陶工在此基础上继续改进，设计和工艺上更加讲究和精致，密度更高，也证实了伊兹尼克制陶工艺水平的高度。图 7-38 中的其他瓷器大体以红、蓝、黄色为主要色彩，有的从器型、纹样上模仿了中国的青花，特别是图 7-38-4 中陶罐上的花卉，与中国明代青花瓷的器型和纹饰比较接近。总体来说还是保留了奥斯曼本土的特征，花卉更加注重写实，与中国图案化的特点还有着区别。

　　最能体现出伊兹尼克高超地模仿中国青花工艺的作品就是可以"以假乱

图 7-39　伊兹尼克瓷砖，公元 1530—1540 年，法国卢浮宫藏

图 7-40　伊兹尼克陶器和中国青花瓷的对比。1.伊兹尼克陶碟，约 1525 年，波士顿美术博物馆藏；2.景德镇青花莲池大盘，元，香港葛氏天民楼基金会藏；3.青花缠枝纹盘，明宣德，北京艺术博物馆藏

真"的青花瓷。土耳其陶器上模仿的中国纹饰主要包括缠枝莲纹、束莲纹、葡萄纹、菊瓣纹、莲花纹、变形牡丹花、海浪波涛纹等。那么没有高岭土，伊兹尼克的陶器是怎么做到看起来像瓷器的呢？根据对伊兹尼克陶器包含的元素分析，它的黏土含量仅有 8%—13%，石英的比例达 65%—75%，玻璃砂占18%—22%（其中含铅量高的玻璃占 3%—4%）。单从成分上看，石英的比例占了大半，与中国瓷器成分相差很大，事实上更接近于玻璃的成分。图 7-40是将元、明代青花瓷器与伊兹尼克陶器加以对比，无论是从造型、纹样还是釉质上看，土耳其的伊兹尼克陶器都已经达到非常接近的地步，若是不了解中国文化的人很难分辨。但是从图案的细节可以看出，伊兹尼克陶器没有明显的笔触感，更接近于"平涂"，而中国的青花则不仅能明显地看出笔触感，还可以体会到"书法运笔"的意味，也许这才是中西方之间最大的差别所在，工艺和图案容易模仿，但是文化的底蕴和精髓却很难把握。

四、库巴其陶瓷的模仿说

库巴奇（Kubachi）是流行于波斯萨法维王朝时期（Safavid Period, 1501—1736 年）的一种瓷器风格，它的名称来自北高加索达吉斯坦的库巴奇镇。库

图 7-41　装饰有柿蒂纹的陶碗，可能在
伊朗西北部地区生产，约公元 15 世纪，
美国大都会艺术博物馆藏

图 7-42　有植物纹样的陶碗，可能在伊朗
西北部地区生产，约公元 15 世纪，美国大
都会艺术博物馆藏

巴奇陶瓷以波斯古城大不里士（Tabriz）为中心，也有不同的观点认为尼沙普尔（Nishapur）、马什哈德（Mashhad）、伊斯法罕（Isfahan）都可能是其原产地。库巴奇陶瓷受到奥斯曼帝国伊兹尼克瓷器和中国明代青花瓷器的影响颇深，也是因为大不里士是库巴奇陶瓷的制造中心之一，位于与奥斯曼帝国的贸易路线之上，且多次被奥斯曼人入侵。因此，波斯制陶工艺在受到中国影响的同时，也与土耳其的伊兹尼克陶器技术相互渗透。

　　库巴奇陶器的风格最初是以波斯传统的绿松石颜色釉上涂黑色，在黑色上刻花纹和祝福文字，露出底色。这种也属于蓝色彩绘，但是又不同于中国青花瓷釉料中使用的钴，是使用绿松石的粉末制作而成，在美索不达米亚、埃及都曾经是昂贵的颜料，多见于古代埃及诸神中的小型雕塑、象征着生育的河马小雕塑以及尖底瓶等祭祀容器的装饰中。由于其艳丽而醒目的色彩，得到了当时人们的青睐。在受到中国青花瓷装饰的影响后，波斯人开始追求更加完美的陶器形态，在松石绿的色彩下模仿青花。最初仅是借鉴纹样，比如图 7-41 中借鉴了"柿蒂纹"的造型，又结合了西亚的植物纹样，而底纹体现了阿拉伯人擅长的细密刻画装饰的特点。后来到了萨法维王朝时期，这类陶器体现出更多的东方色彩：在涂上绿松石底色后，直接用黑色描绘出缠枝花卉的效果，并且学

图 7-43 伊朗青花龙纹陶碗，公元 15 世纪，美国大都会艺术博物馆藏

图 7-44 蓝釉花卉纹碗，公元 16 世纪，德国佩加蒙博物馆藏

习中国清花盘的构图，精心地在陶盘的口沿处分割空间，画出连续的纹样。大英博物馆收藏了多例绿松石粉末涂色为底色、其上描绘图案的陶器，其中有一件绿松石彩陶盘，除了使用的不是钴料之外，从造型与纹饰上看完全模仿了中国的青花瓷，绘画的笔触已经不再停留于图案化，而是非常飘逸和洒脱。[①] 这种风格直接体现了库巴器陶器受到中国青花影响后的结果，也为后来的蓝白色陶器风格奠定了基础。

在土耳其伊兹尼克陶器成功模仿青花的影响下，波斯也开始追逐这种白底蓝花的强烈对比效果。当地人们对青花瓷的模仿很流行。比如图 7-43 这款薄壁陶碗仿自中国明代民间具有装饰性和形状感的碗，其外表有一条中国传统的三爪龙纹饰，内部装饰着一朵花，由蓝色和黑色的七个小点组成。同样的碗在法国卢浮宫也有收藏，就说明它不是孤品，而是流水线大量生产的日用陶器。从工艺角度看蓝色彩绘非常随意，但是青花的形式与内容显然与中国传统纹样有着密切关系，也说明了当地居民已经接受了这种风格并在日常生活中使用，这也是文化融合的典型例证。

库巴奇模仿的青花瓷虽然没有做到像伊兹尼克青花陶那样的以假乱真，但是努力模仿也成就了自己的特点，看起来更像是"朴素"的青花。就像萨法维王朝时期在伊朗生产的许多陶瓷一样，风格和装饰也证明了其在模仿备受赞誉的中国瓷器方面的尝试。由于既没有中国的高岭土原料，又没有达到伊兹尼克

① 图案请参考大英博物馆官网。

图 7-45　鸭子图案的青花瓷，伊朗，公元 16 世纪，美国大都会艺术博物馆藏

图 7-46　荷花图案的青花瓷，伊朗，公元 16 世纪，美国大都会艺术博物馆藏

接近"玻璃"的质地，再加上烧制的温度等因素，陶器表面化妆土甚至会开裂。实际上这种陶器类似于石质黏土，易碎，低温烧制的材质很难保存下来。图 7-45 中的青花陶碗，口沿部使用连续的较为写实的波浪纹装饰，盘子中央以鸭子游泳以及花卉图案作为主体装饰。比起上文的"龙碗"，显然在图案设计和工艺上更加讲究。鸭子是中国青花瓷中经常出现的动物形象，连续一周绘制的花卉缠枝纹样也是中国传统的图案，这些都反映了"模仿"的成果。图 7-46 中陶盘中的青花图案再一次证明了模仿内容的广泛性，但是又有些"生拉硬套"的嫌疑，没有理解模仿对象的精髓。

五、公元 16 世纪之后欧洲青花瓷的发展

公元 16 世纪之后，西亚地区对中国青花瓷的模仿水平越来越高，对于中国人崇拜的龙纹等传统纹饰的模仿也深入骨髓，出现了许多刻画非常深入、能够代表东方特征的青花图案，这种模仿的成就后来也直接影响到了欧洲。英国和荷兰的一些民间组织在海上贸易的驱使下，为了谋求更大的利益，成立了两家专门从事亚洲贸易的公司：英国东印度公司和荷兰东印度公司。公元 17 世纪之后，中国的贸易商队把各种瓷器带到了巴达维亚（位于荷兰的法属傀儡

国），荷兰的民间商人在这里购买瓷器后并运送回国。"东印度公司很少依靠市场上的经营，他们直接派专家去景德镇签订订单，这意味着东印度公司可以直接拿到制作精良、数量不菲且物美价廉的瓷器商品。"① 从荷兰、西班牙、葡萄牙等国家博物馆收藏的沉船考古资料中发现的大量来自中国专门为欧洲定制的青花瓷器碎片，就可以知道当时东印度贸易公司的规模。图 7-47 是荷兰国家博物馆收藏，来自 1613 年沉没的维特·勒尤号出土的中国青花瓷碎片，数量较大，器型以中国的酒杯、茶杯和水果盘为主，纹样融合了中国与欧洲的共同特点，绘制并不是很讲究，从规模上看是提供给欧洲人日常生活中使用的。从间接传播到直接贸易，中国的青花瓷得以在欧洲畅销得益于海上贸易的发达和当时明代政府的开放政策。

　　当时出口的中国瓷器，被称为克拉克（Kraak）瓷器，精美的中国青花瓷在欧洲民间被大量使用之后，得到了人们的青睐，它也被大量地描绘在当时的风俗画中，且延续时间很长。最有代表性的艺术家是威廉·卡尔夫（Willem Kalf, 1619—1693），在他的静物画中经常有中国青花瓷的身影，他还专门画过

图 7-47　维特·勒尤号沉船出土的中国青花瓷，荷兰国家博物馆藏

① 刘静：《来自东方的奢侈——海上丝绸之路与 17 世纪荷兰静物画》，陕西人民美术出版社 2019 年版，第 21 页。

图 7-48　有青花瓷的静物画局部，荷兰，威廉·卡尔夫创作，荷兰国家博物馆藏

图 7-49　中国瓷罐和静物，荷兰，西蒙·卢提修斯创作，海牙莫里茨皇家美术馆藏

一幅名为《晚明瓷器》的油画作品，现藏于法国卢浮宫，画中主题为一个大型的中国明代青花瓷罐。事实上他还画过多幅类似中国青花瓷为主要构图要素的油画作品，大都深入刻画了青花瓷上纹饰的细节，有些能够清晰地看到中国传统的纹饰和人物形象。例如图 7-48 中的绘画局部，装水果的青花大碗作为整个画面的重要组成，青花独特的蓝白对比关系和在生活中的地位决定了它风行于荷兰 17 世纪绘画中的必然性。其他艺术家比如杨·杨斯·特雷克（Jan Jansz Treck, 1606—1652）、朱雷恩·凡·斯特尔克（Jurriaen Van Streek, 1632—1687）、西蒙·卢提修斯（Simon Luttichuys, 1610—1661）等，在作品中经常以中国的传统或定制青花瓷作为表达内容。图 7-49 是西蒙·卢提修斯以大型的青花瓷带盖瓷罐陈设品作为主题的静物画，艺术家把花卉纹饰表达真切，再一次反映了中国瓷器的魅力。从当时大量的相关绘画可以看出，青花瓷在欧洲作为餐盘的用途较多，几乎都以餐桌为环境背景，也有瓷罐陈设品、茶具、酒具、调料罐（瓶）等。这些绘画和资料都表明中国的青花瓷在欧洲已经代表了一种对瓷器的审美态度，都以拥有一只中国的青花瓷瓶、青花瓷餐盘而自豪。

　　除此之外，荷兰还大规模销售中国瓷器的仿制品，甚至仿制品严重压制了其国内自己产品的销售。但是欧洲的部分地区也因贸易的扩张，在青花瓷器的

图7-50 有盖青花罐，荷兰代尔夫特
产，公元1660—1670年，荷兰国家博
物馆藏

图7-51 青花盘，荷兰代尔夫特产，公元
1680—1690年，荷兰国家博物馆藏

仿制和创新方面也大放异彩。例如海牙的代尔夫特陶瓷、西班牙的塔拉韦拉陶
器、柏布拉陶器、德尔福陶瓷等类型的陶瓷生产中，青花瓷已经是非常重要的
门类。笔者在对位于荷兰代尔夫特陶瓷厂进行考察时，证实了代尔夫特青花瓷
的制作灵感就是来源于中国。他们大量仿制中国青花瓷的同时，还结合欧洲人
的习惯和喜好，创新了青花瓷器的器型和纹饰，并扩充了青花瓷器的品种。图
7-50青花带盖罐从器型到纹饰都是模仿中国明代风格，画面中的山水、树石、
人物都体现了中国传统风貌。图7-51的餐盘从器型上看已经使用了欧洲饮食
习惯的平盘样式，内容上仍然模仿中国明代建筑和中国传统的人物表现方式，
是一件"融合"的作品。

　　在模仿的同时，代尔夫特瓷器也不断创新，直至当代仍然在生产日用青花
瓷，甚至生产体形较大的陈设瓷器，花瓶、餐具、酒具、瓷板画、人形陈设等
都融入了本土的造型和绘画风格。特别是代尔夫特生产的一种塔式陈设品，荷
兰语称为Bloempiramide（花塔），这种大型的陈设品受到了来自中国佛塔造型

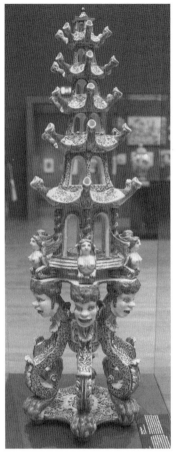

图 7-52 佛塔瓷器模型，中国，公元 1765—1775 年，荷兰国家博物馆藏

图 7-53 花塔青花瓷，荷兰代尔夫特产，公元 1692—1700 年，荷兰国家博物馆藏

图 7-54 花塔青花瓷，荷兰代尔夫特产，公元 1700 年，荷兰国家博物馆藏

的影响，将中国的佛塔青花瓷摆件逐步改造成融合欧洲建筑构件的崭新的青花瓷形式。荷兰国家博物馆收藏了一件来自中国的青花瓷六层佛塔摆件（见图 7-52 ），佛塔上的铃铛依然崭新如初，说明这种大型的佛塔青花瓷模型在当时已经传播到了荷兰。图 7-53 是一件"过渡"式的花塔青花瓷器物，是荷兰陶工在模仿佛塔的过程中很重要的一步，将中国的六棱佛塔改造为四棱，四角处的中式飞檐改成了欧洲建筑中习惯使用的人物和神兽形象的飞檐结构，并使用

四头狮子作为底座。但是佛塔基座的绘画则依然保留了中国风的纹样，这是一件典型的中西方结合的青花瓷案例。再往后发展，中国元素则逐渐被欧洲的样式取代，如图7-54的这件花塔为玛丽二世斯图亚特（Mary II Stuart）所拥有，是一个中国和西方元素融合的奇怪的构造。它沿用中国六角塔的样式，底部高高的塔基变成六个人首蛇身的镂空造型，从蛇身上的浪花可以推测应该是与海有关的女神，类似古罗马神话中的特里同（Tritone）。这座塔的最顶端像保留了中国宝塔顶部的特点，开放式的分层结构在陶器制作中难度很高，成功率低，因此在当时非常珍贵。

从开始受到影响，到大规模模仿，再到进一步创新，中国的陶瓷工艺对中亚、西亚以及欧洲的整个亚欧大陆都有深刻的启发。特别是青花瓷的造型和纹饰代表了东西方之间的相互作用，钴料的东传造就了青花瓷的辉煌，而精美的中国元明时代的青花瓷器经过贸易又给西方世界以启迪。它既是一种工艺品，同时也是一种媒介，它是桥梁，凝结了亚欧大陆人的共同智慧。

主要参考文献

一、古籍（按作者年代顺序）

［汉］班固撰，［唐］颜师古注：《汉书》，中华书局，2016 年版。

［汉］孔安国传，［唐］孔颖达正义：《尚书正义》，上海古籍出版社，2007 年版。

［汉］司马迁：《史记》，中华书局，2014 年版。

［晋］陈寿撰，［宋］裴松之注：《三国志》，中华书局，2005 年版。

［南朝·宋］范晔：《后汉书》，中华书局，2016 年版。

［北齐］魏收：《魏书》，中华书局，1974 年版。

［唐］李延寿：《北史》，中华书局，1971 年版。

［唐］魏征等：《隋书》，中华书局，1973 年版。

［唐］张彦远：《历代名画记》，人民美术出版社，1964 年版。

［后晋］刘昫等：《旧唐书》，中华书局，1975 年版。

［宋］欧阳修、［宋］宋祁：《新唐书》，中华书局，2003 年版。

二、当代研究专著（按出版年代由近及远的顺序）

齐东方、李雨生：《中国古代物质文化史·玻璃器》，开明出版社，2018 年版。

孙英刚、何平：《犍陀罗文明史》，生活·读书·新知三联书店，2018 年版。

林梅村：《西域考古与艺术》，北京大学出版社，2017 年版。

杨建华、邵会秋、潘玲：《欧亚草原东部的金属之路——丝绸之路与匈奴联盟的孕育过程》，上海古籍出版社，2017 年版。

赵德云：《西周至汉晋时期中国外来珠饰研究》，科学出版社，2016 年版。

方豪：《中西交通史》，上海人民出版社，2015 年版。

李刚、崔峰：《丝绸之路与中西文化交流》，陕西人民出版社，2015 年版。

荣新江：《丝绸之路与东西方文化交流》，北京大学出版社，2015 年版。

单海澜：《长安粟特艺术史》，三秦出版社，2015 年版。

国家文物局：《丝绸之路》，文物出版社，2014 年版。

杨军凯：《北周史君墓》，文物出版社，2014 年版。

宿白：《考古发现与中西文化交流》，文物出版社，2012 年版。

余太山：《塞种史研究》，商务印书馆，2012 年版。

周启迪：《文物中的古埃及文明》，商务印书馆，2012 年版。

罗世平、齐东方：《波斯和伊斯兰美术》，中国人民大学出版社，2010 年版。

王治来、丁笃本：《中亚通史》，人民出版社，2010 年版。

沈爱凤：《从青金石之路到丝绸之路——西亚、中亚与亚欧草原古代艺术溯源》，山东
　美术出版社，2009 年版。

纪宗安：《9 世纪前的中亚北部与中西交通》，中华书局，2008 年版。

蔡鸿生：《中外交流史事考述》，大象出版社，2007 年版。

林幹：《匈奴史》，内蒙古人民出版社，2007 年版。

赵丰：《敦煌丝绸艺术全集·英藏卷》，东华大学出版社，2007 年版。

李青：《古楼兰鄯善艺术综论》，中华书局，2005 年版。

山西省考古研究所等：《太原隋虞弘墓》，文物出版社，2005 年版。

赵丰：《中国丝绸艺术史》，文物出版社，2005 年版。

张景明：《中国北方草原古代金银器》，文物出版社，2005 年版。

姜伯勤：《中国祆教艺术史研究》，生活·读书·新知三联书店，2004 年版。

罗丰：《胡汉之间——"丝绸之路"与西北历史考古》，文物出版社，2004 年版。

张夫也：《外国工艺美术史》，中央编译出版社，2004 年版。

陕西省考古研究所：《西安北周安伽墓》，文物出版社，2003 年版。

新疆维吾尔自治区博物馆、新疆文物考古研究所：《中国新疆山普拉——古代于阗文明
　的揭示与研究》，新疆人民出版社，2001 年版。

林梅村：《古道西风：考古新发现所见中西文化交流》，生活·读书·新知三联书店，
　2000 年版。

齐东方：《唐代金银器研究》，中国社会科学出版社，1999 年版。

朱狄：《信仰时代的文明》，中国青年出版社，1999 年版。

蔡鸿生：《唐代九姓胡与突厥文化》，中华书局，1998 年版。

孙机：《中国圣火——中国古文物与东西文化交流中的若干问题》，辽宁教育出版社，1996 年版。

林悟殊：《波斯拜火教与古代中国》，新文丰出版公司，1995 年版。

中国硅酸盐学会：《中国陶瓷史》，文物出版社，1982 年版。

三、中文译著（按出版年代由近及远的顺序）

〔美〕白桂思著，付马译：《丝绸之路上的帝国——青铜时代至今的中央欧亚史》，中信出版社，2020 年版。

联合国教科文组织：《中亚文明史》（六卷本），中译出版社，2017 年版。

〔美〕乐仲迪著，毛铭译：《从波斯波利斯到长安西市》，漓江出版社，2017 年版。

〔乌兹别克斯坦〕瑞德维拉扎著，高原译：《张骞探险之地》，漓江出版社，2017 年版。

〔法〕葛乐耐著，毛铭译：《驶向撒马尔罕的金色旅程》，漓江出版社，2016 年版。

〔意〕康马泰著，毛铭译：《唐风吹拂撒马尔罕——粟特艺术与中国、波斯、印度、拜占庭》，漓江出版社，2016 年版。

〔俄〕马尔夏克著，毛铭译：《突厥人、粟特人与娜娜女神》，漓江出版社，2016 年版。

〔美〕巫鸿著，施杰译：《黄泉下的美术：宏观中国古代墓葬》，生活·读书·新知三联书店，2016 年版。

〔美〕薛爱华著，吴玉贵译：《撒马尔罕的金桃——唐代舶来品研究》，2016 年版。

〔乌兹别克斯坦〕普加琴科娃、列穆佩著，陈继周、李琪译：《中亚古代艺术》，新疆美术摄影出版社，2013 年版。

〔英〕尼尔·麦格雷戈著，余燕译：《大英博物馆世界简史》，新星出版社，2014 年版。

〔法〕魏义天著，王睿译：《粟特商人史》，广西师范大学出版社，2012 年版。

〔英〕阿诺德·汤因比著，郭小凌等译：《历史研究》（上下卷），上海人民出版社，2010 年版。

〔英〕奥雷尔·斯坦因著，巫新华等译：《古代和田——中国新疆考古发掘的详细报告》，山东人民出版社，2009 年版。

〔美〕甘雪莉著，张关林译：《中国外销瓷》，东方出版中心，2008 年版。

〔法〕克洛德·列维－斯特劳斯著，张祖建译：《结构人类学（2）》，中国人民大学出版社，2006 年版。

〔美〕爱德华·谢弗著，吴玉贵译：《唐代的外来文明》，陕西师范大学出版社，2005

年版。

〔日〕羽田亨著，耿世民译:《西域文明史概论》，中华书局，2005 年版。

〔古希腊〕希罗多德著，王以铸译:《历史》，商务印书馆，1985 年版。

〔捷克〕俾德利克·赫罗兹尼著，谢德风、孙秉莹译:《西亚细亚、印度和克里特上古
　　史》，生活·读书·新知三联书店，1958 年版。

　　本部作品是我独立完成，历时五年，其中大概有三年时间都在收集资料与调研，断断续续用于写作的时间十分有限。虽然感觉研究还远远没有达到想要的效果，许多章节还没有深入地探讨，许多想法还有待进一步展开，甚至有些问题的理解还不够全面……但是对于研究本身，尤其是有关汉唐时期的中外美术交流，本就是极其复杂的课题，需要几代美术史人的前赴后继，同时也需要不断完善、反思、增删和修正。一本书的完成只是一个节点，甚至还只是开始。

　　作为一名年轻的学者，我很庆幸能生活在这样重视文化传承与交流的时代。能获得国家社科基金的资助，做自己感兴趣的研究，还可以远赴很多遥远的国家去考察：徜徉于古埃及尼罗河畔的神庙柱林中感受诸神物化的魅力；行走在古希腊伯罗奔尼撒半岛的迈锡尼古城和克里特岛的克诺索斯遗址，想象着克里特－迈锡尼文明的辉煌；叹息着火山灰下庞贝古城修复后的壮丽；体会着意大利中世纪至文艺复兴时期美术中从神到人的转变；震撼于法国卢浮宫中收藏的来自世界各地的辉煌物质遗产；感受我国新疆多文化多民族汇聚的独特……在祖国文化交流的展览中欣赏到阿富汗、叙利亚、乌克兰等国外很多国家博物馆的珍藏；可以在互联网上查阅到国外许多重要的作品图像和信息……这在多年以前还没有网络、世界交通还不便利的情况下是不敢想象的。我记得上大学的时候一位老师讲过：我们的研究至少需要20年才能渐入佳境，到那时人们才开始真正懂得文化精神层面的重要性。时间过去了近20年，看来这

个时代已经提前来临了。在经过了对 10 多个国家和自己祖国各地的考察后，我深刻体会到不能狭隘地看待任何一个地域的文化，必须立足于历史的角度，立足于世界的视野。任何一种文化现状，都是经过很长时间与其他地域的交流，经过了漫长的兼容并蓄才形成了现在的局面；越先进的文明和艺术形态，越是多元文化融合后的结果。

美术史研究始终是一门交叉学科，没有政治、经济、历史、考古、文献、地理等众多学科成果的支撑，就没有办法研究美术史。交流史就更为复杂，需要弄清楚诸多存在于某个历史时期的不同民族生存的地理变迁、来龙去脉、纷繁复杂的信仰与文化，本就是对研究者的考验，需要坚持以多元化的视角去看待研究对象，以发展和历史的眼光研究问题。引用沈爱凤先生的一句话，就是"认识各种独特的文明是如何起源和发展的。这种多元化不是现代社会的风格多样性，而是指自成体系的、独一无二的、不可重复的具有自身价值体系的各民族文明"。庆幸的是，近些年中外考古发现有非常多的文献与实物资料，让我们能更直观地感受历史。近些年也出版了多部关于中外文化交流的著作，让我们能够学习借鉴前人的成果，继承他们的研究精神。希望此书能启发和促进人们以宏观的视野和不同的、多元化视角看待和研究艺术现象。

最后，感谢在研究过程中帮助我的陕西省考古研究院张建林老师、胡春勃老师，克孜尔石窟研究所叶梅老师、郭峰老师，远在意大利佛罗伦萨的王琼老师。感谢陪同我外出考察的同事冯玘老师、陈文老师，我的好友李季美、韩荣，在我去偏远地方考察的时候是他们带给我胆识和勇气。感谢给我提供图片资料的苗鹏、刘明、冯青、冯丽娟、于晖。还要感谢西安科技大学杨惠珺老师的支持和鼓励，苏州大学沈爱凤老师的学术指导，以及我的导师李杰老师的悉心教导，他的勤奋与严谨的学术研究精神永远是我学习的榜样。最后特别要感谢我的家人，他们全力以赴支持我的学习和研究工作，给予我精神上莫大的慰藉。

常 艳

2022 年 7 月于西安

图书在版编目（CIP）数据

形象的趋同与内涵的嬗变：汉唐中外美术交流研究 / 常艳著 . —
北京：商务印书馆，2023
ISBN 978 – 7 – 100 – 22109 – 2

Ⅰ.①形… Ⅱ.①常… Ⅲ.①美术—文化交流—文化史—研究—
中国、国外—汉代—唐代 Ⅳ.J120.9 ②J110.9

中国国家版权馆 CIP 数据核字（2023）第 043333 号

形象的趋同与内涵的嬗变
汉唐中外美术交流研究
常 艳 著

商 务 印 书 馆 出 版
（北京王府井大街 36 号 邮政编码 100710）
商 务 印 书 馆 发 行
北京顶佳世纪印刷有限公司印刷
ISBN 978 – 7 – 100 – 22109 – 2

2023 年 7 月第 1 版　　　　开本 710×1000　1/16
2023 年 7 月北京第 1 次印刷　印张 20½　插页 4

定价：99.00 元